김태수 구술집

김태수 구술집

마티

목천건축아카이브
한국현대건축의 기록 6

채록연구: 전봉희, 우동선, 최원준

일러두기

이 책은 일곱 차례의 구술을 바탕으로 만들어졌다. 구술자의
기억 오류를 주석 등을 통해 최대한 수정 및 보완하려 했으나,
역사적 사실과 다른 부분이 있을 수 있음을 밝힌다.
본문에서 대화자 "김"은 김태수, "전"은 전봉희, "우"는 우동선,
"최"는 최원준, "배"는 배형민을 말한다.

[] 채록 연구자나 구술자의 대화 중 호응을 위한 짧은 말
() 지문, 촬영자 및 초벌 채록문 작성자의 말 등
" " 대화 중 타인의 말을 인용한 구절
‹ › 작품 제목
« » 전시회, 음악회, 공연제, 무용제, 영화제, 축제 등의 행사 제목
「 」 논문 혹은 기타 간행물 속에 포함된 소품 저작물명
『 』 단행본, 일간지, 월간지, 동인지, 시집 등 일련의 간행물명

구술 및 채록 작업일지

제 1차 구술
일시: 2014년 5월 10일 14:00
장소: 목천김정식문화재단 사무국
구술: 김태수
채록연구: 배형민, 전봉희, 우동선, 최원준
촬영: 김태형
기록: 김태형

제 2차 구술
일시: 2014년 8월 21일 09:40
장소: 태수 김 파트너스 아키텍츠 오피스
구술: 김태수
채록연구: 전봉희, 우동선, 최원준
촬영: 우동선, 최원준
기록: 김태형

제 3차 구술
일시: 2014년 8월 21일 13:45
장소: 태수 김 파트너스 아키텍츠 오피스
구술: 김태수
채록연구: 전봉희, 우동선, 최원준
촬영: 우동선, 최원준
기록: 김태형

제 4차 구술
일시: 2014년 8월 22일 09:20
장소: 태수 김 파트너스 아키텍츠 오피스
구술: 김태수
채록연구: 전봉희, 우동선, 최원준
촬영: 우동선, 최원준
기록: 김태형

제 5차 구술
일시: 2014년 8월 23일 09:20
장소: 태수 김 파트너스 아키텍츠 오피스
구술: 김태수
채록연구: 전봉희, 우동선, 최원준
촬영: 우동선, 최원준
기록: 김태형

제 6차 구술
일시: 2014년 8월 23일 13:30
장소: 태수 김 파트너스 아키텍츠 오피스
구술: 김태수
채록연구: 전봉희, 우동선, 최원준
촬영: 우동선, 최원준
기록: 김태형

제 7차 구술
일시: 2014년 8월 23일 18:00
장소: 코네티컷 올드 라임, 서머하우스
구술: 김태수
채록연구: 전봉희, 우동선, 최원준
촬영: 우동선, 최원준
기록: 김태형

1차 채록 및 교정
날짜: 2014. 09. ~ 2015. 02.
담당: 김태형

교열 및 검토
날짜: 2015. 01. ~ 2015. 05.
담당: 전봉희, 우동선

전사원고 보완 및 각주 작업
날짜: 2015. 05. ~ 2015. 08.
담당: 김하나

검토
날짜: 2015. 08. ~ 2015. 11.
담당: 전봉희, 우동선

도판 삽입
날짜: 2015. 11. ~ 2016. 01.
담당: 김태형

총괄 검토
날짜: 2016. 01. ~ 2016. 02.
담당: 전봉희, 우동선, 최원준

살아 있는 역사,

현대건축가 구술집 시리즈를 시작하며

우리는 이제야 비로소 전 세대의 건축가를 갖게 되었다. 1945년 제2차 세계대전의 종전과 함께 해방을 맞이하였지만, 해방 공간의 어수선함 과 곧이어 터진 한국전쟁으로 인해 본격적인 새 국가의 틀 짜기는 1950 년대 중반으로 미루어졌다. 건축계도 예외는 아니어서, 1946년 서울대 학교에 건축공학과가 설치된 이래 1950년대 중반에 이르러서야 비로 소 전국의 주요 대학에 건축과가 설립되어 전문 인력의 배출 구조를 갖 출 수 있었다. 1950년대에 대학을 졸업하고 사회로 진출한 세대는 한국 의 전후 사회체제가 배출한 첫 번째 세대이며, 지향점의 혼란 없이 이 후 이어지는 고도 경제 성장기에 새로운 체제의 리더로서 왕성하고 풍 요로운 건축 활동을 할 수 있었던 행운의 세대라고 할 수 있다. 이들이 은퇴기로 접어들면서, 우리의 건축계는 학생부터 은퇴 세대까지 전 세 대가 현 체제 속에서 경험과 인식을 공유하는 긴 당대를 갖게 되었다. 실제 나이와 무관하게 그 앞선 세대에 속했던 소수의 인물들은 이미 살아서 전설이 된 것에 반하여, 이들은 은퇴를 한 지금까지 아무런 역 사적 조명도 받지 못하고 있다. 단지 당대라는 이유, 또는 여전히 현역 이라는 이유로 그들은 관심의 대상에서 벗어나 있다. 우리의 건축사가 늘 전통의 시대에, 좀 더 나아가더라도 근대의 시기에서 그치고 마는 것 도 바로 이 때문이다.

　빈약한 우리나라 현대건축사를 구성하기 위해서는 이들 전후 세대 에서 출발하여야 한다. 무엇보다 이들은 현재의 한국 건축계의 바탕을 만든 조성자들이다. 이들은 수많은 새로운 근대 시설들을 이 땅에 처 음으로 만들어 본 선구자이며, 외부의 정보가 제한된 고립된 병영 같았 던 한국 사회에서 스스로 배워나가지 않으면 안 되었던 창업의 세대이 다. 또한 설계와 구조, 시공과 설비 등 건축의 전 분야가 함께 했던 미분 화의 시대에 교육을 받았고, 비슷한 환경 속에서 활동한 건축일반가의 세대이기도 하다. 이들 세대 중에는 대학을 졸업한 후 건축설계에 종사 하다가 건설회사의 대표가 된 이도 있고, 거꾸로 시공회사에 근무하다

8

가 구조전문가를 거쳐 설계자로 전신한 이도 있다. 그렇기 때문에 건축가의 직능에 대한 오랜 역사를 가지고 있는 서구사회의 기준으로 이 시기의 건축가를 재단하는 일은 서구의 대학교수에서 우리의 옛 선비 모습을 찾는 일만큼이나 어려운 일이다. 따라서 이들 세대의 건축가에 대한 범주화는 좀 더 느슨한 경계를 갖고 접근하지 않으면 안 되고, 기록 대상 작업 역시 예술적 건축작품에 한정할 수 없다.

구술 채록은 살아 있는 사람의 이야기를 그대로 채록한다는 점에서 구체적이고 생생하다. 하지만 구술의 바탕이 되는 기억은 언제나 개인적이고 불완전하기 때문에 감정적이거나 편파적일 위험성도 아울러 가지고 있다. 이런 위험에도 불구하고, 현대 역사학에서 구술사를 중시하는 것은 다음과 같은 이유 때문이다. 우선, 기존의 역사학이 주된 근거로 삼고 있는 문자적 기록 역시 엄밀한 의미에서 편향적이고 불완전하다는 반성과 자각에 근거한다. 즉 20세기 중반까지의 모든 역사학은 기본적으로 문자기록을 기본 자료로 삼고 있는데, 이러한 방법은 문자에 대한 접근도에 따라 뚜렷한 차별적 요소를 내재하고 있다. 그러므로 역사는 당대 사람들이 합의한 과거 사건의 기록이라는 나폴레옹의 비아냥거림이나, 대부분의 역사에서 익명은 여성이었다는 버지니아 울프의 통찰을 굳이 인용하지 않더라도, 패자, 여성, 노예, 하층민의 의견은 정식 역사에 제대로 반영되기 힘들었다. 이 지점에서 구술채록이 처음으로 학문적 방법으로 사용된 분야가 19세기말의 식민지 인류학이었다는 사실은 자연스럽다.

하지만 단순히 소외된 계층에 대한 접근의 형평성 때문에 구술채록이 본격적인 역사학에서 중요한 수단으로 간주된 것은 아니다. 모리스 알박스(Maurice Halbwachs, 1877-1945)의 집단기억 이론에 따르면, 모든 개인의 기억은 그가 속한 사회 내 집단이 규정한 틀에 의존하며, 따라서 개인의 기억은 개인의 것에 그치지 않고 가족이나 마을, 국가의 의식을 반영 하고 있다. 따라서 개인의 기억에 근거한 구술채록은

9

개인적인 차원에 그치지 않고 그가 속한 시대적 집단으로 접근하는 유효한 수단이 될 수 있는 것이다. 이에 더하여, 프랑스의 아날 학파 이래 등장한 생활사, 일상사, 미시사의 관점은 전통적인 역사학이 지나치게 영웅서사 중심의 정치사에 함몰되어 있는 것에 대한 비판을 가하고 있다. 그러므로 역사적 당위나 법칙성을 소구하는 거대 담론에 매몰된 개인을 복권하고, 개인의 모든 행동과 생각은 크건 작건 그가 겪어온 온 생애의 경험 속에서 주관적으로 이해되어야 한다는 생애사의 방법론이 등장하게 되었다.

이러한 구술채록의 방법은 처음에는 전직 대통령이나 유명인들의 은퇴 후 기록의 형식으로 시작되었으나 영상매체 등의 저장기술이 발달하면서 작품이나 작업의 모습을 함께 보여주는 것이 보다 효과적인 예술인들에 대한 것으로 확산되었다. 이번 시리즈의 기획자들이 함께 방문한 시애틀의 EMP/ SFM에서는 미국 서부에서 활동한 대중가수들의 인상 깊은 인터뷰 영상들을 볼 수 있었다. 그 내부의 영상자료실에서는 각 대중가수가 자신의 생애를 이야기하며 자연스럽게 각각의 곡들이 어떻게 만들어지게 되었는지, 그것이 자신의 경험과 어떠한 관련이 있는지를 편안한 자세로 말하고 노래하는 인터뷰 자료를 보고 들을 수 있다. 건축가를 대상으로 한 것 중에는, 시카고 아트 인스티튜트에서 운영하는 건축가 구술사 프로젝트(Chicago Architects Oral History Project, http://digital-libraries.saic.edu/cdm4/index_caohp. php?CISOROOT=/ caohp)가 대표적인 사례이다. 이미 1983년에 시작하여 30년에 가까운 역사를 가지고 있는 대규모의 자료관으로 성장하였다. 처음에는 시카고에 연고를 둔 건축가로부터 시작하였으나 최근에는 전 세계의 건축가로 그 대상을 확대하여, 작게는 하나의 프로젝트에 대한 인터뷰에서부터 크게는 전 생애사에 이르는 장편의 것까지 모두 포괄하고 있고, 공개 형식 역시 녹취문서와 음성파일, 동영상 등 여러 매체를 다양하게 이용하고 있다.

우리나라에서 구술채록의 활동이 본격화된 것은 2000년 이후의 일이라고 생각된다. 아카이브에 대한 관심이 높아지면서, 그리고 아카이브가 도서를 중심으로 하는 도서관의 성격을 벗어나 모든 원천자료를 대상으로 한다는 점에서 구술사도 더불어 관심을 끌게 되었다. 대표적인 사례가 2003년에 시작된 국립문화예술자료관(한국문화예술위원회에서 2009년 독립)에서 진행하고 있는 문화예술인들에 대한 구술채록 작업이다. 건축가도 일부 이 사업에 포함되어 이제까지 박춘명, 송민구, 엄덕문, 이광노, 장기인 선생 등의 구술채록 작업이 완료되었다.

목천김정식문화재단은 정림건축의 창업자인 김정식 dmp건축 회장이 사재를 출연하여 설립한 민간 비영리 재단법인이다. 공공 기관이나 민간 기업이 다루지 못하는 중간 영역의 특색 있는 건축문화사업을 목표로 하고 있다. 2006년 재단 설립 이후 첫 번째 사업으로 친환경건축의 기술보급과 문화진흥을 위한 사업을 수행한 바 있다. 현대건축에 대한 아카이브 작업은 2010년 봄 시범사업을 진행하면서 구체화되기 시작하여, 2011년 7월 16일 정식으로 목천건축아카이브의 발족식을 가게 되었다. 설립시의 운영위원회는 배형민을 위원장으로 하여, 전봉희, 조준배, 우동선, 최원준, 김미현 등이 운영위원으로 참여하였다.

역사는 자료를 생성하고 끊임없이 재해석 하는 과정이다. 자료를 만드는 일도 해석하는 일도 역사가의 본령으로 게을리 할 수 없다. 구술채록은 공중에 흩뿌려 날아가는 말들을 거두어 모아 자료화하는 일이다. 왜 소중하지 않겠는가. 목천건축아카이브의 이번 작업이 보다 풍부하고 생생한 우리 현대건축사의 구축에 밑받침이 되기를 기대한다.

목천건축아카이브 운영위원
전봉희

선생과의 구술 채록 작업은 모두 7차례로 나누어 진행되었다. 첫 번째 작업은 2014년 5월 10일 오후2시부터 5시까지 서울의 목천재단 사무국에서 하였으며, 나머지는 모두 미국의 코네티컷 하트퍼드에 있는 선생의 사무실과 별장 등에서 같은 해 8월 21일부터 23일까지 3일간 오전, 오후로 나누어서 집중적으로 진행되었다. 책을 보면 알게 되겠지만, 첫 번째의 것은 구술자와 채록자 사이에 첫 만남이었고 서로를 알아가는 과정이었기 때문에, 이야기에 혼선도 있고 집중력도 떨어졌다. 하지만 약 석 달 이후에 진행된 나머지 작업은 그 사이 구술자와 채록자 모두 작업에 대한 사전 준비가 있었고, 또 실제 구술자의 작품들이 있는 현장에서 진행되었기 때문에 훨씬 더 집중적으로 진행될 수 있었다. 사실 첫 번째 구술 작업이 다소 혼란스러웠던 것은 이번이 처음은 아니었고 다른 건축가들과의 작업에서도 마찬가지였기에 앞으로의 구술 작업에서 참고로 삼을만하다.

　　건축가 김태수는 1936년 12월 12일 만주 하얼빈에서 태어났다. 학교에 입학하기 위해 해방 전에 서울로 이주하였고, 재동국민학교와 경기중고등학교를 마친 후 1955년 서울대 건축공학과에 입학하면서 건축의 길에 들어선다. 앞서 재단에서 진행한 다른 건축가들의 경우를 보면, 안영배 선생이 1951년, 원정수 선생이 1953년, 김정식, 지순 선생이 1954년 같은 대학에 입학하여 선생보다 선배가 되고, 윤승중 선생이 한 해 후배이다. 그러니 이들은 모두 1932년부터 1937년 사이에 태어나, 1950년대에 건축교육을 받은 사람들이다. 모두 다 같은 학교 출신이라는 점이 당대를 증언하는데 약점이 될 수도 있다고 생각했지만, 서울대학이 다른 대학보다 일찍 설립되었기 때문에 어쩔 수 없는 사정도 감안하여야 한다.

　　김태수 선생은, 한국에서 대학교육을 받고 나서 대학원 과정으로 미국 유학을 간 첫 번째 사람이다. 선생에 앞서 한해 선배인 김종성 교

수가 있지만, 그는 대학을 마치지 않고 학부 재학 중에 유학을 떠났다. 또 5년 위인 김수근 선생 역시 재학 중 일본으로 건너갔다. 1945년 해방이 되었지만, 해방 직후의 혼란기와 곧 이은 한국전쟁의 여파로 사회 각계에서 새로운 모습을 갖추기 시작하는 때는 1950년대 후반이다. 특히 해방 이후 건축교육을 이끌었던 첫 세대라 할 수 있는 김정수, 김희춘, 윤장섭, 이광노 교수 등은 모두 1950년대 후반 미국에서 교육과 훈련을 받고 돌아왔다. 김태수 선생은 짧지만 이들에게 교육을 받고 미국으로 건너간 첫 졸업생이 되는 셈이다. 그리고 동시에 유학 후 귀국하지 않고 미국에서 계속 활동한 첫 번째 한국인 건축가이기도 하다.

김태수 선생의 구술을 듣다보면, 당시의 국내외 건축 교육의 상황을 생생하게 접할 수 있다. 특히 대학 1학년 때인 1955년, 서울대학의 역사에서는 유례가 다시없는 교수퇴진 운동을 벌인 일은 당시의 학생들의 포부와 건축교육의 실상 사이에 얼마나 큰 괴리가 있었는지를 보여주는 상징적인 사건이라고 할 만하다. 1956년 서울대학이 당시로서는 젊은 층에 속하였던 윤장섭, 이광노 두 교수를 영입하게 되는 것도 이 사건과 관련이 있으리라 생각된다. 흥미로운 일은 선생이 접한 당시 미국의 건축교육에서도 보인다. 1961년 1월 선생은 예일대학의 건축학 석사과정에 입학을 하게 되는데, 예일대학에 건축학 석사과정이 생긴 것은 이보다 겨우 2년 앞선 1959년의 일이다. 1960년대는 미국의 건축교육이 1922년 코넬대학에서 시작한 5년제 학부 과정에서 벗어나 4+2년제의 석사 중심과정으로 바뀌던 시기였다. 예일 대학은 이 과정에서 선도적인 역할을 하였고, 초기에는 1년의 고급 과정으로 석사학위를 주었다. 선생이 입학할 당시 한국에서 받은 6년간의 학부 및 석사과정 교육에 대한 인증을 해주지 않는 상황이었다. 때문에 대학원 과정에 입학하기에 앞서 학부 4학년 과정을 수강하여야 했고, 이후 한 학기를 마친 후 면담을 통하여 진급이 결정되어, 1년 반 만에 예일 대학

에서 건축학석사를 받을 수 있었다.

　김태수 선생이 수학하던 시기는, 소위 근대건축의 거장들의 시기가 끝나고 건축계에 새로운 스타들이 등장하던 세대교체의 시기였다. 예일을 선택한 것은 루이스 칸에게 배울 요량이었는데, 입학 허가를 받고 군복무를 마치고나서 가보니 그사이 학장이 폴 루돌프로 바뀌어 있었다고 한다. 구술 과정에서 김태수 선생은 폴 루돌프에게서 큰 가르침을 받았다고 여러 차례 감사를 표하고 있다. 이외에도 이때 교수로는 필립 존슨, 제임스 스털링, 에로 사리넨, 빈센트 스컬리 등이 있었고, 함께 수학한 동급생으로는 학부 과정에서는 찰스 과스메이, 대학원 과정에서는 노먼 포스터, 리처드 로저스 등이 있었다고 한다. 말하자면 선생은 당시 영미 건축계의 가장 선진적인 분위기에서 최상의 교육 환경을 접할 수 있었던 것이다.

　이와 같은 인연은 졸업 후 필립 존슨의 사무실에서 수련을 쌓는 인연으로 이어지고, 이후 작업들에서 자신감을 가지고 자기 일을 해나가는 밑거름이 된다. 도미 이후 선생의 작업은 대개 10년 단위로 구분해서 볼 수 있다. 즉 1960년대가 예일에서 교육을 받고, 뉴욕과 하트퍼드 등에서 실무 수련을 쌓은 시기라고 한다면, 1970년대는 하트퍼드에 정착하여 개업을 하고 공공 건축을 통해 자리를 잡아간 시기이고, 1980년대와 1990년대는 미국과 한국을 오가며 가장 왕성하게 작업을 하던 시기이다. 이 시기의 시작이 1983년 한국의 국립현대미술관 과천관 현상 당선이라면, 마지막은 1999년의 튀니지 미국대사관의 설계라고 할 수 있다. 이 두 가지의 작업은 한국과 미국에서 각각 건축가 김태수가 국가적인 건축가로 자리 잡는 계기와 증거가 된다. 1986년 미국 AIA의 펠로우로 선임되고, 1994년 KBS의 해외동포상을 수상하는 것도 이 시기의 일이다.

　다양한 작업을 하였지만, 김태수 선생의 50여년에 걸친 작업의 중

심에 있는 것은 역시 교육 시설이라고 할 수 있을 것이다. 1976년의 스미스 스쿨은 건축가로서 안정된 클라이언트를 확보할 수 있는 계기를 만든 작업이었고, 이후 고등학교, 대학교로 이어지는 많은 교육시설은 언제나 건축가 김태수 작업의 중심에 있었다. "합리주의"는 그의 건축 작업을 관통하는 이념이며, 기능성과 지속성은 양보하지 않는 가치가 되었다. 실제로 구술 작업 중 방문한 작품들에서 우리들은 지은 지 40년이 넘은 건물이 마치 작년에 지은 것처럼 잘 작동하고 있는 것을 보고 놀랐다. 수십 년에 걸쳐 같은 학교의 건물들을 지속적으로 지어나가며, 설계한 것의 80%가 실제로 지어졌다는 사실은 그의 작업이 얼마나 건축주들에게 환영 받는지를 잘 보여준다.

코네티컷 주의 여러 곳에 있는 선생의 작업들을 둘러보고 더욱 놀란 점은 그 작업들에서 보이는 일관되지만 진화하는 형태들이었다. "단순한 형태"를 선호하는 선생의 작업이 초기에는 상자의 조합 위주였다면, 후기로 가면 이에서 벗어나 조금 더 자유로운 곡선의 모습이 함께 나타나기 시작한다. 이것은 "원하는 것은 무엇이든 만들 수 있다"는 자신감의 표현이기도 하다. 즉, 초기에는 양보할 수 없는 기능적인 요구들과 기술적인 제한, 그리고 감성적 열망의 퍼즐을 최대한 단순한 형태로 풀었다면, 후기에는 그것들을 만족해가면서도 보다 대담한 형태들로 해결할 수 있다는 원숙함이 보이는 것이다.

선생은 요즘도 매일 실제로 연필을 들고 작업을 한다. 오전에 연필로 작업한 것은 오후에 직원들의 손에 의해 캐드 도면으로 작성되고, 다음 날에는 프린트된 도면 위에 다시 연필로 작업을 계속해나간다. 80세가 되도록 현장에서 작업을 할 수 있는 행운의 건축가가 얼마나 될까? 평생을 그저 쉬어본 일이 없다는 선생의 말이 허사가 아닌 것은 잦지 않은 귀국 여행 일정을 통해서도 확인할 수 있다. 도미하여 졸업하여 취직하고 결혼도 하고 아이를 데리고 온 1969년의 첫 번째 귀국

시에는 『서울마스터플랜』을 책으로 만들어 가지고 와서 대내외에 발표했다. 그 후 13년 만에 다시 찾은 두 번째 귀국 때는 작품 사진들을 두루마리로 가지고 와 당시로선 드문 개인 건축전시회를 열었다.

이와 같은 귀국 시의 활동은 한편으로는 국내 건축계에 대한 부채감에서 비롯한 것으로 보인다. 즉, 재학 시절 충분한 건축교육을 받지 못한 것에 대한 아쉬움이 후배들에게 이어지지 않도록 무언가 보탬이 되어야겠다는 생각은 미국에 머물면서도 『공간』 등의 국내 잡지에 지속적으로 글과 작품을 발표하게 하였다. 또, 어느 정도 사무실의 운영이 정착된 1990년부터는 젊은 건축가를 대상으로 해외의 선진 건축을 견학할 수 있는 트래블그랜트를 지원하기 시작하여 지금까지 계속하고 있고, 이에 더해 2001년부터는 서울대학에 외부인 설계 강사에 대한 지원금을 매년 1만 달러씩 보내고 있다. 한국 건축계에 대한 선생의 애정을 확인할 수 있는 대목이다.

이번 구술채록집의 발간은 때마침 열리는 현대미술관의 건축가 김태수 전시와 시일을 맞추었다. 2016년은 1986년 서울 아시안게임에 맞추어 개관한 현대미술관 과천관의 30주년이 되는 해이며, 건축가 개인으로는 만 80세를 맞이하는 해이기도 하다. 여러모로 기념이 되는 해이다. 구술을 진행하면서, 만일 1969년 실무수련을 마쳤을 때나, 1980년대 초 서울대학으로부터 교수직 제안을 받았을 때 김태수 선생이 귀국하여 한국에서 활동을 하였으면 어땠을까 상상을 해보곤 하였다. 첫 번째 귀국 때는 김수근 선생이 말렸다고 하고, 두 번째 귀국 때는 자발적으로 사양하였다고 한다. 어느 시기가 되었건 만일 그때 귀국하였다면 우리 건축계에는 도움이 되었겠지만, 건축가 개인에게는 마이너스가 되었을 것이라는 데에 채록자들이 생각이 일치하였다. 우리가 겪어온 건축계의 작업 환경이 아직도 만족스럽지 않기 때문에 그렇다.

여느 때와 마찬가지로 채록된 테이프는, 전사자에 의하여 문서로

정리되고, 이후 구술자와 채록자의 검토와 함께 연구진들의 각주 작업과 편집 작업의 단계를 거쳤다. 전사에 수고한 김태형 연구원, 각주 작업을 한 김하나 박사, 그리고 구술자와 채록자의 중간에서 수정과 편집을 도맡아 한 김미현 국장에게 공을 돌리고 싶다. 아울러 이번에도 편집을 맡아 진행해준 박정현 편집장과 도서출판 마티 관계자에게도 감사를 드린다.

<div align="center">
2016년 1월

공동채록자 전봉희, 우동선, 최원준을 대표하여

전봉희
</div>

1. 유년기에서 서울대 재학까지

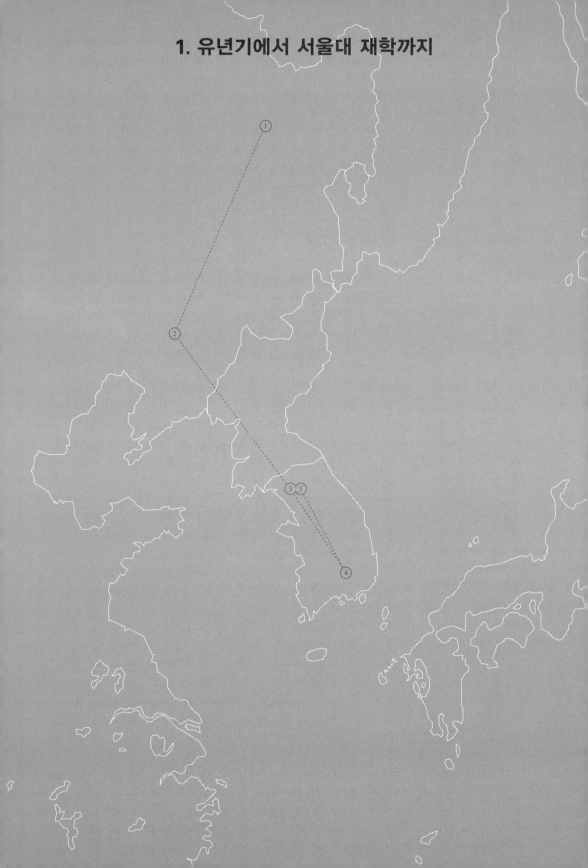

전　자, 그러면 2014년 5월 10일 토요일 오후 2시, 목천재단 사무실에서 김태수 선생님 모시고 첫 번째 구술채록 작업을 시작하겠습니다. 이렇게 참여해주셔서 감사합니다. 저희들이 듣고 싶은 말씀을 시간 순으로 진행하다 보면 다섯 번이 될지, 여섯 번이 될지, 혹은 열 번까지 늘어날 수도 있겠습니다만, 오늘은 선생님 태어나신 때부터 대학 들어가실 때 정도까지 (다 같이 웃음) 목표로 해서 말씀을 좀 듣고 싶습니다.

<u>하얼빈에서 출생</u>　김　그러죠. 네. 제가 낳기는 1936년 12월 12일에 만주 하얼빈이란 데서 태어났습니다. 하얼빈 아시죠? 우리 아버지가 의사 개업을 하고 계셨어요. 왜 아버지가 거기 가시게 됐냐면, 배경 설명이 필요해요. 우리 아버지는 1898년 생인데, 맨날 "난 19세기 사람이다" 이렇게 (웃음) 말씀하셨는데, 경상도 함안 칠원이라는 조그마한 마을에서 태어나셨어요. 부유한 집안은 아니고 농사짓고 뭐 그러면서도 증조할아버지가 상당히 깨였던 분이라 공부하는 걸 갖다가 밀어주셨나 봐요. 거기서 열일곱 살까지 유교 그 뭔가 [전: 한학을 하셨다고…] 뭐라고 그러죠? 한문 배우는 데. 법당? 아니야 법당이 아니고. [배: 서당.] 서당! 서당에 가가지고 공부하다가 열일곱 살이 되어가지고서는 서울에 올라와 가지고 휘문중학교에 들어와서 나이 늦게 졸업을 해가지고, 그러니까 그때 서울의전[1]인가 거길 들어가셨대요. 그런데 들어가자마자 조금 있으니까 3·1운동이 나서 거기에 참여를 했다가 퇴학을 당했답니다. 그래가지고는 할 수 없이 일본을 가 가지고 경도(京都, 교토)에 있는 의학전문학교를 다니고 거기서 졸업을 하셨는데, 그때 그 친구들은 한국의 부잣집 아이들, 뭐 윤일선[2]씨니, 이런 분들인데, 우리 아버지는 돈도 그렇게 많지 않고 그러니까 졸업하고는 돈을 벌어야 하는데, 그런데 그때만 해도 한국에 와서 취직을 하면은, 같이 졸업한 동기동창 일본 사람은 월급이 배고 자기는 반이라서 도저히 참을 수 없어서 한국은 갈 수 없고. 그래서 북경에 가가지고서는 독일 병원에서 인턴을 했답니다. 그래가지고는 그거 끝나고 나서, 아마 아버지도 좀 어드벤처러스(adventurous)한 모양이죠? 그 근처에서 제일 자유로운 도시가 어딘가 했더니 하얼빈이래요. 그때만 해도 하얼빈이 러시아 레볼루션(revolution) 때 백계 러시안들[3]이 쫓겨

1.　경성의학전문학교(京城醫學專門學校): 1916년 서울에 설립된 관립 의학전문학교. 1899년 설립된 관립 경성의학교가 전신이며, 1946년 10월에 서울대학교 의과대학에 통합.

2.　윤일선(尹日善, 1896-1987): 일본 출생. 교토제국대학교 의과대학 졸업. 해방 전 세브란스의학전문학교 교수를 거쳐 해방 후 서울대학교 의학대학 교수 역임. 1956년 제6대 서울대학교 총장 역임. 윤보선 전 대통령의 사촌.

3. 백계 러시아인: 러시아 혁명
 당시의 보수적 반혁명파를 지칭.
 백색을 상징으로 삼아 그들의
 군대를 백위군(白衛軍)이라 칭한
 데서 연유.

4. 김두종(金斗鍾, 1896-1988):
 호는 일산(一山). 경남 함안
 출생. 교토부립의학전문학교
 졸업. 만주의과대학 동양의학
 연구소 연구원. 해방 후
 귀국하여 서울대학교 의과대학
 교수, 숙명여자대학교 총장,
 성균관대학교 재단이사장 등을
 역임. 저서로『한국의학사』
 (韓國醫學史),『한국고인쇄
 기술사』(韓國古印刷技術史)
 등이 있음.

5. 이도영(李道榮, 1884-1933):
 서울 출생. 호는 관재(貫齋).
 대한제국기와 일제강점기에
 걸쳐 활동한 서화가. 최초의
 시사만화도 그림. 조석진
 (趙錫晉)과 안중식(安中植)의
 문하생. 1918년 서화협회
 창립 멤버. 김두종이 휘문의숙
 재학 시 이도영에게 미술을
 배웠는데, 그 인연이 혼인으로
 연결되는 데 도움을 준 것으로
 보임.

나가지고서람 지은 도시잖아요. 처음에는 도시가 없다시피 했었는데, 그러니까 전부 러시안 스타일로 지은 건물이고, 그래서 거기 가서 개업을 하셨어요.

배 함자가 어떻게 되세요?

김 김두종.[4]

전 저희들도 본 거 같은데요?

우 제가 본 거 같은데….

김 나중에 그분이 [우: 의학사에다가] 네, 의학사(醫學史)도 시작하시고….

전 아~ 그래서 쇠 종(鍾)자 쓰시는…. 아~ 그러셨군요.

김 네, 네. 그래서 이제 아버지가 거기에 가가지고 했고. 우리 어머니는 서울에서 태어나신 분인데, 아마 가족들은 서울 양반 계통이지만 무척 가난했던 집안이라는 것 같아요. 그래서 가족들이 만주로 오면서 어머니도 왔다가 거기서 만났어요, 만주에서. 그래가지고 결혼하셔가지고, 한데 어머니의 백그라운드가 저… 형님이 관재 이도영[5]이라고, 이조 말기에 상당히 유명한 화가예요. 관재 이도영. 그분 미술관에도 그림이 있죠. 한말에 유명한 화가예요. 얘기를 들어보면 그때 할아버지가 집안에 환쟁이 났다고 그래가지고서람 다 꺾어서 집어던지고 그랬던, (웃음) 그러면서도 그림 배우고.

전 그러니까 선생님의 외삼촌이 되는 거죠?

김 외삼촌이죠, 외삼촌이고. 어머니가 여학교를 만주에서 다녔는데 그림을 잘 그리셨대요. 그래서 아버지 얘기가, 전시회를 한번 갔더니 한국 여자의 이름이 있는데 상을 받고 말이지, 그래가지고 어떻게 (웃음) 친구하고 이렇게 알아가지고 연결됐다는 거예요. 그러니까 만주에 하얼빈에 있으면서 서양 사람들이 많이 있었으니까, 독일 계통 화가한테 서양화를 배우시고 그랬다고요. [전: 어머님이요.] 어머님이. 그러니까 그 연세에 그랬으니까 아마 한국 여류작가 중에서는 제일 먼저 배우신 분이 아닌가 그렇게 생각하는데. 하여튼 아버지는 그러니까 외삼촌을 알고, 어머니도 많이 격려를 해주시고 그런데 그때만 해도 굉장히, 우리 어머니가 좀 소극적이시고 욕심 같은 거 낼지 모르고 그러니까. 그래도 그림이 여러 개 있고 그랬었어요.

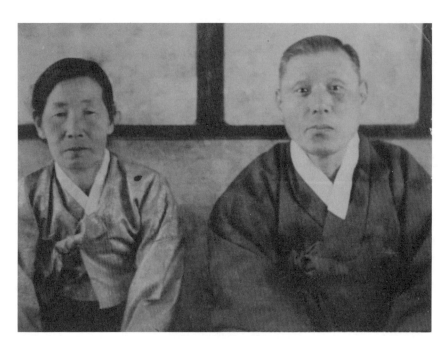

김태수의 어머니와 아버지 ©Tai Soo Kim

전 어머님은 함자가 어떻게 되세요?

김 이유숙! 이(李) 자고, 이…. 유 (손으로 그려보며) 무슨 유라고 합니까? [전: 있을 유(有) 자요?] 네. 숙! 숙명하는 숙(淑). 옛날 그랬던 것처럼 우리 형제가 많았습니다. 일곱 명인데, 내가 그러니까 다섯째예요. 위에 누이가 셋이고 형이 하나 있고 그랬죠. 그런데 내가 한 네 살쯤인가, 세 살인가 그때 우리가 하얼빈에서 봉천, 샹, 샹. 뭐라고 그럽니까? [전: 심양!] 심양! 심양으로 이사를 오게 됐는데, 아버지가 한 15년 의사 개업을 해가지고 자기 생각에는 이만하면 평생 먹을 돈 벌었다 해가지고 의사를 하신 걸 다 집어치우시고 대학으로 다시 들어가셨어요. 만주의과대학에 Ph. D. 과정으로. 내가 지금 생각하기는 친구들이 한국에서 학자로서 다 활약하시는 분들이거든요. 뭐야, 내가 이름들을…. 한국말 연구하는 분, 이…. 키 조그맣고. [전: 이희승.] 이희승[6] 씨니 뭐 그분들이 다. [전: 또래들인가요?] 네, 네. 그러니까 아버지 생각에는 '야, 우리 친구들은 한국을 위해서 저렇게 다 공부하는데 나는 이거 돈이나 벌고 이런 거 한다' 그렇게 생각돼서 인피리오리티 콤플렉스(inferiority complex), 열등감이 항상 있으셨던 거 같아요. 그러니깐 "나도 공부한다" 그래가지고 동양 의학사 Ph. D.를 하신 것 같아요.

전 만주의과대학에서요?

김 그렇죠. 그러니까 우리 형제들이 다 일본 학교를 다녔죠. 그때. 그러니까 그것을 굉장히 싫어하셔가지고 나는 한국 학교에서 시작해야 한다고 그렇게 생각하셔가지고, 내가 소학교 들어갈 무렵 때 서울에 집을 사가지고 일부를 서울로 옮겼어요. 나하고 내 동생하고 우리 바로 위의 형하고를 서울로 옮겼어요.

전 그러면 몇 년인 거예요?

배 40년 전에 가신 거예요?

전 42년? 43년?

배 서울에 가신 거는?

김 어… 서울에 가는 거는, 내가 그러니까 몇 년쯤이야?

전 43년쯤 되겠네요. [김: 네, 그렇죠.] 만 일곱 살이니까.

배 해방 직전이네요.

김 그러니까 그때 난 서울로 왔죠. 그때는 나도 좀 기억이 나요. 하

6. 이희승(李熙昇, 1897-1989): 독립운동가이자 국어학자.

서울과 칠원에서의 유년기

얼빈 기억은 안 나는데, 만주, 봉천(심양) 기억은 조금 납니다. 서울에 와가지고는 여기 바로 위 삼청동에 조그만 집을 짓고 (웃음) 그래가지고는 재동국민학교로 날 집어넣더라고.

배 돌아오시게 된 계기는 뭐예요?

김 내가?

배 아니요, 아버님께서….

김 아버지는 거기 계셨고 나하고 동생 넷하고 할머니가 먼저 와 있었어요. 할머니가 날 데리고 와가지고 한국 학교에 집어넣기로 하신 거라고. 그러니까 본인도 아마 대학 끝나면 서울로 나오려고 계획을 하셨겠죠. 그러다가 8·15를 아버님은 거기서 맞았어요, 만주에서. 아버지가 항상 얘기하는 게, 우리 형들이니 뭐 다 일본 학교에 가가지고, 한국 사람이 그때만 해도 만주에 많지 않아요. 한두 명 있고. 그러니까 굉장히 싫어하셨던 모양이야. 그래가지고 재동국민학교에, 거기에 날 집어넣고.

전 그때 삼청동 기억나세요?

김 지금도 있어요. 장소라든가 내가 알아요. (웃음) 보니까.

전 45년에 해방되고 부모님들은 귀국하셨어요? [김: 그렇죠.] 얼마나 있다 오셨어요?

김 그러니까 8·15를 거기서 맞고는 곧 왔었죠. 그전에 어… 내가 얘기할 게, 소학교 2학년이니까 8·15가 되기 한 1년 전쯤에 나하고 내 동생을 칠원으로 피난을 보냈어요. 그러니까 서울이 위험하다고 그래가지고.

전 소개(疏開)를 하셨구나.

김 어, 소개를 시켰어요. 그래가지고 내가 칠원 학교를 다녔습니다.

전 칠원이 어디에요?

김 함안. 경상남도 함안의 칠원.

전 함안. 그러니까 할아버지가 계셨던 곳이네요.

김 예, 그렇죠. 할아버지가 형제들이 있고 그러니까 그리 가가지고. 그때만 해도 일본 지배하에 있을 때 아닙니까? 하여튼 지금 기억나는 거는 고 어린 나이인데도 우리가 나락 벼 심고 그랬어요. 사람이 모자라니까. 그리고 또 산에 보내가지고는 소나무 잘라가지고 송진을 해가지고 주머니에 넣고, (웃음) 그런 기억이 나

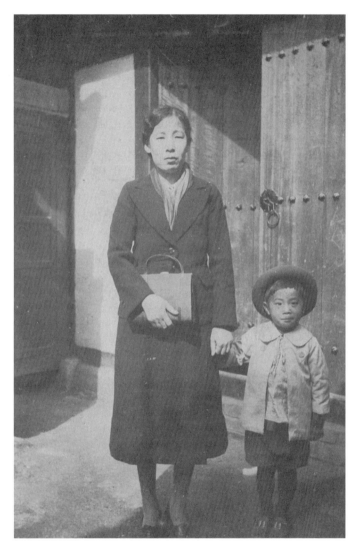

삼청동 집 앞에서, 재동초등학교 입학하는 날
ⓒTai Soo Kim

요. 어… 하지만 은은하게 그때 그 시골의 기억이 저한테 상당히 영향을 주는 거 같아요. 왜냐하면 항상 도시에서 자라나고 했던 아이가 별안간에 시골에 가가지고 완전히 딴 분위기에 살았던, 한 일 년밖에 안됐지만 그때의 기억이 굉장히 남았던 거 같아요. 그래가지고는 8·15 끝나고 나니까 다시 서울로 왔죠. 와가지고는 무슨 일이신지…. 아, 그때가 아니로구나. 그때 삼청동에 있었죠. 그랬다가 아… 아버지가 집을 필동으로 옮기셨어요. 옮겼는데 내 소학교 때 기억은, 그러니까 재동학교 다니면서도 거기 소학교 5학년, 6학년 때를요, 걸어다녔어요.

전 전학 안 가고 그냥 다니셨어요?

김 네. (웃음) 40분인가 그렇게 뭐 걸어 다니던 기억이나요. 굉장히.

배 그럼 아버님께서는 돌아오셔서 어떻게 일을 시작하셨나요?

김 아버지는 돌아오셔서 서울대 의과대학의 교수로 있으시면서 조금 후에 서울대학 병원장을 하셨어요.

배 그러면 서울대학교에 쭉 계셨어요?

김 쭉 서울대학에 계셨죠.

배 연세가 꽤 많으실 때에 서울대학교에 가신 거네요.

김 그렇죠. 그러니까 40대 후반에 의사를 집어치우고 (웃음) 대학을 들어갔으니까 50~60대에.[7] 원래 친구들보다 나이가 많으시거든요.

전 아까 말씀하신 윤일선 씨도 의대 학장도 하고 총장도 하고 했잖아요?

경기중학교 시절과
한국전쟁

김 그렇죠. 아주 가까우셨어요. 그래가지고는 소학교 졸업해가지고 경기중학교 들어갔죠. 경기중학은 그때만 해도 재동학교에서는 반은 그냥 길 건너로 들어가는…. (웃음) 나도 들어갔습니다. 내가 어렸을 때 내 기억으로는, 물론 많은 형제 중에 중간에 있었으니까 그랬지만, 나는 굉장히 평범한 아이로 생각하고, 집에서도 날 그렇게 중요한 (웃음) 자식으로 치지도 않고. 어쩔 때 성적표를 갖고 와서 괜찮은 건 어머니한테 봬주면 "응~ 그래" 그러고 끝이야. (다 같이 웃음) 그래서 내 어렸을 때 난 평범한, 그저 이렇게 저렇게 사는 거지, 특별하다는 생각은 전혀 안 했어요.

배 형님하고는 나이 차이가 어떻게 되세요?

26

8. 박상옥(朴商玉, 1915-1968):
 서울 출생. 일본 동경제국
 미술학교 사범과 졸업. 서울교육
 대학 교수 역임.

김 한 다섯 살 차이예요.

배 그러면 누님들은 꽤?

김 누님들은 그보다 상당히 좀 많고 그렇죠.

전 밑으로 남동생도 있으신가요?

김 남동생 하나하고 여동생이 하나 있습니다. 그래가지고 이제 경기중학을 들어갔는데 처음으로 과외 공부 있지 않습니까? 학교 끝나면 과외를 들어야 한다고, 그래서 집에서 듣던 것도 있고 그래서 미술반으로 들어갔었어요. 경기중학교 미술반. 그때만 해도 뭐 정말 전쟁 시대에 아무것도 없을 때거든요. 그런데 내 기억에 집에 오일 박스 같은 것도 있고 많더라고요. 그래서 내가 "어머니, 이거 하나 들고 가도 됩니까?" 했더니 아, 들고 가래. 그러니까 오일 박스에 어머니가 15년, 20년 전에 쓰시던 것이 그대로 있는데, 오일도 아주 딱딱해지지도 않았어요. 가지고 미술반에 갔더니, 위 상급생에 그때 박상옥[8] 씨라고 화가 선생이었어요. 그 사람도 보고 "오, 신기해." (다 같이 웃음) 오일들이 이게 무슨 구라파제거든 이게. (웃음)

배 어머님은 그림을 안 그리셨어요?

김 그 후에는 안 그리셨어요. 그래가지고는 미술에 내가 조금 눈을 떴다고요. 좀 깼지, 내가. (웃음) 오일도 없고 그럴 때. 그때 기름, 저… 여기서 섞어서 만들었습니다. 그때 이런 튜브에 오일 같은 거 없어가지고 화가들이 다 물감하고 기름하고 섞어가지고 만들어서 쓰고 그랬던 때예요. 그러니까 놀라운 거지. 내가 기억이 생생하게 나는 건, 중학교 2학년인가? 어… 미술반에서 한 일주일 동안 수원에 합숙을 갔어요. 그래가지고 어 저… 수원성에 갔는데, 수원성이 꽉 무너져가지고 얼마 안 남고 그럴 때. 거기니 뭐 다른 데니 스케치하는 그 일주일 동안 선배들도 거기 있고, 그때 굉장히 인상에 깊었던 거 같아요. 참… 선배들하고 스케치 나가고 그림도 같이 그리고. 그때 아마 좀 혹한 거 같아요. (웃음) 중학교 2학년 때 6·25가 시작됐죠.

전 중 2때가 6·25. 1950년.

김 사실 6·25 때 많은 변화가 왔죠, 나한테는. 개인적으로 뿐 아니라 가족에게도 이제…. 그러니까 6·25 나고 저… 형은 곧 인민군에 끌려가서 없어졌고, 큰누이는 남편이 그때 공과대학 교수

고등학교 때의 그림 ©Tai Soo Kim

였어요. 화학과. 그때 인민군이 내려와가지고 제일 먼저 한 것이 공과대학 교수들 싹 몰아서 이북으로 납치해서 데려갔다고. 그런 거에 비하면 아버지는 서울대학교 병원장이어서, 차가 없을 때였는데도 차 가지고 와서 모시고 가고, 그러니까 부르주아 같이. (웃음) 맨날 도망 다니시고 했지만 잡히진 않았어요, 다행히. 잡혔으면 이북으로 끌려갔을 텐데 그래도 어떻게 피하셔가지고 그렇게 하고. 누이는 또 사범대학 다니면서 조금 좌익 그런 게 있어가지고 맨날 그리 나가고. 그러니까 집에 아무도 없어요. 그러니까 나하고 어머니하고가 집안을 갖다가 먹여 살리는 그런 역할을 하게 됐다고. 내가 그때 나이가 한 열네 살? [전: 열네 살쯤 되는 거죠.] 그것밖에 안 되는데, 별안간에 어머니랑 이걸 어떻게 하며 살아야 하니까, 집에 있는 면(綿)이니 뭐니 있으면 옆 사람한테 줘서 쌀이랑 바꿔서 반반 해먹고. 이런 식으로 살다가 결국은 그때도 내가 뭐 여러 가지 장사도 많이 했어요. (웃음) 꽈배기 장사, 엿 장사. (웃음)

배 길거리에 나가서요?

김 네, 길거리에 나가서. 그러니까 지금 들으면 이상할지 모르지만, 어… 꽈배기를 한 열 개를 팔면은 아마 꽈배기 하나를 먹을 수 있어요. 그러니까 10퍼센트 이익이 남는 거지. 그러니까 배가 고파도 꽈배기를 먹질 못해요. 아까워서. 열 개 팔려면 얼마나 힘든데.

배 꽈배기는 어디서 나와요?

김 중국촌에 가서. 여기 중국촌이 있었거든요. 덕수궁 앞에. 거기 가서 받아가지고. 그래서 좀 더 싸면서 배를 불릴 수 있는 것은 엿이라고 엿. 그래 엿이나 먹고. 그때 사실 배고프다는 게 뭔지 알았죠. 여러분들은 배고프단 걸 모를 거예요, 아마. 그런데 인간이 배고프단 것을 정말 경험하는 게 참 좋다고 생각해. 난 지금도 누구나 자기 자식이 배가 고파서 크라임(crime)을 하면은 그건 크라임이 아니라고 생각한다고.

전 그러면 6월에 전쟁이 나고, 그런 기간이 얼마나 되셨나요?

김 저… 우리는 서울에 12월 달까지 있었죠. 그때 9월 그럴 때는 서울 시민들이 먹을 게 없어가지고 다 그냥…. 그때 정말 배고픈 것을 경험했지.

최 피난은 한 번도 안 가셨나요?

김 그래서 12월 초순에, 우리 아버지가 일찌감치 중국 군대가 내려올 때 빨리 소개를 보냈어요, 시골로.

전 1·4 후퇴보다 전에 가신 거예요?

김 그보다 빨리. 트럭을 타고서람 칠원까지 갔어요. 그래서 칠원에 가가지고 거기서 중학교를 좀 다녔죠. 그런데 내가 그만큼 여러 가지로 성장을 한 나이에, 다시 소학교 2, 3학년 때의 그 모습을 다시 보게 되니까 그때 그 비주얼 이미지(visual image)들이 이런 것이 굉장히 나한테 깊이 남게 된 것 같아요. 초가집, 이렇게 언덕 위에 있는 초가집이라든지, 산속 같은 데 산소가 이렇게 쫙악 있는 거라든지, 흙담, 조그만 동굴이라든지 기억이 나요. 칠원의 마을이 크지 않은데 지금이라도 조그만 거기 마을 지도 그리라면 그린다고. 그만큼 클리어 이메저리(clear imagery)가 나한테는 남는다고. 이게 나중에도 내가 얘기하겠지만, 미국 가서도 자기의 뭐를, 이것이 내 거라는 걸 찾기 위해서 그 메모리를 다시 끌어내려고 굉장히 애썼어요, 그때. 그건 나만이 아는 그런 이메저리니까.

최 타운스케이프(townscape)가 어떤 이미지인가요? 초가들인가요?

김 다 초가집이죠. 그 타운이 오가닉(organic)하게 되어 있는데, 재미있는 게 이렇게 오가닉 하면서도 그 타운, 마을의 중간에는, 중간에 딱 논이 하나 있어요. 그런데 그것이 마치 어디 퍼블릭 스퀘어(public square) 같은 그런 아주 아름다운 입구, 그러니까 그 전체에 부잣집이 한두 개 기와집이 있고 나머지는 다 초가집이고.(웃음) 어떻게 보면은 하이어라키(hierarchy)라든지 그런 오가니제이션(organization)이 이탈리아의 투스칸 타운(Tuscan town)하고 비슷한 이미지가 있어요. 퍼블릭 로드(public road)가 있는 입구가 있고, 시퀀스(sequence)가 있고, 중요한 건물이 있고, 또 이런 퍼블릭 스퀘어도 있고, (웃음) 장이 있고. (웃음)

배 기억이 굉장히 좋으세요. [김: 그렇죠.] 서울에서는 배고파도 시골 가서는 배고프지 않았는지요?

김 않았지. 그거하고도 관계가 있었을 거야. 아마 서울에서 고생하고 [전: 돈 벌며….] 배고프고 그랬다가 시골에 가니까 이건 뭐

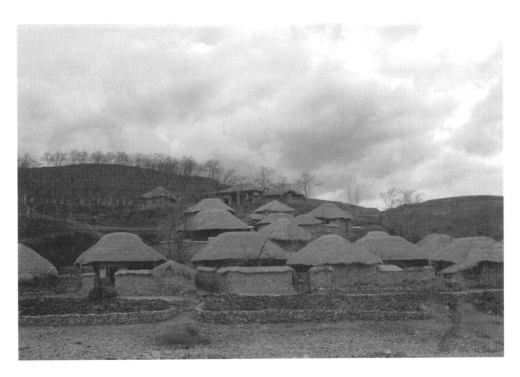

경상남도 함안군 칠원면의 시골 풍경 ⓒTai Soo Kim

정말 전쟁에 전혀 영향을 안 받은 가운데 피스풀(peaceful)하고 아름답고. 이런 거에 또 그런 비주얼 이메저리 같은 것이 합쳐져 가지고 강한 인상을 나한테 줬겠죠. 어렸을 적에.

최 사진도 남아 있나요?

김 있어요. 내가 몇 개 있습니다. 시골 마을이….

전 그때 찍은 거예요? 아니면 나중에….

김 아니, 그 후에 가서 (웃음) 찍은 사진이 있어요. 변하지 않고 있는 사진이 있어요.

전 그럼 지금도 거기 누가 계세요?

김 거의 없어요, 이제는. 내가 한 5-6년 전에 갔는데 완전히 없어졌어요, 그 마을이. 마산의 교외 같이 돼가지고.

전 마산의 변두리가 돼버렸네요.

김 맞아요. 그러고는 부산에서 경기중학이 다시 시작한다고 그래서 부산으로 학교 다시 다니러 왔죠. 한 1년 있었을 거예요, 아마.

전 그럼 그땐 부산으로 혼자 나오셨어요?

김 어, 부산으로 누이하고 같이 갔었어요. 그래가지고 방을 얻어서 중학교 다녔죠. 그때만 해도 내가 뭐 시리어스(serious)한 키드(kid)가 아니고 내 별명이 장난꾼이었어요. (웃음) 집에서 맨날 장난질 하고. 형제들이 맨날 "저 놈 장난꾼"이라고. 중간에서 좀 뭔가 어텐션(attention)을 받으려면 그래야 하잖아요.

배 그러면 칠원에는 어떤 분들이 살고 계셨나요?

김 우리 삼촌이 두 명이나 살았고, 그리고 고모도 있고 그랬어요. 가족이 많았어요.

배 그러면 선생님의 친형제 중에는 칠원에 같이 있었던 분이?

김 내가 갔을 때는 내 동생 둘하고 나하고 누이 하나하고 셋만 남았죠.

배 넷이 되나요? 그러면?

김 6·25 때 셋이 없어지고. 넷이 남은 거죠. 그리고 부산 가는 건 나하고 누이만 갔어요. 누이는 그때 학교 선생님이었기 때문에 학교 선생으로 갔고.

배 한 분은 가르치러 가시고, 한 분은 공부하러 가시고.

귀경(歸京) 김 그때도 아직 전쟁을 하는데, 전선이 그래도 폼(form)이 됐었잖아요? 그러니까 일찌감치 서울 분교를 열었습니다.[9] 서울대학

에. 그래서 아버지보고 그걸 맡아서 하라고 그래서 아버지는 먼저 서울로 올라오셨어요. 그러고 경기중학교도 다시 또 서울에 열게 되어서 아버지가 올라오라고, 그래서 거기서 있다가 서울로 올라왔죠. 나 혼자서. 그러니까 그때 내가 생각하니까 그게 상당히 계기가 되었던 거 같아요. 중학교, 어… 4학년이네. 5학년인가? 그렇죠? 4학년에.[10] 부산에 있었다가 서울로 올라오니까 반에 아는 사람이 하나도 없고. [전: 다들 못 올라왔군요.] 아니, 많이 있긴 있는데 반이, 저… 두 반인가 그 정도였어요. 학생도 많지 않았지만 학생들을 내가 아는 아이도 없고, 그러니까 그… 분위기가 완전히 바뀐 거죠. 그러니까 그전까지 내가 그저 평범하고 미디오커 스튜던트(mediocre student), 그저 그런 학생으로서 딴 아이도 나를 그렇게 생각하고 나도 그렇게 생각하고 그랬던 것이 장소가 이렇게 확 바뀌고 그러니까, 어떻게 무슨 일이었는지 내가 '어이, 공부 좀 해' 그래가지고.

배 장난꾸러기가. (다 같이 웃음)

김 장난꾸러기가. 그래가지고 내가 정말 시리어스하게 공부를 시작한 거 같아요.

전 아… 형이 없어진 거랑 관계가 있나요?

김 그거하고 관계있을 거예요. 굉장히. 그게 이미디어트(immedi-ate)가 아니고, 몇 년이 걸렸겠지. 그렇죠?

전 장남이 되신 거죠?

김 그렇죠. 중학교 4학년 때…. 내 기억에 공부를 굉장히 열심히 했는데, 아버지가 한 번은…, 몇 번을 그랬던 거 같애. 들어오고 나서 문을 열어보니까 1시, 2신데도 내가 촛불 켜 놓고 공부하고 있거든. 나보고 "빨리 자라" 그러고 불 확 꺼버리고. (다 같이 웃음) 그래가지고 1년도 안 되었는데 내가, 미디오커 학생이 별안간에 나도 모르게 1등 성적이 나왔어. [전: 5학년 때요?] 4학년 때. 깜짝 놀라고 그랬죠. 그때의 생각이, 나는 내 느낌이 '아, 이게 학교에서 1등 한다는 게 중요한 게 아니로구나' 그런 느낌이 막 들어.

배 중요한 게 아니다?

김 중요한 게 아니다.

우 공부가 제일 쉬웠어요. (웃음)

33

김　전에 내 생각은, '아웃 오브 마이 리치(out of my reach), 나랑 상 관없다, 나하고 그쪽하고는 다르다'였는데. 그래가지고는 그때 부터 그림 같은 거에 흥미를 많이 갖고 책 같은 것 좀 읽으려고 했더니 한국말로 된 책들, 미술사라든지 철학 책이든지 이런 게 없고 그래서 일본말을 배웠어요. 그래서 책을 구해가지고 읽 고 그랬더니 그다음 학기에 내가 한 5, 6등으로 떨어졌던가. 그 랬더니 선생님이 불러다가 "너희 집안에 뭐 문제 있니?" (다 같 이 웃음) 아무 문제없다고 말씀드리고.

배　칠원에서는 그림 안 그리셨어요?

김　안 그렸어요. 그래가지고 이제 다시 돌아와서는 그때부터 더 시 리어스하게 그림도 그리면서….

배　아, 그럼 서울 돌아오셔서 [김: 다시 왔죠.] 1등하면서도 계속 그 림을 그리시고, 책도 많이 보시고….

김　그래가지고는 내가 그 후에 그렇게 학교 공부에 관심이 없고, 딴 데 관심을 많이 뒀어요. 책 많이 읽으려고 하고 그림도 그리 려고 하고 그랬어요. 5학년 땐가 그림으로 전국 무슨 학생 대회 에서 상도 받고 그랬어요.

배　경기 미술반은 계속 하시고요?

김　그렇죠. 내가 아마 반장도 하고 그랬을 거예요, 6학년 때는. 그 런데 건축가라는 것을 내가 알게 된 것이, 우리 자랄 때는 건축 가라는 게 뭔지 모르거든요. 내 사촌들이 전부 다 칠원에서 사 는 사람들이니까 서울에서 공부하면 우리 집에 많이 머물렀습 니다. 김태린[11]이라고 김정곤[12] 교수 아버지예요. [전: 아~] 우리 집에 오래 있었어요. 그분도 그림 잘 그려요. 나한테 하는 얘기 가, "태수 너는 건축가가 돼라. 그림도 잘 그리고, 니가 선천적으 로 어머니 계통으로 예술에 연결이 있고 수학도 잘하고." 그러 니까 적합하다는 거지, 적성이. 자기가 건축가가 되려고 그랬었 데. 내가 한문으로 어떻게 쓰는지 모르는데….

전　찾아볼게요. 화공과인가 그렇죠?

김　화공과.[13] 자기가 아마 일본 시대에 대학을 들어갔던 모양이에 요. 일본 직후인지는 모르지만 그때는 건축과가 전문대학밖에 없었대요.[14] [전: 그렇죠.] 그래서 자기가 전문대학에 가기 싫어 서 건축과를 꼭 가고 싶은데 전문대학을 안 가고, 그때 아마 화

11. 김태린(金泰麟, 1926-2006): 경남 함안 출생. 서울대학교 화학과 및 동 대학원 졸업. 버지니아 대학교 박사. 고려대학교 이과대학 화학과 교수 및 대한화학회 회장 역임. 학술원 회원.

12. 김정곤(金廷坤, 1957-): 서울대학교 건축학과 및 동 대학원 졸업. 1985년 펜실베이니아대학교 건축학 석사. Herbert Newman 건축사무소, Cesar Pelli 건축사무소, Tae Soo Kim Partners 등에서 근무. 1995년부터 건국대학교 건축공학과 교수로 재직.

13. 화학과의 오류.

14. 해방 전 경성제대 이공학부에는 건축과가 없었고 경성고공에만 건축과가 있었음.

공과가 제일 쉬웠던 모양이에요. (웃음) 그래서 화공과 갔는데 자기는 지금도 후회한다고 말이지. 그때부터 내가 건축가라는 게 뭔지 알고, 아마 고등학교 때도 내가 책을 보고, 뭐 역사책도 보고 건축에 대해서 흥미를 갖게 되었어요.

전 김태린 선생님은 고등학교도 서울서 나왔어요?

김 네, 그렇습니다. 중앙고보 나왔지, 그때.

전 역시 명문 학교. 제가 중앙고 나왔어요.

김 아, 그래요? 중앙고보 나오고. 또 외사촌, 그러니까 어머니 쪽 사촌 형도 그림을 잘 그렸어요. 망가[15]를 아주 잘 그려가지고, 어느 신문사인지 모르지만 신문에 만화 그리는 기자로서 쭉 오래 있고 그랬다고. 그래서 그런 쪽으로 좀 내가 어… 익스포즈 (expose) 됐죠. 어머니는 나한테 그런 얘기를 안 하지만, 사촌이니 뭐 이런 사람들이 우리 외삼촌이 유명한 화가였다는 것을 갖다가 리마인드(remind) 해주는데, 언컨셔스(unconscious)하게 들어 있지 않았나 그렇게 봅니다. 고등학교 3학년 때는 우리 친한 친구들이 한 댓 명이 있었는데 어떻게 될라고 그랬는지 술을 무지하게 마셨어요, 고등학교 때.

배 저 경기에서…. 고학년 되면서요?

김 네. 우리 패들 보고 딴 친구들이 술꾼이라고 그러고. 맨날 명륜 동 거리에 가가지고서람 시계 맡겨놓고 술을 마시면 우리 누이가 시계 찾아주고. (웃음)

배 누이께서도 바로 올라오셨어요?

김 네, 올라왔어요. 재동학교 조금 내려와 여자학교 있었죠? [전: 창덕여고요?] 창덕여고 교사를 오래했어요.

서울대학교 건축공학과 입학

배 그러면 대학, 서울대 가시는 해가? 6·25 끝나고?

전 그럼 3, 4, 5…. 56년에 들어가셔야 입학이 맞는 거 같은데? 56년에 입학하신 거예요? 서울대학을? 55년인가?

우 59년에 졸업하시니까 55년에 입학하셔야 될 것 같은데요?

전 58년 졸업도 나온다니까~ 여기는 58년 졸업이잖아요. 두 개의 기록이 있어요. 김태수라고 하는 분이.

김미현 회장님(목천김정식문화재단 김정식 이사장) 다음 회니까 56년 이 맞지 않을까요? 회장님이랑 1년 차이시니까 56년이….

배 서울대 기록을 확인하세요.

35

전　봐야 돼요. (다 같이 웃음) 선생님의 졸업 기록이 두 개의 기록
이 있어요. [김: 어떻게 그렇게 되지?] 모르겠어요. 잡지에 따라
서 어떤 건 58년 졸업이고 어떤 건 59년 졸업이고. 그러니까 대
학원도 같이 60년 졸업이 있고, 61년 졸업이 있고. [김: 61년이
다.] 예일 대학교 졸업도 62년 졸업이 있고 63년 졸업이 있고.
(다 같이 웃음) 세 개가 다 미묘한 차이가 있어. 기록에 따라….
사실 이것들을 확인을 좀 해야 해요, 정확하게. 어느 게 정확한
건지를.[16]

배　종전이 큰 영향이 있었나요? 53년 8월 여름이요.

김　그… 내 기억에 종전이라는 것이, 한국전쟁이 질질질질 끌었잖
아요, 오랫동안. 그래서 종전의 의미를 그렇게 크게 느끼진 않
았어요.

배　그러면 일단 서울 돌아오시고 나서 비교적 안정되게 아버님도
서울대 쪽 계시고….

김　그러니까 뭐 우리 집안이 부유하진 않지만 먹고사는 걸 걱정하
거나 그런 집안은 아니었어요. 내가 잘 알지만 나는 뭐 중상(中
上)으로 살았다고…. 고등학교 친구 가난한 애들도 있고 그랬는
데, 얘기 나누고 그러면 그 친구가 날 어큐즈(accuse)하기를, 너
는 어쨌든 부르주아지로서 호주머니에 돈이 없어서 버스 안 타
는 거 하고, 걷고 싶어서 버스 안 타고 걸어가는 거 하고 (웃음)
큰 차이가 있다는 걸 모른다고 어큐즈하고 그랬으니까.

전　미술반 친구들 중에 건축과 가신 동기는 없으신가요?

김　없습니다.

전　위, 아래는 제법 있으시잖아요.

김　있죠. 내 아래로 우규승[17]이. 우규승이가 몇 년 아랩니까? 4년
아래. [전: 4년.] 직접 일은 안 했지만, 하여튼 그 외에 누군지 난
기억이 안 나요.

우　옛날 분들 인터뷰를 하면 최경환 선생님이 미술반 선생님이었
다는데, 그때가 선생님 때는 아니셨던 거죠?

김　최경환? 나는 기억이 안 나요.

우　미술반 선생님의 영향을 많이 받았다고 증언을 해주시는데 선
생님보다 한 5, 6년 후배들인 거 같습니다.

김　아… 그럴 거예요. 나는 박상옥 씨한테 배웠으니까. 박상옥 씨

16.　서울대학교 건축학과 동창회원
　　 명부를 확인한 결과, 학부과정은
　　 1955년 입학, 1959년 졸업,
　　 석사과정은 1959년 입학,
　　 1961년 졸업. 1961년 초
　　 석사과정 논문 심사를 마친 후
　　 졸업식에는 참가하지 못하고
　　 미국으로 가서 예일 대학에 진학.

17.　우규승(禹圭昇, 1941-): 1963년
　　 서울대학교 건축공학과
　　 졸업. 이후 동 대학원 석사,
　　 컬럼비아 대학교 건축학과 석사,
　　 하버드 대학교 도시 설계학
　　 석사학위 취득. 1979년
　　 우규승건축사사무소 설립,
　　 현 대표.

배 가 많이 지도를 했죠.

배 형님은 납북되고 나서는 그럼 생사확인이 안 되신 건가요?

김 그러니까 형님하고는 한 5년 차이니까. 전혀 안 되었죠. 아까 물어보셨지만 물론 이미디어트(immediate)는 아니지만 간접적으로 오랫동안…. 결국 형을 잃어버린 거보다도 어머니의 얼굴을 통해서 얼마나 이것이 애처로운가를 알게 되는 거라고.

전 기대를 받았으니까….

김 그렇죠. 몇 년이 지나도록 어머니는 항상 생각하니까.

배 그럼 갑자기 차남이 장남이 되는 거에 대한 어렸을 때 그런 인식이 있으셨어요?

김 그런 거는 없었어요. 그러니까 반드시 내가 느낀 건 아니지만 6·25 때 내가 그야말로 어머니하고 뛰어나가서 장사해야 하고 그랬을 때 아마 언컨셔스(unconscious)하게 왔겠죠. 그렇지만 아마 큰 변화가 온 것은 내가 서울에 올라와가지고 미디오커(mediocre)라고 생각했던 내 자신이 바뀌기 시작한, 그때 아마 영향이 있었을 거예요.

배 그때 경기중학교에서 건축과로 몇 명이 입학했나요?

김 어… 한두 명, 세 명인가 그래요….

배 잘 아는 친구들이 아니었나요?

김 제가 아는 친구들이 아니었죠. 이런 말하면 이상하지만, 아마 대부분의 학생들이 건축과를 택해서 합니까? 아니죠, 그냥 어….

전 입학하실 때부터 과를 정해서 지원하셨어요? 공대로 안 가고?

김 그럼요. 내가 정하고 가는 거죠. 이렇게 커트라인 봐가지고 내가 어디를 갈 수 있나 그래가지고….

배 그럼 아버님은 건축과 가는 거에 대해서 좋아하시거나 반대하시는….

김 아니, 그러니까 아버지는 의사여서 절대로 나한테 의사 해보라고 그랬던 기억이 안 나니까.

배 저희 아버님도 그러셨어요. (다 같이 웃음)

김 그래서 서울대학을 들어갔습니다. (웃음) 어떻게 질문 있으시면?

배 비교적 대학을 빨리 들어가셨어요. (웃음)

전 너무 빨리 들어가는데, 조금.

18. 조창한(趙昌翰, 1936-): 1959년
서울대학교 건축공학과 졸업.
1979년 동 대학원 석사, 1986년
동 대학원 박사학위 취득.
한국산업은행 주택기술실,
자영건축설계사무소 등을
거쳐 1972년부터 2002년까지
경희대학교 교수를 역임.
현재 동 대학 명예교수.

우 조창한[18] 선생님하고 동기세요?

전 그렇죠. 조창한 선생님이….

김 아, 조창한이! 또 누가 있나?

전 보면 처음 만나는 게 『2007동창회원명부』, 서울대학교 건축학
과 동창회를 보며) 강영덕, [김: 강영덕.] 구성형, [김: 구성형은
그래 그래.] 김선균.

김 김선균은…. 이게 다 지금 경기 졸업생들이에요?

배 아니요, 아니요. 그냥 건축과.

전 그다음에 김영훈, 김용기, 김인석, 그다음에 나주연, 나현구.

김 나현구가, 어… 기억이 안 나네.

전 남두철, 박종구, 배영덕, 변우진, 우영복, 원명희, 이경기, 이름
이 경기가 하나 있네요. (웃음) 이재열, 임길생, 장건석, 장영수[19]
장영수 회장이 이름이 있네요. 정건식, 정옥희, 조창한. 그다음
돌아가신 분이 김원함, 차현광.

19. 장영수(張永壽, 1936-): 1959년
서울대학교 건축공학과 졸업.
대우건설 사장, 한국건설문화원
이사장 등을 역임.

김 네, 네. 누구가 저… 제가 알기론 나현구가 아마 경기 졸업 아닌
가 모르겠어.

전 여기 장영수가 경기 졸업생 아니에요? [김: 아니에요.] 아니에
요. 음….

우 김선균 선생님 아니에요? 『새로운 주택』.

전 글쎄, 『새로운 주택』. 안영배[20] 선생님이랑 같이 『새로운 주택』 쓴
분이 김선균이라고 하셨거든요? 경기고등학교 후배라고 했어
요. [김: 그래요?] 네, 네. 별로 안 친하셨나 봐요? (다 같이 웃음)

20. 안영배(安瑛培, 1932-): 1955년
서울대학교 건축공학과 졸업.
동 대학원 공학석사 취득.
종합건축연구소, 한국산업은행
ICA주택기술실 근무. 서울
시립대학교 공과대학 교수 역임.

배 그 술친구들 중에서 서울대학교 간 친구들이 있으세요? 말씀
들어보니까 그 술친구들이 친하셨던 거 같아요.

전 그분들은 다 다른 과를 가셨나보죠? 다른 데를?

김 네, 하나는 조두영[21]이라고 의과대학을 갔고.

우 저 정신과….

21. 조두영(趙斗英, 1937-):
서울대학교 의과대학 명예교수.

김 네, 네. 그리고 윤충기라고 있는데 그 친구는 죽었고, 상과대학
갔다가. 이병용이라고 친한 친구는 지금도 살아 있어요.

우 제가 졸업 설계를 정신병원으로 했을 때 조두영 선생님을 찾아
가 뵈었거든요. 어떻게 해야 되나….(다 같이 웃음)

배 그러면 55년 3월 입학이 확인됐어요?

전 55년 3월인지 4월인지 모르죠. 그때는 아마 4월 입학일 수도 있

어요. 그게 3월로 당겨지는 게 5·16 나올 때 그런 거 아닌가? 그랬던 거 같아요.

배 댁은 계속 삼청동에 계셨나요?

김 아니, 필동에 있다가 명륜동으로 이사 갔어요. 명륜동으로 내가 고등학교 5학년 때 이사 갔어요.

배 아, 그래서 술을 이 명륜동에서 드시는 게 그런 게….

김 그랬어요.

배 (웃음) 명륜동 어디서 술을 그렇게 드셨어요?

김 중국집도 있었고, 거기 한국 요릿집도 있었고 그래요. 내가 그랬던 것이 '야, 이 공부 잘하는 것이 중요한 것이 아니다' 이런 데서 온 건지도 몰라요. 그러면서 잘 알지도 못하는 철학 얘기니, 뭐 문학 얘기니, 음악이니, 이런 것들 얘기하고 그런 거 좋아하고. 낭만적인 그런 것 때문에 그랬을 거예요. 그러니까 스탠다드 학교 교육이라는 것에 만족하지 못한 그런 데서 오는….

배 그럼 그때 거론되던 작가나 예술가가 누구였나요? 누구를 놓고 얘기하셨어요?

김 친구들 경우는 프랑스, 불란서 샹송이니 뭐 사르트르니, 이딴. 뭐 알긴 뭘 알아요. 괜히 멋 내가지고 그런 얘기하고 그런 거죠. 우리들이 그때 철학을 제대로 공부했다고 니체가 뭔지 알기나 하나? 아는 척하고 떠들고 술 마시고. 낭만이죠, 자라나는. 그런데 그래도 그렇게 한 것이 퍼스낼러티(personality)를 기르는 데 굉장히 중요하지 않았나 생각해요. 내 생각에 우리가 6·25를 겪으면서 이렇게 고생하고 꽈배기 장사까지 하고, 버스 트럭 타고 이사 오고 그런 고생 속에서도 살아났다든지, 어… 고등학교 때 술 마시고 낭만적인 그러한 것을 찾아보려고 애썼다든지, 이런 것이…. 예를 들어서, 미국에 와서 공부하면서도, 뭐 미국에서 사실 우리가 기초적인 공부가 있습니까? 없지. 언에듀케이티드 가이(uneducated guy). 그렇지만 속으로는 '야, 어떻게든지 내가 서바이브(survive)할 거다' 그런 자신은 있었어요. 그러니까 그런 데서 오는 그 힘일 거예요. 어떻게든지, 어떻게든지, 얘네들한테 이겨서 서바이브할 거다. 그런 자신은 이상하게도 항상 난 있었어요. (웃음)

배 젊은 시절에 글도 좀 쓰셨어요? 그림은 많이 그리셨고.

김 어… 내가 고등학교 때는 글 쓰는 건 없고, 조두영이라는 친구가 글을 잘 쓰고 그랬는데, 나는 뭐 글 잘 쓰는 건 없었습니다. 나중에는 글 좀 썼지만.

배 일기 같은 거 안 쓰시고?

김 그런 거 기억 안 나요.

전 선생님, 본이 어디세요? 본관이 어디세요?

김 김해 김 씨.

최 당시 책 같은 거 굉장히 많이 보셨다고 하셨는데요, 어떤 책들 많이 보셨나요?

김 그때 우리 친구 몇 명이서 책을 읽어야 하는데, 한국에 한국 책이 없고 그러니까 어머니한테서 우리 그룹이 일본말을 배웠다고. (웃음) 어머니는 일본말을 잘하시니까. 일본 학교 다니고 그러셨으니까. 우리가 일본말을 해가지고 일본책을 구해다가 닥치는 대로 철학책도 보고…. 그런데 그때 보면 일본말 읽어가지고 이게 정말 이해가 됩니까? 읽는다는 거 자체 그걸로 읽는 거지, 이해도 안 되면서.

배 일본 교육을 조금 받지 않으셨어요? 식민지 교육이 그게 약간은 겹쳤을 거 같긴 한데….

김 그렇죠.

전 2년, 3년 겹치는 거죠, 겨우. 그런데 그렇게 겹친 분들은 거의 못 하시더라고요.

배 일본어에 익숙한 세대가 몇 년도 정도에서 갈려요?

김 나보다 2년 위 사람들은 일본말 잘해요.

전 그렇죠. 한 5학년, 6학년 때까지는 있어야 해요.

김 소학교 3학년 때 해방이 됐으니까. 그러니까 예를 들어서 지금까지도 구구산(九九算)²²은 일본말로 하니까 사람의 두뇌라는 게 무서운 거예요.

22. 구구단의 일본식 표현.

배 김정식 회장님은 일본말 잘 하시잖아요.

김미현 네.

전 안영배 선생님은 책 읽을 때 일본 책이 편하시다는 거잖아요.

김 그렇지. 안영배 선생님은 4, 5년 위시니까.

배 나중에 일본어를 공부하는 친구들은 어떤 친구들인가요?

김 그것도 같은 그룹이에요. 중학교서부터…. 그래가지고 그때 별명

40

이 있었는데 내 별명은 악바리예요.(웃음) 별명이 악바리라고.

배 장난꾼에서 악바리. 갑자기 악바리…. 좀 낯설지 않으셨어요?

김 그러니까 얘네들이 나한테 그러는 게 '저놈은 뭐 한다고 하면 하는 놈이다' 그런 의미로서 한 거니까 좋은 의미로 얘기한 거 같애.

우 친구들과는 무슨 술을 드셨어요?

김 그때 뭐 닥치는 대로 제일 싼 거 막걸리, 막걸리지 뭐. 정종은 고급이고.

전 돈 버는 무기가 있었어요?

김 누이한테 가. 돈 없으면 그저 누이한테 돈 좀 달라고 해서 술 마시고….

전 제일 부러워요.(다 같이 웃음)

김 그런데 우리 집에 와가지고서 아이들이 술 마시고 나서 그냥 드러누워서 토하고 그런 적도 있거든요? 그러면 결국 어머니가 와서 치워주고 그랬는데, 내게 어머니가 한번 그런 적이 있다고. "야! 니 아버지를 이렇게 한 번 치워본 적 없는데 너희들을…." (다 같이 웃음) 아버지는 술 많이 안 하셨어요. 그냥 집에도 꼭 꼭 들어오시고 그러셨던 분이라고. 엉뚱하게 자식이 이 모양이 됐으니. (웃음) 그런데 아마 그러니까 어머니 생각에도 중학교 4, 5학년 때 뭔가 오디너리(ordinary)한 키드(kid)가 별안간 공부한다고 했다가 1등 하고 그러다가 술 마시고 뭐 그러니까, 노름쟁이가 이러는 게 아니라는 걸 부모들도 아는 거지. 우리 친구들이 다 시리어스(serious)한 친구들이고 하니까.

최 그러니까 약주 드시고 그러시면서도 성적은….

김 네~ 성적은 괜찮았지. 그러면서도 뭐 어느 정도는 해서 우등으로는 졸업했으니까.(웃음) 1등은 아니지만….

배 좋은 시절이었네요, 진짜.(웃음)

김 그렇죠. 좋은 시절이죠. 그 정도는 서울대학 걸어 들어가는 땐데. 경기중학교의 반은 이렇게 서울대학교 갔잖아.

우 지금은 꿈도 못 꿔요.(다 같이 웃음)

김 그중에 한 친구만이 서울대학에 못 가고 고려대학에 가가지고 그놈은 맨날 술 마시며 엉엉 울었지.(다 같이 웃음)

배 친구분들 그룹이 몇 명이었나요?

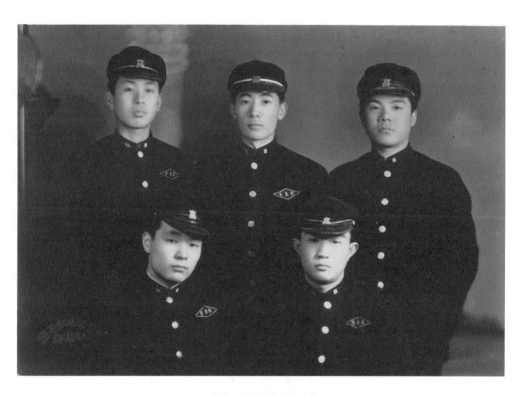

고등학교 친구들과 찍은 사진,
뒤 왼쪽부터 시계방향으로 윤충기, 김태수, 손호태, 조두영, 이병룡
ⓒTai Soo Kim

김 네 명인데 한 명은 어떻게 엉뚱하게 불란서 학원을 다녔다고요. 우리 친구들이 불어 배운다고 그래가지고. 불란서 학원에서 알 게 된 인제경이라고, 나중에 서울대 문리대 영문과 갔는데 그 친구가 경기중학 안에 우리 팀에 들어와 가지고 같이 지냈어요.

최 선생님께서 하얼빈 기억은 거의 안 나신다고 그러셨죠?

김 하얼빈 기억은 거의 없어요. 내가 네 살 때 떠났으니까….

최 그런데 거기도 한국인 커뮤니티나 그런 게 좀 있었던가요?

김 하얼빈은 더 있었대요. 하얼빈은 그러니까 그게 코스모폴리탄 커뮤니티(cosmopolitan community)라 일본 사람도 살고 중국 사람도 살고 러시아 계통 사람들 많이 살았고, 한국 사람들도 많이 살았고 그랬죠.

최 그런데 처음 깨우치셨던 언어는 한국어였죠? 하얼빈에서.

배 마더 텅(mother tongue)이잖아요.

전 잠깐 쉬었다가, 한 5분만 쉬었다 하겠습니다.

김 대학 얘기를 하지요, 이번에는. (웃음)

(휴식)

김 서울대학에 내가 몇 회죠?

우 13회죠.
 선생님은 대학 다니실 때 윤승중 선생님은 혹시 아셨나요?

김 알았죠. 우리 1년 아래니까. 그런데 뭐 친하게 어… 접촉하진 않았던 거 같아요. 나중에 더 잘 알게 됐죠. 오히려 내가 윗사람들하고, 원정수[23] 씨니 그런 분들하고 많이 알게 됐죠. 더 알게 된 이유가 뭔가 하면요, 대학에서 처음으로 나 있을 때 전시회라는 게 시작됐어요. 학생 전시회. 내가 투시도 잘 그린단 소문이 나서 우리 선배들이 마지막에 줄 서가지고 나보고 투시도를 그리래. (웃음) 그래가지고 저녁 얻어먹고 투시도 한 장씩 그려주고 그랬지. 아~ 나중에 이 얘기가 나오긴 하겠지만 예일 다닐 때 폴 루돌프[24]가 "자, 각자 다 투시도 한 장씩 그려오라"고. 그런 거 안 하는 사람인데, 색깔도 한번 넣어서 투시도를 만들어 보라고. 난 '왔구나' 하고 투시도를 그려서 보여줬더니 딴 학생들은 "와 이거 좋다" 그러는데 폴 루돌프 선생이 "This is a

23. 원정수(元正洙, 1934-): 건축가. 서울 출생. 1957년 서울대학교 건축공학과 졸업. 인하대학교 명예교수. 1983년에 지순, 이범재, 김자호, 이광만과 함께 간삼건축연구소 (현 (주)간삼건축) 설립.

24. 폴 루돌프(Paul Rudolph, 1918-1997): 미국의 건축가. 오번 대학교와 하버드 대학원에서 수학 후 건축 실무를 하다 1958년부터 6년간 예일 대학교 건축대학 학장을 역임. 콘크리트 사용과 매우 복잡한 평면으로 유명하다. 대표작으로 〈Yale Art and Architecture Building〉(1963)이 있음.

barber shop painting." 그러니까 다른 학생이 "어, 이거 좋은데 왜 그러냐?" 그랬더니, 아니래. 건축가는 이런 식의 그림을 그리면 안 된대. 우리나라에서 그때 투시도 그릴 때 그야말로 바버 샵 페인팅같이 그렸잖아요. (웃음) 물감으로.

최 이발소 그림이라는 표현이 영어에도 있는 건가요?

김 그렇죠. 우리나라에선 표현이 없지. 그런 그림을 우리나라에선 뭐라고 그러죠?

최 저희도 요즘 이발소 그림이라고….

배 요즘도 이발소 그림이라고 그래요? 미술반에서 어떤 그림을 그리셨는지요?

김 투시도니까 이런 식으로 그렸지. (재단 내 풍경화를 가리키며) 건축투시도를 이런 식으로 그렸더니 바버 샵 페인팅이라고. 건축가는 그러면 안 된다고. (웃음)

배 미술반에서는요? 풍경화를 주로 그리셨어요?

김 그렇죠. 많이 그렸어요.

배 그때 추상화 같은 걸 알고 계셨어요?

김 음…. 알고 있었죠.

전 유영국[25] 씨인가 이런 분들 그때 있었잖아요.

김 좀 있다 얘기하겠지만 내가 대학교 다닐 때 바로 안국동에 이봉상[26] 씨라고 아시는지 몰라. 이봉상 씨라는 분이 제일 처음 한국에서 아트 스튜디오를 운영하셨어요. 유명한 화가들이 젊었을 때 다 거기서 그렸다고. 내가 거기를 3년을 다녔는데.

배 음, 중요한 얘긴데요.

전 그러면 자, 대학 들어갈 때부터 말씀을 하실까요?

김 네. 내가 대학 들어간 건 정리를 제대로 못 해서…. 하여튼 얘기해보죠. 그러니까 대학 들어갔는데 건축과에 들어갔죠. 그러니까 나는 건축과에 들어온 다른 학생들하고는 그 기대감이 굉장히 틀렸던 것 같아요. '아~ 이게 대학인데, 건축을 하기 위해 내가 대학에 왔다' 이렇게 생각했는데, 우선 대학 다닐 때도 굉장히 힘들잖아요. 어딨죠? 거기? [전: 태릉!] 태릉! 버스 타려면 고생하고. 그런데 어렵게 학교에 가니까, 아, 이게 공부를 안 해. 일주일이 지나도 교수들이 제대로 학습을 시작하는 것도 아니고, 이광노[27] 씨니, 이균상[28] 씨니, 여러 분이 거기 있었죠. 윤장

25. 유영국(劉永國, 1916-2002): 서양화가. 경북 울진 출생. 1938년 동경문화학원 회화과 졸업. 해방 후 서울대학교 미술대학 및 홍익대학교 서양화과 교수 등을 역임.

26. 이봉상(李鳳商, 1916-1970): 서양화가. 서울 출생. 1937년 경성사범학교 연수과 졸업. 1942년 일본 문부성 고등교육원 미술과 자격검정시험 합격. 1953년부터 1966년까지 홍익대학교 교수로 재직.

27. 이광노(李光魯, 1928-): 서울대학교 공과대학 명예교수. 1951년 서울대학교 건축공학과 졸업. 동 대학원 석사 및 박사 졸업. 1956년부터 서울대학교 건축학과 교수 역임. 현 명예교수.

대학 졸업전시회에 제출한 ‹도청사› 계획안, 1958
©Tai Soo Kim

28. 이균상(李均相, 1903-1985):
건축학자. 1925년 경성고등공업
졸업, 1945년 경성공업전문
교수로 취임. 경성고공 건축과
사상 유일한 한국인 교수였다.
1946년 서울대학교 교수를
역임.

29. 윤장섭(尹張燮, 1925-): 서울
출생. 1950년 서울대학교
건축학과 졸업. 1959년
M.I.T M.Arch 졸업. 1974년
서울대학교 공학박사학위 취득.
1956년부터 서울대 건축학과
교수 역임. 현 명예교수이자
대한민국 학술원 회원.

30. 김형걸(金亨杰, 1915-2009):
1938년 경성고등공업학교
건축공학과 졸업. 1943년
동경공업대학 졸업. 1946년부터
서울대학교 건축학과 교수를
역임 후 명예교수.

섭[29] 씨도 미국서 막 왔다고. 그리고 또 구조하시는 김…[전: 형걸.] 김형걸[30] 씨! 그래. 김형걸 씨만이 공부시키더라고. 하여튼 그래서 굉장히 실망을 했어요. 대학이 뭐 이 모양이냐고 말이지. 가르치는 것도 아니고. 그랬더니 그 위에 우리 선배들이, 아휴, 그때 선배들이 여럿인데 내가 이름을 잘 모르는데, 학교라는 게 이런 거라는 식으로 나오더라고. (다 같이 웃음) 이런 거지 큰 기대를 가질 게 아니라고. 그래가지고 우리가 1학년 몇 개월 만에, 그래도 선배 중에 몇 명이 우리를 이렇게 좀 잉커리지(encourage)해준 사람들이 있어요. 뭐냐면 "니들이 한번 들고 일어나야 한다" 이거야. 자기네들은 못 하고. (다 같이 웃음) 우리들이, 우리들이 철없이, 대학의 폴리틱(politic) 같은 것도 모르고, 스트라이크(strike)를 했어요. 1학년 때!

전 아… 1학년 때군요.

배 1학년 학생이 중심으로요?

김 네. 그래가지고 그중에서 세 명을 리더로 뽑았는데, 하나는 나이 많은 친구하고, 나하고, 누구하고, 이렇게 (웃음) 해가지고. 그래가지고 그때 학장한테 가가지고 막 항의하고, 이균상 씨 과장 내놓으라고 그런 요구를…. 공부 안 하고….

배 아니, 그러니까, 수업 시간이 있는데 수업을 안 해요?

김 안 해요. 오셔가지고는 (다 같이 웃음) 강의하는 척 20분쯤 하다가 나가버리시고 그러는 거예요. 그러니까 그때가 다 그랬던 거 같애. 그런데 우리가 생각할 땐 큰 기대를 가지고 대학을 갔는데 이게 엉망이란 말이에요. 그래가지고는 그때 우리 다닐 때 학장이 황 모라는 분인가, 어…그분이 이균상 씨하고 좋지 않은 사이였대. 그러니까 학장이 '아~ 잘 됐구나.' 이균상 씨를 갖다가 밀어 내려고 했다고. 그런데 이균상 씨가, 우린 몰랐지만, 그 사람이 서울대학교 건축과뿐 아니라 공과대학에서 아주 노장으로서 그런 위치에 있는 사람인데, 감히 그 사람을 그렇게 건드릴 수 있는 위치가 아니래요. 우린 그건 전혀 몰랐지. 아시는지 모르겠지만 이균상 씨 와이프 되시는 분이 대단한 사람이라고.

전 저희는 전혀, 뵌 적도 없고요….(다 같이 웃음)

김 하여튼 우리 집을 찾아와가지고 우리 아버지를 만나자고 해가지고 아버지한테 그냥 야단야단 하셨다는 거야.

배 아~ 이균상 선생님 사모님이요?

김 당신도 교순데 말이지, (다 같이 웃음) 아들이, 못된 놈에 아들이~ 우리 보고 물러나라고 그런다고. 그래가지고 그게 한 몇 달 갔어요.

배 아버님은 뭐라고 그러셨어요? 그 사건에 대해서.

김 내가 아버님한테 야단맞지도 않았던 거 같아. 하도 오래돼서. (웃음) 잘한다는 얘기도, 못됐다는 그런 얘기도 없고. 하여튼 그래가지고는 그것이 내 첫 경험이에요. 그러니까 그렇게 기대하고 갔더니 학교가 그 모양이라고, 그래가지고는 그때 조각 선생이 어… 가만있어, 조각 가르치는….

우 권진규?

김 아니야. 세종로 앞에.

전 충무공 동상한 사람이요? 김세중 씨 아니에요?

김 김세중![31] 아~ 맞아. 김세중 씨가 서울대 교수 하면서 젊었을 때라고. 와가지고 조각 가르치고 그랬을 때. 난 그래서 그냥 거기 가서 조각도 많이 하고. 그 사람이 날 참 좋아했지. 그때 그 김세중 씨하고 내가 어렸을 때지만 알게 됐어요. 나중에 나한테 좋은 영향이 왔어요. 그분이 날 좋아했다고, 그때. 열심히 일했으니까, 내가.

배 그러면 소위 설계라는 것은 학교에서 뭘 배우신 거예요? 디자인 공부라는 것을….

김 아니, 그러니까 선배들의 이야기가 우리 때부터 학생 전시회를 시작했다고 그러더라고. 그러니까 전시회를 하는 학기가 되면 그때 뭐 합숙하다시피 밤새워가면서 일하고 그랬죠. 그래서 설계는 그런 일들을 많이 했어요. 학교에서도 밤늦게까지 있고.

배 수업의 일환인가요?

김 수업의 일환이지. 그렇지만 그때 뭐 제도판 같은 것도 없었는데 우리가 요구해가지고 제도판 실을 따로 만들어갖고서람 제도판도 갖다 놓고. 그전에는 그런 것도 없었대요.

최 스트라이크를 하셔서 뭔가 변화가 있게 된 거예요?

김 네, 변화가 있게 된 거예요, 그래도.

배 스트라이크라는 게 구체적으로 학장에게 가서 불만을 표시한 게, 그게 스트라이크의 내용이죠? 다른 무슨, 뭐 수업을 거부한

31. 김세중(金世中, 1928-1986): 경기도 안성 출생. 조각가. 서울대학교 미술대학 및 동 대학원 졸업. 서울대학교 미술대학 조각과 교수, 국립현대미술관 관장(1983-1986) 등 역임.

47

다든지. [김: No. No. No.] 이런 게 아니고 항의를 하는….

김 항의를 하면서, 그러니까 과장 물러나라는….(웃음)

전 학과장 퇴진 운동을 한 거군요.

우 센 거죠.

김 그게 아주 그냥 우리가 잘못한 거죠. 정말….(다 같이 웃음)

배 열여덟 살 때.(웃음) 이균상 교수님과 선생님이 관계에 있어서는 불편했었죠?

김 나중에도 불편했죠, 상당히…. 그런데 이균상 씨가 뭘 가르치셨더라, 그때? 시공 가르치셨나?

전 구조였겠죠?

김 그런 거 가르치셨나? 아마 내가 피해서 그랬던지 (웃음) 직접 배웠던 기억이 안 나.

우 그 후에 수강 신청을 안 하셨겠죠. 피하시느라.(다 같이 웃음)

이봉상 스튜디오 활동

김 아까 얘기했지만, 하여튼 내가 대학에 만족이 안 가서 우리 친구들의 아는 집하고, 여기 이봉상 씨 스튜디오가 여기 있었어요. 그래서 학교에서 오면 저녁 먹자마자 명륜동에서 버스 타고 여기 와가지고 화실에서 밤 11시, 어떤 땐 12시까지 그림 그리고 그랬어요. 거기에 그때 쟁쟁한 사람들 많았다고. 김창열[32] 씨도 거기 있었지, 김종학[33]이, 방혜자[34] 씨, 또 서울대 교수 하셨던 분 김봉태.[35] 일일이 다 기억…. 다 그때 우리 나이 또래예요, 전부. 우리 나이가 뭐냐면 전쟁 끝나고 사회가 안정이 되고 이제 젊은 사람들이 뭘 하려고 욕구가 있고 그 열이 나기 시작하는 그때라고요. 그러니까 고 나이 또래의 그림 하는 사람들이 거기 많이 모여가지고서람, 그런 정물이나 나체(누드)를 그리기 시작하는 그런 때지. 의사하는 친구도 맨날 나하고 같이 다니고 그러는데…. 내가 거길 3년을 다녔어요.

전 몇 학년 때부터, 1학년 때부터 다니셨어요?

김 그러니까 한 내가 2학년 때부터 다녔던 거 같아, 끝까지.

배 그 화실에 들어가시게 된 계기는 어떻게 되나요?

김 누가 그런 데가 있다고 그래서 내가 찾아갔더니, 내가 낮에 갔는데 화실이 이렇게 있고 그냥 이젤이 쫘악 있고 그러는데, 경찰복을 입은 사람이 이렇게 그림을 그리고 있어. 나중에 봤더니 그분이 김창열 씨야. 김창열 씨가 그때 군대 안 가고 경찰에

32. 김창열(金昌烈, 1929-): 미술가. 평남 맹산 출생. 서울대학교 미술대학 졸업. 1972년 이후 물방울을 주요 소재로 작품 활동을 하면서 '물방울 작가'로 알려짐.

33. 김종학(金宗學, 1937-): 화가. 평북 신의주 출생. 서울대학교 회화과 및 동 대학원 졸업. 강원대학교 미술교육과 및 서울대학교 미술대학 교수 역임.

34. 방혜자(方惠子, 1937-): 화가. 경기도 고양 출생. 1961년 서울 대학교 회화과 졸업. 1966년 에콜 데 보자르 졸업. 파리 유학 초기부터 닥종이와 부직포를 주로 사용하였고, 1980년대 말부터 우주와 빛 등을 표현하는 작품 활동을 하고 있음.

서울대학교 제도실에서, 가운데가 김태수
ⓒTai Soo Kim

35. 김봉태(金鳳台, 1937-): 화가. 부산 출생. 1961년 서울대학교 회화과 졸업 후 미국으로 건너가 LA 오티스 미대 대학원 졸업. 이후 LA에서 활동.

36. 박서보(朴栖甫, 1931-): 화가. 본명 박재홍. 경북 예천 출생. 홍익대학교 회화과 졸업. 홍익대학교 회화과 교수 및 동 대학 미술대학 학장 등을 역임. 현재 동 대학 명예교수이자 서보미술문화재단 이사장.

들어가 있으면서 [배: 땡땡이 치셨네요.] (웃음) 낮에 경찰 임무는 안 보고 그림을 그리고 있는 거라고. (다 같이 웃음) 그때 박서보[36] 씨가 매니저였어요. 박서보 씨는 아시겠죠?

배 네. 그럼요.

김 그 사람이 이북에서 오셨을 거야. 가난하니까 집도 없었어요. 그래서 그 사람은 거기가 자기 사는 데야. 거기서 살고, 그리고 음… 대학생이었는지 몰라 그때.

전 위치는 어디예요? 인사동이에요?

김 인사동 거기예요. 지금은 어떤 건물인지 모르겠지만 2층으로 올라가서 방이 큰 게 두 개 있었는데….

배 뭐, 한국 현대 미술의 중심 인물들이 다 거기에 있었네요.

김 그랬었어요.

전 돈 좀 내셨어요?

김 그럼요. 돈 좀 냈었어요. 그래서 내가 〈현대미술관〉 짓고 나니까 그때 박서보, 김창열 씨, 그 당시가 아닌지도 몰라, 박서보 몇몇 그 우리 선배 되는 사람들 그림이 크게 걸렸더구먼. 나한테 와 가지고 "태수야! 이거 얼마나 기분 좋으냐?" (다 같이 웃음) 막 그러시더라고. (웃음)

배 화실에서는 어떤 그림을 그리셨어요?

김 그때 주로 정물하고, 그 나체 그리고 그런 거죠…. 젊은 시절에 그것도 좀 흥미가 있었거든요. (웃음)

배 아무튼 다른 분들도 다 그림 잘 그리시는 분들이잖아요.

김 다 미술대학 다니는 분들이지. 지금 말씀드린 사람들은 다 미술대학 다닌 사람들이죠. 그때 학생이면서 저녁에 이봉상 씨 화실에 와가지고, 가끔 또 이봉상 씨도 와가지고 그림 보고 얘기하고, 우린 모여서 다듬으면서 얘기하고. 아마 미술 전공 안 하는 사람은 나하고 그 의과대학 다니는 친구하고 그 정도밖에 없었을 거예요.

배 사실은 특별한 케이스였겠네요. 이제 지나고 나서 보니 그렇게 아무나 거기 들어가는 거는 아닌 것 같네요. (다 같이 웃음)

김 그렇죠.

배 그러면 들어갈 때 테스트를 했어요?

김 아니, 그런 걸 보여준 게 아니라, 물론 김종학이는 미술반에 같

이 있었으니까, 나보다 1년 아래니까, 그 친구가 나하고 전에 미술반에 오래 있었고, 그래서 들어오게 했겠죠. 우리 딸아이가 이런 말을 해. 한국 사람들을 자기가 많이 봐왔는데, 한국 학생들이니 뭐니, 우리 딸이 리즈디(RISD) 스쿨³⁷에서 오래 가르쳤어요. 자기가 생각하는 프레주디스(prejudice)인지는 모르지만, 콘센트레이트(concentrate) 해가지고 생각하면서 자기의 유니크(unique)한 무엇을 만들어내는 그런 퍼스낼러티(personality)들이 모자라다고 생각하는데, 자기 생각에 아버지는 좀 틀린 거 같다, 어디서 그런 것을 길렀느냐? 그래요. 그래 내가 답한 것이, 아마 저녁 먹고 박스 들고 버스 타면 꽉 찬 버스에서 이렇게 붙잡고 있으면, 서서 한 30분, 20분 가는 동안에 '뭐 그리나' 생각하고, 또 갈 때는 '뭐가 잘못되었구나' 그러니까 그 콘센트레이트는 그런 데서 오지 않았나. 그렇게 설명한 적도 있어요. (웃음)

전 그렇게 저녁 시간을 계속 보내면 학교 수업 따라가기는 힘들지 않으셨어요?

김 글쎄, 학교 가서 공부 안 했는데…. (다 같이 웃음) 아휴, 졸업했으니까 걱정 마세요.

최 당시 선생님 시간 중에서 얼마 정도를 거기서 보내신 건가요? 그러니까 저녁 시간에는 매일….

김 매일 갔으니까요.

최 거기서 다른 분들하고 그림 그리고 나면 예전처럼 약주를 드신다든지….

김 그런 소셜 커넥션(social connection)이 없었어요, 그 사람들하고는. 가서 그림 그리고서 서로 좀 얘기하고 뭐 그러고….

배 나이 차이가 좀 있었던 거죠?

김 아니에요. 김종학이니 다 내 나이 또래예요.

배 그것도 좀 약간 의외인 거 같아요.

김 글쎄, 그러니까 그 스튜디오의 분위기라는 게 굉장히 시리어스(serious)한 분위기예요. 저녁 때 박스 들고 가서 갖다 놓고, 모델 나온다든지, 정물이라든지…. 이봉상 씨는 그저 이번에는 뭐 하자고 그러고는 말도 없이 그냥 시리어스하게 조용히 그리다가 시간이 어느 정도 되면 그냥 봐가지고 고(go).

전 그때 그린 작품들 좀 갖고 계세요?

김 없어요. 그게 아주.

전 하나도 없어요?

김 거의 없다시피 해요. 찾질 못하겠어. 어떻게 되는 건지.

배 그러면 그만두게 되신 계기는요?

이광노 교수 문하 실습

김 내가 아마 미국 가기 전에 그만뒀을 거예요. 군대 가고 그러면서. 그래서 내가 학교에 상당히 만족을 못 하고 있을 때 이광노 교수가 나보고 "아이, 와서 일 좀 안 할래"(웃으며) 그래서 하겠다고. 내가 3학년 때인가부터 파트타임으로 갔어요. 마포에, 잘 모르시겠지만 이광노 씨의 부모님이 정미소를 하셨나? 그렇지 않으면 쏘밀(sawmill)을 여기서는 뭐라고 하죠? 쏘밀, 나무 깎고.

배 제재소.

김 제재소라고 해요? 그런 걸 하셨어요. 그 위층에 조그만 사무실을 열었다고, 마포에. 그거 옛날 얘기예요. 그러니까 1956–57년 그때지. 그래가지고 그때부터 거기 가서 파트타임으로 일하고 그랬어요.

배 그럼 낮에 가서 일하셨겠네요. 밤엔 화실 다니셔야 되니까요.

김 그렇죠. 학교 안 나가고 오후에 거기 가서….(웃음)

배 자유로우셨네요.(웃음)

김 그러니까 학교에 만족을 못 했다는 얘기지.

배 그럼 거기는 마포고, 화실은 여기 인사동이고, [김: 마포는 아마 좀 훨씬 나중이었던 거 같애.] 댁은 명륜동이고.

김 네.

우 서울을 누비고 다니셨네요.

배 그러다 어느 선에 가면 학교를 아예 안 가는….

김 많이 안 갔어요. 그 전시 얘기했지만 전시회 같은 거 준비하러 많이 가고, 그렇지만 내 기억에도 학교 많이 빠졌던 것 같아.

전 이광노 교수님은 그때 무슨 일을 하셨나요? 프로젝트가 기억나시나요?

김 그때…. 기억이 잘 안 나요.

전 여럿이 가서 같이 있었던 적도 있으셨어요?

김 그때 원정수 씨가 거기 있었어요. 원정수 씨가 그때 가 있었고. 또 누가 있었지. 구조 하는 사람 몇 사람 있고…. 그랬다가 나중

52

에 내가 시니어(senior) 돼가지고서는 거의 풀타임 같이 일했죠. (웃음)

전 그럼 무애에 몇 년이나 다니신 거죠?

김 아마 2~3년. 그리고 내가 아마 졸업하고 나서도 1년은 다녔고. 미국 가기 전에.

배 그러면 고등학교 시절의 그 친구들하고 만날 시간이 없네요. 저녁 시간에는 다 그림 그리고요.

김 주말 같은 때 만나죠. 그렇게 해서 (웃음) 그 친구들하고 가깝게 지냈어요.

배 그 1학년 때 그런 사건이 있고 나서 나중엔 이렇게 포기를 하신 거네요, 말하자면. 그런 느낌이 드네요.

김 1학년 들어가면서 아주 기대를 많이 하고 들어갔다가…. 어느 정도 맞을 거예요. 내가 젊을 때 막말로 학교를 한번 뒤집어 보겠다고 생각한 게 (웃음) 영 먹혀 들어가지 않고 실수를 했다 그런 생각을 해가지고….

배 후회를 하신 적이 있으세요?

김 아~ 후회는 안 했을 거예요. 후회는 안 했지만, '이건 뭐 기대할 수 없다' 거의 그렇게 생각했을 거예요.

배 학교 안에서 친하게 지내시는 분들이 있으셨어요?

김 내 동창 중에 김인석[38] 씨! 김인석이하고 내가 친하게 지냈죠. 제일 가깝게. 김인석이. 나보다 나이가 한 3, 4년 위라고. 위 평양에서 내려왔으니까. 아마 김정식 회장, 아니면 김정철 회장하고 가까울 거예요. 평양고였나, 뭐 같이 다녔다고 그랬던 것 같아.

최 1학년 학생이셨을 때 스트라이크를 종용하셨던 선배님들은, 가깝게 지내셨던 분들은 누구신가요? 여기 자료가 있는데요…. (서울대학교 건축학과 동창회 명부를 건넴)

김 아… 기억이 안 나.

전 몇 분들을 이야기하지 않으셨나요?

배 (웃음) 그럼 그분들은 그냥 싹 빠지고요?

김 그러니까 우리를 내세운 거지.

전 누구한테인가 이 사건을 들었는데. 11회 분들! 전상백…. 뭐 이런 분들한테 얘길 들었는데요. 데모했었다고. 11회 분들이 아마 주동했을 거라고. 그리고 이 11회 분들이 세더라고요. 굉장

38. 김인석(金仁錫, 1932-): 건축가. 평양 출생. 1959년 서울대학교 건축공학과 졸업. 1963년 동 대학원 졸업. 미국 하트퍼드 시 Russel Gibson von Dohlen Architects 등을 거쳐 1969년부터 (주)일건IS 건축사사무소 대표이사.

히 센 분들이 많고, 여전히 학교에 대한 애정도 제일 많고 그렇습니다.

배 (서울대학교 건축학과 동창회 명부를 살펴보며) 원정수 선생님이 11회시네요.

전 전시도 11회가 처음에 한 거잖아요. 전시를 덕수궁인가 빌려서 했다고….

김 그렇지. 처음에. 그게 아마 처음에 했을 거예요. 그래가지고 그 이후에 매년 행사 같이 됐죠. 그래도 그거 하려면 다들 학년마다 방이 있어가지고 합숙하다시피 해가지고 했어요.

전 그게 선생님 3학년 때죠?

김 음… 2학년쯤. 그런데 아까 얘기 잠깐 했었지만 내가 색깔 투시도를 조금 잘 그려서 선배들이 와가지고서람 이렇게 그림을 쭉 늘어놨다고 나한테. 그러면 내가 색깔을 이렇게 칠해서, "넥스트!"(다 같이 웃음) 투시도 잘 그리는 놈으로 이름이 났었죠. 그런데 그 덕에 내가 미국에 와서도 학교 다닐 때 아주 덕을 많이 봤어요, 투시도로. (웃음)

배 무애에서는 분위기가 어떠셨어요?

김 무애. 그러니까 무애가 마포에 있다가 어디더라? 어딘가… 원효로…. 서울역으로 더 저쪽으로 가는데, 그쪽으로 이사를 갔어요. 그래가지고 자기 주택 2층에 차려놨었거든요. 우리 친한 친구들, 그러니까 김인석이하고 나하고, 내가 김병현이 끌어들여가지고 김병현이, 마춘경이, 아까 얘기한 원정수. 그렇게 아주 가까웠으니까 재미있게 지냈죠. 월급 받으면 다음 날 다 까먹고, 술 먹고. 쥐꼬리만 한 거. (웃음)

배 거의 잘 안 주셨다고 들었어요.

김 그래요. 뭐 몇 푼 되나, 그때. 그리고 벌써 아래층에서 돼지갈비 굽는 냄새나면 '야, 이거 오늘 또 밤새는구나.'(다 같이 웃음)

배 이광노 교수님을 학교에서는 스승, 제자로 하는 거하고, 그다음에 사무실에서 하는 거하고, 그러면 그런 것들이 어떻게 관계가 되던가요?

김 이광노 교수가 뭘 가르쳤더라? 설계 가르치시고. 계획 같은 거 가르치셨구먼. [전: 그랬겠죠. 의장.] 의장 그런 거 가르치시고 그러셨지만, 사실 뭐 학교에서 가르치는 게, 의장 같은 게 뭐 있

54

습니까? 학교에서 그분이 특별히 나를 크게 한 거라기보다 실무하면서는 많이 배웠죠. 사무실에서 오히려 실무하면서. 거기서 도면 그리고 뭐 그러면서. 직접 스케치해주시면 그리고. 그렇게 배운 게 더 나의 기억에 더 생생히 남는 거예요. 학교에서 배운 거보다.

배 프로젝트는 잘 기억이 안 나신다고요.

김 글쎄, 그분이 미국 갔다 와가지고 미국 쪽과 관계하고, 미국 군대 관계 같은 것도 하고, 또 뭐 유솜(USOM),[39] 그런 거 많이 하셨어요.

배 원정수 선생님이 그런 미국식 디테일들을 그리실 줄 알았던, 그런 거에 대해서 말씀하셨어요. 그리고 굉장히 자랑스러우셨던 거 같아요. 그런 디테일들을, 그런 미국식 디테일을 처리하는 것이.

김 그렇지. 그때 이광노 씨가 미국에 가가지고 뭘 봤었냐하면, 익스체인지(exchange) 뭘로 갔는데, 아이 엠 페이(I. M. Pei)[40] 사무실에서 1년인가 계셨어요. 그래서 거기서 실무를 직접 배우셨지. 공부하러 가신 게 아니니까. 그러니까 실무로 거기서 워킹드로잉(working drawing)[41] 할 때 처음으로 미국식으로 도면을 어떻게 그리느니 그래가지고 새로운 드로잉 방법이 됐을 거예요.

배 그러면 졸업하면서 그냥 자연스럽게 무애에 계속 계시는 건데, 졸업이라는 것이 어떤 계기가 되는, 졸업하면 어떻게 해야겠다, 뭐 이런 생각들이 있으셨어요?

<u>유학 결심</u>

김 예. 나는 졸업하면 외국 가서 공부해야겠다고 다짐을 했기 때문에, 그때 우리 아버지가 익스체인지 프로페서(exchange professor)로 미국에 와 있었어요.

배 몇 년간 계셨나요?

김 2년인가. 내가 서울대학 시니어 때.

전 4학년 때네요.

김 4학년 그때. 그때만 해도 미국 잡지 같은 거 못 받아볼 때 아닙니까? 또 그때 바로 윤장섭 씨니, 이광노 씨니 미국에서 오셨고 그랬지만, 학교에 무슨 잡지 같은 거 하나 있거나 그런 시절이 아니에요. 아버지한테 내가 "가시거든 미국『프로그레시브 아키텍처』[42]라는 게 있는데 그거 좀 보내줬으면 좋겠다" 그랬어

39. United States Operations Mission: 미국대외 원조기관.

40. 이오 밍 페이(Ieoh Ming Pei, 貝聿銘, 1917-): 중국계 미국인 건축가. 중국 광둥성 광저우 출생. 홍콩, 상하이에서 자란 후 1935년에 미국으로 건너가 1940년 MIT 건축학과 졸업. 그로피우스 사무소 등을 거쳐 하버드 대학 조교수 역임. 1965년 I. M. Pei & Partners 설립.

41. working drawing: 실시설계.

42. 『프로그레시브 아키텍처』(Progressive Architecture): 미국의 건축잡지. 1920년경 창간하여 1954년에 Progressive Architecture Award를 시작함. 1995년 종간. 약칭『PA』.

55

43. ‹Yale Art Gallery›(1953):
1832년에 처음 설립되었으며,
첫 건물은 1901년에 소실되었다.
1953년에 당시 예일에서 가르치던
루이스 칸에 의하여 갤러리 메인
빌딩이 새로 지어짐.

44. ‹United States Embassy,
New Delhi›(1954-1958).

45. 에드워드 드럴 스톤(Edward
Durell Stone, 1902-1978):
미국의 모더니즘 건축가. Boston
Architectural Club, 하버드
대학교, MIT 등에서 수학했으나
학위를 받지는 않음. 1936년에
뉴욕에 설계사무소를 개소하고
활동. 초기에는 인터내셔널
스타일의 건축을 하였으나
1950년대 이후 장식적인 문양을
취하는 등 개성적인 표현으로
알려짐.

요. 그래서 잡지가 나한테 오기 시작했다고. 먼쓰리(monthly). 대단한 거지, 사실. (웃음) 그런데 한번은 이렇게 뒤져보니까 굉장히 이상한 건물이면서도 나한테 아주 가슴에 뭉클한 그런 작품이 하나 있어요. 읽어보니까 루이스 칸(Louis Kahn)이라고 나오는데, 이게 뭐냐면 ‹예일 아트 갤러리›[43] 작품이에요. 그때만 해도 우리가 그림 그리는 게, 내 학생 때 작품들 사진이 몇 개 있더만. 그래서 보면 무슨 코르뷔지에 영향이라든지, 그렇지 않으면 미스의 영향이라든지, 조금 이색 나는 거라면 누구야, ‹인도대사관›[44] 한 사람 뭐라고 그러지? 드럴 스톤?

배 에드워드 드럴 스톤.[45]

김 에드워드 드럴 스톤이 좀 이색 나는 그런, 멋 낸 사람들. 그런 거 우리가 카피하고 그랬거든요. 그런데 내 속으로도 꽤 만족스럽지 못한 걸로 느꼈었는데, 이 잡지를 보니까 굉장히 이색 나는 게 있는데 어딘지 모르게 현대 감각을 가지면서도 과거의 건축을 연결해주는 그런 그 퍼머넌시(permanency)에 it's very good! 이걸 갖다가 콤바인(combine)해주는 건축의 그것을 보여주는 것 같이 그렇게 느꼈다고. 그래서 책을 읽어봤더니 그 사람이 예일에서 가르친다고. 그래서 내가 예일에 가서 이 사람한테 배워야겠다, 그런 게 있어가지고 그 잡지를 학교에 들고 가가지고서 람 윤장섭 씨니 한테 가서 이분 아느냐고 물어봤더니, 누군지도 다 모르더라고. 뭐 그 사람이 그때 그렇게 유명진 않을 때고, 처음으로 나와가지고 시작했을 그런 시절이니까 모르는 게 당연하지. 그때 내가 어렸을 적에, 건축도 잘 모를 때 그 사람과 커넥트(connect)했던 그 감성이 계속 나의 기반이었던 거 같아요. 항상 건축은 어느 정도 새로운 걸 보여주되, 뭐 건축이라든가 예술 같은 것이 새로운 게 아니면 프레시(fresh)하지 못하니까, 그건 뭐 당연히 그래야 하는 거지만, 역시 또 예술이 과거의 인간 유산을 연결해주는 커뮤니티 센스가 없어가지고는 정말 오래가지 못한다, 그런 생각이 그때부터 있었던 거 같애.

배 유학에 대한 생각은, 그거는 어떻게 그렇게 형성이 되나요? 그러니까 잡지를 받아보실 때에는….

김 아니, 그전부터 유학을 가겠다고 생각했었죠. 그렇지만 어디를 가느냐, 이거는 이제 그 잡지를 받아보고 예일로 결정을 한 거죠.

46. 김종성(金鐘星, 1935-): 1954년
서울대학교 건축학과 입학.
그 후 일리노이 공과대학(IIT)
건축과를 거쳐 1964년에 동
대학원 석사 졸업. 동 대학 교수 및
학장을 거쳐 1978년 귀국
후 서울건축종합건축사사무소
설립. 현 대표.

배 그 시대에 유학을 간다는 것이 굉장히 어려운 일이잖아요.

전 중상층이 아니셨던 거죠. (다 같이 웃음) 상중층(上中層) 정도
되셨던 거죠.

김 그런 거 보면 대학을 석사까지 여기서 받고 미국 대학으로 직접
입학 허가를 받아가지고 간 게 내가 제일 처음 중에 하나일 겁
니다.

전 그렇죠. 그러실 거 같아요.

배 주위에 유학을 간다고 하는 그런 분들이 계셨어요?

김 있었죠. 예를 들어서 김종성[46] 씨 같은 분은 서울대학에 한 1, 2
년 있다가 미국으로 가셨으니까.

배 바로 1년 선배시죠?

김 우리 바로 1년 선배죠.

배 그런 걸 보셨구나. 바로 옆에서 김종성 선생님 가시는 걸….

전 김종성 교수님하고 중·고등학교 다닐 때는 전혀 모르셨나요?

김 몰랐죠.

전 학교가 굉장히 크더라고요. (웃음) 운동장이 커가지고, 이쪽에
서 노는 분하고 저쪽에서 노는 분하고…. (다 같이 웃음)

김 그런데 내가 아까 얘기했던 술친구들, 우리 젊었을 때 경기중학
의 분위기가 상당히 그 클라스(class)가 있었어요. 그러니까 부
잣집 아이들 같으면 군대도 안 가고 고등학교 졸업하자마자 미
국으로 그냥 가버리고 뭐 그런 거. 우리들 생각은, 그때는 굉장
히 그런 거에 대해서 반발하는 그런 생각이 있었죠. 그러니까,
글쎄 내가 생각했던 거에 비해서 왜 내가 그렇게 일찍 유학을
가려고 생각을 했는지, 그거는 어느 정도 설명하지 못하는 이
율배반적인 관계가 있을 거예요. (웃음)

배 그렇게 낯선 게 아니었어요? 유학을 간다는 게.

김 그렇게 낯선 건 아니지만 우리 졸업반에서 아마 나만이, 유학
가는 사람은 한 사람밖에 없었을 거예요. 내 전 반에도 아무도
없었을 거고 12회 졸업생도 없었을 거예요.

배 김종성 선생님은 일찌감치 떠나셨고.

김 그러니까 한번 큰물에 뛰어 들어가서 해보겠다, 그런 생각이
있었던 거겠죠, 어렸을 적부터. 대학 4학년에 예일에 어플라이
(apply)를 했어요. 그러니까 내용을 잘 모르니까 학부 때 했던

건축 작품들만 모아가지고 보냈더니, 첫 번째는 리젝트(reject) 당했습니다. 그런데 거기 정찬영 씨라고 아시는지 모르지만, 여기서 대학을 다니시지 않았나, 그렇지 않으면 1년 다니다가 미국 가신 분이 있어요. 그때 그 사람이 거기 건축과에 계셨다고.

전 학생으로요?

김 네, 학생으로요. 한국 학생으로 처음이래. 정찬영이라고. 그분이 서울대학 1학년 때 미국으로 갔다는 거 같았어요. 그런데 그분에게 아버님이 연락을 했었어요. 아버님이 예일에 가가지고 이 사람을 어떻게 만나가지고 어… 그러니까 어플리케이션 (application) 그런 걸 받아가지고 나한테 보내줬어요. 그래서 내가 리젝트당했다고 해서 그분한테 조언을 좀 청했다고. 그런데 조언이 온 것이 자기가 포트폴리오를 보고 어드미션 오피서 (admission officer)하고 얘기를 했더니 건축 작품들을 전부 모아놨는데 그 수준이 좋지 않다 그러면서 오히려 학교에서는 니가 잘할 수 있는 능력이 어떠한가를 보고 싶어 하니까 그림 그린 스케치나 얼리 아이디어(early idea) 같은 걸로 보내라고. 그야말로 바버 숍(barbershop) 같은 걸 (웃음) 전부 집어 넣어가지고 보내는 건 좋지 않다고, 그러한 코멘트(comment)가 왔다고요. 그래서 그다음에 또 보냈죠. 그래서 그림 같은 거니 스케치니 잔뜩 넣어서 보냈더니 억셉트(accept) 됐다고.

전 두 해에 걸쳐서 했다는 말씀이세요? [김: 그렇죠.] 첫해에 한 번 실패하고 그다음에 더 하셔서.

김 내가 군대에 가 있었어요. 군대가 있으면서도 또 내가 석사 과정을 했죠. 그런데 그때 내가 애먹은 게, 그때도 그 과장님이 석사과정을 다 맡아서 하시는…. (다 같이 웃음) 이 다리를 내가 건너가야지.

전 과장님이 안 바뀌셨어요? 그때도?

김 (웃음) 종신으로 하셔가지고…. 이분만 그런 거지. 그래서 그때 내가 서울이 어떻게 도읍을 정하게 됐나, 그런 거에 대해서 석사를 썼습니다.[47] 처음으로 내가 아버지한테 도움도 받고. 내가 아버지하고 대화가 많이 없었어요. 그런데 이거는 옛날 유교사상을, 한국의 저…『조선왕조실록』같은 거를 보고 그래야 하니까 한문, 일본말 들. 그때는 한문『실록』이 있었지만 일본 사람

47. 金泰修,「李朝時代 서울市街 建設에 關한 研究」, 서울大學校 석사 논문, 1961.

이 만든 콘덴스드(condensed) 『이조실록』이 있었는데 일본말 하고 한문을, 그걸 아버지한테 도움받아가지고 해석해가지고 쓰고. 그것 때문에 처음으로 자식, 아들을 챙기게 됐다고. (웃음) 아버지가 한문을 아주 잘, 옛날에 서당에 다녔기 때문에 잘 알고 했었어요.

전 그러면은 지금 59년에 학부를 마치셨는데, 학부 졸업을 하고 바로 그해 군대를 가셨어요?

김 아니에요. 한 1년 일했을 거예요. 이광노 선생님 밑에서. 예일을 어플라이하기 시작하면서 군대를 갔죠. 그때 안 가면 안 되니까.

배 그러면 예일에서 입학 허가가 오면 군대는 어떻게?.

김 그때는 1년 6개월만 하면 됐어요. 외국에 유학하는 사람은 1년 6개월만 졸병으로 하면 됐어요. 그래서 바로 미국으로 들어갔지. 그러니까 이게 완전히 한국식이지. 군대 있으면서도 내가 별짓 다 했어요. 그러니까 석사 과정 했지. (웃음) 그러면서 또 내가 용산 거기로 다녔거든요. [배: 용산 미군.] 그래서 집에서 왔다 갔다 하면서 다니고 그랬으니까, 딴짓 많이 하는 것 중에 하나가, 한국에서 처음, 내가 생각하기에는 처음 아키텍처 크리티시즘(architecture criticism) 잡지를 냈을 거예요. 그전에는 다 학회지였어요. 건축가협회 [최: 기관지.]가 있는데, 그때 이민섭[48]이라고 [전: 동국대학교.] 동국대학교 교수죠. 그분 아버님이 내무부 차관이라 돈이 좀 있었어요. (웃음) 그래서 그 친구를 내가 꼬셨고. "니가 돈 좀 대라." 그리고 이동[49]이라고 아시죠? 이동. 그분이 사진을 좋아해서 사진을 찍었다고. 이동을 또 스카우트 해가지고 돌아다니면서 그분이 사진 찍고. 그때 바로 건물들이 몇 개씩 서기 시작했어요. 새 건축 같은. 김정수[50] 씨가 지은 ‹카톨릭 병원›. [전: 그렇죠. ‹명동성모병원›.] 동대문 바로 옆에 ‹이화대학병원›. [전: 네. 부속병원.] 그걸 짓고 그래가지고서람, 여기 있네. (김태수 자료집을 보며)

전 여기 있습니다. 자료집에. 보내주셔서 다 모았습니다.

김 그래가지고선, 불행하게도 2권인가 3권인가 나왔다고 그러대.

전 1960년 11월 호가 1권 1호.

김 그다음에 두 개 나오고선….

전 세 권쯤 나왔을 겁니다.

『현대건축』발간

48. 이민섭(李珉燮, 1938-) : 1960년 서울대학교 건축공학과 졸업. 동국대학교 교수 역임. 현 명예교수.

49. 이동(李棟, 1941-) : 1959년 서울대학교 건축공학과 입학, 서울시 부시장, 서울시립대학대 교수 및 총장을 역임하고 현재는 동대학 명예교수.

50. 김정수(金正秀, 1919-1985): 1941년 경성고등공업학교 건축공학과 졸업. 1953년 이천승과 종합건축사사무소 개소. 1961년 연세대학교 이공대학 교수, 건축공학과정 역임. 대표 작품으로 ‹시민회관› ‹종로 YMCA› ‹장충체육관› ‹국회의사당› 등이 있음.

51. 김중업(金重業, 1922-1988):
1941년 일본 요코하마공업고교
건축과 졸업. 1945년 조선
주택영단 재직. 르 코르뷔지에에게
사사. ‹서강대학교 본관›
‹건국대도서관› ‹프랑스대사관›
등을 설계.

52. 윤승중(尹承重, 1937-): 서울 출생.
1960년 서울대학교 건축공학과
졸업. 김수근건축연구소,
한국종합기술개발공사 도시계획
부장을 거쳐 1969년 원도시
건축연구소 창립. 현 (주)원도시
건축 건축사사무소 회장.
한국건축가협회 회장 등을 역임.

53. 김수근(金壽根, 1931-1986):
1960년 도쿄대학교 대학원
석사 졸업. 1961년 귀국, 김수근
건축연구소를 열고 1972년까지
대표를 지냈다. 대표 작품에는
‹자유센터›, 이란 테헤란의 ‹엑바탄
주거 단지›, 서울 잠실종합운동장
내 ‹올림픽주경기장› ‹마산
양덕성당› 등이 있음.

54. 『현대건축』(1호, 1960. 11.)
표지에 삽입된 건물은 이희태
건축연구소가 작업한 ‹혜화동
성당›의 종탑.

최 세 권째 준비하다가 인쇄 직전에 [전: 5·16.] 그게 나가지고 결국
못 하고.

김 글쎄. 그때 내가 미국에 떠났었으니까. 거기 그때 한 아티클 보
면 그때 김중업[51] 씨, [전: 윤장섭 씨도 나오고요.] 또 누구예요?
[최: 김정수 씨요.]

전 서울대, 연대, 홍대. 이렇게 맞추신 거 같은데요.

김 그렇지. (웃음) 그래가지고 지금 생각해보니까 나는 학생 아니
에요? 이분들은 외국에서 오신 분들, 각자가 다 빅 아키텍트들
인데 질문한 거 보니까 당돌하게 해서. (웃음)

전 여기 윤승중[52] 선생님도 관계가 되어 있더라고요.

김 그랬던가? 자문으로 어떻게 했는지 몰라. 그게 있으시구먼.
『현대건축』복사본을 보시며)

전 네, 보내주신 것도 있고 우리나라에도 있습니다.

김 있어요? 제1권 표지가 누구지?

전 이게 무슨 건물 같아요?『현대건축』1호, 1960. 11.) 표지를 가
리키며) ‹출판문화회관›인가?

김 김수근[53]의 작품인가요? 저거?[54]

우 윤승중 선생님이 주셨어요.

최 전체 다 제본된 게 여기 있어요.

전 아~ 그게 아마『현대건축』. 윤승중 선생님이 다 가지고 있던가?

우 윤승중 선생님이 복사해서 다 주셨죠?

김미현 네, 다 주셨어요.

우 이게 선생님 논문이에요. 한양에 관한 논문.

김 그래요? 그런 게 있어요? 어디 좀 봐요. 나는 기억도 안 나네.

전 선생님 석사 논문은 저희 학과 도서실에도 있어요. 이거는 무
슨 건물인지 아시겠어요?『현대건축』2호를 가리키며)

김 동대문 옆에 있는 거.

전 병원이 이랬다고요? 발코니를 이렇게 했다고요….

김 그 병원일 거예요. 그 건물이.

전 기억이 안 나네….

배 ‹워커힐› 아니고?

우 그전이니까. 61년 4월이.

전 병원이…. 동대문 그 앞을 지나면서 병원을 여러 번 봤는데 이

『현대건축』1호 표지 사진

렇게 되었다는 기억이 안 났었는데.

배 동국대학교에 계신 이문보 교수님이실 것 같은데요. 지금『현대
건축』에 대한….

김 돈 낸 사람? 아니. 이민섭이요.

우 계세요. 이민섭 교수님. 이걸 물어보시는 거죠?(『현대건축』1, 2
호를 건네며)

김 (자료집을 살펴보시며) 이 책은 내가 있는데(2호), 이건 내가 없
어(1호). 이거 내가 광고 받으러 다니느라고, 아휴~

전 그러니까요. 광고도 얻으셨어요.

김 이전에 다른 건축 잡지가 있었습니까? 없었습니까?

배 이때는 없었죠.

최 기관지였죠. 건축사협회, 건축가협회에서 나온.

전 저기 하신 건 또 뭐였지? 김석철[55] 선생님이 하신?

최 그건 나중에 나왔는데, 그것도 제목이『현대건축』[56]이었죠.

(휴식)

전 (『현대건축』1호를 살펴보며) 축사에 건축사협회 회장, 이건 서
강대학이고, ‹혜화동 성당›인가 보네요. 발행자가 이민섭이네.
선생님, 여기입니다. ‹혜화동 성당› 이쪽 옆에서 본 모습이네요.

김 지금도 있어요? 이거?

우 네, 있습니다. 등록문화재입니다. 문화재가 되어가지고.

김 이거 하나 줄 수 있습니까?

김미현 하나 복사해서 드릴까요?

김 네, 천천히. 이게 없어요, 내가.

전 네. 여기도 글을 하나 쓰셨네요. 2호에서.

배 선생님 너무 앞서 나가셨던 거 같아요. (웃음)

김 (웃음) 아니 그러니까 뭐라고 그럴까. 내가 오버해서 했었던 거
같애.

배 이런 것들을 하려면 동지가 필요하잖아요. 이렇게 힘이 되어주
는 게 필요한데, 그때 선배든지 후배든지 뭐… 사진 찍어주는
이동 선생님 이런 분들이 있겠지만, 이런 발상 자체를 선생님이
쉽게 하시는 것 같아요. 그때 이런 거를 상상도 못 할 텐데….

55. 김석철(金錫澈, 1943-): 1966년
서울대학교 건축학과 졸업.
(주)아키반건축도시연구원 대표
이사, 명지대학교 건축학과 교수.

56. 엄덕문, 김석철 주관으로 1970년
7월 창간. 3호까지 발행.

김 글쎄, 내가 건축 문제는 김인석이니 이런 사람들하고 가까이 컴피티션(competition) 같은 거 하고 그랬지만, 이런 책을 낸다든지 그런 것은 또 인터레스트(interest)가 달라서 아마 같이 안 했을 거야. 내가 내 힘으로….

전 설계 프로젝트 할 때는 김인석 씨와, 이런 책 낼 때는 이민섭 씨와. 다 알고 계셨군요, 누가 뭘 좋아하는지. (다 같이 웃음)

(김정식 이사장이 참석하며)

김정식 아이고~ 김 선생님 오래간만입니다.

김 뭐 머리는 하얘지셨지만 건강해 보이시는데요, 아주. (다 같이 웃음)

김정식 정말 반갑습니다.

김 네, 반갑습니다.

김정식 아~ 정말 오래간만이다. 졸업 후에 처음 보는 거 같애.

김 그래요? 그렇진 않을 거예요. 그전에 뵈지 않았을까요?

김정식 글쎄, 기억이 안 나는데. 보내준 책자니, 작품이니 보니까 정말 좋던데 말이에요. 그렇지 않아도 우리 여기에 응해주실까 안 응해주실까 걱정을 많이 했는데.

김 아~ 이렇게 해주시니까 감사합니다.

김정식 감사합니다.

김 정말 해주셔서 감사합니다. 이렇지 않으면 어떻게 내가 살아나간 걸 얘기할 기회도 없고.

김정식 글쎄.

전 글로 쓰시려면 너무 부담스러워요. 시간이 너무 많이 걸려서.

김 (웃음) 이렇게 재단에서 좋은 걸 하시니까, 정말 건축계를 위해서 감사드립니다.

김정식 나야 뭐 할 일이 없으니까 말이에요, 뭐 이런 거라도 해서 건축계에 조금 보탬이 될까 해서 했는데, [김: 아이, 좋죠.] 사실 여기 위원님들이 정말 헌신적으로 잘해주셨기 때문에 되는 거예요. 저는 그냥 로봇이에요, 로봇. (다 같이 웃음)

김 그래도 뭐 한국에 이제는 여러 건축에 관한 재단들도 서고, 그래가지고 많은 그 일들이 정리되어나간다는 얘기들을 참 즐겁

게 들었습니다.

김정식 말씀 계속하세요. 제가 조금 있다가 들어가….

김 아까 얘기한 것 중에 질문하는데 답을 제대로 못한 게 하나 있는데요. 그거 생각나실지 모르겠지만, 김 선배님, 우리가 1학년에 들어가서 이균상 선생님한테 스트라이크하고 그랬는데 누가 시켰냐고 그래서 답을 못했습니다. 누가 시켰습니까?

김정식 그거 우리 말고 하나 위, 하나 위가 그랬어요. 11회가 주동이 돼가지고 말이에요, 그때 이균상 선생님이 문제가 아니고. 이 누구지? 이 그 강사 계셨어요. 강사님! 그분이 맨날 노트 하나를 가져와가지고 맨날 읽기만 했다고요. 난리들 쳐가지고 말이에요. 스트라이크를 일으켰지. 11회가 그랬어요.

김 13회가 앞장을 선 거야. (다 같이 웃음) 아무것도 모르고.

전 몇십 년 동안 똑같네요. 요즘 학생들은, 요즘은 좀 덜합니다만 한참 데모할 때도 주동은 3학년들이 하고 시위대에 앞장서는 것은 1학년…. (다 같이 웃음) 왜냐하면 1학년은 경찰이 잡아도 초범이잖아요. 초범이라서 훈방으로 내보내줘요. 그래서 많고. 3학년들은 너는 옛날에도 했으니까 감옥으로 보내고. 아마 그래서 1학년을 앞장서게 했던 거 같아요.

김 그래서 석사 논문을 썼는데 이균상 교수님이 그때도 석사 논문은 맡아서 하셨거든요. 그 후에는 항상 난 피했습니다. (웃음) 이균상 선생님…. 그런데 결국은 거기를 진행해야 하니까 가서 그냥 싹싹 빌었지, 어떡해. 몇 년 후에.

전 그럼 석사 논문 지도 교수가 누구로 되어 있으신가요?

김 그러니까 이균상 선생님. 석사 때에는 사모님한테도 싹싹 빌고.

김정식 대단한 분이셨다고, 사모님이.

전 학교에도 오셨어요, 사모님이? 어떻게 학생들이 다 알죠, 사모님을?

김 아니, 나는 아까 얘기했지만. 집에 찾아와가지고 아버지한테 막 야단치고 그랬는데 '자식이 어떻게 그 모양이냐'는 식으로. (다 같이 웃음)

우 지도 교수가 두 분으로 되어 있는데요.

김 누구야? 누구예요?

우 김형걸, 이균상 선생님.

김정식 　우리는 이균상 선생님 댁에 여러 번 갔었어요. 놀러가 가지고.
　　　　사모님한테 맛있는 것도 많이 얻어먹고 말이에요, 대화도 많이
　　　　하고 그랬는데.

　전 　댁이 어디였는데요?

　김 　대학로였지.

김정식 　대학로.

　김 　대학 기숙사에요.

　전 　관사~

　김 　관사! 오래 계셨지. 이균상 교수님이 일찍 돌아가셨죠?

김정식 　일찍도 그렇게 일찍은 아니었는데, 그래도 하여튼 먼저 돌아가
　　　　시고 사모님이 한 몇 년 후에 돌아가시고 그랬어요.

　김 　그랬죠, 그랬죠.

김정식 　나 때문에 저기 방해가 될 거 같아서….

　전 　아닙니다. 괜찮습니다.

　김 　미국 가려고 그러는 데서 끝났습니다. (웃음) 미국 와가지고 얘
　　　　기하죠, 뭐.

　전 　나머지 말씀은, 미국 이후의 말씀은 미국 가서 여쭤보고요. 그
　　　　전에 말씀 중에 보충할 거 있으면 질문하겠습니다.

　김 　네, 그러세요.

서울대 대학원 시절 　전 　대학원 다닐 때도 그러니까 수업을 하러 다니셨던 건 거의 없는
　　　　거죠? 학교로.

　김 　왜요, 수업을 하러 갔지만 그때 대학 교육이라는 게 정말 충실
　　　　하지 않으니까 빼먹는 게 반은 될 거예요. 어떻게 하면 안 가고,
　　　　또 버스 놓치면 '에라이 관둬라' 하고 안 가고. (웃음)

　전 　아니, 지금 대학원 때 말씀 드리는 겁니다.

　김 　아~ 대학원 때는 그때는 학교는 안 갔죠. 거의 안 갔죠. 강의 듣
　　　　는다는 얘기도 없고.

김정식 　대학원에 강의가 없었어요.

　김 　없었어요.

　우 　성적은, 점수는 어떻게 주나요?

김정식 　점수는 담당 교수님이 적당히 주시는 거지, 뭐.

　김 　그렇지. 그러니까 논문 써가지고 논문 사인하는 거 그거예요.

김정식 　그거지 뭐. 강의 없었다고.

김　그때 대학원의 연한이 있었던가요?

김정식　어, 연한이 있어요.

김　2년인가 그랬었죠?

김정식　어, 2년인가 있는데 나는 6년을 했다고 대학원을.

우　수업도 없는데 왜 이렇게 오래하셨어요?

김정식　군대 갔다 와야지. 그다음에 수업료 내야 되는데 그거 못 내지, 뭐 일을 하다보니까 몇 년 지나갔는데 6년이 지나면 또 안 된다네. 그게 말이야, 기간이 길어지면 안 된대. 그래서 가까스로 그냥 가서 6년 만에 겨우 맡아가지고.

김　논문 제목이 무엇이었습니까? 선배님은?

김정식　나는 파이버글라스(fiber glass)에 대한 거였어요. 그래서 김형걸 교수님한테 받았어요. 구조!

김　구조! 그렇구나. 우리가 대학 들어갈 때 김형걸 교수님은 정말 수업을 충실하게 하셨다고요, 그래도. 그렇죠? [김정식: 그렇죠.] 수학도 어려운 수학 하시고 그래서 우리 대학 다닐 때는 우리가 불평했던 게, 좀 프랙틱컬(practical)한 거 안 가르쳐주시고 이 힘든 수학만 가르쳐주시고 그런다고. "아, 이거를 너희들이 알아야 한다"고. 나중에 김형걸 교수님이 미국 가서 교수를 하셨나? 공부하셨던가? 미국 오셨었거든요. [전: 그랬죠.] 그래서 나 사는 하트퍼드(Hartford)까지 오셨더라고요. 내가 그래서 그런 적이 있었다고. "아, 교수님, 그때 옛날에 구조를 그냥 이렇게 계산하는 게 아니고 정말 어려운 수학 같은 거 가르쳐주시고 그래서 미국 갈 때 내가 떡 먹기로 했다"고. (다 같이 웃음) 시험도 그냥 금방 패스하고 예일 다닐 때도 구조는 쉽게 했다고. (웃음) 김형걸 교수님이 언제 돌아가셨죠? 오래되셨습니까?

전　아닙니다.

김정식　오래되지 않았어요. 저기 아파트에 계신 거 알고 있소? 현대아파트. 그리고 건축모임에 있으면 꼭 참석하신다고. [전: 그렇죠.]

김　아직 살아 계세요?

김정식　아니, 돌아가시기 전까지. 몇 년 됐나? 한 3년 되셨나? 4년 되셨나?

전　네, 2009년에 작고하셨습니다.

김정식　오래 건강하게 잘 사셨어요.

전 아흔 넘어 사셨어요.

김 이광노 교수님은 건강이 어떠세요?

김정식 요새 뭔가 수술을 했죠? 그렇죠?

김 당뇨라고 요전번에 그러시는 거 같은데.

김정식 당뇨만이 아니고 뭐 암? 뭔가 수술을 했다고요.

전 그건 모르겠고 최근에 넘어져서…. 요즘 걷는 게 좀 조금 불편
하시고 귀가 좀 어두워지셨고.

우 귀가 좀 안 들리세요.

김정식 건강하세요. 그만하면 뭐…. 나 때문에 얘기가 안 되는 거 아니
에요?

전 아닙니다. 거의 사실은 끝나는…. 네, 추가로 하실 말씀이?

최 『현대건축』을 만드시는 과정을 조금 더 자세히 기억나시는 게
있으시면 설명해주실 수 있으신가요?

김 그러니까 그때 내가 겨우 대학원, 군대 있을 때죠. 그러니까 그
때만 해도 미국 갈 생각을 하고 그럴 때 새로 김정수 교수님이
니, 윤장섭 씨니 외국에서 프랙티스도 하고 그런 사람들이 오
고 그러는데, 그때만 해도 학교 학과 잡지밖에 없었다고요. [김
정식: 없었지.] 그래 내 실제로 이런 사람들한테 얘기도 듣고 새
로운 사람, 그리고 그때 새로운 건물들이 올라가기 시작할 때거
든요. 이런 분들이 설계한 것들이. 그거에 대해서 좀 더 '크리티
컬한 얘기도 좀 듣고 해야 하지 않느냐?' 그렇게 생각해가지고,
학과 잡지가 아닌 아키텍처 저널리즘이라고 그러나? 크리틱 같
은 성격을 띤 잡지가 하나 꼭 한국에 있어야 하지 않나 그렇게
생각을 해가지고 단독적으로 한번 시작한 거죠. 그러니까 뭐
크게 보는 게 아니고 그냥 세 명이 모여가지고 그냥 막 시작한
거예요. (웃음) 그러니까 당돌하게 한 거지. 그렇다고 뭐 자본이
많이 있었던 것도 아니고 이민섭 그 사람이, 그저 그 교수가 돈
조금 대가지고 인쇄비 내고. 완전히 우리가 뛰어가지고 인건비
로 한 거지. 사무실이 있었던 것도 아니고. 그래요. 사무실은 우
리 명륜동 방이 사무실이었지. (웃음) 맨날 모여서 거기서 글 쓰
고 그랬어요.

전 선생님 자택에, 집에서요?

김 그렇죠.

전 명륜동 집은 한옥이었어요?

김 한옥이었습니다, 네.

전 기억나세요? 어떻게 생겼는지?

김 어, 성균관 그 뒷담에 바로 우리 집이 비원 담에 붙어 있는 걸로, 그러니까 전형적인 한국 중정 있고. 큰 집이 아닙니다. 보통의….

전 필동 집은 적산가옥이었고요? 일본식 집이었나요?

김 일본식 집이었어요.

전 미국으로 가신 게 연도가 조금 왔다 갔다 합니다. 앞에 기록들에서.

김 1961년 1월입니다.

전 아~ 그럼 가자마자 폴 루돌프 수업을 들었던 거예요?

김 그랬죠. 바로 학교를 다녔죠.

전 보통 학기 시작이 여름…. 가을이잖아요.

김 아니에요. 나는 중간 학기에 들어갔어요.

전 세컨 텀(second term) 시작할 때 바로 그럼….

김 네, 그래가지고 내가 한 2년을 있어야 하는 건데 1년 반 하니까 "너 그만하라"고 그러더만. 넌 아키텍트가 될 준비가 이미 된 학생이니까.

전 그러면 62년 8월에 그만두신 거예요?

김 네. 1년 반을 거기서, 보통 2년은 걸려야 하는 건데.

전 선생님 여기 자료에 따라서 어디에는 62년 졸업, 어디에는 63년 졸업….

김 62년 졸업이에요.

전 네. 그러면은 아까 이『현대건축』2권은 61년 4월에 나왔잖아요. 그거는 나오는 걸 못 보고 가셨네요.

김 61년…. 하나는 못 보고 나갔을 거예요.

전 여기 61년….

김 이건 못 보고 나갔어요.

전 그런 거네, 네.

김 저거는 보고 갔고. 다 해놓고는 가서 나온 다음에 이게 나와가지고.

전 세컨드 시메스터(second semester)에 바로 이렇게 되는군요.

서울에서 부모님과 명륜동 집 앞에서, 1958
©Tai Soo Kim

1년에 한 번 모집하는 게 아니라, 세 개 학기 하고.

전 자, 오늘 추가로 더 여쭤볼 거 없으세요? 그러면 오늘은 선생님 덕분에 저희들이 목표로 잡았던 거보다 더 나갔습니다.

김 네, 좀 충분하지 않았던 거 같네요.

전 아닙니다. 한국에서의 생활을 저희들이 일단락하고 진도를 나 갔고요. 다음에 아마 미국에서 뵐 것 같은데, 그때 미국에 가셔 서 정착하고 작품 활동 하시는 것에 대한 말씀을 듣겠습니다. 예상하기로는 이렇게 시간 순으로 나가는 게 아마 한 세 번, 오 늘 포함해서. 그다음에 뒤에 한두 번은 시간 순으로 나가는 게 아니라, 작품을 중심으로 하려고 해요. 예를 들면, 지금 교육시 설하고 레지던스가 기본적으로 제일 많은 거 같아요. 후반에는 작품에 대해서 집중적으로 다루고, 앞부분은 인생에 대해 말 씀 듣는 것으로 생각하면 어떨까 싶습니다.

김 네, 좋습니다.

전 그런 정도로 대여섯 번 생각하고 있습니다. 오늘 긴 시간 감사 합니다.

김 네, 감사합니다.

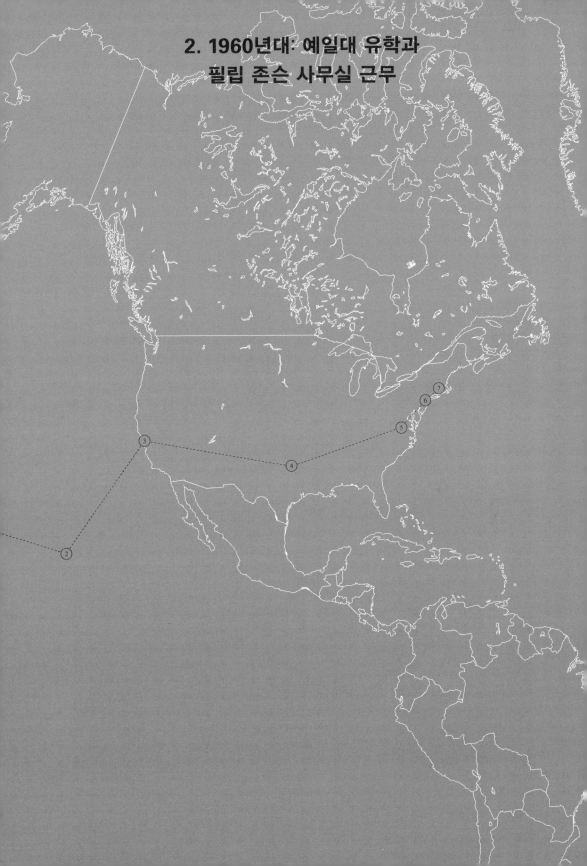

2. 1960년대: 예일대 유학과
필립 존슨 사무실 근무

전 오늘은 2014년 8월 21일 목요일, 하트퍼드에 있는 태수 김 아키
텍트(TAI SOO KIM ARCHITECT) 사무소입니다. 선생님,
크게 두 파트 정도로 나눠서 하면 어떨까 해요. [김: 네, 네.] 한
파트는 지난번에 선생님 해주셨던 것처럼 태어나서 연대기로
쭉 올라가는 순이고요. 지난번에 대학 졸업하고 대학원 졸업하
고 미국에 가려고 하는 그때 정도까지 됐거든요. [김: 네.] 그래
서 그때 이후를 몇 번에 나눠가지고 현재까지 쭉…. (음료가 들
어와 잠시 이야기가 멈춤) 그런 순으로 하고 싶고, 여유 있게 두
세 번 나눠서 해도 되고 서너 번 나눠서 해도 좋습니다.

김 그러죠.

전 두 번째는 작품별로 나눠가지고. 지금 어떻게 나눌지 잘 모르
겠습니다만, 주택 쪽으로 한 번, 학교 쪽으로 한 번 하시고 이런
식으로. 학교가 워낙 많으니까. 그다음에 한국에서 했던 작업
들하고 나눠서 작품에 대해서 구체적으로 설명해주시면 그걸
또 한 두세 번 정도 나눠서 하고요. 그 다음에 이제 맨 마지막에
정리해주는 말씀으로 한 번 하려고 합니다. 저희가 미국에 머무
르며 구술 인터뷰 할 시간이 3일이니까 오전, 오후, 저녁 이렇게
해도 괜찮고요. [김: 그러죠. 좋습니다.] 네, 네. 집중적으로 하면
좋겠습니다.

김 네. 요전에 서울대학에 다닐 때 얘기를 너무나 흐지부지하게 진
행했던 거 같애. 그랬었죠? 조금 더 했으면 좋겠는데.

전 네. 저희 생각으로도 조금 더 했으면 좋겠어요.

김 사실 서울에서 이야기하고 온 후에 생각하니까, 내가 서울대
학 댕기면서 기억이 그렇게 많지가 않아요. [전: 네.] 4년이나 지
내고 그랬는데 왜 그러나 생각해봤는데. 그런데 그런 부분에는
그때 이야기했던 거와 같이 서울대학에 들어가 가지고 1학년
은 그냥 전반적으로 더 공부하잖아요, 과 없이. 2학년에 들어가
서야 정말 이제 건축 공부를 하는구나, 그래가지고 들어갔는데
아주 저… 실망이 컸었다고요. 설계 시간이 됐는데도 선생이
나타나지도 않고, 설계실도 없고, 그때 우리한테 설계실이 따로
있지가 않아요. 그럼 어디서 설계를 해! 그래서 우리가 불평도
하고. 그래서 그때 이광노 씨가 막 미국에서 돌아오고 그랬었을
땐데 이광노 씨, 윤장섭 선생님 들이 설계실을 대강 이렇게 만

들어 가지고 책상을 어… 구해다가 갖다 놓고 그랬어요.

　　그러니까 우리 전에 들어온 사람들은 설계실에서 설계를 하지도 않았다는 얘기예요. (웃음) 그런 게 있지도 않았단 얘기에요. 그래도 그때만 해도 오전 중에는 주로 수업하고, 오후에는 설계한 걸로 그렇게 되어 있잖아요? 우리도 그랬어요. 그러니까 오후에는 뭐 그냥 나가서 놀고 그런 식이지, 설계를 한 기억이 안 나요. 그래가지고 내가 얘기했던 거와 같이 우리가 불만을 많이 표시하고 그랬더니 우리보다 한 회 위에 사람들이 "야, 너네들이 한번 해봐라" 그래가지고 (웃음) 스트라이크를…. 뭐라고 그러나? 교수들, 특히 이균상 씨를 상대로. 어… 이균상 씨 물러나라는 식으로 해가지고서람. 우리가 수업도 안 듣고 빵꾸 냈거든요. (웃음) 나도 네 명 중에 하나, 그 리더로 잡혀가지고서는 혼이 났죠. (웃음) 그런데 그때 학생들은 그렇게 하면 뭐가 되는 줄 알고 그랬는데 노 웨이(no way)~ 그래도 좀 변화가 있었을 거예요. 그래가지고 교수들도 설계 같은 것도 하고. 그리고 우리 설계했을 때부터 1년에 한 번 씩 전시회를 하기 시작했어요. 그게 계기였는데 그러니까 그 전시를 하기 위해서 설계를 해야 하니까 근처에서 자면서 합숙도 하고 그랬다고요. 그때가 재밌었지. 우리 반뿐만 아니라 우리 윗반들도 다들 설계를 해야 하거든요. 내가 윗반 사람들한테 투시도 잘 그린단 소문이 나가지고 다들 듣고 와가지고 "하나 그려!" (웃음) 그러면 하루 저녁에 그냥 다섯 개, 여섯 개씩 그리고 그랬다고. 투시도 많이 그려줬어요. (웃음) 색깔 칠하고 그러는 거.

전　그게 선생님 지난번 말씀에 의하면 56년이잖아요? 2학년 때인가요?

김　그렇죠. 2학년이죠. 그렇긴 한데…. 그러니까 그때 내가 기억나기는 학교에 큰 흥미를 못 가졌지만 한 분하고 내가 가깝게 지내게 된 것은…. 김세중 씨라고 아시는지 몰라요. 아세요?

전　조각 하신 분이요?

김　조각 하신 분. 돌아가셨죠. 그분이 일주일에 한 번씩 조각을, 미술을 가르치러 오셨어요. 미술시간이죠. 다들 택해야 하는 콤펄서리(compulsory)였기 때문에. 그런데 내가 즐겨가지고서람 만들고 그러면 그분도 날 좋아해가지고 어떤 때는 저녁 늦게까

1. 장종률(張宗律, 1934-1994): 1957년 서울대학교 건축공학과 졸업. 총무처, 구조사(주) 등을 거쳐 1967년 건우사 건축연구소를 설립, 대표 역임.

2. 김종식(金鐘植, 1947-): 고려대학교 건축공학과 졸업. 건축연구소 건우사, 일건종합건축 등을 거쳐 1986년 종합건축 예인 설립.

3. 조성룡(趙成龍, 1944-): 1966년 인하대학교 건축공학과 졸업. 우일건축연구소를 거쳐 우원건축 개설. 현 조성룡도시건축연구소 대표.

4. 강기세(姜基世, 1935-): 건축가. 1960년 서울대학교 건축공학과 졸업. 동 대학원 졸업. 현 (주)종합건축사사무소 범건축 회장.

5. 김정철(金正澈, 1932-2010): 건축가. 평양 출생. 1956년 서울대학교 건축공학과 졸업. 종합건축, 한국산업은행 주택기술실 등을 거쳐 1967년 정림건축(주) 창립. 한국건축가협회 회장, 대한건축사협회 이사 등을 역임.

6. 김희춘(金熙春, 1915-1993): 함남 함흥 출생. 1937년 경성고등공업학교 건축공학과 졸업. 1947년 서울대학교 건축공학과 교수 취임. 1957년 김희춘건축연구소를 설립.

7. 김한근(金漢根, 1936-): 서울 출생. 1962년 한양대학교

지 있으면서 나하고 같이 작업하고 그랬어요. 클레이 가지고 이런 뮤랄(mural) 같은 큰 거 만들고 그런 거. 그러니까 우리 반에서 그런 거에 대해서 흥미 있는 사람이 거의 없다시피 했거든요. 그러니까 나만 그렇게 열심히 일했지. (웃음) 조각을…. 재밌는 게 그분이 그때 대학에서 알았던 게 연관이 되어가지고 내가 그 1980, 아니 1976년인가 그때 한국에 와가지고 한 번 전시를 한 적이 있어요.

전 아~ 그러세요?

김 네, 옛날 서울대 문리대에서. 그림만 가져와서 전시를 한 적이 있었는데. 가만히 있어봐. (자료를 찾으러 일어남)

전 그림으로 전시를 하셨다고요?

김 사진으로. (자리로 돌아와 방명록을 펼쳐 보며) 히스토리, 그러니까 방명록이지. 보면 건축가가 다 있더라고, 내가 한 번 보니까.

전 장종률[1] 씨도 있고.

김 (웃음) 김종식[2] 씨.

전 (김정식으로 잘못 듣고) 정 자를 이렇게 쓰나? 정 자가 아닌데….

김 아닌가? 가만히 있어봐. 하여튼 김형걸 씨 뭐. 그때….

전 아~ 조성룡[3]도 왔네. 강기세,[4] 여기 김정철.[5]

김 김정철 씨. 이거 어떻게 날짜를 안 적었어.

전 김희춘,[6] 김한근,[7] 전찬진,[8] 윤일주.[9]

김 이숙무, 난 모르겠네. 이숙무?

전 모르겠는데요. 윤일주 선생님, 조대성[10] 선생님, 이원복[11] 건축학도.

우 만화 하신 분이요?

전 아냐, 아냐. 76학번. 변용,[12] 윤승중.

우 공일곤.[13]

전 이성관,[14] 김경수[15] 교수.

김 김세중 씨!

전 네.

김 이렇게 하여튼 그때 김세중 씨가 나중에 현대미술관 짓게 됐을 때 선정위원으로 되어가지고 (웃음) 그때 나를 적극적으로 밀었단 얘기가 있어가지고. 그전에 하여튼 그런 연결이 있었어요.

전 당시에는 김세중 선생님이 직책이 뭐였어요?

건축공학과 졸업. 국방부
건설본부 등을 거쳐 1979년
이후 한&김건축(주) 대표.

8. 전찬진(田燦珍, 1947-):
경북 출생. 1969년 서울대
건축공학과 졸업. 1984년 동
대학원 석사. 진아건축연구소,
무애건축연구소,
정림건축연구소 등을 거쳐
1980년 종합건축 환경동인
설립.

9. 윤일주(尹一柱, 1927-1985):
건축학자, 시인. 만주 출생.
시인 윤동주의 동생. 1953년
서울대학교 건축학과 졸업.
동국대학교, 성균관대학교
교수 역임. 대표 저서로
『한국양식건축80년사』가 있음.

10. 조대성(趙大成, 1935-):
평북 선천 출생. 1958년
서울대학교 건축학과 졸업.
구조사 건축기술연구소,
유일건축연구소, 충남대
건축공학과 교수를 거쳐
1967년에 성균관대학교
건축학과 교수 취임. 현
성균관대학교 명예교수.

11. 이원복(李源福): 1980년
서울대학교 건축학과 졸업.
대림산업 상무 역임.

12. 변용(卞鎔, 1942-): 건축가.
1966년 서울대학교 건축공학과
졸업. 1973년부터 현재까지
(주)원도시건축 대표이사.

13. 공일곤 (公日坤, 1937-):
1960년 서울대학교 공과대학
건축공학과 졸업. 1969년
공일곤건축연구소를 개설하여
현재 향건축사사무소 대표.

김 그때 그냥 서울대학교 미술대 교수인데, 공과대학에 일주일에 한 번씩 와가지고 미술 강의를, 미술 실습을 가르쳤어요. 그래서 내가 연결이 되어가지고 알게 되었죠. 나중에 그분이 또 미술관장이 됐었거든요.[16] 그런데 건물이 완성되는 걸 보지 못하고 돌아가셨는데…. 서울만 가면 나 술 사주고 그랬었어요. (웃음) 감히 그분에게 저… 술 마시고 노시는 거에 내가 따라가지도 못하지만 대단하신 분이야, 하여튼. (웃음) 술을 그렇게 좋아하셔가지고 그래서 그것 때문에 돌아가셨어요. 간 때문에…. (방명록에 적힌 성함을 바라보며) 김희춘 씨 돌아가신 지 오래 됐죠? [전: 네….] It's a kind of history. 그때 시대에 건축 같은 거 하시던 분들이 다 있었으니까. 그래서 하여튼 일찌감치 내가 세티스파이(satisfy)하기 위해서 이광노 사무실에 가서 일을 하기 시작했어요. 내가 아마 3학년 때서부터 했던 거 같애.

우 학생일 때요.

김 네, 학생일 때. 그분이 자기 집에서 설계사무소를 시작해가지고. 그래가지고는 뭐 4학년 때도 일하고 그리고 군대 갔을 때도 가끔 와서 일하고, 그래서 이광노 씨하고 오랜 관계를 갖게 됐었죠.

전 선생님, 전시가 조금 더 뒤인 모양인데요. 76년이 아니고. 왜냐하면 여기 '38회 후배 올림'이라고 해놨는데 [김: 아~ 그래요?] 38회가 들어오려면 80년에 입학이거든요?

김 그런지도 모르겠다.

전 그러면 80년, 81년이나….

최 제가 보기론 82년 6월에 문예진흥원에서… [김: 아~ 그래요. 82년.] 82년인 거 같아요. 그때 귀국 작품전을 하시면서 인터뷰도 여기 하셨더라고요.

김 이전번에 서울에서 어디까지 이야기했죠?

전 무애 가시고 한 말씀도 하셨고, 그다음에 『현대건축』 말씀도 하셨고요.

김 아~ 『현대건축』 잡지 시작한 것도 했고.

전 네, 네. 그리고 군대를 용산에 있는 미군 다니셨단 말씀, 그다음에 석사 논문 쓰시면서 아버님 도움을 좀 받았다는 말씀.

최 그리고 『PA』에서 칸 작품 <예일 아트 갤러리>를 보시고서 유학

14. 이성관(李星觀, 1948-) : 건축가.
1972년 서울대학교 건축학과
졸업. 동 대학원 졸업 및 미국
컬럼비아 건축대학원 졸업.
1989년 (주)한울건축 창립. 현
대표이사.

15. 김경수(金慶洙, 1951-) :
1978년 서울대학교 건축학과
졸업. 1989년 동 대학원 박사.
명지대학교 건축학부 교수 역임.

16. 관장 역임 시기는 1983-1986년.

을 결심하셨다는 것까지 이야기해주셨죠.

김 그랬죠. 내가 루이스 칸이 예일에 있다고 그래서 거기를 어플라이를 했죠. 그런데 첫 번째는 안됐어요. 그래가지고 내가 얘기했는지 모르지만 그 정찬영 씨라고 서울대학교 1학년 때 건축과에 갔었어요, 그분도. 그랬다가 미국으로 오신 분이 있어요. 그분을 어떻게 우리 아버님이 예일에 와서 만나가지고 그분이 어드미션 오피스(admission office)에 가가지고 내 포트폴리오를 본 모양이야. 내 포트폴리오를 보니까 서울대학에서 건축 작품 한 것들만 잔뜩 집어넣어갖고서람 보냈는데 보니까 건축 작품 수준이 좋지 않을 거 아니에요, 당연히. (웃음) 그러니까 나한테 얘기해주길, 건축 작품은 한두 개만 집어넣고 내가 한 스케치나, 그림 같이 오히려 아티스틱(artistic)한 기본적인 소질이 있는 것을 보여주는 것이 가장 중요할 거라고, 그래가지고서람 그랬어요. 그래서 다시 포트폴리오를 주로 스케치니 그림 그린 거 그런 걸 많이 넣고, 건축은 한두 개 집어넣고 해가지고서람 어… 보냈어요. 그랬더니 연락이 왔는데 됐다고 그러더구만. 그런데 그때 연락이 온 것이, 아마 그러니까 내가 어플라이를 갖다가, 대학 졸업이 58년인가요?

전 59년입니다. 2월 졸업일 테니까요. 2월일지, 3월일지… 네, 59년 2월 졸업입니다.

김 네, 그러니까 어… 졸업하자마자 그때 군대를 가야 하니까요. 그때만 해도 장교로 들어가면 2년 반인가 있었어야 해요. 그런데 졸병으로 가면 1년 반 만에 제대를 할 수가 있었다고요. 그래서 졸병으로 갔죠. 이미 입학 허가를 받은 다음에 군대에 갔어요. 어… 사실 논산에 가가지고 고생 꽤나 했지. (웃음) 어떻게 해선지 군대 사람들이 알아가지고, 외국 유학 간다는 사람들이 짧게 한다는 걸 알고 있을 거 아니에요, 거기서. 그래가지고 괜히 나를 못살게 구는 거라, 이놈들이. 와가지고는 오히려 나한테 "너 미국 간다매?" 그러면서, 그러려면 좀 체력이 강해야 한다고 말이지. 그래가지고 푸시업 하라고. 그냥 푸시업 하는 게 아니고 못하면 발길로 그냥 등을 막 차고…. 몇 번을 당했어요, 그거를. (웃음) 그때 생각나는 것이, 아무래도 우린 집안에서는 어려서부터 먹는 거 같은 거 제대로 먹고 자란 그런 사람 아닙니까? 그런

78

데 같이 훈련받은 사람들은 시골에서 온 사람들이 많더라고요. 그러니까 보리밥이니 이런 것도 그 사람들한테는 아주 맛있고 그런 거라. 내가 밥을 못 먹으니까, 하여튼 안 먹고 그냥 내놓으면 걔네들이 아주 좋다고 먹는 거야. (웃음) 그래가지고 나는 못 먹고 나가서는 뭐 슬쩍 나가서 거기 빵 같은 거 파는 데 가서 빵 사 먹고 그랬죠. 그러니까 그때만 생각해도 좀 내가 휴밀리에이트(humiliate)한 느낌을 상당히 가졌어요. 야~ 내가 이렇게까지 말이지 어저스트(adjust)를 못하고, 정말 시골에서 온 아이들은 이런 밥도 그냥 달게 먹는데 (웃음) 나는 못한다고. 한번은 거기서 훈련시키는 친구가 꼬셔서 거기 사람들하고 우리가 어디 가서 술을 먹었어요, 훈련하다가. 그래가지고 잡혀가지고는 (웃음) 감옥소에 가서 일주일 있었죠. 거기 감옥소에서. 그런데 지금도 생각나지만, 제일 참기 어려웠던 것이 프리스너(prisoner)들한테 똥을 푸게 해요. 똥 푸게. 그러니까 변소에 똥 푸게 하는데 아~ 냄새나는데, 내가 막 구역을 하고 그랬다고. (웃음) 시골에서는 다 하는 거 아니에요? 네? (웃음) 그런데 올라와서, 도저히…. 그래가지고는 감옥소에 어머님이 면회할 때 밥을 잘해가지고 싸왔는데 너무 내가, 뭔가 이모셔널(emotional)해가지고 막 우니까 어머니께서 "웬일이냐"고 하지. (웃음) 그런 기억이 있었다고. 아마 감옥소에서 고생을 했던 모양이지. 밥도 못 먹고. 그러고는 서울로 올라와가지고 용산에서 근무하게 됐어요. 뭐 그때는 고생은 안 했지. 주로 출퇴근하다시피 하고 그랬으니까. 그때 석사 논문을 썼죠. 거기 있는 사람 중에 핸드라이팅(handwriting)을 잘하는 사람이 하나 있어가지고 그 친구한테 부탁해가지고 그 친구가 다 써 주고. 한글로.

전 한글하고 [김: 한글로.] 한자하고요?

김 네, 한자하고 해가지고 쭉 해서. 보셨죠? 그거. 그 사람이 쭉 썼던 거예요.

예일대 석사과정 입학(1961)

김 그래서 이제 제대하자마자 미국으로 오게 됐죠. 1월 달에 왔어요. 그때도 마찬가지로 여기 시메스터(semester)가 1월에 시작해서 여름까지 가고, 여름에서 이렇게 가는 시메스터이기 때문에 오라고 그러더만요, 1월 달에. 그래서 여의도에서 비행기를 타고, 그때만 해도 제트 비행기였을 거예요. 여의도에서 비행기

타고 [전: 동경으로?] 아니, 하와이로 왔어요. 하와이에서 이틀 정도 있었을 거예요. 그때 사진은 없지만, 거기서 이틀 머물면서 정말 미국의 첫 냄새를 맡은 거지. (웃음) 그런데 그때 우리 영어가 굉장히 짧거든요. 지금 같은 학생들이 아니에요, 그때 학생은. 영어를 할 기회도 없고, 배울 데도 없고. 하여튼 런치 카운터(lunch counter)에 가가지고 오더(order)를 하는데 "햄 앤드 에그 샌드위치" 그러면은 알아들어. 그런데 딴것 좀 시켜보려고 딴것 부르면, 거기 여자가 뭐라고 그러는지, 못 알아들어요, 내 얘길. (웃음) 겁이 나가지고 사흘 동안 '햄 앤드 에그 샌드위치'만 먹었다니까. (다 같이 웃음) 왜 그렇게 겁이 나는지. (웃음) 그래가지고는 그….

전 그럼 하와이에서 다시 비행기를 타고 가신 거예요?

김 네, 비행기 타고 샌프란시스코에 갔죠. 그런데 밤에 늦게 도착하는데, 한 스튜어디스가 날 기다리고 있다가 빨리 가자고 내리자마자 그냥 들고 뛰는 거야. 그렇게 한참 가가지고 샌프란시스코에서 딴 비행기에 날 태우더라고요. 그런데 그때는 왜 이렇게 하는지 몰랐어요. 한국에서 트래블 에이전트(travel agent)도 잘 모르잖아요. 그러니까 한국에서 그냥 "이게 좀 싸니까 이걸로 가십시오" 그런 거예요. 그러자 했는데, 이 비행기가 로칼이 돼가지고, 내 지금 기억에 샌프란시스코에서 달라스에 갔다가, 달라스에서 아틀란타에 갔다가, 아틀란타에서 워싱턴 D.C.를 갔다가, (다 같이 웃음) 워싱턴 D.C.에서 뉴욕까지! 이 비행기예요. 이런 비행기가 있었어~ 이거. 헌데 밥도 안 줘. (다 같이 웃음) 그래가지고 아주 배고프고 고생하며 갔는데, 1월 달이니까 뉴욕에 도착하니까 눈이 그냥 굉장히 왔더라고요. 굉장히 추웠고. 저녁 때 도착해서 그래도 어떻게 이스트 사이드(east side)에 버스터미널 있는 데를 찾아서 케네디 공항에서 버스 타고 와가지고. 거기서 이제 멀지가 않지. 그러니까 짐을 그냥 들고 그랜드 센트럴(Grand Central)[17]로 왔죠. [전: 네.] 그래가지고 뉴헤이븐(New Haven)[18]으로 가는 기차를 집어탔어. 짐이 두 개나 있고 무거웠으니까 뭐 기진맥진했지. '하~ 이제 가는구나' 하구서는 기차를 탔는데, 기차에서 브로드캐스팅(broadcasting)을 해요. 그런데 뭐 알아들을 수가 있어야지. 무슨 소릴 하는지.

17. 뉴욕의 철도역.

18. 뉴헤이븐(New Haven): 미국 동북부 코네티컷 주에 있는 도시로 예일 대학의 소재지.

80

나 혼자 있는데 기차가 텅텅 비어. 금방 떠날 건데, 어이 여기 왜 혼자 와 있냐고, 빨리 앞으로 가래. (웃음) 그게 무슨 얘긴가 하면, 여기에 있는 차를 떼어버리고 이것만 간다고. 나는 몰라서 뛰어가지고 가고…. 아마 뉴헤이븐에 그때 밤 10신가 11시 반인가 늦게 도착했어요. 춥고 그래가지고. 한국에서 그때만 해도 YMCA 가면 싸다는 말은 들었거든~ (웃음) [전: 네~] 그래가지고 택시한테 YMCA 가자고 그랬지. 뉴헤이븐 아키텍처 스쿨에서 멀지 않은 YMCA에 나를 떨어뜨려 줬다고. 들어갔더니 "Have you booked? No room" 그래서 그냥 나왔지. 어딜 갈지도 모르고 나왔는데 이렇게 보니까 YMCA 붙어 있는 게 또 있더라고요. Y 뭐~ 어쩌고. 그리 들어갔더니 씨익 웃으면서 여긴 여성 전용이라고. "This is woman only." (다 같이 웃음) 그러더니 쭈욱 가면 거기 태푸트 호텔이란 게 있으니까 그리로 가라고 해요. 그 무거운 짐을 들고 이렇게 가면서도 속으로 '조금 젊은 놈들이 학생들이 예약하러 왔다 갔다 하는데 좀 도와주지도 않아, 이놈의 자식들이!' (웃음) 그 무거운 것을 끌고서 태푸트 호텔까지 갔어요.

전 태푸트요?

김 T.A.F.T. 태푸트 호텔. 그다음 날 아침에 어포인트(appoint)가 있어서 갔더니 인저 그때 알았죠. 루이스 칸이 거기 없고 폴 루돌프가 체어맨이라는 걸. 아침에 갔더니, 그 폴 루돌프가 쿨컷 (cool cut)이거든요? [최: 네~] 그땐 나이가 참 젊었어요. 40밖에 안 됐었어요. 사람이 어포인트된 지가 얼마 안 되었어요. 2년인 가, 세컨 시메스터인가 뭐 그런 정도로. 그때만 해도 이 친구 무슨 군대 출신 같이 말이지, 쿨컷 해가지고서람. 뭐라고 그럴까, 따뜻한 표정으로 폴 루돌프가 "웰컴" 그러고 인사만 하고. 베이직 세크리테리(basic secretary) 소개해주고, 뭐든 필요한 거 있으면 다 하라고. 그래가지고 비서가 어레인지(arrange) 해가지고 그레듀이트 스쿨 도미토리(graduate school dormitory)로 들어갔죠.

전 바로 그날 들어가셨어요?

김 바로 도미토리에 들어갔어요. 그런데 그때만 해도 한국에서 캐시를 못 들고 나올 때거든요, 전혀. 그때 100달러인가 200달러

이상은 못 갖고 나오게 되어 있었어요. 그런데 아버지가 준비하신다고, 그때만 해도 예일에 왔을 때 중국 프로페서가 있었는데, 그 사람한테 한국 고서를 갖다 하나 팔았어요. (웃음) 그때 아버지가 메탈 프린팅(금속 활자) 그런 책들을 많이 모으시곤 했거든요. 그렇게 중요하지 않은 걸 한 권 갖다가 그 친구한테 1,000달러에 팔아가지고 거기다 뱅크 계좌를 하나 만들어 놨더라고요. (웃음)

전 그 사람이 예일대 교수였어요?

김 교수였어요. 중국인 교수. 그때는 아직 안되었을 때지만, 저기 레어 북 라이브러리(Rare Book Library) 교수였어요. 그런 거에 대해서 환히 아시는 분이었죠. 내가 그 사람 만나러 갔더니 뱅크 어카운트(bank account) 다 있으니까 걱정하지 말라고 말이지, 뱅크 어카운트 나한테 주고 그러더라고요. [전: 네~] 그때 한 학기, 첫 학기는 내가 월세 값을 냈어요. 그때 한 학기에 500달러예요. 트윈실이 500달러였어요. 옛날 얘기지. (웃음) 그걸 내고 남은 500달러 가지고 이제 그레듀이트 스쿨 도미토리에….

전 남은 500달러로 생활비를 쓰신 거예요?

김 그렇죠. 거기는 풀 밀(full meal)[19]이니까. 하여튼 거기 그레듀이트 스쿨에 한국 사람이 한 대여섯 명 있었어요. 이홍구,[20] [전: 총리하셨던….] 총리하셨던 그 친구도 있었고, 딴 분들은 아마 모를 거예요. 다들 박사 과정하신 분들이에요, 거기서. 그분들은 다 미국에 일찍 와가지고 미국서 언더그레듀이트(undergraduate)도 하고 그런 사람들이니까 미국에 익숙한 사람들이죠. 나같이 한국에서 별안간 뛰어온 사람은, (웃음) 그때 굉장히 드물었어요. 모르지만 내가 서울대학을 졸업하고 외국 학교에 직접 어플라이 해가지고 온 사람 중에 첫 사람일 거예요.

전 졸업하고 가신 건 처음인 거 같아요.

김 네. 그런 거를 하여간 했지. 내가. (웃음)

전 그런데 아까 그 부분이 정확하지 않은데요, 그럼 어플라이를 하고 학부 과정 때 하신 거예요?

김 네. 졸업하기 전에 했어요. [전: 아…] 그러니까 졸업하자마자 갈 것을 확정해가지고.

19. 식사가 포함되어 있다는 뜻.

20. 이홍구(李洪九, 1934-): 1954년 서울대학교 법학과 중퇴 후 미국으로 건너가 1959년 미국 에모리 대학교 졸업. 1961년 예일 대학교 대학원 석사 및 1968년 동 대학원 정치학 박사학위 취득. 국토통일원 장관, 주영국 대한민국 대사관 대사, 통일원 장관 겸 부총리, 대한민국 국무총리, 제15대 국회의원, 주미국 대한민국 대사관 대사 등을 역임.

전 그러면 어드미션을 받고 "내가 군대를 갔다 와야 되겠으니까 입학을 미뤄달라"고 연기 신청을 하신 건가요?

김 그렇죠, 그렇죠.

전 아~ 그걸 예일 대학에서 받아준 거예요?

김 그렇죠. 받아 준거죠.

전 어드미션을 주고 군 복무를 해야 되니까. 네, 서스펜스(suspense)를 해주겠다.

김 그렇죠. 어드미션을 억셉트를 받고 한 2년이 된 거죠. 그 사이에 루이스 칸은 펜실베이니아로 가고, 폴 루돌프가 들어오고 그렇죠.

우 엄청 실망하셨겠는데요?

김 네? 실망했지만 뭐 그때 바꿀 수도 없고 그러니까요. 그래가지고 그레듀이트 스쿨 도미토리에 들어가 가지고 하여튼 한국 사람들 여럿 만나고 그러니까 좀 마음이 놓이더만. (웃음) 밥 먹을 때 가면 그래도 한국 사람들이 몇 앉아가지고. 한국 사람들이 그때만 해도 배짱 좋은 것이, 한국 사람 지들끼리 모이잖아요. 테이블에 미국 아이들이 있으면 한국말로 "이 자식이 왜 여기 앉아 있어?" (다 같이 웃음) 그러면 미국 애들도 알아들은 척하고 이렇게 어디로 들고 나가. (웃음) 또 카페테리아 푸드(cafeteria food)에서 뭐 그래도 일주일에 한 번씩 스테이크도 주고, 뭐 만들어 먹게 하고. 하여튼 음식이 그렇게 맛있더라고요, 처음에는. (웃음) 몇 달 지나고 나니까 그렇지 않은데…. (웃음) 그때 많이 먹었죠.

21. Master of Architecture의 약자로 건축 석사를 말함.

전 그때 엠 아크(M. Arch)[21] 과정이 정원이 몇 명이나 됐나요?

김 엠 아크가 원체는 1년으로, 1년 특별 에듀케이션으로 해서 1년만 하게 되어 있어요.

전 처음 가셨을 때요?

김 네, 나보고 너는 언더그레듀이트의 마지막 학년 1년 하고 그리고 엠 아크를 하라고. 영어도 실력도 없고 그러니까 2년을 해야 한다고 나한테 그러더라고요. 그래서 꼭 해야 한다면 그러겠다고. 그래서 첫 학년에 그레듀이트 스쿨에 들어가진 않고, 언더그레듀이트에 학년 하고 거기에 들어갔었죠. 그때 졸업생들이, 찰스 과스메이[22]도 거기 있었고 그랬어요.

22. 찰스 과스메이(Charles Gwathmey, 1938-2009): 미국 건축가. 펜실베이니아 대학교를 졸업하고 1962년에 예일 대학교에서 석사학위를 받음. Gwathmey Siegel & Associates Architects 대표로 활동. The New York Five 멤버.

전 엠 아크 과정에요?

김 아니, 엠 아크 과정 말고. [전: 언더에?] 네. 언더그레듀이트 과정.

전 그때 언더가 5년제 과정이었나요?

23. 석사 과정.

김 아니, 4년제 과정이었어요. 마스터(Master)[23]가 2년이고. 하지만 4년은 언더그레듀이트를 졸업 맞고, 또 4년 하는 거였거든요.

전 네?

김 언더그레듀이트를 하고 리버럴 아츠(liberal arts)를 하고 또 건축으로 4년을 했었어야 해요.

전 그래요?

24. 건축 학사.

김 그랬었어요. 그런데도 바첼러 오브 아키텍트(Bachelor of Architecture)[24]를 줬다는 거. [전: 학사밖에 안 주는 거예요?] 나중에 다 그걸 갖다가 마스터로 바꿔줬어요. 이게 말이 안 된다고 말이지. 그때 그랬었어요. 내가 1월 달에 갔으니까 1월에서부터 6월 달까지 한 학기 하고, 그리고 그다음에 정식으로 마스터 아키텍처 클래스(master architecture class)에 들어가서 1년을 했죠. 1년을 해가지고 또 한 학기를 처음에 얘기한 대로 해야 하는데 학교에서 그러더라고. "너 잘했으니까 안 해도 된다." 그래서 1년 반에 끝났어요.

김 62년 6월 달에.

전 61년에 오신 거니까요.

최 62년 말에 끝내신 거죠?

김 아니죠. 6월 달에 끝났죠.

전 그렇죠. 61년 1월에 시작해서 6월에 끝나고 (언더 과정을) 61년 8월에 시작해서 62년 6월에 끝난 거죠.

<u>예일대 교육과정</u>

김 네. 처음에 몇 개는 필수 과목이 있었어요. 서울대학에서 한 트랜스크립(transcript) 다 와 있으니까 그걸 보고는 나보고 히스토리 오브 아키텍처(history of architecture) 뭐뭐뭐 택하라고 그러더만. 빈센트 스컬리[25] 그거 택하라고 그러고. 스트럭처(structure) 택하라고 그러고. 어… 그리고 무슨 스페셜 하나 택했는데, 어쿠스틱(acoustic)이든지 라이팅(lighting)이든지 이런 거 하나 택하라고 그러고. 그리고 일렉티브(elective) 과목은 니가 알아서 아무거나 하나 하고, 설계 과정하고 설계, 설계가 거의 50퍼센트였죠. 과정은 빈센트 스컬리, 히스토리 오브 모던 아키텍처(History of Modern Architecture) 그것. 그 사람이 주

25. 빈센트 스컬리(Vincent Joseph Scully, 1920-): 건축사가. 예일 대학교 교수. 대표 저서로 *Modern Architecture - The Architecture of Democracy* 등이 있음.

84

26. 헨리 리처드슨(Henry Hobson Richardson, 1838-1886): 미국 건축가. 하버드 칼리지와 툴레인 대학교에서 수학한 후 파리로 건너가 에콜 데 보자르(Ecole des Beaux Arts)에서 수학. 1865년 미국으로 돌아온 후 실무를 시작하였는데, 중세 양식, 특히 남프랑스의 로마네스크 양식을 채용한 것으로 유명함.

27. 루이스 설리번(Louis H. Sullivan, 1856-1924): 미국의 건축가. MIT에서 1년 수학 후 설계사무소에 입소하여 실무 경력을 쌓음. 시카고파의 대표적인 건축가 중 한 명이며 철골 고층건물을 많이 설계.

28. 프랭크 로이드 라이트(Frank Lloyd Wright, 1867-1959): 미국의 건축가. 위스콘신 대학 매디슨교 토목과를 중퇴한 후 시카고로 이주, 루이스 설리번과 아들러의 공동 사무소인 아들러 설리번 사무소에서 근무 후 독립하였다. 초원양식(Prairie Style)으로 유명함.

29. 폴 루돌프의 ‹Yale Art and Architecture Building› (1963).

로 커버하는 것이, 주로 미국을 중심으로 해서 시카고 아키텍처. 거기서 시작하는 걸로 해가지고 리처드슨(Henry Hobson Richardson),[26] 설리반(Louis H. Sullivan),[27] 뭐 프랭크 로이드 라이트[28] 이렇게 해가지고서람 하는 걸로 했죠. 그 사람이 굉장히 인기라서 강의할 때만 한 150명 들어와요, 학생들이. 언더그레듀이트니 뭐니 그래가지고. 꽉 찼다고. 그때 기억나는 것이 어떤 때 언더그레듀이트 아이들이 졸잖아요? 졸면 그냥 이 사람이 이걸로 (주먹으로 책상을) 쾅쾅 치면서 “You! Out!” (다 같이 웃음) 그러면서 여기 우리 클라스에 시트(seat)가 모자라는데 자려면 너 같은 놈은 나가라고 (웃음) 그랬다고. 그 사람이 좀 서티리컬(satirical)한 면이 있거든요. 제스처도 많고 그래요. 엔터테이닝(entertaining). 항상 우리 건축과 학생들이 이야기하는 것이, 그런 강의는 언더그레듀이트 학생들이 많이 들어요. 거기 이제 앞으로 CEO가 될 사람들이 많으니까, This is good for architecture. 걔네들이 듣고 나면 건축이 얼마만큼 중요한가를 인텔렉추얼라이즈(intellectualize)하는 거니까 (웃음) 사실 역할이 많죠. 언더그레듀이트에 있는 사람들이 그때 얼리 히스토리 아키텍처 공부를 배우니까, 사회에 나가 앞으로 공헌하는 사람들이 알 수 있죠. 그때 우리 건축과 교실이 어디 있었느냐 하면, 루이스 칸 ‹아트 갤러리› 위쪽에 있었어요, 4층에. 4층 전부를 갖다가 디자인 스튜디오로 썼어요. 꼭대기 층을.

최 그때 ‹아트 앤 아키텍처 빌딩›(Art and Architecture Building)[29]은?

김 아직 없었죠. 시작도 안 했죠. 그러니까 그전에 우리가 그 위를 썼을 때죠. 그레듀이트 스쿨 도미토리가 멀지 않아요. 5분 걸어가는 거니까. 오후에는 스튜디오에서 일하다가 가서 저녁들 먹고 다들 저녁에 와서 일한다고. 저녁에 꽉 차가지고선 어떤 때는 12시, 프리젠테이션 해야 하면 새벽 1, 2시까지 매일 일하고 그런다고. 내가 아주 크게 느꼈던 건, 그때만 해도 사실 우리가 백그라운드가 없거든요. 무슨 철학을 갖다가 깊이 배운 것도 아니고 서양 역사도 잘 모르고 파운데이션(foundation)이 없지 않습니까? 우리가 영어도 잘 못하니까 디스커션(discussion) 같은 데도 많이 참여도 못 하고. 그러니까 인피리오리티 콤플렉스(inferiority complex)가 그런 데서 많이 생기는 거죠. 굉장히

30. ‹시그램 빌딩›(Seagram
Building, 1958): 미스
반 데어 로에 설계. 뉴욕
소재의 38층 빌딩. 미국의
역사등록재(National Register
of Historic Places)로 지정.

서퍼링(suffering)을 많이 했어요. 나도 기억나는 것이 저녁 때 저녁 밥 먹으러 갔다가 걸어오면서 생각하는 게 '나는 뭐를 갖다가 해야 하나.' 그런데 그때도 자꾸 생각하고 그런 게 '나 자신의 기억 말곤 선택의 여지가 없다', 'There is no choice but your own recollection.' 자꾸 자기가 어렸던 시절에 비주얼(visual)이 남았던 것 생각하고. 자꾸 그때 생각나는 것은…. 서울에 대한 기억은 그렇게 강하게 남는 게 없고, 내가 경상도 아버님 고향, [전: 칠원이요.] 마산 칠원이란 데가, 거기가 정말 시골이거든요, 그때의 그 이메저리(imagery) 같은 걸 자꾸 재해석을 시키려고 노력을 했다고요. 그래서 아무튼 그게 내가 가진 전부다, This is only one I have. My own memory. My own food. It's my food. (웃음) 그런 식으로 생각을 했어요.

첫 번 프로젝트가 ‹뉴헤이븐 시티홀› 디자인이에요. 내가 혼자선가…. 아니 학교 클라스에서 뉴욕 투어를 했어요. 그래서 여러 건물을 보고 그랬는데 ‹시그램 빌딩›(Seagram Building)[30] 이 지은 지 얼마 안 됐는데 굉장히 나한테는 임프레스(impress)가 컸다고요. 우아하고 퍼머넌시(permanency)가 있고 그런 느낌을 받았어요. 그래서 설계를 하면서 그 기억을 가지고 그런 식으로 심플하게 했다고. 그런데 폴 교수가 와서 내 도안을 보여주는데 별로 얘기를 안 해. 이래라저래라 얘기도 안 하고, 뭐 좋다 나쁘다는 얘기도 안 하고. 그런데 딴 학생들 이렇게 들여다보면 종합적으로 이상한 것도 많고, 사리넨(Eero Saarinen)[31] 이나 루이스 칸이 많이 유행할 때니까 굉장히 조각적인 것도 많아요. 그래가지고 내가 고통을 많이 받았어요. 하루는 무슨 아이디어가 생긴 것 같아서 완전히 새로운 거를 만들었어요. 그래가지고 모형까지 다 만들어가지고. 그래가지고 내가 폴 루돌프 오는 걸 기다렸지. (웃음) 그래 폴 루돌프가 오더니, 나보고 뭘 하냐고 물어. "What are you doing? Why do you change everything?" 그래서 내가 설명할 게 없어서 솔직히 얘기했지. 내가 이렇게 말이지, 두 달 동안 이거 했는데 익사이팅(exciting)한 것 같지 않고, 새로운 것 하는 것 같지도 않고, 돌아다니보니까 딴 학생들은 아주 굉장히 익사이팅하고 이런 걸 하는 거 같아서 나도 한번 그런 걸 해보겠다고 해서 그런 거다, 라고 했더니

86

폴 루돌프가 학생들 다 오라고 부르더니 (웃음) 그러더라고. "이 학생이 한국에서 왔는데, 차근차근히 자기가 아는 내에서 자기 감성에 맞게 이렇게 디벨롭(develop)하는 걸 아주 좋게 봤는데 별안간에 오늘 보니까 모든 걸 완전히 바꿨다." 그러면서 "너희들이 매일 인플루언스(influence)를 이 학생한테 준다." (웃음) 이런 식으로 하면 나는 이 학생 다시 한국으로 다시 돌려보내겠대. (웃음) 그래가지고서는 디스커션을 오래했어요, 그 반에서. 건축 교육이라는 것이 뭔가. 특히 이 마스터 클라스 교육이. 왜냐하면 학생들이 이미 언더그레듀이트는 딴 데서 하고, 다른 교육도 받고 한 사람들이 와가지고 1년, 1년 반을 정말 마스터들 하고 일하면서 하는 건데, 학생들 얘기는 이런 기회에 좀 엉뚱한 것도 해보고 익스페리먼트(experiment)한 것도 해보지, 사회에 나가면 이런 기회가 전혀 없으니까 할 수가 없으니까 이런 걸 해야 하지 않냐. 폴 루돌프는 건축의 교육이란 그게 아니다, 익스페리먼트를 해가지고 니가 살을 얻을 수가 없다고 말이지. 그래서 니가 아는 범위 내에서, 니가 느낄 수 있는 범위 내에서 무엇을 갖다가 차근차근히 이렇게 밀고나가야 니 살이 되지, 그렇지 않으면 살이 안 된다 말이지. 그래서 남의 것을 베끼려고 남의 것의 영향을 받아가지고, 그때 얘기로는, 잡지 보고서는 "무슨 좋은 비주얼리 익사이팅한 걸 보고 설계 시작하면 절대로 안 된다"는 식으로 얘길하더라고요.

속으로 내가 굉장히 감명을 받은 게, 정말 one of the best advice. 그래가지고 나한테 컨피던스(confidence)를 준 거예요. 그러니까 비주얼리 익사이팅하게 하지 말고, If you feel good, if you think you got something, keep working on it. 그래야 뭐를 만든다는 거예요. 그래가지고는 결국은 다시 돌아가 가지고 (웃음) 그거를 겨우 맞춰서 완성을 했어요. 그렇게 쥬리(jury) 같은 데에 칭찬받거나 그렇진 않았지만, 하여튼 그 과정이라는 것이 하나의 첫, 내가 정말 건축을 어떻게 해야 하는가 하는 것을 배운 첫 단계라고. 자기가 아는 내에서 하고, 정말 "You have to feel it" 그런 얘기를…. 예일이 그때 좋았던 것이, 딴 교수들도 있지만, 폴 루돌프 교수 하나가 그야말로 꼭 잡아가지고서람 학생들을 교육을 시켰어요.

87

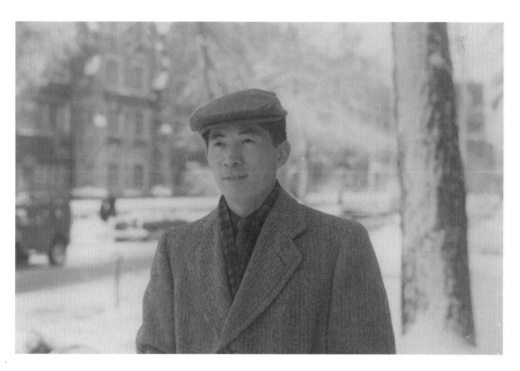

예일 대학교 재학 시절, 1962 ⓒTai Soo Kim

32. 필립 존슨(Philip Johnson, 1906-2005): 미국의 건축가. 1930년 이후 뉴욕 MOMA의 큐레이터로 있으면서 근대건축전을 개최하여 미국에 유럽 모더니즘을 소개. 미국에 미스를 소개하고 그의 작품에 관여하는 등 모더니즘 건축가로 활동하였으나, 1980년대에는 포스트모더니즘으로 전향한 작품 활동을 선보임.

33. 미국 동부 지역.

최 전체 엠 아크 전부를요?

김 네. 딴 선생님들도 있었죠. 그렇지만 다들 그 사람한테. 좋은 점이 결국은 물론 그 사람이 굿 티처(good teacher)니까 좋았다고 생각하지만, 그 사람이 학생들 하나하나씩을 다 잘 안다고. 퍼스널리티(personality)도 알고. 학생이 열일곱 명밖에 안 됐었으니까. 그러니까 이 사람은 그야말로 퍼스널리티…. 이 사람의 감성이 어떻고 이렇게 한 걸 밀어주는 거지. 디자인이 좋은 것을 만드는 것을 밀어주는 것이 아니고. 컨피던스 만들어주고, 이 사람이 할 수 있는 게 뭐라는 거를 자기가 알아가지고 그거를 밀어주고. 그게 굿 티처라고. 그때만 해도 좋은 것이, 쥬리 때 되면 루이스 칸도 몇 번 왔어요. 필라델피아에서. 그때 사리넨이 뉴헤이븐에 사무실이 있었거든요. 그래서 사리넨도 몇 번 오고. 필립 존슨[32]은 여러 번 왔어요. 필립 존슨하고 폴 루돌프하곤 친해가지고. 그때 제일 탑 건축가들이 (웃음) 이스트[33]에 있었으니까, 지금하곤 다르게. 그분들이 학교에 자주 온 것이 상당히, 정말 뭐라고 그러나, 직접 배우진 않지만 영향이 상당히 크죠. 우리가 이렇게 봤을 때 사리넨 그 사람은 무뚝뚝해가지고 말이 없어요. 필립 존슨이 자잘자잘하고 얘기하고 그러면 "으~음, Disagree" 그러고 말이야. (웃음) 디스미스(dismiss) 쓱 해버린다고, 사리넨은. (웃음) 루이스 칸하고 폴 루돌프하고는 또 사이가 과히 좋지 않아. (웃음) 경쟁적이고 이런 거기 때문에. 그런 원치 않는 것, 그런 게 다 교육이에요. 퍼스널리티를 알고 그때 그런 것이.

최 그분들이 쥬리로 한꺼번에 다 오셨던 건가요? 아니면….

김 아, 따로 따로 오지. 그러니까 폴 루돌프가 칸을 아주 케어플리 셀렉트(carefully select) 한다고요. 한 사람쯤 오라고 그러고, 따로 몇 사람 오라고 그래가지고.

최 당시에 스튜디오가 일주일에 두 번, 세 번 이렇게 진행이 됐었나요?

김 두 번씩. 폴 루돌프가 돌고 그랬어요. 그러고 난 다음 딴 선생이 돌고. 그때 저… 딴 선생들도 여럿 있었는데.

최 같이 하진 않고요?

김 아, 아니에요. 따로 따로 도는데, 다들 폴 루돌프만 오기를 기다

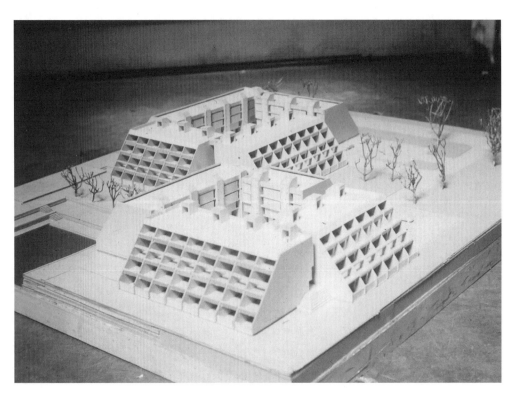

예일 대학교 재학 시절 졸업 과제, 뉴헤이븐 지역 하우징 프로젝트
©Tai Soo Kim

리지. (웃음) 아주 참 좋은 선생이었어요. 그래가지고는 첫 여름 방학 때, 이제 서머 잡(summer job)을 해야 하는데, 사실 돈도 벌어야 하고 그럴 때, 하트퍼드에 있는 친구 잭 달라드라는 친구가 "너 여름에 뭐하냐?" 그래서 "나 뭐 특별히 하는 거 없다" 그랬더니 "너 서머 잡 할라고?" 그러네. 그래서 "했으면 좋겠다" 그랬더니 자기하고 같이 올라 오제. 그러니까 걔 베이스가 하트퍼드였어요.

전 네. 스펠링이 어떻게 되나요?

34. 잭 달라드(Jack Dollard, 1929-2012): 김태수와 1970년 하트퍼드 디자인 그룹을 창립하여 1973년까지 함께 파트너십으로 지냈다.

김 잭, J.A.C.K. 고. 다음에 D.O.L.L.A.R.D. 달라드.[34] 사람이 좋고 그래서 하트퍼드에 같이 올라가 가지고서는 어떤 사무실을 데리고 가더니 여기서 서머 잡 하라고 그래서. 첫 번 서머 잡이었어요. 그러니까 61년이죠. 바로 여기 무빙 하우스(moving house)가 있어가지고선 서머 잡. 그때 미국에서 첫 번 일을 한 거죠.

전 페이는 얼마나 되셨나요?

김 그때 내 생각에는 한 150달러? 한 달에 그 정도 됐을 거예요. 많이 받았어요.

전 아무튼 도움이 되셨어요?

김 어우, 그렇죠. 아마 그때 튜이션(tuition)이 좀 굉장히 얕아서 그런지 어… 백 얼마…. 아냐, 아냐, 한 70, 80달러 됐을 거예요. 내가 첫 번 월급 받은 게 170달러이니까, 뉴욕에서. 그래가지고서 여름방학 때 일하고. 그때에도 내가 주로 그 사무실에서도 투시도 많이 그려주고 그랬거든요. 그랬더니 여름방학 지내고 나서 학교로 다시 돌아오게 됐는데 이 사무실에서 "너 투시도 좀 아르바이트 하겠느냐" 그래. 좋다고 그랬지. 그래가지고는 그 친구들이 좀 보내주면은, 내가 투시도로 그려가지고 보내주고, 몇 시간 걸렸으니까 얼마라고 그러면은 금방 페이를 보내고. 그러더니 나중엔 상당히 많았어요. 그렇게 해가지고 내가 돈을 잘 벌었어요, 그때. (다 같이 웃음) 한 학기만 집에 돈 받고 그 후에는 돈 받을 필요가 없었어요. [우: 아~] 그렇게 돈 벌어가지고 왔다 갔다 해야 하니까 차를 하나 샀어요. 잭 달라드 그 친구하고 가서 차를 하나 샀지. 내가 운전도 못했거든요. 아, 그 친구가 운전을 가르쳐줘서 겨우 배웠지. 그러니까 차에 대해서 전혀 몰

랐죠. 한번은 뉴헤이븐에서 하트퍼드 가는 길에 별안간 그냥 엔진에서 화아악 연기가 나. (웃음) 풀 오버(pull over) 한 거예요. 그 친구한테 전화 걸어가지고 "어떻게 하면 좋으냐" 했더니 토우트럭(tow truck)한테 전화 걸으라고 그러데. 그래서 토우트럭한테 전화 걸어서 그 근처 가라지(garage)에 갔더니 가라지 친구들이 "어, 엔진 쪽에 기름이 하나도 없네" (다 같이 웃음) 그러면서 이거 엔진이 완전 쓰지도 못할 차라고….

전 버려야 한대요?

김 네, 버려야 한다고. 그때 자동차가 이름이 아메리칸 오토모빌, 램블러(American Automobile, Rambler)라는 차였는데 갔더니 딜러가 바로 옆에 있어. 난 그때 뭐 영어가 짧으니까 그놈하고 얘기 못 하고 우리 친구 잭 달라드가 말이지, 너네 이거 리플레이스(replace) 해줘야 한다고 말이지. 산 지 한 2주일밖에 안 됐었거든요. Whether there was no oil in there, 그렇지 않으면 oil was leaking fast, one or the other. 그런데 그 친구들은 야, 엔진도 하나 체크 안 하고 돌아다니는 사람이 어딨느냐는 식으로 막 그러는 거예요. 그래가지고는 결국은 돈 좀 더 주고 유즈드 카(used car)지만 더 좋은 걸로 바꿨죠. 그 차를 한 7~8년 가지고 있었네. 그 차를 가지고 하트퍼드를 왔다 갔다 하고 그랬죠. 내가 한국에서 투시도 그릴 수 있었던 재주 때문에 미국에서 덕을 많이 봤다고요. (웃음)

전 저, 주로 수채로 많이 하셨나요?

김 아니에요. 여기는 잉크 드로잉으로.

전 그럼 선화(線畵)로 주로 그리셨다고요? 채색은 안 하시고요?

김 한번 갖고 와 볼게요, 샘플을. 어떤 건지. 그러니까 투시도 할 때 아무래도 조금 이렇게 하면 보기 좋고 그렇잖아요. [전: 그렇죠.] 그러면 걔네들이 다 오케이, 오케이 그러고. 내가 디자인 컨설턴트 같이 됐어요. (웃음) 처치(church)니 뭐 조그만 학교니 그런 거 많이 하는….

전 그 사무실이요?

김 네, 그 사무실이요. 하트퍼드에 있는 사무실. 그래가지고 인제 마스터 클라스가 시작됐는데, 우리가 있었던 마스터 클라스에 열다섯 명인가 있었어요. 62년 졸업의 마스터 클라스지. 미국

35. 노먼 포스터(Norman Foster, 1935-): 영국 건축가. 맨체스터 대학교 및 예일 대학교에서 건축 수학. 건축가 리처드 로저스 등과 '팀4'를 결성하여 활동 후 1967년 Foster Associates를 설립. 하이테크, 친환경 건축으로 널리 알려져 있으며 1999년 프리츠커상 수상.

36. 리처드 로저스(Richard Rogers, 1933-): 영국 건축가. 피렌체 출생. 런던 AA 스쿨에서 수학 후 미국으로 가 1962년 예일 대학교 대학원 졸업. 노먼 포스터 등과 결성한 '팀4' 해체 후 Richard Rogers Partnership을 설립하여 활동. 2007년 프리츠커상 수상.

37. 〈Tate Britain, Clore Galleries extension〉(1987).

38. 〈Performing Arts Center for Cornell University〉(1988).

39. 〈Neue Staatsgalerie〉(1984), 슈투트가르트 미술관 신관.

40. 제임스 스털링(James Stirling, 1926-1992): 영국 건축가. 리버풀 대학교에서 건축 수학 후 런던에 건축설계사무소를 차리고 1960년 전후부터 활동.

아이가 반쯤 되고, 반은 외국 학생이에요. 그런데 그때 영국에서 세 명이나 왔어요. 어떤 그 특별한 스칼러십(scholarship) 받아가지고. 노먼 포스터[35]하고 리처드 로저스[36]하고 웬디라고 하는 여자하고.

최 포스터 부인, 웬디(Wendy Cheeseman), 그러니까 노먼 포스터 부인 아닌가요?

김 아니에요. 그 여자도 보통 여자가 아니더라고. 그때 그 여자가 영국에서 무슨 디자인 컴피티션에서 이기고 왔대. 그 디자인 컴피티션을 이겼다고 해가지고 중간에 집어치우고 다시 돌아갔다고. 그리고 사우스 아프리카 애가 하나 있었고, 그리고 캐나다 아이가 둘이나 있었고, 그리고 라틴 아메리카, 멕시코 아이가 하나 있었고, 홍콩에서 하나 있었고, 그리고 나하고…. 하여튼 반은 외국 사람이었어요. 리처드 로저스하고 노먼 포스터가 나이가 제일 많았어요. 그 사람들이 우리보다 한 서너 살 위였고, 이미 어느 정도 이스테블리시(establish)한 친구들이에요. 연결 같은 거니 이런 것이. 어~ 이름이 기억이 안 나는데…. 영국 건축가인데 이름 있는 사람. [전: 당시요?] 저… 테이트 뮤지엄 에디션(Tate Museum addition)[37]도 하고, 〈코넬 유니버시티 아트센터〉[38]도 하고. 뚱뚱한 친구.

우 네. 저기 슈투트가르트[39] 설계한…

전 스털링. 제임스 스털링.[40]

김 스털링! (책상을 치며) 스털링이 선생이었어요. 우리 예일에. 그런데 스털링하고는 아주 친하더라고. 그리고 이름을 James라 부르고 막 그러고 말이지. 하여튼 우린 놀랐던 게, 웬디 그 여자가 와인 파티를 하고 그러는데 그 옆방에서 스털링하고 웬디하고 막 놀다가 동네에서 시끄럽다고 하니까 순경들이 막 왔다고 그때. 이놈들이 이런 상태로 나오니 그럴 수 있게 보이더라고. (웃음) 그 정도로 걔네들이 정말 날쳤다고. 말하자면.

전 그에 비하면 그때 미국 학생들은 그냥 학부 마친 얌전한 아이들이 바로 올라온 거죠?

김 네. 글쎄 말이에요. 그 미국 학생들은 내가 기억이 잘 안 나. 몇몇 있었어요. 그런데 하여튼 걔네들이 그렇게 와일드하게 굴었다고. 왜냐하면 선생하고도 친하고 그랬으니까. 그때 나는 아

예일 대학교 재학 시 수채화로 그린 투시도
©Tai Soo Kim

무래도 영어를 잘 못해서 디스커션 같은 데 많이 파티시페이트(participate) 못하고 그러니까 계속 그런 인피리오리티 콤플렉스(inferiority complex)가 없지 않아 있죠. 그래도 저… 디자인 그런 것들을 열심히 했어요. 한번은 폴 루돌프가 "자, 이번에 처음으로 아키텍트들이 컬러 블라인드(color blind)들이니까, 한번 컬러를 가지고 렌더링을 해보자"고 말이지. 다들 컬러로, 올 컬러로 렌더링 다 하라고. 프린스 컬러(prince color)라든지. 그래가지고 나는 신났다 하고서는 워터 컬러(water color)를 가지고 작품 하고 있는 것을 멋지게 투시도를 하나 그렸거든요. (웃음) 다들 이렇게 걸어가지고서람 설명들을 하는데, 이제 내가 내 것을 올려놓고서는 설명하고 얘기했더니 폴 루돌프가, "뭐 여러 개는 좋은데, This looks like a barber shop drawing, barber shop painting." (웃음) 딴 학생들이 "아, 왜 그러냐"고 말이지. "beautiful painting" 이랬더니, 폴 루돌프가 얘기한 게 이런 그림은 건축을 갖다가 표현하는 데 좋지 않은 그림이라고. [우: 아~] 그래서 건축 자체의 아이디어를 갖다가 표현하려고 하지 않고 하나의 그냥 '쇼' 하는, 그러한 거를 하려는 거기 때문에 좋은 게 아니라고 말이지. 아주 그냥 내가 한번 얻어맞았지. (웃음) 나는 신나게 했었는데. 그레듀이트 스쿨 1년이 굉장히 빨리 갔어요. 우리가 학생들하고 다 같이 여행도 많이 가고 시카고에 그룹으로 가서 프랭크 로이드 라이트 건물도 보고, 워싱턴, 필라델피아에 가가지고 루이스 칸 건물이니 그런 것도 구경하고, 루이스 칸도 방문하고, 그 사무실도 방문하고, 그때는 괜찮았어요.

전 당시만 해도 그러니까 미국 학생들도 대학원을 잘 안 갔던 모양이군요. 미국 학생들도 학부만 마치고 바로 취직하고 아주 제한된 사람들만 대학원을?

김 그러니까 마스터 클라스는 할 필요가 없는 게, 언더그레듀이트를 졸업하려면 8년을 했어야 하니까 대학을….

전 그렇죠.

김 그러니까 마스터 클라스는 다른 데서 바철러 오브 아키텍처(Bachelor of Architecture)를 받은 사람이 특별한 학교에 와가지고 1년 하면서 유명한 사람들도 만나고, 이렇게 학생도 여러

나라에서 온 사람들하고 같이 일하고, 그런 특별한 교육이었죠. 그런 기회를 가지려고 해서 온 거죠, 짧은 시간 동안.

최 전에 루돌프 말고 다른 선생님들은 별로 인기가 없다고 하셨는데, 그때 스털링도 있고 그러지 않았나요?

김 스털링도 있고 그랬죠. 스털링은 그렇게 선생으로서 흥미를 갖고 있는 사람이 아니었던 것 같애, 내 기억에. 학생에게 정말 가르치려고 노력하고 그러지 않고, He's just fooling around. He's just having fun.(웃음) 그 세르지 체르마예프[41]라고 아시는지 몰라. 그 친구도 영국 계통 건축간데. 세르지 체르마예프란 사람도 있었고 여러 명 있었죠.

내가 62년 때, 내가 이렇다 할 건 하나도 없는데, 마지막에 졸업 작품 할 때는 상당히 길게 하고 있었는데, 여하간 something clicked. 그러니까 그때 한국 초가집의 지붕의 리페티티브네스(repetitiveness)하고 카인드 오브 오스티어(kind of austere) 그런 느낌. 우리나라의 묘한 이매지너리(imaginary). 그것도 뭐 역시 아키텍추럴 시퀀스(architectural sequance)의 어떤…. 그러한 감성을 가지면서 루이스 칸의 영향을 많이 받았죠. 루이스 칸의 그때 인디아 레이아웃(India Layout)[42] 같은 거. 그래서 하우징 프로젝트를 하는데 아마 내 마음속에 something clicked. (프린트물을 바라보며) something clicked. 속으로 '아, 이거다, 이거다' 하는 것이 왔어요. 그래서 작업을 시작했는데 폴 루돌프가 좋다고 자꾸 밀어주더라고요. 그런데 세르지 체르마예프 이 사람은 그때 소셜 아키, 하우징 같은 거 많이 하신 분이거든요, 영국에서도. 그러니까 그 사람이 와가지고서는, 이거는 파시스트 아키텍처 같은 거고, 하우징의 하이어라키(hierarchy)가 있고, 그러니까 나보고 이걸 다 뜯어서 바꾸래. 바꾸고 이렇게 하지 말라고 그래. 그런데 난 그때 My mind is set. 그러니까 얘기하면 듣는 척하고. 그러니까 나중엔 나한테 와가지고 막 성질을 내더라고요, 세르지가. "You are not listening." 막 그러고. 그리고서람 내가 좀 답변도 하고 그랬더니 내 뒤에 가가지고 (웃음) "This man is very stubborn." 그걸 내가 들었어. (다 같이 웃음) 그러더라고. 이게 작품이라기보담도 내 마음속에 'I can do something, I can make something'

41. 세르지 체르마예프(Serge Chermayeff, 1900~1996): 러시아 출신의 영국 건축가. 1952년부터 1970년까지 하버드, 예일, MIT에서 학생들을 가르침.

42. ‹Indian Institute of Management›(1962).

96

그런 자신이 생겼어요.

　　그리고 또 하나는, 내 일하는 방향을 어느 정도 이렇게 세운 것 같아. 난 이런 것이요, 일찌감치 something clicked, 그러면은 모든 것이 이렇게 하나로 나타나는 거 같아. 그러니까 Earlier big idea is set. 그 디테일은 물어보면 뭐 하지만, 내가 일하는 그 애티튜드(attitude)가 그래요. 그러니까 사이트 같은 데 가서 이렇게 보면 Something I can visualize the whole thing. 그래가지고서람 특별히 좀 생각나는 것이, 이거는 내가 비교하는 게 아니고, 크리에이티브(creative)한 사람들은 두 가지 일하는 방향이 있는 거 같아요. 전번에 모간 라이브러리(Morgan Library & Museum)에서 뮤지션들의 매뉴스크립트(manuscript), 아니 스코어(score) 그린 거 봤거든요? 그런데 모차르트의 스코어를 보면요, 깨끗해요. 좌~악 그리면은 [전: 두 번 고치지 않는다.] 안 고쳐요. 고치는 게 없어요. 이 친구는 벌써 영감, 모든 것을 자기 마음속에, 머릿속에 음악이 완전히 컴플리트(complete) 되어가지고 이거는 그냥 쓰기만 하면 돼요. 레코딩(recording)만 하거나. 그런데 베토벤 스코어 보면요, 끄적끄적 짓고 시커멓게 또 옆에다 쓰고. 뭐 내가 누가 그레이트 아티스트(great artist)라고 해야 할까, 물론 베토벤이 프로버블리 그레이트 아티스트(probably great artist). 그렇지만 두 종류의 크리에이티브 프로세스(creative process)가 있는데, 아마 내 생각에는 일찌감치 내 태도가 좀 나타난 거 같아요. 그렇게 봐요, 나는. 내 워크 프로세스(work process)가 리니어(linear) 프로세스가 아니고, It's kind of a 'at the very beginning' sort of things happen. 그런 프로세스 같은 것들. 요때는 느끼지 못했지만 나중에는 느꼈는데, 거기서 보인 것 같아요.

전　그러니까 이 큰 거를 하면서 디테일까지 한꺼번에 생각하신단 말씀이시죠?

김　그건 아니지만 큰 아이디어는 생기는 거지. 이렇게 와 가지고서는 내 머릿속에서 이것과 이것을 [전: 재료와 구조가 같이] 어떻게 하고, 어느 정도 재료는 뭐로 하고, [전: 재료는 뭘로 하고 구조는 뭘로 하겠다. 한꺼번에 다 하는….] 규모는 어느 정도로, 거의 그것이 나타나는 거죠.

전 지금도 그런 것 같아요. 지금 젊은 건축가들도 인터뷰해보면 대개 그렇게 두 부류로 갈리는 거 같아요. 처음에 다 그걸 결정해버리고 [김: 그러니까.] 그다음부터 이게 조금 구체화되는 거지, 바뀌진 않는 거 같아요. 머릿속에 있는 것이. 그런 사람이 있고. 만들면서 또 생각해보고 바꾸고 또 생각해서 바꾸고 이런 사람들이 있어요.

김 그러니까 클라이언트들은 어떤 때는 내 코멘트 받으면 I'm very stubborn. (웃음) 그러니까 내가 설명하는 것이, 건축이라는 것은, Architecture is life, it lives. 그렇기 때문에 You really cannot change things. 그럼 클라이언트들은 이해를 못 하고 "Why can't you just draw like this?" 마치 그 세르지가 "Why can't you take this thing out like this?" 똑같은 얘기라고. 나는 "No, no. I can't do that." (웃음) "Maybe my basic concept was wrong, but I cannot do it just like this."

우 모차르트를 베토벤이 이해 못 하고 있네요, 지금. (다 같이 웃음)

김 그래서 대학 졸업할 때 전시회를 해요. 예일에서 학생들. 그런데 어… 아티클에 보면 네 갠가 다섯 개를 셀렉트(select)를. 그걸 내가 드렸던가? 뉴스페이퍼 아티클?

전 (자료집을 살펴보며) 없는 거 같은데요? 선생님이 주신 거랑 한국에 있는 거랑 다 모아서 저희가 묶었는데….

김 여기 카피가 있어요. 예일 갤러리에서 전시회를 했는데, 이 작품을 선정해가지고 전시회를 했는데 아주 잘했다고요. 천장에서 행잉(hanging)해가지고 라이팅(lighting) 하고. 그때 그것을 보고 컨피던스(confidence)가 생긴 거지. 이때 여러 외국서 온 많은 건축가 중에서 서너 명 선정을 해서 작품 하나 만든 것이, 마지막으로 했는데 상당히 컨피던스가 생겼던 거 같아.

전 그렇지 않았으면 폴 루돌프 선생에 대해서 좋은 기억도 없으실 것 같은데요. (다 같이 웃음) 지금 보니까 폴 루돌프 선생 그전에 크리틱이, 제가 느끼기론 조금 편파적이다, 이런 느낌도 받는데요. 이 양반이 약간 디스크리미네이션(discrimination)이 있나? 이런 생각을 좀 받는데요.

김 그래도 나한테는 아주 좋은 선생이었어요. 날 이해하려고 그러고, 날 갖다가 영어 못한다고 무시하거나 전혀 그런 거 없었고.

베리 리스펙터블(very respectable). 베리 리스펙터블. 굉장히 컴포터블(comfortable) 했다고.

우 건축의 태도를 가르치는 선생님이네요.

김 그렇죠. 건축을 어떻게 해야 한다. 결국은 "니가 너를 바꾸려고 그러지 말고. You value yourself highly. 네 자신을". 그런 게 한국에서 받는 교육하고 틀린 거죠. Everybody has something good. 자기가 좋은 것을 갖다가 만족하고 길러야지. There's no other way.

우 중요하네요. 바꿔놓을 순 없으니까. 교육으로 학생을 바꿔놓기는 어려우니까….

김 그렇죠. 초이스가 없는 거죠. 그러니까 자기가 어떻게 해서든지 찾아내갖고서람. 그러니까 내가 예일 학생 때 고통스러웠던 것이 그런 교육을 제대로 못 받은 데에서 오는 인피리오리티 콤플렉스(inferiority complex)를 컴펜세이트(compensate) 하는 것, 그야말로 한국의 옛날 메모리 같은 걸 갖다가 생각할라고. 그리고 베리어(barrier) 이런 것들이 좋은가 나쁜가 그런 거는 마치 묘의 레페티티브(repetitive)한 것이 이렇게 하면 아름다울 수 있다, 초가집 지붕들이 이렇게 되는 것이 있다, 뭐 이런 것들을 자기 자신이 리인포스(reinforce) 해가지고 하는 거죠.

전 (자료를 바라보며) 이게 지금 테라스 하우스들인가요?

김 그렇죠. 테라스 하우스.

전 하우징이죠?

김 하우징. 그래 졸업하고 나서 뭘 해야겠다, 루이스 칸한테 가서 일을 해야겠다, (웃음) 그래서 애플리케이션을 냈어요. 졸업하고 나서 보냈죠. 인터뷰를 하겠다고 답을 기다렸는데 답이 안 와. 그런데 그때만 해도 내가 어떻게 해? 계속 기다려야 할 테니까, 그래서 하트퍼드에 가가지고 옛날 일하던 사무실로 가가지고 좀 일했어요. 아마 한 달쯤 있었을 거예요. 그래 이제 잭 달라드한테 얘기했더니 "Why don't you call directly?" 그래서 전화를 걸었죠. 그랬더니 루이스 칸 세크리테리가 나한테 이야기하는 것이, 우리는 애플리케이션을 너무 많이 받기 때문에 답을 못 한다고 말이지. She said "who wants do work?" (다 같이 웃음) 날 보고 직접 내려오래. 직접 들고 내려와서 해야지 우린 어

루이스 칸 사무실 지원 및
필립 존슨 사무소 입사(1962)

포인트먼트(appointment)를 안 해준대요. 그러니까 문에서 기다리래.(웃음)

　　그래서 내가 포트폴리오를 들고, 그러니까 주로 졸업 작품만이 내가 자신 있는 거고, 딴것은 뭐 그림 몇 개 하고 이렇게 해가지고 필라델피아로 내려갔어요. 하트퍼드에서 자동차 램블러(Rambler)를 타고 내려갔죠. 아침에 떠나가지고 필라델피아에 가니까 한 점심 시간이 거의 됐더구만. 한 11시 반쯤. 가니까 세크리테리가 아주 친절하게, 기다리라고 말이지. "루이스 칸이 지금 사무실에 있으니까 어떻게 내가 한번 기회 있을 때 만나게 해 주겠다"고 말이지. 기다렸더니 조금 있다 세크리테리가 나오더니 들어오래. 그래 들어갔더니 뭐 루이스 칸이, 그래도 한두 번 만난 적이 있으니까, 내가 예일 학생 때 안면이 있다고, 이 사무실에서 일하고 싶다고 그러고. 뭐 갖고 왔냐고 그래서 봐줬거든요. 그러니까 사실 뭐 이거 보면 그래도 루이스 칸의 인플루언스(influence)가 많이 있는 걸 자기도 한눈에 금방 보지. (웃음) [전: 그렇죠.] 좋다고 어쩌고 그러더니 자기가 지금은 바쁘지 않대. 그런데 다카의 큰 프로젝트[43]도 받을 거 같으니까 한 3~4개월 후에 일하면 너 하게 할 테니, 3~4개월 후에 다시 연락하라고 그러더라고. 그래가지고는 자기가 뭐 일할 테니까 조금 여기서 구경하라고, 나한테 그래. 자동차 갖고 왔느냐고. 그래서 자동차 가져왔다고 그랬더니 말이지, 그러면 자기가 점심 먹고 나서 유니버시티 오브 펜실베이니아(Universtiy of Pennsylvania)에 가야 하는데 자기를 좀 데려다 달래. (웃음) 그래서 아~ 그러겠다고 했지. 그래서 간단히 샌드위치 먹고 올라왔죠.

　　올라와서 이렇게 보니까 사람들이 일을 하는데 사무실 분위기가 참 좋지가 않아. 좀 어둡고 다들 뭐하는지 요런 거나 만들고 있고, 그냥 똑같은 것을 갖다가 여러 개씩 만들고 앉아가지고. 내 기분에 마치 슬래이브 팩토리(slave factory) 같애. (다 같이 웃음) 모형만 잔뜩 만들고. 그때는 금방 느끼지 못했는데 나중에 생각하니까는 그런 인상이에요. 좀 리프레시브(repressive)한 저… 인바이언먼트(environment)라고. 정말 순종하면서도 그런 거야. 그 사람 운전을 못하는 사람이에요. 그

43. 〈방글라데시 국회의사당〉
　　Dhaka, Bangladesh, 1962.

때 내 속으로도 이 사람 운전도 못하는 사람이 필라델피아는 자동차…. (웃음) Never drove. 그래서 펜실베이니아 대학교에 나랑 단둘이 갔어요. 그 사람이 거기서 렉처(lecture)하는 거 나도 앉아서 듣고서람 거기서 헤어졌죠.

그래서 내가 "야, 이거 난 하트퍼드는 다시 돌아가기 싫고 어떻게 하나?" 하고 뉴욕에 갔는데, 그때 뉴욕에 아는 게 필립 존슨 사무실밖에 없어서, 그 사람도 학교에서 몇 번 만났으니까. 또 더군다나 ‹시그램 빌딩›, 내가 좋아하는 그 건물 37층에 사무실이 있었어요. [전: 그래요.] 그래서 그 근처에 파킹해가지고서람 대뜸 그날 오후에 한 4신가, 늦었어요, 대뜸 올라갔죠, 뭐. 37층으로 올라가서 세크리테리한테 왜 왔는가 이야기하고 그랬더니 잠깐 기다리라고 그러더니…. 그때 파트너가 있었어요. 존 버기[44]라고. 등치도 큰 친군데 아주 반갑게 만나줘서 들어오라고 그래서 포트폴리오 들고, 내가 왜 왔는지 설명하고 그랬더니 뭐 몇 분도 안 됐는데 좋다고 말이지, 너 일하고 싶으면 내일부터라도 일하라고. (다 같이 웃음) 그래 그때 딴 수가 없으니까 하트퍼드에서 떠나는 걸로 결정하고 다음 주부터 오겠다 하고, 하트퍼드에 가가지고 짐 있는 거 다 자동차에 넣어가지고 뉴욕으로 왔어요. 뉴욕으로 와가지고 경기 동창이 사는 컬럼비아 근처 모닝사이드에 있는 아파트에서 곁들어서, 한 몇 주 살았지. 아마 2-3주인가. 그래서 ‹시그램› 37층에 출근 시작했죠. 그러니까 생활이 완전히 변한 거지. 학생에서 ‹시그램 빌딩› 37층 엘리베이터 타고 확 올라가. (웃음) 그 위층 아주 경치가 기가 막히게 좋은 데 아니에요?

전 그러면 옷도 양복 입고 출근하셨어요?

김 그렇죠. 그때는 다 넥타이도 매고 그래야지. 필립 존슨이란 사람이 굉장히 포멀(formal)한 사람이에요.

전 그러게요. 그 건물에 사무실이 있으면 편하게는 안 할 것 같아요.

김 한번 재미있었던 것이, 거기는 코퍼레이션(corporation)도 아주 부자 코퍼레이션만 들어와 있는 데거든요. 그런데 유일하게 일본 니폰 스틸 사무실이 거기 있었어요. 그러니까 일본 사람이 몇 명 있지. 그런데 이쁘장한 여자 아이가 니폰 스틸에서 일하는데, 맨날 그냥 사람 많은데 엘리베이터 타면 이렇게 아는 척

44. 존 버기(John Burgee, 1933-): 1967-91년 필립 존슨과 파트너십을 함.

이나 하고 그랬는데, 언젠가 한번은 그 여자하고 나하고 단둘이 탔어. 그랬더니 이 여자가 일본말로 뭐라고 나한테 인사를 해. 그래서 내가 일본 사람이 아니라고 했더니 "Oh~!" 그러더니 "You look more Japanese than Japanese." (다 같이 웃음) 내가 일본 사람같이 생겼다고, 자기도 깜짝 놀랐대. 그 여자랑 데이트하려고 하다가 못 했지. (다 같이 웃음)

전 가만히 있어봐. 결혼을 언제 하신 거죠? (다 같이 웃음) 좀 더 있어야 되나요?

김 (웃으며) 좀 더 있어야 해요. 그래 필립 존슨 사무실이 그때 괜찮았던 것이 사람이 열다섯 명밖에 없었어요. [전: 그래요?] 네, 조그맸어요. 그러니까 그때 내가 들어갔을 때 그 사람이 완성을 하던 작품들이 뭐냐면, ‹뉴욕 박람회 파빌리온›(World's Fair Pavilion). 이렇게 링같이 된 거 있죠? 포스트 있고. 그리고 ‹링컨 센터›(Lincoln Center)의 ‹뉴욕 주립 극장›(New York State Theater) 그거 완성하고. 그리고 내가 가서 일을 시작하게 된 것이 예일의 ‹클라인 타워›(Kline Biology Tower)라고 이렇게 고층인 거 있죠. 사이언스 빌딩.

전 (우동선 교수를 바라보며) 그게 어저께 오면서 본 건물 그건가요?

김 높이 올라온 거요.

전 갈색의 둥근 게 올라온 거요? 그게 필립 존슨 거였구나. 아까 오면서 우린 다른 사람 건 줄 알았는데. 항상 고층 건물 하는 사람 있잖아요. 미노루….

김 야마사키?

45. 야마사키 미노루(山崎實, 1912-1986): 일본계 미국인 건축가. 워싱턴 대학교 졸업 후 뉴욕 대학교에서 석사학위 취득. 1949년 설계사무소 개설. 테러로 파괴된 ‹뉴욕 월드트레이드 센터 빌딩›(1973)으로 유명함.

전 네, 야마사키[45]인가, 안 그러면 폴 루돌프인가 이렇게 얘길했었는데….

김 아니에요. 필립 존슨 거예요.

전 그게 필립 존슨 거군요.

김 그것을 처음 일했어요. 이력에 넣는다면. 그런데 그때 프로젝트 매니저가 참 좋고 날 좋아했어. 그래가지고는 사람이 여러 명인데 딴 애들은 변소 디테일, 층층계 디테일, 이런 거만 시키는데, 나보고는 아직 경험도 많지 않은 사람한테 익스테리어 디테일(exterior detail) 같은 거 막 주고 그랬다고. 딴 아이들이

필립 존슨 사무실에서, 왼쪽이 김태수
©Tai Soo Kim

아주 젤러스(jealous)했지. (웃음) 그래가지고 그 친구한테 정말 건축을 어떻게 풋 투게더(put together) 하나 그런 걸 배웠어요. 그래가지고 워킹 드로잉(working drawing). 조그만 사무실이기 때문에 한 너댓 명이서 하니까 다 어떻게 되는지 다 알았으니까. 거기서 건축 풋 투게더하고 디테일 같은 거 하고 그런 걸 잘 배웠죠.

최 이름은 뭐였나요? 프로젝트 매니저가?

김 어… 에드워드, 어… 어윙. 에드워드 어윙. 아주 사람이, 그때만 해도 나이가 많은 사람인데 경험이 많고.

전 어윙이 E, E….

김 E.E.W.A.O.N. 사람이 참 좋았어요. 어! 그 사람이 또 딴 사람이고, 프로젝트 매니저는 에드워드 도버. D.A.U.B.E.R. 프로젝트 매니저는 에드워드 도버. 그렇지. 그러니까 사실 건축은 좋은 사무실에 가가지고 디테일을 어떻게 정식으로 잘하는지 그걸 배우는 게 아주 굉장히 중요해요. 나중에 그러한 큰 작품, 좋은 작품을, 비싼 작품을 못 하더라도 그 트레이닝을 한번 받아 놓으면 어떻게 하는 것이 올바른지를 알게 되는 거거든요. 이거와 연결되는 얘기지만, 그 후에 루이스 칸 사무실에 안 가기로 결정해가지고 그냥 뉴욕에 머물러 있었잖아요. 그때 루이스 칸 그 전시회를 뮤지엄 오브 모던 아트(Museum of Modern Art)에서 했어요. 모형 같은 것도 봤지만 워킹 드로잉도 이렇게 펴 놓고 그랬거든요? 항상 내 뒷머리에는 거기 가지 않은 게 내가 실수한 것 아닌가 그러기도 하고, 한번은 또 거기 가면 내가 그냥 모형 같은 거나 만들지 이런 거 제대로 배우는 것도 아니지 않나. 여기는 내가 직접 도면을 그리게 해주니까. 그리고 중요한 디테일도 하고 그러니까 많이 배우고 그랬지. 그래도 항상 그 리그렛(regret)이 없지 않아 있었거든요. 그런데 그때 뮤지엄 아트 도면을 보니까, 보면 루이스 칸도 리얼리 클래식 아키텍처(really classic architecture)예요. 모든 디테일 자체가. 그래서 예를 들어서 코너를 어떻게 처리한다든지, 재료와 재료가 만나면 어떻게 처리를 한다든지, 필립 존슨이 하는 거 하고 기본적인 아이디어는 같아요. 클래식 디테일. 그러니까 미스에서 온 거죠. 미스 반 데어 로에 디테일이 코너를 어떻게 처리한

104

다던지, 재료하고. 미스 반 데어 로에 디테일 보면 결국은 그릭 아키텍처(Greek architecture)에 기본을 두고 있거든요. 베이스니 코너니 헤드를 어떻게 처리하고, 스텝 같은 거 어떻게 처리하고 그러는 게. 내 속으로 '아~ 결국은 그 디테일이나 기본적으로 건축을 풋 투게더(put together)하는 것은 다 똑같구나, 같은 거로구나.' 내가 속으로 '건축이라는 것은 누가 나한테 가르쳐줄 수 없는 거고, 누가 나한테 줄 수 없는 거고, 건축은 내가 만들어야 하는 거지 누가 줄 수가 없는 거구나.' 그래서 속으로, 뭐라고 그러나. 안도감을 가졌다고 그러나? (웃음) 세티스파이(satisfy)했다고 그러나! 하여튼 인조이(enjoy)했어요. 그렇게 그때 여러 가지 한 게 그거죠. 그리고 그 사람 ‹언더그라운드 갤러리›(Underground Gallery), 자기 집 옆에 지은 작품 있죠. 어… 그리고 워싱턴 D.C.에 ‹덤바튼 오크스 뮤지엄›(Dumbarton Oaks Museum)[46] 이라고 이렇게 여덟 개로 (메모장에 그리며) 된 뮤지엄이 있어요. 덤바튼(Dumbarton). 나인(9)이로구나. 이 사람 작품들은 좋은 작품이에요. 뮤지엄. 거의 6년을 있었잖아요, 거기서. 6년인가? 62년서부터 67년까진가? 5년인가?

최 선생님, 여기에는 68년까지로….

김 되어 있어요?

최 네.

김 가만.

최 그리고 보스턴의 퍼블릭 라이브러리(Boston Public Library)[47] 는 그때….

김 그때 그랬죠. 했었어요. ‹보스턴 퍼블릭 라이브러리›도. 그건 내가 참여를 했고. 그런데 막판에 그 사람이 큰 작업을 얻기 시작을 했어요. 그러니까 ‹뉴욕 유니버시티 라이브러리›[48]니. 그리고 사무실이 별안간에 커졌어요. 그러니까 아래층에도 또 한 20여 명 이렇게 해가지고 아래, 위층으로 그런 오붓한 분위기가 없어졌다고. 그래서 그게 아마 잘못됐을 거야. 67년에 내가 떠날 결심을 했죠.

전 아~ 67년까지 계신 게 맞다고요?

김 네.

전 이때 그럼 오히려 페이 사무실이 컸나요? 뉴욕에서 어떤 사무

46. 컬럼버스 이전의 예술(Pre-Columbian art)을 위한 파빌리온을 필립 존슨이 설계. 3×3의 아홉 개 칸으로 나누어져 있고 가운데 분수가 있는 중정을 제외한 여덟 개 블록 위에 돔이 얹힌 형태.

47. ‹Johnson Building at the Boston Public Library›, Boston, Massachusetts, 1973.

48. ‹Elmer Holmes Bobst Library at New York University›, New York City, New York, 1967-1973.

49. SOM(Skidmore, Owings and Merrill LLP): 1936년 창립. 미국 시카고에 본사를 둔 건축 설계 및 엔지니어링 회사.

실이 컸었나요? SOM[49] 같은 덴가요?

김 네. SOM 같은 데죠. 그럼요. 그때는 그런 데는 가고 싶은 생각이 처음부터 없었고, 아마 아이 엠 페이니 이런 사무실이 컸었을 거예요.

최 존슨도 이렇게 직접 설계를 하는 스타일이었나요?

김 네, 그 사람은 이상한 게, 그 사람 스타일은 집에서니 이런데 가가지고선 끄적끄적, 이렇게 이렇게, 칼럼(column)은 이렇게 이렇게, 뭐 대강 이렇게 이렇게 한다고. 그래가지고서는 코너 같은 것 이렇게 해가지고 이 정도로. 그 사람이 아티스트 소질이 있는 사람이 아니에요. 그래서 스케치 같은 걸 잘 못해. 이렇게 해가지고서람 평면을 그리드같이 그리라고 그러고, 그리고 코너의 디테일 모형 같은 것을 갖다가 자기가 스케치해가지고. 아래층에 모형 방이 따로 있어요. 거기서 만들고. 그래가지고는 이렇게 디테일을 발전시키면서 설계하시는 분이라고. 한번은 저머니(Germany)에 있는 슈투트가르트인가 거기에 조그만 뮤지엄 짓는 것을 스케치를 이렇게 이런 식으로 해가지고서는 대강 이렇게 엘리베이션(elevation) 해가지고서는, 나한테 저녁에 좀 그리라고 그래. 시간이 많았었거든. 내가 엘리베이션 스터디를 여러 개를 해가지고 내 식으로 그림 그리듯이 벽에다가 막 붙여놨다고. 한번 이렇게 오더니 아무 말도 안 해. 그랬더니 "Don't do this." 프로젝트 매니저가 나한테 와가지고 "태수, we don't do this here." (웃음) 이런 식으로 엘리베이션 설계 스터디는 하지 말라는 거지. (웃음) "OK~" 나한테 그러더라고. (웃음) 감히 니가 말이지, 무슨 엘리베이션을 그려가지고 설계 스터디를 하느냐는 거지. (웃음)

전 아… 필립 존슨은 스케치밖에 안 내놓는다면서요.

김 그러니까 와 가지고 스케치 이렇게 해가지고, 디테일 이렇게 만들고, 모형 이렇게 만들어가지고 이렇게 끄적끄적 해가지고, 요건 이렇게 해보라고 해가지고선 발전시키는 거예요. 주로 평면 가지고 그 사람은 장난한다고. 평면가지고.

우 스케치를 못해도 할 수가 있는 거군요.

김 그렇죠. 그렇죠. 그러니까 모형을 많이 만들어요. 그래서 아주 팬시한 모형실이 베이스먼트(basement)에 있어요. 그래서 베이

스먼트에 가가지고 모형 하는 사람들하고 시간을 많이 보낸다고. 그러니까 요런 코너 만들어봐라, 엘리베이션 요만한 거 만들어봐라. 그래가지고선 한다고. 그렇게 7년쯤, 아, 6년쯤 있으니까 내 생각으로도 배워야 할 것은 다 배웠다는 생각이 들었어요. 나도 이제 워킹 드로잉(working drawing)도 할 줄 알고, 필립 존슨이 문 디테일 같은 거 어떻게 하는 건지 내 다 알고, 내 자신도 워킹 드로잉 같은 거 할 수 있겠다고. 그렇게 느꼈다고. 한번 사담으로 돌아갈까요? 어떻게 결혼하고 그러나?

결혼(1964) 전 네, 언제쯤이죠? 결혼이 육십….

김 64년에 했죠. 예일 대학교 졸업 맞자마자 내 뉴욕에 왔으니까 62년이로구만. [전: 그렇죠.] 내가 한국에서 친했던 여자 아이가 있었어요. 그런데 내가 뭐 약속하거나 그런 건 아니고, 그냥 미국에 왔거든. 그랬더니 편지로 한두 번 왔다 갔다…. 그런데 별안간 얘가, 자기 형부가 외무부에 있었어요. 그래가지고선 워싱턴 대사관으로 왔어. 그래가지고 워싱턴으로 탁 나타났어. (웃음) 그래서 내가 워싱턴에 내려갔죠. 그런데 나중에 듣는 얘기가, 내가 워싱턴 내려가면, 물론 데이트를 하긴 하지만, 난 주로 건물만 본대. (웃음) 달라스 같은 데 그때 사리넨이 완성한 [전: 공항.] 공항에 가가지고는 특별히, 자기 그냥 혼자 놔두고 나 혼자 왔다 갔다 하면서 사진 찍고 그러고, (웃음) 뮤지엄도 가면은 혼자서 막 그림 보러 돌아다니고. 아~ 나중에 딴 사람한테 들은 얘긴데. 내가 그랬겠지, 물론 당연히. 그런데 나도 느낌에 보니까 전혀 나하고 그런 취미가 아니야. 아트에 대해서 잘 모르고 흥미가 없고, 그런 데 예(詣)가 있는 거 같지도 않고. 내 속으로 '안 될 거 같다' 그렇게 생각을 했다고요. 그러니까 It wasn't, like, mutual. 그 여자는 나하고, 나 편하자고, 여자를 살피는 게 아니라 건물만 아트만 보러 다니는 사람이지. (웃음) 그래가지고서는 갈라졌어요. 그런 데 갈라졌는데도 그 여자의 친구, 내가 좀 아는 친구가 전화해가지고 어떻게 가깝게 해주려고 애쓰고 그랬는데도, 내가 아주 결단 있게 어느 정도 이해하는 사람하고 결혼해야지 안 되겠다고. 그래서 정말 단호하게 아니라 했죠. 그 후에 내가 그림 그릴 때 친했던 사람이 많아요. 안국동 화실에서. 저… 방혜자 화가. 아실는지 몰라. 그리고 김종학. 거

긴 뭐 미술대학 학생들이 많이 와 있었으니까요. 그런데 김종학이는 나하고 친한 것이, 나보다 1년 아래면서 경기중학교 미술반에 쭈욱 있었고 거기서도 쭉 같이 하고 친하게 지냈어요. 내가 미국에 와 있을 때 한번은 김종학이가 방혜자 씨 동생이 미국에 유학을 가는데 내가 판화 만든 게 여러 개 있으니 판화를 갖다가 보내겠다고. 너 좀 거기서 팔아달라고 그래. (웃음) 나보고. 그러니까 하여튼 그러자고 말이지. 그러면서 은근히 한번 만나보라는 식으로 하더라고요. 그래서 그 사람이 언니가 있는 뉴욕으로 왔어요. 뉴욕에 그 집에 가가지고서 어… 프린트를 받아 왔죠.

전 64년 말씀이세요?

김 아니요. 그때 63년이에요.

전 63년, 그러니까 필립 존슨 사무실 다닐 때네요.

김 네. 그래서 보니까 이화대학 졸업하고 아트 공부하겠다고 왔어요, 이 사람도. 그때 내가 외로울 때니까, 전에 걸 프렌드랑 헤어지고. (웃음) 아이고 한번 데이트하자고 해서 그렇게 자주 만나게 됐어요. 이 사람이 방혜자인데, 아~ 방령자지. (다 같이 웃음)

우 동생이시니까.

김 그때 방혜자 씨는 불란서, 파리에 가 있었어. 그래가지고 패션 인스티튜트 오브 테크놀로지(Fashion Institute of Technology)라는 학교를 다니기 시작했어요. 거기서 텍스타일 디자인(textile design) 공부를 했다고요. 보니깐 아무래도 자기 집안이 아트 계통을 알고, 그러니까 취미가 맞는 거 같아요. 뮤지엄 가면 좋아하고, 음악 같은 것도 좋아하고. 그래서 가까워졌죠. 그러니까 미국에서 아쉽지만 그 사람도 도미토리에서 살고 나는 혼자 살고 그러니까 급격히 가깝게 됐지. (웃음) 아마 1년 남짓해가지고 사귀다 1964년 7월 5일 날 결혼을 했어요.

전 한국에서 결혼을 하셨어요?

김 아니에요. 그것도 결혼을 했는데 그 사람은 여기 누가 있었지만 난 가족도 전혀 없고. 우리 그냥 시청에 가서 사인해가지고 하자, 그렇게 해가지고 그러자고. 잭 달라드한테도 얘기했거든. 잭 달라드하고도 친했어요. 왔다 갔다 하고 계속. 아주 사람이 좋고 그래서. 그래서 결혼을 하려고 사인한다 했더니 그 친구가

108

50. 물, 과일즙, 향료에 보통 포도주나 다른 술을 넣어 만든 음료.

51. 로드아일랜드 주 남부의 섬.

어~ 그러지 말래. 우리 집에 와서 결혼하라고 말이야. 세인스베리(Sainsbury)에 어레인지(arrange)할 테니까. 그래서 하도 걔가 그래서, 그럼 오케이 그러자고. 그래가지고 그 전날 하트퍼드에 세인스베리라고 잭 달라드 집에 와가지고서람 그냥 그 집에서 자고, (웃음) 그다음 날 아침에 일어나서 그 근처의 조그만 교회에 가서 (웃음) 한 다섯 명쯤 있었나? 아니, 한 열 명쯤 있었나? 그냥 동네 사람들 모여가지고, 그래가지고서는 결혼식을 하고, 그리고 걔네 집 뒷마당에서 펀치(punch)[50]니 뭐니 해가지고선 식사하는 식으로 해서 결혼식을 했어요. 그런데 두 시간쯤 후에 가려고 하는데 자동차가 너댓 대가 막 먼지를 내면서 들이닥치는데, 어떻게 해서인지 예일에 있는 학생들이, 우리 옛날 대학 [전: 동기생들.] 동기들이 알아가지고 한 열댓 명이 나타났어. (웃음) 예일 학생들이. (웃음) 그때 이홍구니 뭐 다들 그 사람들 자동차 타고 어떻게 그 시골을 찾아가지고 왔어요. 그래서 그래가지고는 그다음 날 우리가 여기 블록 아일랜드(Block Island)[51]라고 아실는지 몰라요. 조그마한 섬이 있어요. 블록 아일랜드.

전 강에요, 아니면 나가서요?

김 바다에.

전 밖에 나가서요.

김 더 나가서. 거기 신혼여행 식으로 우리 베케이션(vacation)을 거기 갔거든요. 블록 아일랜드에 며칠 있다가. 올해가 우리 50년입니다. (웃음)

전 아, 그러네요.

김 그래서 (웃음) 6월 그 주말에 우리 아이들한테 이야기했더니 얘네들이 "아이, 그럼 우리 거기 가서 디너(dinner)하자"고 그래가지고, 7월 10일 즈음에 블록 아일랜드에 가가지고 이틀 밤 자고, (웃음) 아이들이 디너 사주고 했죠.

전 양가에는 연락을 정식으로 하신 거죠? 몰래 하신 게 아니라….

김 그렇죠. 아니에요. (다 같이 웃음) 집에서는 또 양 집에서 만나가지고 결혼식 파티는 했다고 그러데. (웃음)

전 서울서는 서울대로.

김 서울서는 나름대로. 그랬다가 나중에 내가 69년에 한국에 왔어요. 그때 또 가식으로 결혼식 한 번 했죠. (웃음)

결혼식. 코네티컷 잭 달라드의 집에서, 1964
©Tai Soo Kim

전　그때가 나가시고 처음 들어오신 거예요?

김　그렇죠.

전　8년 동안 전혀 안 들어오시다가….

김　그렇죠. 69년에 저… 어떻게 좀 쉬시겠어요?

전　그러시죠.

우　잠깐 쉬시죠.

김　좀 이따가 여기 어디 간단히 그냥 샌드위치 가게도 있는데, 거기 가서 점심 하고 또 하시죠.

전　네.

1. 대한교육보험 연수원, 천안, 1987
2. 동양 본사 사옥, 서울, 1991
3. LG화학 연수원, 대전, 1996

3. 1970-80년대의 활동: 국립현대미술관 외

1. Martin Luther King Housing Hartford, Connecticut 1971
2. Immanuel House Senior Housing Hartford, Connecticut 1972
3. Morley School West Hartford, Connecticut 1975
4. Smith School, West Hartford, Connecticut 1977
5. Groton Senior Center, Groton, Connecticut 1979

전 지난번에 결혼식까지 이야기까지 들었습니다. 그러니까 69년
에 서울에 가셔서 결혼식을 한 번 더 하셨다고요?

김 아하하하. 뭐 결혼식을 더 한 건 아니지만 양 가족이 모여가지
고 폐백 같은 거 했지. 내가 67년에 필립 존슨 사무소에서 나오
기로 하고 잭 달라드가, 내 친구가 하트퍼드에 올라오라고 그래
서, 나도 그때 시간을 좀 버는 셈 잡고 하트퍼드에 왔어요. 이사
를 왔어요. 67년이죠. 가을에 거기서 우리 첫 딸을 낳았다고. 하
트퍼드 하스피탈(hospital)에서. 그래가지고 내가 그때 일한 곳
이 헌팅턴 다비 달라드(Huntington Darabee Dollard)라고, 헌
팅턴 H.U.N.T.I.N.G.T.O.N. 다비 D.A.R.A.B.E.E. and 달라
드 D.O.L.L.A.R.D. 이제 간 것은 그 애가 너하고 나하고 프랙
티스(practice)를 하자는 약속을 가지고 올라간 거죠. 그 사무
실로. 헌팅턴은 파트너로 있었고.

전 네. 그래서 그 사무실로 바로 들어가셨어요?

김 그렇죠. 그래가지고는 나보고 처음부터 하라고 그래서 하기 시
작한 것이 ‹마틴 루터 킹 커뮤니티›¹ 프로젝트였어요. 다른 리
노베이션 같은 것도 하고 그랬지만, 여기 뮤지엄 리노베이션
(museum renovation) 때, 컴플리트 프로젝트(complete project)
를 한 것이 그게 아마 68년인가 그럴 거예요. 그걸 받아 설계를
시작했는데. 아… 그 프로젝트도 어떻게 내가 금방 그 아이디
어를 만들었다고요. 거기에 몇 년도로 나와 있어요?

전 (자료집을 보며) 71년 완성으로 나와 있어요.

김 어, 그러니까 설계는 68년 정도에 했을 거예요. 하여튼 설계를
거기서 해가지고, 아마 69년에 PA상을 받았나? 언제로 나와 있
어요?

최 69년에 한국 『공간』²에 ‘PA상 수상 건축가 김태수’ 해가지고….

김 어, 그게 몇 년도예요? 그때가?

최 69년 3월에.

김 어, 나왔어요. 그러니까 68년에 받았는지도 모르겠구나. 지금
은 안 그렇지만 당시에는 PA상이 이제 젊은 건축가 픽업(pick-
up)하는 그런 걸로서 상당히 중요하게 생각했었다고요. 그래
서 정말 퍼블리시티(publicity)를 많이 받았죠. PA상 받고 그러
니까 잭 달라드가 “우리 나가서 프랙티스 같이 하자”고, 69년도

1. ‹Martin Luther King
 Housing›, Hartford,
 Connecticut, 1969/1971.

2. 'P/A賞 受賞 建築家 金泰修',
 『공간』, 1969년 3월 호.

114

‹마틴 루터 킹 하우징› 계획안, 액소노메트릭, 1969
©Tai Soo Kim

‹마틴 루터 킹 하우징›, 1971
©Tai Soo Kim

에. 그러길래 하여튼 한국에 한번 좀 가서 내 마지막 결심하고 나서 결정하자고 그랬죠.

전 귀국을 할 건지, 여기 머물 건지, 결정을 그때 하신 거네요.

김 그렇지. 그래 내가 69년에 한국에 들어왔었어요. 어린 애, 한 살 조금 넘은 애 들쳐 업고 (웃음) 친가 명륜동으로 왔었죠. 양쪽 가족이 처음으로 만난 거예요. 그러니까 몇 년 만이야? 거의 한 5~6년 만이네, 결혼한 지. 나도 집사람 가족 처음 만나고.

　　그때 집사람이랑 둘이서 한국 여행을 많이 했어요. 전라도로 해서 강원도까지 부석사니 절 전부 보고. 안동에 있는[우: 하회마을.] 하회마을이라든지, 그 근처에 있는 서당 같은 것도 많이 가서 보고 여기저기 돌아서 구경 잘 했어요. 그런데 그때만 해도 아주 한국이 초기 아닙니까? 그때 김수근 씨가 많이 활약할 때죠. 김수근 씨도 내가 만나보고 그랬더니, 김수근 씨 얘기가 "아직 한국이 건축할 여건이 안 되어 있으니까 미국에서 좀 더 하고 자기 작품을 미국에서 몇 개 만들고 오는 게 좋을 거라"고 나한테 그때 그러더라고요. 딴 사람한테도 얘기하니까 다 그렇게 얘기해요. 왜 그랬는지 몰라. 그때 선배들이 왜 그런 조언을 했는지. 아직 한국은 여건이…, 그게 그러니까 ‹국회의사당›이니 이런 거 컴피티션(competition)[3]하고 할 때하고 어떻게 됩니까? 그게.

전 컴피티션이 이거보다 빠르죠.

김 어, 그러니까 김수근 씨….

전 이미 유명하죠. 69년이면 아주 활발하게 [김: 활발할 때죠?] 그럼요. 아주 활발할 때죠. ‹세운상가›(1968)도 하고 뭐….

김 어, 그때 벌써 그렇게 됐을 땐가요?

전 네. 남산 ‹자유타워›(1964)도 하고 이게 다 69년도 전이죠. [김: 그래요?] 아주 유명하고 활동 많이 할 때죠.

김 그래. 그런 조언을 듣고 그래서 그랬는지 하여튼 한국에 머물지 않을 걸로 생각하고, 그때 일본도 가서 구경도 많이 하고. 일본도 교토(京都)니 나라(奈良)니, 뭐 이런 데로 돌아다니고 여행을 많이 했어요. 그리고 다시 미국에 돌아왔죠.

전 그럼 일본도 가시고 해서 총 기간이 얼마나 되시나요?

김 내가 여행한 게 한 4개월 된 것 같아요. 한국하고 일본하고, 홍

3. 여의도 국회의사당 현상설계는 1968년 5월 중순 국회사무처가 김중업, 이해성, 김정수, 김수근, 이광노, 강명구 씨 등 건축가 여섯 명을 지명하여 설계를 의뢰한 후, 5월 말에 또 다시 설계공모를 내어 많은 논란을 야기함.

4. 강명구(姜明求, 1917-2000): 1940년 일본 와세다대학 부속공업학교 건축과 졸업. 조선주택영단 설계부 기사 재직. 1961년 국회의사당 건설위원 및 대한주택영단 주택건설위원 역임.

콩도 가고 그랬었죠, 그때.

전 그때 김수근 선생 말고 어떤 분들 만나셨어요?

김 어… 그때 김정수? [전: 연대에 계신 분.] 강민구? [전: 송민구!] 아니, 강… [전: 강명구가 있죠.] 강명구![4] [전: 강명구!] 강명구 그 친구. 내가 김중업 씨도 만났을 거예요, 그때. 만나고 인사하고 그랬었죠.

전 이분들은 미국 가시기 전에 이미 다 친분이 있으셨던 분들인가요?

김 아니에요. 미국 가기 전엔 몰랐죠.

전 학생만 하고 바로 가셨으니까.

김 그러니까.

전 그런데 김중업 선생하고 김정수 선생은 『현대건축』 인터뷰를 하셨는데, 미국 가시기 전에.

김 아~! 그랬구나. 그때 그러니까 만나 뵀구나. 『현대건축』 할 때. 학생 때 만난 거야, 내가.

전 혹시 그때 한국에서 대학에서 오라는 말은 없었던가요?

김 그 후에 그런 얘기가 있었죠. 몇 년도인지 확실히 모르겠는데 이광노 교수가 나한테 전화를 했더라고요. "서울대학 자리가 있으니까 좀 나올 생각이 있느냐?" 그때는 막 프랙티스를 시작할 때니까 여기서 더 일하고 싶다고 그렇게 얘기했더니, 내가 느낌이 이광노 선생이 '야, 이거 서울대학 자리를 준다는데도 안 나오는 놈이 다 있구나' 그렇게 느꼈던 거 같아. (웃음)

전 그때는 괜찮았을 텐데. 요즘은 별 재미가 없습니다만. 한 80년쯤 아닐까요? 그러면.

김 그렇지, 그랬을 거 같아. 한 80년 초기쯤 됐을 거예요. 미술관 하기 전이니까.

최 그럼 69년에 귀국하시기 전에는 한국하고 교류가 좀 있으셨나요?

김 없었어요.

최 그때 『건축』지에 '건축을 보는 기본점 7가지' 이런 글도 그때 보내셨던데요. 이런 거는 서신으로 다 보내셨나요?

김 그런 거, 서신으로 한 거죠. 누가 글 써달라고 하면 쓰고. 그런 거는 공간사니 뭐 이런 데서 주로 했을 거예요. 그래서 연락해

가지고선 보내고 그랬죠.

최 네. 65년도에요.

김 65년도에요? 일찍이로구만. 그러면 그거 전이네.

전 상당히 **빠른** 게 하나 있더라고요. 그게 빠르고, 『공간』에 나오기 시작한 것은 69년부터.

김 (문서를 보고) 그러니까 이땐 작품 안 하고 글이나 썼구만. (웃음) 너무 기억이 안 나네.

최 네. 그리고 69년도에 『공간』에서 3월 초 '모국을 방문키 위해 일시 귀국하였다'고 났었는데요.

하트퍼드 디자인 그룹 설립(1970)

김 그래서 미국에 다시 돌아왔죠. 돌아 와가지고 잭 달라드하고 1970년 1월 달에 우리가 파트너십(partnership)을 시작했어요. 둘이서. 그래서 여기 레일로드 스테이션(railroad station)이라고 그 위층에 빈 스페이스(space)가 있었어요.

전 레일로드 스테이션이요?

김 그러니까 기차 정거장 그 위층에. (웃음)

최 아래는 기차가 다니고….

김 어, 옆에 이렇게 브라운 스톤(brown stone) 건물이 있고. 그런데 거기를 우리가 직접 청소하고 그래갖고 렌트(rent) 싸게 해가지고 거기서 프랙티스를 시작했죠.

전 그 이름이 하트퍼드 디자인 그룹(Hartford Design Group).

김 하트퍼드 디자인 그룹이라고 해가지고. 그러니까 그때 아무래도 잭 달라드는 여기에 오래 있었고, 여기서 프랙티스도 했었고, 그랬으니까 일들이 주로 그 친구 연결로 들어왔죠. 그때 내가 주택 같은 걸 하기 시작했어요. 여기 디벨롭퍼와 연결해 맡아가지고 주택 같은 걸 좀 하고. 세인스베리 가는 길에 처음 주택을 디벨롭하기 시작해가지고, 첫 번 건물은 스팩큘러티브 하우스(speculative house)를 지었고, 그러고 나서는 그 근처에 클라이언트를 위해서, 아마 전부 한 네 개인가 했을 거예요, 주택을. 그런 연결도 있고 그러니까 하트퍼드 근처에 주택을…. 하나, 둘, 셋…. 열 개는 했네. 전체 열 몇 개 했어요. 80년대 들어서 바빠지면서 '아이고, 이제 주택은 안 한다' 하면서 손 뗐어요. 주로 주택 설계를 하면요, 부인들하고 상대하거든요. 골치 아파요. (웃음)

119

‹임마뉴엘 하우스 시니어 하우징›, 하트퍼드, 1972
ⓒTai Soo Kim

전 주택 설계를 하면 사무실 운영에 몇 사람 정도의 인건비가 나오나요?

김 안 돼. 안 나와요. 주택 해가지고 피(fee)가 얼마 됩니까? 안 되고 골치만 아프고. (웃음)

전 처음 하트퍼드 디자인 그룹 시작하실 때 몇 분 정도로 시작하신 거예요?

김 제일 먼저 우리 한 네 명이서 시작했나?

전 파트너 둘하고.

김 파트너하고 두 어소시에이츠(associates)도 있었고, 세크리테리는 파트타임으로 와서 일하고 그랬었죠. 그래서 그때 일한 것들이, 하트퍼드 디자인 그룹 얼리(early) 때 잭 달라드가 있고 그랬을 때, 여기 〈임마뉴엘 하우징〉(Immanuel House)[5]이라고 하우징 프로젝트 하고. 여기 또… (자료집을 보며) 그거예요, 그거. 학교, 조그만 프로젝트 하고 뭐 그랬었죠. 그런데 문제가 생겼던 것이, 잭 달라드 이 친구가 놀아났어요, 우리 세크리테리하고. (웃음) 프랙티스 둘에서 한 지 2년도 안 됐는데. 사실 친한 친구하고 프랙티스한다는 게 쉬운 게 아니에요. 그리고 아마 잭 달라드하고 나하고 아주 친한 친구지만, 그렇지만 그 디자인 상 받고 그런 거는 내 에포트(effort)가지고 다 받게 됐거든~ 그러니까 거기에 그 젤러시(jealousy)도 있고. [전: 그렇죠.] 없지 않아 있죠. 컨플릭트(conflict)가 있고. 내가 상 받으면 항상 걔도 끼워주고 이름도 올리고 그랬지만 He is getting very uncomfortable. 그런데 얘가 (웃음) 세크리테리하고 놀아났는데, 내가 잭 달라드 가족과도 정말 가족같이 지냈거든요, 부인하고도. 부인이 아주 좋고 아들이 둘, 딸도 하나 있고 그런데 아주 내가 언컴포터블(uncomfortable)하더라고. 부인한테 숨기고 있고 쭉 그러니까. 결국은 프라이빗 라이프(private life)도 그렇고, 건축 면에서도 그렇고. 그래가지고는 시작한 지 2년 반 만에 끝장이 났어요. 니가 여기서 나가야겠다고 말이지. 그래가지고 걔가 나가서 따로 프랙티스를 하기 시작했어요. 나는 윌리엄 리들리라고, 어소시에이트였던 애랑 하게 됐죠. R.I.D.D.L.E.라고. 걔도 예일 졸업했는데 우리보다 한 4, 5년 후에 졸업한 아이죠. 걔하고 단둘이가 됐어요. 그런데 하던 일 다 끝나고 나니까

5. 〈Immanuel House Senior Housing〉(1972): 노인들을 위한 공공 집합주택.

일이 하나도 없어. (웃음) 걔도 여기 연결이 있는 아이가 아니고, 나도 뭐 전혀 연결이 있는 아이가 아니고. 그래서 74년, 75년 때는 굉장히 고생했죠. 일이 없어서 오후에는 나가서 테니스 배운다고 둘이서 테니스 치고. (웃음) 문 닫아놓고 테니스 치고 다니면서 지냈죠.

전 74년에요?

미국의 초기 작품들

김 네. 그러니까 나는 지금도 기억나지만, 돈이 없으니까 걔하고 나하고 일주일에 50달러만 우리 사무실에서 갖고 가고 그랬지. (웃음) 집사람은 그때도 일하고. 집사람이 텍스타일 디자인 하다가 그래픽 디자인도 하고 그랬어요. 그래서 어… 겨우 겨우 꾸려나갔는데, 그 브레이크스루(breakthrough)가 어디서 일어났는고 하니, 우리 동네 같은 길 안에 웨스트 하트퍼드(West Hartford)에 있는 보드 오브 에듀케이션(board of education)의 보드 멤버(board member)가 살았어요. 그래서 내가 보통, 그런 거 하기 굉장히 싫어하는데. 하여튼 매일 보지만 그렇게 만나본 적도 없는 사람이거든. 한, 두 번 길에서 "Hi"나 하는 정도인데. 그러니까 그 집에 문 두들기고 들어갔지 뭐. 그래 가지고 이번에 웨스트 하트퍼드에서 학교 어디션(addition)하고 리노베이션하는데 잡(job)이 나온 것 같은데 좀 도와줬으면 좋겠다고, 내가 한번 하고 싶다고 그렇게 얘길했어요. 어… 그래가지고 인터뷰를 했거든요. 그때까지 우리가 학교 한 건 하나도 없었다고. 그런데 미국에서 이런 경험이 없으면은 잡 따기가 거의 불가능해요. 그런데 어떻게 우리가 선택이 됐어. 거기 나와 있죠? (자료집을 가리키며) 웨스트 하트퍼드. 제일 먼저 한 거.

최 〈스미스 스쿨〉(Smith School, 1976).

김 어, 〈스미스 스쿨〉하고 〈몰리 스쿨〉(Morley School, 1976)하고.

최 〈몰리 스쿨〉.

김 이거 잡을 갖다가 얻었다고. 이거 할 때도 주택이나 한두 개 하고 그럴 때거든요. 그런데 이 잡을 얻어가지고는 완성이 됐는데, 이 〈스미스 스쿨〉도 코네티컷 주, 어… 아키텍처 어워드(architecture award)를 받았고, 그리고 〈몰리 스쿨〉은 그 라이브러리에 미션(mission)이 있기 때문에 〈몰리 스쿨 라이브러리〉(Morley school library)는 내셔널(national) 상도 받고 그랬

‹스미스 스쿨›, 1978 ©Tai Soo Kim

6. ‹Navy Submarine Training Center›(1980).

7. 『Architectural Record』 1981년 8월 호 표지 작품으로 선정.

어요. 그래가지고는 코네티컷에서 좀 뭐라고 그러나, 퍼브리시티(publicity)가 됐었죠. PA상 맡으면서 받은 거 하고. 그래가지고 다음에 아마 브레이크스루(breakthrough)로 나온 것은 페더럴 가버먼트(federal government)에서 잡을 받았어요. 네이비(navy) 그거, 박스 이렇게 된 거 있잖아요. 네이비 프로젝트(navy project)인데[6] 그것도 인터뷰 가가지고서는 받았어요. 그리고 그때 기특하게 ‹그로튼 시니어 센터›(Groton Senior Center, 1981)라고 그 잡도 받았어요. 어… 거기 아티클을 읽어 보시면, 미국 잡지에 나온.[7] 우리가 갔는데 그야말로 그 뭐야, 그 슬라이드 쇼를 하니까 슬라이드 벌브(bulb)가 끊어져가지고 (웃음) 누가 가서 갖고 오고 그랬거든요? 그때 엔지니어도 같이 갔는데 엔지니어가 나와서 뭐라고 얘기하는고 하니 "I think you got the job" 해서 "I don't know about that" 그랬더니, 그 친구 얘기한 게 "Probably they didn't understand half of what you said." 액센트도 있고, 영어도 신통치 않으니까. "But you have such enthusiasm. So I think they like you." (웃음) 그래서 잡을 받았어요.

최 보면 ‹유나이티드 스테이츠 네이비›(United States Navy)고, 이전에도 ‹베철러 엔리스티스 쿼터스›(Bachelor Enlisted Quarters, 1975)나 ‹카버레이션 앤드 케미스트리 랩›(Carburetion & Chemistry Lab, 1978) [김: 뭐요?] 어… Carburetion? and Chemistry Lab이라고 몇 개가 더 있는데요.

김 어디 봐요. (작품 리스트를 건네받으며)

최 그러니까 여기 네이비(navy) 게 몇 개 더 있는데요.

김 몇 개 조그마한 거 했을 겁니다. 리노베이션 같은 거, 그런 거 한 모양이로구나.

최 네. 거기 나온 건 다 완공이 된 건가요?

김 그렇죠.

최 프로젝트들도요?

김 네. (작품 리스트를 살펴보며) 무슨 조그만 리노베이트도 하고….

전 이게 지금 ‹스미스 스쿨›하고 ‹몰리 스쿨›이 76년.

김 네, 잡을 갖다가 페더럴 가버먼트(federal government) 작업을

‹몰리 스쿨›, 1979 ⓒTSK Partners LLC

처음 한 거죠.

전 아~

김 그러니까 그때 아무래도 미국 그 내에서 밴 블록 하우징(van block housing)에 대해서 많이 호감을 가졌어. 가지고 그 잡지사 같은 데서 가끔 연락오고 그랬었어요. 뭐 프로젝트 없느냐? 그래가지고 처음에 크게 퍼블리시티(publicity) 받은 것이, 두 프로젝트들이 『아키텍처럴 레코드』[8]에 나오고 겉장에도 나오고 그래가지고 많이 선전이 된 거죠. (웃음) 그래가지고는 어… 넥스트 스텝(next step)이라고 그럴까, 그렇게 한 것이 엘리멘터리 스쿨인데, ‹미들베리 엘리멘터리 스쿨›(Middlebury Elementary School).[9] 그게 그것 두 웨스트 하트퍼드에 있던 슈퍼인텐던트(superintendent)가 거기의 슈퍼인텐던트를 경유해서 나보고 와서 한번 인터뷰를 하라고 그래가지고 가가지고 그걸 받게 됐어요. 그 작품 보면 아시겠지만 설득시키려면 디자인을, 저… 건물이 모던할 뿐 아니라 뉴잉글랜드의 여러 가지의 트레디셔널(traditional)한 엘리먼트(element)를 담은 그런 작품이라고 그런 걸 갖다가 이야기해서 수긍시키기도 하고.

전 미들베리 스쿨이요?

김 네. 그래서 그것이 아마 상은 여러 개 받았는데 내셔널 에이아이에이[10] 어워드(National AIA Award)도 받고 그랬어요. 그런데 학교 같은 그런 작품이 그런 상 받는 게 굉장히 힘들거든요. (웃음) 화려한 건물도 아니고. [전: 그렇죠.] 그전에 내가 한국을 언제 갔죠? 81년이라고 그랬어요?

최 82년에….

김 한국에 갔었나요?

최 82년 6월에 이제 문예진흥원에서 작품전을….

전 6월 25일부터 6일간.

김 82년에. 그러면 저… 미들베리에 설계한 후네.

전 설계한 후네요.

최 완공은 또 82년에.

김 네. 내 생각에는 그때 아무래도 한국에서 내 경우가 다른 분들하고 틀린 게, 다른 분들은 서울대학을 졸업도 안 하고 미국으로 와가지고 미국에서 학교를 하고 했으니까 좀 더 한국과의 연

8. 『아키텍처럴 레코드』 (Architectural Record): 1891년에 창간된 미국 건축·인테리어 월간지. 뉴욕 시의 맥그로힐컨스트럭션(McGraw-Hill Construction)이 창간해 세계 건축계에 많은 정보를 제공해옴. 미국건축가협회(AIA)와 밀접한 관계에 있음.

9. ‹Middlebury Elementary School›(1982).

10. AIA(American Institute of Architecture): 미국 건축가협회. 1857년 설립.

‹그로튼 시니어 센터›, 1976
©Courtesy of the Frances Loeb Library.
Harvard University Graduate School of Design

‹해군 잠수함 훈련학교›, 1979
©Courtesy of the Frances Loeb Library. Harvard
University Graduate School of Design

‹미들베리 엘리멘터리 스쿨›, 1982 ©Steve Rosenthal

11. 민현식(閔賢植, 1946-): 1970년
서울대학교 건축공학과 졸업.
원도시건축연구소 등을 거쳐
1992년 (주)건축사사무소 기오헌
개설. 한국예술종합학교 미술원
건축과 명예교수.

12. 형식주의.

13. 주제프 루이스 서트(Josep
Lluis Sert, 1902-1983):
스페인 건축가, 도시계획가.
바르셀로나의 Escola Superior
d'Arquitectura에서 수학 후
르 코르뷔지에 설계사무소를
거쳐 독립. CIAM의 멤버로
활동하였고 1947년부터
1956년까지는 CIAM 회장 역임.
1939년에 뉴욕으로 망명한
후 작품 활동을 하면서 예일
대학교의 방문 교수, 하버드
GSD의 학장(1953-1969) 등을
역임.

결이 더 약하잖아요. (웃음) [전: 약하죠.] 난 그래도 대학을 졸업을 하고, 우리 동창들 다들 있고, 그러니까 아무래도 서울, 한국하고 연결이 나는 더 강한 거 같으니까. 그때만 해도 젊은 사람도 그렇지만 무슨 잡지니 이런 사람들이 내가 발전해나가는 거에 대해서 많은 관심을 가졌던 거예요. 그런 이유도 있고. 결국 내가 생각하기에도 그래도 한국에서 저렇게 제대로 공부도 못 한 사람이 (웃음) 미국 가가지고, 어떻게 시험 쳐가지고 그래도 어⋯ 당당히 해나가는구나, 그래서 많은 관심을 갖고. 그⋯ 민현식[11] 씨니, 그런 분들이 많이 그런 얘기를 하더라고요. 잡지에 내 작품이 나오든지, 『PA』에 나오고 그러면 굉장히 자기가, 저⋯ 뭐라고 그럴까, 잉커리지(encourage)를 받았다는 식으로. 제가 첫 케이스라고 얘기할 수 있을 거예요. 거기서 첫 케이스라고. 물론 나중에 우규승 씨니 다른 사람들도 그랬지만, 우규승은 맨날 나한테 하는 것이 "김 형이 항상 처음 보여준 거 아닙니까?" (웃음)

　그래서 건축에 대해서 얘기하는 거보다도, 아무래도 내 작품들을 보시면 알지만, 어느 정도 내 작품들이 포멀리스트(formalist)[12]의 계열에 들어갔다고 할 수 있거든요. 그러니까 몇 년 차이이면서도 어⋯ 우리 그랬어요. 우규승이, 나하고 김종성 씨하고 있으면서도, 우리가 나이가 몇 살 안 되면서도 이상하게 한국에서 그 대표하는 것이, 김종성 씨는 미스(Mies), 그러면은 얼리 컨템포러리(early contemporary), 얼리 모던 아키텍처(early modern architecture) 밑에서 해가지고 그 영향을 한국에 많이 보여줬고, 나는 고다음 미국 건축계의 그다음 세대, 결국은 루이스 칸, 폴 루돌프, 사리넨 뭐 이런 사람의 밑에서 공부를 하고 영향을 많이 받고, 그런 면에서 일종에 뭐라고 그러나, 뉴 포멀리즘(New Formalism)이라고 그럴까? 하여튼 그래도 포멀리스틱(formalistic)한 그런 어프로치(approach)가 많고, 몇 년 후지만 우규승이는 좀 더 배운 것도 누구야, 그 사람이 이름이 뭐죠?

전　스페니시(Spanish)⋯.

최　서트.[13]

김　서트! 서트란 사람이 포멀리스트가 아니니까 그런 면에서 좀 더

뭐라고 그럴까, 유로피언(european) 스타일? (웃음) 그런 차이가 그렇게 있는 거 같다고 그렇게 얘기했다고. 사실인 거 같아요.

전 하트퍼드 디자인 그룹, 82년까지도 계속 하트퍼드 디자인 그룹인가요?

김 그랬었죠.

전 계속 그럼 사무실은 레일로드(railroad)에…?

김 아니에요. 80년인가…. 79년에 우리가 거길 떠나게 된 게, 우리가 리노베이트(renovate)를 했어요, 전부. 개조를 했어요.

전 스테이션을요?

김 네, 스테이션을 하면서, 우리가 스페이스가 너무 비싸져가지고. (웃음) 우리가 어포드(afford)가 안 돼서 나와 버렸어요. 그래가지고 파밍턴 애비뉴(Farmington Avenue)에 건물을 하나 사가지고, 거기서 한 20년 있었나? 그런데 사무실에 커져가지고 건물을 두 개를 썼어요. 길 건너에. 그러니까 아주 불편해가지고, 그래서 한 8년 전에 이리로 이사 온 거예요. 여기는 편한 게, 한군데에 딱 원 플로어(one floor)에 다 있으니까. 아주 편하고 좋죠. 전엔 그냥 층층으로, 한군데는 3층으로 있고 막 이랬었어요.

전 거기는 주소가 어떻게 되나요? 파밍턴이요.

김 파밍턴. 거기 285 파밍턴 애비뉴라고…. 거기서 79년서부터 어… 2005년, 2006년까지 있었어요. 제일 오래 있었죠. 사진도 있는데, 어디.

최 처음에 네 명으로 시작하셨다가 75년도에 학교 일도 하고 그러시면서 많이 커졌나요?

국립현대미술관 설계
(1983-1987)

김 그래도 뭐 크지 않았어요. 열 명인가 그랬다가 아마 제일 컸을 때가 파밍턴 애비뉴에 있을 때, 그 길 건너도 있고 했을 때 35명까지도 있었어요. 여기 이사 올 때도 한 30명 정도였고. 그랬었죠.

　　이제 한국하고 일을 하게 된 경위를 얘기하겠는데요. 그러니까 그전에는 한국 프로젝트 뭐 그렇게 연결하려고 노력도 안 하고 전혀 연결이 없었거든요. 그런데 한번은 별안간 김원[14] 씨! 김원 씨가 나보다 아마 몇 년 후배일 텐데, 미국으로 전화가 왔어요. 그래서 국립현대미술관을 짓는 걸로 결정을 했는데 리미티드 컴피티션(limited competition)이라고. 그러면서 세 명을 갖다가 선정해서 하려고 그러는데, 김 형 하겠느냐고. 그때 김

14. 김원(金洹, 1943-): 서울 출생. 1965년 서울대학교 건축학과 졸업. 김수근건축연구소에서 근무 후 1972년에 원도시 건축연구소 공동설립. 1976년에 건축환경연구소 광장 개소.

파밍턴 에비뉴의 사무실에서 직원들과 함께, 1990
©TSK Partners LLC

수근 씨하고 나하고 윤승중 씨하고 했대요. 그런데 나중에 얘기지만 윤승중 씨는 김수근 씨가 있다고 그래가지고, 한국식이지, (웃음) 기권했대요. 김수근 씨하고 컴피트(compete)할 수 없다고 그래가지고. 그래 나보고 하겠느냐고 해서 아, 나로서는 제일 좋은 기회니까 하겠다고 그랬죠. 그랬더니 시간이요, 그러니까 한국에선 상당히 오래 얘기됐던 건데, 얼마 안 남았대요. 내가 알기에는 이게 다 김수근 씨한테 가는 걸로 되어 있는 건데 괜히 하는 거라는 예감이 들었어요, 나중에. 하여튼 내가 하겠다고 그래가지고. 그때 돈도 안 줬을 걸? 내 자비로 그냥 한국을 가게 된 거예요. 그런데 그때는 나도 상당히 바쁠 때거든요, 여기서. 바로 들어갔는데 일주일 내에 뭐를 제출하라고 그래요. 뭐를 제출해야 한다고. 그때 관장님이 이경성[15] 씨거든. 아직 살아계시죠? 이경성 씨.

15. 이경성(李慶成, 1919-2009): 인천 출생. 일본 1941년 와세다대학 전문부 법률과 졸업 후 와세다대학 문학부에서 미술사 전공. 국립현대미술관 관장(1981-1983, 1986-1992), 워커힐 미술관 관장 등을 역임.

우 돌아가셨습니다.

김 돌아가셨어요? 어… 이경성 씨가 그때 김수근 씨하고 상당히 가까운 사이였어요. [전: 그렇죠.] 그래 내가 이경성 씨 만나서 얘기 좀 들어보려고 했는데 얘기도 안 해주고 그래. (웃음) 미국 촌놈 와가지고 하려고 그러냐는 식이야. (웃음) 뭐 난 그냥, 그래가지고는 사이트에 가서 보고. 그러니까 서브미션(submission)하기 일주일 전에 간 거예요, 내가. 내가 그전에 한 번 갔었나…? (잠시 생각) 안 그런 거 같애.

전 83년 이야기시죠? 지금.

김 그렇죠. 그래서 가가지고서람 사이트를 보니까 사이트가 너무나 기가 막히게 좋더라고요. 정말 경치가, 광경이 대단하더라고. 그래 그때 아이디어는 뭐냐 하면, 그 경치를 딱 보고 나서는 '어떤 건물을 여기에 짓는데 산경이나 이런 걸 해치지 않고, 건물을 갖다가 정말 잘 얹어 놓는, 그런 건물을 설계했으면 좋겠다' 생각해가지고 그때 생각했던 것들이 무슨 수원성 같은 거니, 뭐 부석사의 담, 축대니, 단으로 된 축대, 뭐 그런 걸 많이 생각했죠. 그래서 스케치를 시작했어요. 김인석 씨 사무실을 빌려가지고. 방배동에 있던 일건사무실. 아마 이틀인가 사흘 내에 거의 다 스케치를 그렸을 거예요. 마지막 날 갖다 주기 전에 밤을 샜어요, 내가. 혼자서. 뭐 누가 도와달라고 도와주겠다고 그

133

런, 거기 내가 한 서브미션 스케치(submission sketch)들이 어디 있어요? 아마 없을 거예요.

우 못 본 것 같습니다.

최 여기에….

김 어디 봐요. 아니에요. 그거는 설계할 때. 그전에 그러니까 컴피티션 서브미션 스케치들이 따로 있다고.

전 이것도 아니고요?

김 아니에요. 그것도 아니에요.

전 현대미술관에 갔더니 중정 장면 그려놓은 스케치가 있던데요? [김: 그래요?] 중정 이렇게 그리신 거 있잖아요. 중정 가운데 부분, 이렇게 네모난 박스 안에 그리신 거 봤는데. 그것도 펜화를 이렇게, 그냥 컬러 없이…

16. 액(額)의 일본식 발음. 액자라는 뜻.

김 그래서 하여튼 밤을 새 가지고 스케치를 해가지고 가쿠[16]에 단단히 끼워가지고. 가쿠가 네 개던가, 다섯 개든가, 그런 걸 서브미트(submit)했어요. 그래가지고 난 그다음 다음 날 미국으로 들어왔죠. 어… 그런데 연락이 오기를, 그때 로컬 아키텍트(local architect)를 해야 한다고 해서 김인석이, 동기 동창을 로컬 아키텍트로 해가지고 하는데 그 친구가 전화가 왔는데 아… 그러니까 한국에 저징(judging)하는 스토리 얘기를 소문을 들은 거죠. (웃음) 이게 지금 데드락(deadlock)이 됐다는 거예요. 그러니까 뭐냐면, 저지(judge)들 사이에 "작품 위주로 하자" 그래가지고는 그때 김세중 씨니, 또 미술 하는 몇 사람이 해가지고 작품으로 하자고 그래가지고 나를 미는 팀이 있고, 그렇지 않고 경험이니 뭐 이런 거, 한국식으로 좀 잘 아는 김수근 씨를 밀어야 한다는 팀이 있고, 관장님도 그쪽을 절대적으로 밀고. 그러니까 그리고 그게 며칠을 갔대요, 내가 얘기를 들으니까. 그런데 하여튼 그때 김세중 씨가 힘을 쓴 모양이야. 아하하하. 그래가지고 결론이 나한테 오도록 그렇게 됐다고요. 그러니까 운이 좋았던 거죠. 당연히 김수근 씨가 해야 하는 건데, 딴 사람들, 김수근 씨하고 가히 사이가 좋지 않은 (웃음) 사람들 몇 명 끼워가지고, (웃음) 왜 니가 한국은 다 해야 하느냐? 이제 이런 거죠. 김세중 씨니 뭐니, 왜 김수근 씨가 다 해야 하느냐, 한국 일을. 이제 그런 사람들의 퍼스웨이션(persuasion)에 넘어간 거죠.

〈국립현대미술관〉 스케치, 1982 ⓒTSK Partners LLC

전 그때 그 일주일 작업하셨다는 게 사실이세요?

김 네, 네.

전 어느 정도 안을 내신 거예요? 일주일이면?

김 그러니까 기본적인 평면하고 스케치하고.

전 지금 그러니까 결정된 안이랑 비슷한 평면 계획…

김 어~ 내 어디 있을 거예요. 그걸 찾아야겠네. 어디 있을 거예요. 어디 있어. 내가 한번 찾아볼게요. 기본적인 아이디어는 같아요, 똑같아요. 실린더(cylinder)가 이렇게 두 개 있고 단이 있고, 이렇게 해가지고 레이아웃(layout)이 있고, 거의 다 같아요.

전 믿기지가 않아서요. 이 정도 되는 프로젝트는 요즘 현상한다 그러면은 몇 달 준비해야 하는데요.

김 그렇지. (웃음) 그러니까 이때는 지금같이 이렇게 완전히 내는 게 아니라 아이디어 스케치 정도 하고. 나중에 김수근 씨 것도 보니까, 그분도 그냥 다이어그램에 이렇게 해가지고 투시도 같은 것이 그렇게 뭐 요란하게 있는 것도 아니고, 스케치만 이렇게 해가지고 내고. 그때는 그랬어요. 그러니까 콘셉트 정도를 내는 그런 컴피티션이었지, 지금 같은 컴피티션이 아니라고. 네.

최 프레젠테이션도 하시는 거였나요?

김 아니에요. 아니었어요. [전: 제출만 하신 거예요?] 네, 그때는 그 생각이 만약 프레젠테이션을 한국식으로 사람을 맞대 놓고 하게 하면, 그 뭐라고 그러나, 그 어… 영향력이 너무 한국식으로는 좋지 않다고 해가지고 전혀 그런 거를 배제하는 거죠.

전 그런 다음에 본 설계를 바로 시작하셨나요?

김 그렇죠. 그런데 어휴, 그때만 해도 한국의 설계비가 2퍼센트인가 그랬어요.

전 공사비 대비요?

김 네. 그래 김인석이 로컬 아키텍트 아닙니까? 어… 공사비가 200억이었네, 그때. 그러니까 4억 정도 됐겠네. 내가 하도 기가 차가지고, 이러면 절대 못 한다고 말이지 뻗댔지. 그랬더니 김인석이가 나한테 한국에서 이러면 안 된다고 말이지. (웃음) 나한테 "이런 중요한 국가적 사업에 피(fee) 가지고 따지고 그러면 나중에 욕먹는다"고 그러지 말라고 나한테 그러더라고. (웃음) 한국에서는 "헌신적으로 한다고 그래야지 피 적다고 그러면 안 된

다"고. 그래서 이거 설계할 때 정말 피가 전혀, 그때만 해도 피를 받아도요, 달러를 미국으로 갖고 들어오기가 힘들 때예요.

전 송금이 안 되는군요.

김 네, 송금이 안 돼요. 미국의 컨설턴트를 써도 그냥 돈 조금 주고 그야말로 컨설팅만 받는 정도지, 일을 시키는 그런 게 아니라고요. 그래도 기본적인 기계, 전기 등은 미국에서 해가지고 들어갔죠. 조경도 기본적인 설계는 미국에서 해가지고 들어갔고. 그래 미국에 있는 사람들 주고 나니까 뭐 나한테 남는 돈은 정말 얼마 없어서 헌신적으로 했다고요. (다 같이 웃음) 그런데 그때 한국에서 그렇게 대대적으로 미술관에 기계를 사용해서 말이죠, 휴미디티 컨트롤(humidity control)이니 이런 걸 해본 적이 없어요. 그때 처음으로 했죠. 또 하나는 그 외부 재료. 그때 한국이 삼성에서 반도호텔 바로 앞에 보험회사, [전: 네, 삼성생명.] 삼성생명. 그거 지었을 때거든요. 일본 사람이 설계해가지고. 돌도 다 수입해가지고서람.

전 그 뻘건 돌 말씀이시죠?

김 뻘건 돌. 그거 그거에요. 나보고 재료를 뭘로 쓰겠느냐? 물어서 나는 한국의 산, 대지 뒤에 산들이 있으면 그 화강암들이 있지 않습니까? 난 화강암을 쓰는 게 제일 좋겠다. 색깔도 조화가 되고 그래서. 까매져도 마찬가지고. 그랬더니 거기 지금 생각나지만, 그 문화부에 있는 사람이 "저런 돌은 한국에선 건물로 안 씁니다" 하면서 돌은 옛날부터도 그저 너무 흔한 돌이라 축대 쌓고, 그 뭐냐 페이브먼트(pavement) 할 때나 쓰는 돌이라고 그래. 그때 쿼리(quarry)가 제대로 없어요. 화강암. 그 무슨 화강암이라고 했지, 그걸?

전 포천석.

김 포천석이라고 했지, 포천석. 하여튼 샘플 만들어 보라고 말이죠. 그랬거든요. 샘플로 월(wall)을 만드는데, 내가 들어가 서 보니까 아주 아름다워요. It's beautiful! 아, 이걸로 내가 꼭 하겠다고. 화강암을 쓰겠다고 말이죠. 그래서 그 사람들이 쿼리를 열어가지고 대대적으로 만들고 깎기 시작하고 그랬어요. 그래서 이런 건물이 화강암으로 대대적으로 쓴 건 아마도 처음일거예요. 그야말로 한 색깔로 모든 것을, 그 큰 건물을 한 화강암으로

〈국립현대미술관〉 본설계 당시 기본계획 단계의 초기 스케치와 1층 평면도, 1982
© Tai Soo Kim Partners LLC, 국립현대미술관 미술연구센터 제공

써가지고.

최 미국 작업에서도 돌로 클래딩(cladding)을 하는 작업이 그전에
　도 있었나요?

김 우리야, 필립 존슨 사무실에 있을 때는 돌로 많이 디테일도 해
　보고 해봤지만은 내가 할 때는 그거 뭐 비싸서 감히 손도 못 댔
　죠.(웃음)돌은 손도 못 댔죠.

전 그때 이게 건식이 아니었죠?

김 한국에선 건식이 아니었는데 나는 디테일을 보고 들어와서 건
　식으로 했어요.

전 현대미술관이요?

김 다 건식이에요. 처음으로 건식을, 한국에서 처음으로 대대적으
　로 건식으로 한 거죠.

전 아~ 그럼 전부 요즘 하듯이 앵커 조그마한 거 박아서 붙인 거예
　요?

김 그럼요, 뭐 한국에서 처음엔 어떻게 하는지도 몰랐죠. 처음으
　로 건식으로 다 했어요.

전 아~ 굉장히 빠르네요. 1983년이면.

김 네, 네. 처음으로 건식으로 했어요. 그런데 거기서 건식으로 한
　게 처음이고, 인슐레이션(insulation)도 바깥쪽으로 놓고 그런
　게 처음이에요.

전 아~ 인슐레이션도 콘크리트 바깥에다가.

김 네.

최 이렇게 코너 같은 데 보면 패널처럼 느껴지지가 않고 육중하게
　처리가 되어 있었던 거 같은데요, 특히 코너 처리 같은 데 많이
　신경을 쓰셨나요?

김 글쎄, 아마 코너 돌들이 이렇게 씬(thin)하게 되어 있지 않고,
　엘-셰이프(L-shape)로 되어 있을 거예요. 그렇게 깎으라고 해가
　지고 했을 거예요.

전 그때 시공은 누가 했어요?

김 대우. 재미있었던 게, 김우중 씨가 날릴 때 아니에요? 대우가 자
　기네들이 이런 큰 공공 건물을 해 본적이 없대요. 처음이었대
　요. 그래가지고 그냥 덤핑을 해가지고 들어와서 맡았다고요. 이
　김우중이가 우리하고 동기 동창이거든요. 경기중학교.(웃음)

우 그렇죠, 네.

전 동기세요?

김 네. (웃음) 시공 다 하고 나서 대통령도 오고 그럴 때, 자기가 날 뭐 다 기억하나? 그렇지만 밑에서 다 얘기했겠죠. 저기서 오면서 "야~ 태수야! 이거~" (다 같이 웃음) 뭐 이러고 야단났더라고. (웃음)

우 대통령한테 최초로 브리핑을 하셨다고요?

김 에피소드가 많이 있어요. 설계할 때 처음으로 대통령한테 브리핑한 건축가라고 문화부 사람이 그리고. 그때 그 문화부 장관이 키 조그맣고 김 모 씨라고 경상도 사람이 있어. 아주 건축가들 못살게 군 사람이 있어요. <예술의 전당>도 그 사람 있을 때 하고 그랬어요. 키 조그맣고 아주….

전 80년대 문화부장관은 저기도 했을 텐데.

17. 이진희(李振義, 1932-): 1958년 서울대학교 법과대학 졸업. 문화공보부 제24대 장관(1982-1985) 역임.

우 이진희?[17]

전 이진희!

김 이진희인가? 아~ 그랬는지도 몰라요. 이진희….

전 그때 대통령은 전두환 씨였죠?

김 네, 전두환 씨죠. 이진희 그분이 직접 했을 때거든요. 그러니까 브리핑을 하면 그 사람 앞에서 한다고. 설계 설명 같은 거 하고 그러는데 한번은 나한테 제일 중간에 "봉화대 같으면 봉화대 위에다가 이렇게 기와를 세워야 되지 않습니까?" 그러더라고. 그래서 내가 이거는 현대건축이고 그래서 내가 그냥 설명하기 위해서 그렇게 한 거지 봉화대가 아니라고 말이지. 그랬더니 그래도 이거 한국식으로 해야지, 우리가 올림픽 하는데 말이지 외국 사람이 와도 뭐 그러고 그래서, 그때 아마 내가 또 대꾸를 한 모양이죠. 그랬더니 이 앞에 있던 차관인가 김 뭐 있어. 꾹꾹 찌르데. 그래서 "아, 그럼 됐수다" 그래서 그럼 두 가지를 다음에 올 때는 해서 보여드리겠다고 그랬지. 그때 그렇게 했더니 "그래, 그럼 그럽시다" 그래. 그다음에 왔을 때 그 차관이 나보고 "해왔어요?" 그래. "내 해봤는데 도저히 보기 싫어 도저히 난 못 한다"고 말이지. 그때 "큰일 났네" 그러면서 이 사람이 머리가 좋은 사람이야. 하나도 안 들어갈 테니까 단둘이 앉아서 얘기하래. (웃음)

전 장관 체면 세운다, 뭐 이런 거죠.

김 (웃음, 고개를 끄덕이며) 그렇지. 그러고 그 친구하고 나하고 단
 둘이 앉아서 뵈어줬지. 이 사람이 "이렇게 해보셨습니까?" 그래
 서 내가 여러 번 기왓장, 기와 있는 것을 세워봤는데 도저히 모
 양이나 이렇게 못 하겠다고 잘랐더니, 이 친구가 얼굴이 불그스
 름하더니 "그래요?" 그랬더니 자기가 알았던 모양이지. 이 친구
 는 이거 외국서 물먹고 온 친구니까 (웃음) 장관한테… 그랬더
 니 그 이후로 아무 말도 없어. 그런데 그 후에 한번은 전두환 씨
 한테, 대통령한테 브리핑을 하고 났더니, 그 사람이 뭘 알아? 이
 렇게 보고는 그래도 "아~ 이거 좋네." 지나가는 식으로. [전:
 대통령이.] 네, 대통령이. 이렇게 "이거 좋습니다. 설계대로 하시
 죠." 그 말 한마디 했다고 그게 지침이에요, 설계대로. [전: 그 말
 이….] 그래가지고 그 후에 시공하는 중에도 그 문화부 차관, 새
 로운 차관이 와가지고 옆에 있는 돌담 위에다가 한국 돌담 같
 이 기와 올리라고 그랬다고, 나한테. 기와 올리래. 이게 돌담이
 기와가 있어야지, 없어가지고 되겠냐고 막 그래. 아니라고 하면
 이 친구가 막 노하는 식으로 하다 옆에 있는 딴 뭐 국장이니 뭐
 이런 사람 "대통령 각하가 디자인한 대로 하라고 그러셨습니
 다" 하니까 "그래요?" (웃음)

전 모든 관료들이 다 한 마디씩 거드니까….

김 그러니까 내가 만약 한국에 있었으면 여기다 기와 씌우고 야단
 났었어요. 그 ‹예술의 전당›이… [우: 그렇죠.] 이진희 장관이 주
 물렀던 거 아니에요. 무슨 갓이니 뭐니 하고 그래가지고.

우 모든 공공 프로젝트가 다 그렇게….

전 그러면 그때는 한국을 자주 들어오셨어요?

김 자주 갔죠. 미술관 할 때는, 내가 설계할 때는 자주 갔죠. 설계
 기간도 이 큰 건물을요, 1년도 안 줬어요. (웃음) 어… 그러니까
 83년인가요? 그때 설계를 시작했거든. 그런데 1년 안 되게 설계
 를 해가지고 85년엔가 시공했을 거예요. 그래가지고 착수된 것
 이 올림픽 그 1년 전쯤이죠.

전 86년 8월에 개관했네요.

김 개관을 일찍 했네.

전 그러니까 86년 아시안게임을 앞두고 개관을 한 거네요.

김 어~ 그랬구만. 그래서 그렇게 서둘렀구만.

전 네. 아시안게임도 있고 올림픽도 있으니까.

김 그러니까 아시안게임 잘해야 한다고 그래가지고.

전 네.

김 그래가지고 대통령 오는 날짜를, 리본커팅 하는 날을 먼저 잡아놓고는 콘크리트가 제대로 마르지도 않았는데 그거 마루 리노륨 깔고 다 그랬어요. 그러니까 열고 나서 한 몇 달 지나니까 다 [우: 들쑥날쑥] 어그러져요. 그리고 이 미술관 할 때 내가 피(fee)도 없고 그러니까 뮤지엄 인테리어 레이아웃 같은 걸 하지도 못 했거든요. 그때 저… 김세중 씨가 돌아가시고, 그리고 나서 이 관장님이 다시 돌아오셨어요. 다시 맡았어.[18] 다시 들어오셔서 맡았다고. 그래서 계획도 없었어요, 그림을 어디다 걸고 그러는 거. [우: 네.] 그러니까 내가 미국에 있는 이그지빗(exhibit) 디자이너 같은 사람들, 이런 사람들을 하이어(hire) 해가지고 제대로 이그지빗을 계획을 해가지고 해야지, 이게 그냥 어떻게 하시려고 그러느냐고 그랬더니, 나보고 돈이 없대. 나보고 좀 뭐 아무거나 그려서 갖다 주면 그대로 할 테니까, 그래서 한 거예요. 내가 그냥 이렇게 쭉쭉 칸 막은 거 그려가지고 여기는 한국관, 여기는 여기는 쭉 그런 식으로 해서, 그거 그대로 해가지고 개관했는데, 요새는 좀 그래도 이그지빗 사람들이 전문성들이 있어가지고 그래도 파티션도 뜯어버리고 다시. 요새 그 관장님이 상당히 경험을 가진 분이에요. 정….

전 정형민.[19]

김 정형민. 그분이 메트로폴리탄에도 있고. 그분이 파티션 같은 것도 뜯어서 새로 하고 특별 전시를 위해서 제대로 하시는 것 같더구만. 그런데 그분이 좀 컨트로버셜(controversial) 하다매요?

전 잘 모르겠어요. (웃음)

김 요전번에 저… 서울관 열었을 때 그냥 미술 저….

전 아~ 그때 서울대 출신만 많이 챙긴다고요.

김 많이 한다고 그래가지고.

우 논란이 좀 있었죠.

김 글쎄, 그렇더라고. (웃음)

전 홍익대 나온 사람들이 아주 강하게 어필을 했었죠.

18. 이경성이 1983년에 국립현대미술관 관장을 사임한 후 1986년부터 1992년까지 다시 관장 역임.

19. 정형민(鄭馨民, 1952-): 서울대학교 응용미술학과 졸업. 미시간 대학교 동양미술사 석사 컬럼비아 대학교 동양미술사 박사. 1994년 이후 서울대학교 미술대학 동양화과 교수. 제18대 국립현대미술관 관장 등을 역임.

20. 이타미 준(伊丹潤, 1937-2011): 재일교포 2세 건축가. 본명 유동용(庾東龍). 도쿄 출생. 무사시공업대학 건축학과 졸업. 1968년 이타미준 건축연구소 설립. 일본과 한국에서 주로 작품 활동을 함.

천안 대한교육보험
연수원 설계(1987)

21. 정기용(鄭奇溶, 1945-2011): 1968년 서울대학교 응용 미술학과 및 1971년 동 대학원 석사 졸업. 1979년 파리제6대학 건축과, 1982년 파리제8대학 도시계획과 졸업. 이후 한국으로 돌아와 1986년 기용건축연구소 설립. 한국예술종합학교 교수 역임.

22. 애트나 보험(Aetna Insurance): 1853년 하트퍼드에서 설립된 미국 유수의 보험 회사.

23. 신용호(愼鏞虎, 1917-2003): 전남 영암 출생. 해방 이후 동아 염직 회장, 한양직물 부사장 등을 거쳐 1958년 대한교육보험 설립.

24. 시저 펠리(Cesar Pelli, 1926-): 아르헨티나 출신 미국 건축가. 1952년에 미국으로 이민하여 일리노이 대학 건축대학에서 수학. 이후 뉴 헤이븐의 에로 사리넨 건축사무소에서 10년간 근무 후 독립. 1977년부터 1984년까지 예일대학 건축학부 학부장을 역임. 초고층 빌딩 설계로 잘 알려짐.

김 이번에도 좀 건축 부분은 문제가 있겠어.

전 아하하하.

김 김종성 씨, 나, 그다음에 윤승중에다가. (웃음)

전 그런데 저긴 또 아니지 않습니까, 이타미 준[20]하고 정기용[21] 씨는 또 뭐 좀 다르니까.

김 네, 네.

전 그러니까 83년, 84년에 부지런히 왔다 갔다 하신 거네요.

김 그러면서 여기에, 보험 회사가 많다고 그랬잖아요. [전, 우: 네.] 그 교육보험에 그 김영주? 김영주 씨인가가 부사장이었어요. 그 사람이 애트나(Aetna)[22]에 비즈니스가 있어 오셨더라고요. 애트나에 내가 아는 사람이, 여기 김태수란 건축가가 아주 활약하고 하트퍼드에 있는 사람이니까 한번 만나보라고 해서, 그래 한 번 만났어요. 집에도 오고 그래가지고 만났는데. 한국에 있을 때 나보고 뭐 재료 같은 거 있으면 좀 저한테… 무슨 얘기 같은 건 안 하고 좀 지어줬으면 좋겠다고 해서, 누구 시켜서 보내줬다고요, 조그만 거 해가지고. 그랬더니 며칠 후에 또, 창립자가 신용호[23] 씨라고 아시는지 몰라요. [전: 그럼요.] 그분이 저… [전: 대한교보.] 저한테 만나자고. 그래 찾아갔더니 아주 키도 작고 아주 까무잡잡한 사람인데, 내 작품을 보더니, 그 조그만 뭔가 라이브러리의 이렇게 파사드하고 이런 걸 보더니 "허, 이거 재밌네요" 막 그러고, 보니까 보통 눈이 아니야. (웃음) 이 사람이, 한국 노인이. 그때 벌써 이미 시저 펠리[24]하고 해가지고 [전: 광화문 사옥을.] 지은 후에요. [전: 그렇죠.] 그 후에 내가 안 건데 그 사람이 넥스트 빅 프로젝트(next big project)로 천안에 연수원을 지으려고 그래가지고 땅을 크게, 산을 사서 준비한다는 걸, 하여튼 한국에서 건축가 웬만한 사람들한테 다 소문났대요. 난 몰랐지. 처음에는 김수근 씨도 안을 내고 그리고 저… 김중업 씨도 했던 거 같아. 김중업 씨도 하고, 그리고 또 일본 사람도 있고. 그 사람이 일본에도 자주 왔다 갔다 하던 사람이에요. 일본 건축가하고도 아는 사이라고 그러고. 그러니까 몇 년을 두고 이 사람이 주물렀던 거라, 이게. (웃음) 그래가지고는 나보고 얘길하더라고. 뭐 그렇게 딴 건축가가 왔다는 얘기는 안 하고, 자기에게 이런 게 있는데 흥미가 있느냐 그래. 있다고 말

이지. 그랬더니 내일 당장 산에 가보자는 거야, 나보고. 그래서 그 사람 차를 타고 천안의 언덕에, 그땐 길도 그냥 이렇게만 났지, 그 사람하고 이렇게 해가지고 산을 타는데 가파른 길이었어요. 여기다가 이걸 지으려고 그러는데, 이런 데가 한 군데가 있고, 계곡이 있는 쪽이 또 한 군데가 있어서 양쪽이 있는데… 당신이 보고 어느 쪽이 좋은지 봐가지고서람 어… 안을 좀 내라고 말이지. 그래서 그러겠다고. 뭐 아주 짧은 시일 내에요. 그러니까 다음 한국에 올 때 내가 그 얘기를 했다고. 그래서 두 달 후쯤에 와가지고서는 간단한, 그야말로 간단한 스케치를 보여줬어요. 장소하고, 이렇게 하고 그랬더니 어이, 이 사람이 무릎을 치면서 이게 안의 앤서(answer)라는 거야. 그래서 그 자리에서 억셉트를 해요. 대단한 사람이에요.

전 그 양반이 안목이 있다고 그러더라고요.

김 네, [전: 건축을 보는 눈이 있어서.] (무릎을 치며) 아, 이게 올바른 답이라고 말이지. 그러니까 그때 내 기본 아이디어는 이게 산을 너무 깎지 말고, 그러니까 산이 이렇게 언덕이 있으니까 우리나라의 그… 성을 쌓을 때, 성이 그 계곡을 따라 붙는 땅 위에 이렇게 오르락내리락 하게 짓지 않습니까? 그러니까 성과 같이 이렇게 하고, 그리고 길은 그 뒤쪽에 있으니까, 길에 이렇게 도착하면 크게 빵꾸 뚫어서 천안시가 내려다보이게 하고. 그리고 고 앞으로 뭔가 허물어진 돌들이 이렇게 캐스케이드(cascade)하는 것 같이, 이렇게 아이디어로 하면은 좋을 것 같다고 그랬더니 그 사람이 금방 억셉트하더라고. 그래서 나도 좀 놀랬어요. (웃음)

전 이게 미술관 설계 때문에 왔다 갔다 하던 중에요?

김 네, 할 때.

전 하나 어디션(addition)으로 잡은 프로젝트인가요?

김 그렇죠.

전 84년 설계로 되어 있네요.

김 네, 그러니까 이 사람이 벌써 설계를 여러 건축가들이랑 여러 번 해봤으니까, 이것저것 해봤으니까 감이 빨리 온 거지. 이게 앤서(answer)라는 것이. 이 사람이 건축에 애착이 굉장히 많은 사람인데, 결국은 너무나 간섭을 해요. 뭐 여러 가지 한국의 건

144

‹천안 대한교육보험 연수원›, 1987 ©C3

축에, 하나 같이 참견을 하려고 그러니까. 나도 이 한 건물을 다섯 개는 줬어요, 이 사람들한테. 그런데 작품 나올 수 있는 건, 이게 제일 처음에 한 번밖에 작품이 제대로 안 나왔어요. 이거는 자기가 인터피어(interfere)를 안 했다고. 그러니까 내가 그냥 미국 가가지고 아이디어 이렇게 해가지고 큰 아이디어 내놓으니까 자기가 이거다, 해가지고 사람 딱 잡아가지고 사람 해가지고 어… 전혀. 내부의 아이디어 같은 건 좀 바꿨죠. 아휴, 자긴 그린하우스 해보니까 너무나 메인터넌스(maintenance) 힘들어서 못하겠다고 그러고서는.

우 교보사옥도 있잖아요.

김 네, 네. 그러고 그랬지만 전반적인 아이디어는 다 받아들였어요. 그리고 이 사람하고 상당히 오래, 한 십여 년을 일했죠. 친하게 아주. 날 굉장히. 어느 정도 건축에 취미가 있는 사람인고 하니, 내가 미국 간다고 그러면 자기도 동경에 가니까 나하고 같이 가제. 그래가지고 날 데리고 가서, 그 뭐야, 제국 호텔에 집어넣고는 (웃음) 그러고는 나하고 동경에서 자동차 타고 다니면서 건물 보는 거예요. 지루해, 나는. (웃음) "이거 어떻게 생각합니까?" "아휴, 좋다"고 그러고. 그렇게 건축에 취미가 많아요. 대단한 사람이야. 그러고는 저녁에 일본집 제일 좋은 데 가서 밥 먹고.

우 사치로는 건축 취미가 제일 좋은 거 같아요. 호사로운.

김 (웃음) 그러다가 자기들 집도 짓고. 나중에는 그 사람이 마리오 보타[25]한테 빠져가지고 마리오 보타하고 일 많이 했는데, 하여튼 나한테 얘기하는 게, 〈강남 교보 사옥〉 지을 때 자기가 마리오 보타에게 열일곱 개의 디퍼런트(different)한 안을 만들어내게 했다고 자랑스럽게 얘기해. 내가 그래서 아이고… .(웃음)

우 보타도 힘들었겠네요.

김 그렇지. 그랬던 분이에요. 그래서 하여튼 교육보험에서도 건축이라면 신물이 난대요, 신물이. 이제는 아들이 근처에도 안 간대잖아, 건물 하면. 밑에 사람들 너희들이 알아서 하라고.

전 지금은 넘어간 거죠? 2세로?

김 2세로 넘어갔죠.

우 돌아가셨죠.

25. 마리오 보타(Mario Botta, 1943-): 스위스 태생의 건축가. 1969년 베니스대학 건축학과 졸업. 재학 중에 르 코르뷔지에와 루이스 칸의 조수로 일함. 졸업과 동시에 독립하여 자신의 사무실을 차림. 한국에 〈교보 강남 타워〉, 〈리움〉 등의 작품이 있음.

26. 일신방직(日新紡織): 1951년에
설립된 전남방직(주)이 전신이며,
1961년에 전남방직에서
일신방직(주) 분할 설립.

27. 김영호(金英浩, 1944-):
연세대학교 건축과 졸업 후
1966년 프랫대학교 건축학과
졸업. 신동대표이사 사장,
일신방직 대표이사 사장, 숭실
대학교 재단이사장 등을 역임.

28. 프랫 인스티튜트(Pratt
Institute): 미국 뉴욕에서
1887년에 설립된 미술대학. 미
동북부 미술대학 중에서 가장 큰
규모를 자랑함.

LG 화학 연수원
설계(1996)

29. ‹LG Research &
Development Park Master
Plan›, 1991.

김 돌아가셨죠. 정말 그분이 나하고 가깝게 일하면서, 이 일 하고
나서도 한번 돌아가실 뻔 하셨어요. 스롯 캔서(throat cancer)
때문에 일본에 한 번 가서 치료 받았다가 일본에서 가망이 없
다고 그래가지고 돌아가시라고, 그래가지고 비행기의 스트레
처(stretcher)에, 항공으로 왔는데, 어떻게 기적적으로 다시 살
아나셨어요. 그러니까 다시 건축 일에… (웃음) [우: 더욱 더 열
심히.] 더욱 더.

전 거기도 그러신다는 거 아니에요? 숭실대학.

최 많이 그러셨죠.

김 총장이?

전 이사장이요.

김 이사장이.

전 일신방직.

김 어. 일신방직26 저기 김영호!27 그렇지.

전 그분도 그렇게 건축에 관심이 뭐.

김 그 친구 아직도 열심히 해요?

최 네, 요즘 학교 건축위원회에도 항상 나오시고요. 예전처럼 이렇
게 안에 깊이 간섭은 안 하시고요. 예전엔 많이 하셨다고 그러
던데요.

김 그렇지. 나중에 얘기하겠지만 그 친구하고 나하고 좀 러닝 어겐
스트(running against) 한 게 좀 있어요. (다 같이 웃음)

우 건축주가 어렵네요. 건축주를 상대하기가 참.

김 네. 그 친구도 건축 공부했잖아요. 프랫 스튜디오28에서.

전 그랬네요. 프랫 나왔나요?

최 네.

김 그 친구 공부할 때 나도 한 번 뉴욕에서 만나기도 하고.

전 그다음에 ‹럭키›29는 한참 뒤네요. 이건 90년대네요.

김 네, 그것도 참 이상하게 일을 하게 됐는데, 최남선. 그 디렉터
가 럭키의 바이오 케미컬(bio chemical)하고, 이런 케미컬 연
수원(Chemical Research Center)의 디렉터(director)가 됐었
어요. 그 사람을 내가 뉴욕에서 한 번 만난 적이 있어요. 꼭 한
번. 내가, 보시면 알지만 대학 졸업한 작품, 그걸 갖다 익스팬드
(expand)해가지고 ‹이스트 리버 내셔널› 컴피티션(East River

147

30. National Design Competition
Merit Award: ‹East River
Urban Renewal Project›,
Manhattan, New York, 1963.

National Competition)[30]에 해가지고는 메리트 어워드(Merit Award)를 받은 적이 있거든요. 이스트 리버 컴피티션(East River Competition).

그때 처의 처형하고 좀 아는데 집에서 만났어요. 그런데 이 친구가 디렉터가 되어가지고서는 연수원을 짓는다고 그러니까 어떻게 내 생각을 했어요. 자기가 기억했다. 내가 어떻게 하고 있는지 밑에 사람에게 좀 찾아내라고. 꼭 한 번 만난 사람이었는데. 그래가지고서는 어떻게 그 사람이 건축 계통에서 연락했겠지. 어떻게 안 거야. 그래 연락이 왔어요. LG에서. 그래 자기네들이 이렇게 지으려고 하는데 한국에 오면 한 번 들려라, 그래서 들려가지고서는 그분 만나니까 좀 기억이 나더라고. 화공과, 우리보다 2년 위에야, 2년 위. 그 사람이 어떻게 나를 봤는지 나한테 일을 맡기려고 해. 뭐 연수원 해봤냐? 그런 걸 물어보지도 않고. (웃음) 그래가지고서는 이제 마스터플랜을 시작을 했는데, 이게 굉장히 한국적인 이야기죠. 마스터플랜 계획도 하고 다 할라고 그러는데 전화가 왔어. "어이, 김태수 씨 큰일 났습니다." "왜 그러냐?" 그랬더니 우리, 그러니까 구본무 회장님이 샌프란시스코에서 칵테일파티를 갔는데 벡텔(Bechtel)[31]에 있는

31. 벡텔(Bechtel): 미국
샌프란시스코에 본사를 둔
토목건설 다국적 기업. 1898년에
토목건설업에서 시작하여 정유,
화학제품, 조선, 항공기제작,
송유관 건설, 원자력 발전 등
다양한 분야를 다룸.

그, 그러니까 국무장관이지 그때. 국무장관 했던 사람 슐츠![32] 그 사람이 구본무 회장한테 와가지고 하는 얘기가, 뭐 어떻게 알았는지 "당신네들 연수원 짓는다고 그러는데, 우리가 좀 마스터플랜하고 디자인하고 그런 것들을 맡았으면 좋겠다"고 그래서, 회장이 잘 모르니까 "오케이" 그랬대. (웃음) 오케이 했대요. 그렇다고 큰일 났다고 말이지. "뭐가 어떻게 하냐, 할 수 없지, 뭐" 내가 그랬더니, 그런데 하여튼 다음 언젠가 샌프란시스코 벡텔 헤드쿼터(Bechtel headquarter)에서 킥 오프 미팅(kick off meeting)하고 그렇게 하니까 좀 나보고 참석을 하라고 그래.

32. 조지 프랫 슐츠(George Pratt
Shultz, 1920-): 미국 정치가,
경제학자, 사업가. 닉슨 정권 당시
노동부 장관, 재무부 장관, 레이건
정권 당시 국무부 장관 등을 역임.

그래서 내가 그 사람들이 한다고 그러는데 뭘 참석하냐고 그랬더니, 아니래, 자기가 아이디어가 있대. 참석해가지고 내가 어드바이저(adviser)를 해가지고 하면은 나중에 어떻게 자기가 해내겠다고 말이지. (웃음) 그래서 샌프란시스코 가가지고 벡텔 사무실에서 같이 하고 했어요. 그래가지고는 벡텔이 나중에 한, 두 달 후인가 와가지고, 그때만 해도 뭐 30몇만 달러인가 그렇

‹이스트 리버 내셔널› 컴피티션, 1963
©Tai Soo Kim

〈LG화학 연수원〉, 1996 ⓒ김용관

게 줬대요, 럭키에서. 마스터플랜 해가지고 하는데 좋지 않게 했더만. 그러니까 그야말로 돈 주고 입 막은 거지. 그래서 "야, 너 이거 했으니까 그만해" 그래가지고서람 이 디렉터가 그 사람들을 끊었어요. (웃음)

전 30만 달러를 주고 그냥….

김 그러니까 그만두라고. (웃음) 그러니까 구본무 씨가 말 한마디 잘못해가지고 럭키가 30만 달러 뺏겼다는 얘기지.

전 큰돈은 아니네요. (웃음)

김 그렇지. 럭키 입장에서는 큰돈은 아니지만, 그러니까 미국 사람들이 전 국무장관을 앞에다 세워 놓고 그러니까 [전: 그렇지.] 어디 감히 한국 비즈니스맨(businessman)들이 No를 해? (웃음) 미국 놈들이 못된 놈들이에요, 가만 보면. 그런 거 이용해가지고 그 짓들 하니. 그 사람이, 이 디렉터가 사람이 간섭 안 하고 정말. 연수원 가보셨는지 모르지만 가보면 정말 좋아요, 건물이. 그리고 외국 사람들이 독일이니 이런 데서 오면 놀랜대. 한국에 이런 연수원가 있느냐고.

전 못 가봤습니다. 지금 이 상황 그대롭니까? 뒤로 익스텐션(extension)이 많이 됐나요?

김 아니요. 다 되지 못했어요. (플랜을 바라보며) 지금 여기까지 됐어요. 여기까지 되고 아마 요거까지 하고 그랬을 거예요.

전 아~ 더 이어 붙일 생각이 있고요.

김 앞으로 좀 더 필요하면 더 하겠죠. 이게 굉장히 커요.

전 네. 잠시 커피 좀 더 가져오겠습니다.

김 네, 잠깐 쉬시죠. 어휴 벌써 3신데! 좀 쉬시지.

1. 대한교육보험 연수원, 천안, 1987
2. 금호갤러리, 서울, 1996
3. 국민생명 연수원, 용인, 1996

4. 1980-90년대의 활동:
한국 사무실 작업 및 미국 교육시설 프로젝트

②

①

1. Middlebury Elementary School,
 Middlebury, Connecticut 1982
2. Dance Barn, Miss Porter's School
 Farmington, Connecticut 1991

김 오늘 어떻게 시작하면 되나요?

전 지난번에 저희들이 83년 〈현대미술관〉 설계하신 과정 설명을 들었고요, 그리고 그다음에 이어서 바로 〈대한교육보험 연수원〉까지 말씀을 들었는데, 한국과 관련된 말씀을 하시다보니까, 시간적으로 껑충 뛰어서 〈LG화학 연수원〉으로 넘어갔거든요. 그래서 다시 저희들이 시간을 83년 수준으로 돌려가지고 그 무렵 미국에서 하신 일부터 시작을 하면 좋겠습니다.

김 네, 그러죠. 그때 우선 어… 미국에서 하는 일을 얘기하면서 한국에서 어떻게 된 것인지 이야기해드릴게요.

전 네.

김 그리고 또 딴것을 어떤 면을 앞으로 얘기하면 되겠습니까?

전 지금 저희들이 볼 때는 한두 회 정도 더 하면 현재까지 올 것 같거든요. 83년부터 그다음에 연보에 나와 있는 걸로 보면 선생님이 사무실을 이렇게 바꾸는, 이름을 바꾸는, 그런 일들이 있고, 또 미국에서 AIA상을 타는 얘기가 나오고 하거든요. 그렇게 해서 현재까지 쭉 해서 한 두 번이 될 것 같고요, 오늘 거기까지 하고. 내일은 선생님 작품의 글들이 많이 있어요. 그리고 저희들도 그… 한국에서 보고 온 거지만 〈서울마스터플랜〉 계획하신 것도 있고. 그런 것들 작품 중심으로 의도나 그다음에 글 쓰신 것도 여러 개 있는데 거기서 또 질문할 것들도 있고. 그렇게 해서 작품에 대한 얘기를 그다음으로, 내일 한 두 번 하면 되지 않을까 합니다.

김 네, 네. 그래요. 저… 내가 한번 적어봤는데 좀 미국에서 어떻게 건축 활동을 했는지에 대한 얘기를 내가 좀 안 한 것 같고요. 한국에선 아무래도 조금 흥미로워할 거니까 미국에서 내가 어떻게 그 작품을 하게 되었는지 하고, 내가 보드(board) 생활이라든지 가족 사항이라든지 개인적인 것도 마지막에 하면 되죠. [전: 같이. 네.] 그리고 오늘이요, 여기서 오전 중에 한두 시간 하고는 요 근처에 있는 작품들 돌아다니면서 대강 보니까 (웃음) 한두 개 정도 보는 걸로. 많긴 많지만 요 근처예요, 다.

전 네. 그러시죠.

김 그럼 시작하겠습니다. 교육보험에서 그렇게 아주 뭐야 어… 금방 말이죠, 신용호 회장님이 그때 창립자라고 했죠. 그래가지고

154

사람 했어요. 그래 재밌었던 (웃음) 것이 그때 그분이 나를 얼마
나 믿었는지 모르지만 그때만 해도 피(fee)를 갖다가 미국에 보
내는 게 굉장히 힘들었다고요. 그런데 어… 이분이 어떻게 했는
고 하니, 그 구좌를 하트퍼드에 은행에 따로 만들어놨어요.

전 교육보험 구좌를요? 개인?

김 어… 내 이름으로 해놨어요. 아주. 그래가지고는 이건 다른 구
좌인데, 그것을 갖다가 이 사람들이 무역을 많이 하지 않습니
까? 책도 외국에서 사 오고 뭐. (웃음) 그래가지고 어떻게 체크
구좌를 만들어가지고 그러니까 아… 내가 이제 얼마큼 되어 있
으니까 이제 얼마 5만 달러 차지(charge)한다, 그러면 그냥 보내
고서람 내가 **뺐냈다는** 걸 노티파이(notify)만 하면 돼요. 그러니
까 아주 그런 식으로 아주 그분이 날 믿고선 그렇게 했다고. 자
기들이 편해서 그랬겠지만 어느 정도 믿었으니까 그렇게 했죠.
그렇죠? 몇십만 달러를 갖다가 은행에다 집어넣어 놓고, 나보고
꺼내서 쓰라는 식으로 했었으니까. 그래가지고 그 작품을 아주
빨리 쉽사리 진행을 했어요. 그러니까 그때만 해도 내가 한국
을 자주 왔다 갔다 할 때니까 어… 미술관 일도 진행되면서 시
공하고 그러고 왔다 갔다 하니까 빨리 진행되어 가지고 그때 교
육보험이 대우하고 관계가 있었다고요. 대우가 교육보험의 주
를 20퍼센트 갖고 있었어요. 그래서 실시설계를 서울건축[1]에서
하게 됐었죠. 그러니까 김종성 씨. 신 회장이 김종성 씨를 좋아
해가지고 그래가지고 어떻게 그 회장 방 옆에다가 방을 아주 만
들었어요.

전 네.

김 그래가지고 이 사람이 건축에 얼마만큼 취미가 있는고 하니 자
기 방 옆에다가 건축실을 만들었어요. 그래서 서울건축에 있는
사람들을 오라고 그래가지고 (웃음) 자기 옆에서 했어요.

전 광화문 건물에요?

김 그렇죠. (웃음) 그 할아버지가 보통 무서운 사람이 아닌데, 그 회
사 내에서는 그 사람 별명이 호랭이 할아버지거든. 뭐 그래서 그
분하고 동경에도 여러 번 가고 재료 보자고 그래가지고서람 가
고 그랬죠. 그런데 사실 클라이언트하고 너무 가까워지면 그것
도 불편해요. 노(no)를 할 수 없고, 클라이언트한테 노(no)를 할

1. (주)서울건축종합건축사사무소:
 1977년 건축가 김종성이 설립한
 설계사무소.

155

수 있어야 하는데 그런 관계가 되면 노(no) 할 수가…. 힘들거든요. 그래가지고 그 작품은 아주 설계서부터 시공까지 순조롭게 잘 진행되어나갔죠. 그러면서 미술관 지어지고 나서 여기 잡지에도 크게 나오고 그랬거든요. 딴 잡지에도 여러 개 나오고 그랬는데.

그때 미국에서, 오늘 가보겠지만 유니버시티 학교들하고 그 본부, 메인 캠퍼스가 나왔었어요. 그 프로젝트가. 나를 인바이트하고 그래서 갔었는데 컴피티션이 그때 대단했다고. 마이클 그레이브스[2]니, 시저 펠리니 뭐 쟁쟁한 사람이, 그런데 로컬인 날 하나 끼워줬어요. 난 큰 기대를 안 가졌었는데 컨설턴트를 보스톤의 신문사의 크리틱(critic), 로버트 캠벨[3]이 했어요. 그 친구가 어드바이저(adviser)였어요. 난 그전에는 몰랐거든요. 안면도 없고 그런 친군데, 그런데 그 친구가 상당히 밀었다고 그래요, 나중에. 투표를 하고 나니까 내가 제일 많이 해가지고 잡(job)을 땄는데 그게 미국에서 아마 제일 큰 잡이에요, 처음으로. 그러니까 딴 사람들도 투표하고 나서 좀 놀랐다고 그러더만. 그때 이 로버트가 커미티(committee)한테 태수 김은 탤런트 있는 로컬 아키텍트니까 걱정 말라고 그래가지고 컴 다운(calm down) 시켜가지고 그렇게 했대요. (웃음)

전 그게 ‹해리 잭 그레이 컬처럴 센터›(Harry Jack Gray Cultural Center)[4]인가요?

김 네, 네. 이제 그걸 기회로 제가 대학 건물들을 할 수 있는 기회가 된 거죠. 그러니까 아무래도 한국에서 큰 프로젝트들을 했다는 그런 경력이 있으니까 이런 것도 할 수 있게 된 거죠. 그러면서 여기 미국 사무실이 상당히 커졌어요. 그때는 한국에 여러 프로젝트가 있고, 그러니까 그때 벌써 미술관, 교보. 교보에도 지방에 건물들도 설계한 게 저… 여수에도 있었고, 여수….

전 아~ 목록에는 안 나오는데요.

김 네, 안 나옵니다. 그것도 지어졌어요. 여수 뭐 그리고… 안양에도 있죠. 지방 사옥. 나중에 얘기지만 어… 강릉[5]에도 하나 짓고. 하여튼 교보 일 때문에 굉장히 바빴어요. 여러 가지를 했기 때문에. 그때 우리 그러니까…. 레이트 에이티스(late '80s)에,

2. 마이클 그레이브스(Michael Graves, 1934-2015): 미국 건축가. 신시내티 대학교 졸업 후 하버드 대학교에서 건축 석사학위 취득. 뉴욕 파이브(New York Five)의 일원으로 활동. 포스트모던 건축의 대표 건축가.

3. 로버트 캠벨(Robert Campbell, 1937~):『보스턴 글로브』(Boston Globe)의 건축평론가, 비평가, 기자로서 1996년 퓰리처상 비평부문을 수상했다. 김태수와는 ‹해리 잭 그레이 컬처럴 센터› 인터뷰에서 처음 만났으며 이후 뉴 잉글랜드 지방의 AIA 작품상 심사위원으로 함께 참여하면서 알고 지내게 되었다.

4. ‹Harry Jack Gray Cultural Center›, University of Hartford›, 1987.

5. ‹교보문고 강릉 지점 빌딩› (1998).

‹하트퍼드 유니버시티 해리 잭 그레이 센터›, 1987 ⓒTSK Partners LLC

‹하트퍼드 유니버시티 해리 잭 그레이 센터›, 1987
ⓒCourtesy of the Frances Loeb Library.
Harvard University Graduate School of Design

6. FAIA(Fellow of American
 Institute of Architects).

86년에 이름을 바꿨어요. '하트퍼드 디자인 그룹'을 '태수 김',
그때는 '태수 김 어소시에이트'(Tai Soo Kim Associates)라고
했었죠. 바꿔가지고 86년일 거예요. 그때 퍼블리시티(publicity)
도 많이 되고 그랬을 때, 내가 펠로십(fellowship)⁶에도 첫 번에
해가지고 됐어요. 그래서 1986년에 됐나?

전 네, 1986년입니다.

김 네, 그러니까 그때가 다 그때죠. 이미 코네티컷 주에서는 많이
알려졌던 것이 제가 보니까 한번 미팅을 갔더니 그러더군요. 어
워드(Award) 미팅에 갔는데 이때까지 코네티컷에서 '라스트 투
웬티 이어스'(last 20 years) 상 받을 때 개인적으로 상 받은 사
람 중에 내가 제일 많이 받았대요. (웃음) 열두 개를 받았대나
컨제큐티브(consecutive)로 매년 받고 뭐. 하여튼 조그만 건물
들도 다 상을 많이 받고 그랬어요. 그러니까 내가 여기서 뭐 누
굴 알아서 그러는 게 아니라 프로페셔널(professional)들 사이
에 인정을 받으면서 프랙티스(practice)를 갖다가 이스테블리
시드(established)되게 된 거예요. 그러니까 코네티컷 소사이
어티 오브 아키텍트(Connecticut Society of Architect)니 뉴잉
글랜드 아키텍트(New England Architect)니 그런 데서 상 받
아가지고. 그러니까 아무래도 그 쇼트 리스트(short list) 만들
때 인터뷰 건축가들도 끼고 그러니까 그런 사람들이 레코맨드
(recommend)하고 그래가지고서 된 거죠. 그러니까 60년 그때
가 제가 한번 미국에서도 한국에서 했던 것 같이 이렇게 프랙티
스 스텝(step)이 좀 크게 올라간 거예요. 스태프(staff)들도 많아
지고 스물 몇 명쯤 되고 그때도 그랬을 거예요. 그래, 그때는 그
러니까 상당히 내가 한국 일이 바빴기 때문에 미국의 프랙티스
에 그렇게 익스팬드(expand)하려고 노력을 안 했어요. 내가 그
때 기억에도 어… 누가 오라고나 그래야 가지, RFP(제안서) 같
은 거 리퀘스트(request) 같은 거 어플라이(apply)하거나 그런
기억이 안 나요. 그리고 그때는 우리가 시스티메틱(systematic)
하게 안 했기 때문에 그런 거 하는 사람도 없었고, 그래서 자연
적으로 미국에서는 프랙티스가 늘어난 거 같아요. 그러면서
1990년대 초기에 제가 한국에, 확실한 날짜는 알려드릴 텐데,
한국에 사무실을 열었죠. 제가 왜 그랬는가 보니 그때 프로젝

〈국민생명 연수원〉, 1996 ©Tim Hursley

⟨동양 본사 사옥⟩, 1993 ⓒTSK Partners LLC

트가 여러 개 있었어요. 1990년 초기에 LG 프로젝트 하고 있었지, 그리고 어… 교보에서 계속 이 일 해라 일 해라 그랬지, 그리고 연수원이 하나 있었는데 이름이 뭐더라? 거기 아마 있을 거예요.

전 ‹국민생명 연수원›이요?

김 아! 국민생명. 그래. ‹국민생명 연수원› 그때 했죠.

전 ‹동양 본사 사옥›(1993)도 있는데요?

김 네?

전 ‹동양 본사›.

김 아, 그렇죠. ‹동양 본사›. 저거예요. 저거. 헤드쿼터(headquarter)를 그때 각 컴피티션(competition)해가지고 당선되어가지고.

전 여의도 자리인가요?

김 아니에요. 마포.

전 마포. 네.

한국 사무소 개소 김 그래서 다들 클라이언트들이 한국에 하나 뭘 해야지, 일하는 게 편하다고 말이지, 그래가지고서는 한국에 사무실을 열었죠.

전 90년대 초예요?

김 90년대 초예요.

전 네.

김 그래가지고 그때 김정곤 교수가 한국에 들어갔었을 때예요. 어… 그래서 김정곤 교수가 그때 처음 맡아서 일을 했죠. 나중엔 황두진[7] 소장이 맡아서 했지만 처음에는 김정곤이가 했어요.

전 그리고 한국에 사무소 등록을 하신 거죠?

김 그렇죠. 정식으로 등록을 했죠.

전 김정곤 교수 이름이랑 황두진 소장 이름으로 사무실을….

김 어… 그랬어요. 그랬죠. 그래가지고는 그 여기도 한때는 스태프(staff)가 거의 열다섯 명까지 됐었어요, 한국에서만. (웃음) 그러니까 내가 3개월, 어떤 때는 2개월에 한 번씩 한국에 들어갔거든요. 그러니까 뭐 정신이 없더라구요. 하여튼 제일 힘든 건 잠자는 거. 시차 때문에 잠자는 거. 그런데 내가 한번 김영호 회장 에피소드를 이야기할게요. 이건 우리 프로페셔널(professional) 사이일 때만 있을 거니까 괜찮겠지만 그 사람이 장충동인가, 이렇게 해서 강남으로 가는 길에 땅이 있어가지고 무슨 자기 취미

7. 황두진(黃斗鎭, 1963-): 1986년 서울대학교 건축학과 졸업. 1988년 동 대학원 졸업. 1993년 예일 대학교 건축학 석사. 1993년부터 1996년까지 태수 김 파트너즈에서 근무하다 1997년 김태수 한국 사무소인 티에스 케이건축사사무소에서 2000년까지 근무. 2000년에 (주)황두진건축사사무소 설립, 현 대표.

삼아 복합 건물 같은 걸 지을라고, 어디인지 아세요?

최 네, 신라호텔 저기 넘어와 갖고 내려오는 길쯤에.

김 그래, 그래.

전 동그랗게 생긴 건물 말씀하시는 거예요?

김 아니. 이렇게 그리드로 이렇게 되어가지고.

최 아 네. 〈일신〉이라고 써 있구요, 그 한남 주유소 옆쯤에 지금….

김 네, 네. 그 옛날에 내가 안면이 한 번 있었던 분이에요. 그 사람이 프랫에서 공부했거든요. 아마 내가 사무실을 한국에 열었다고 해서 그런지 연락이 왔어요. 그래 했는데 자기가 여기 건물이 이렇게 있는데 짓다가 말았다는 거예요. 그래서 좀 해줬으면 좋겠다고. 그래서 가봤더니 파운데이션을 다 박아놨어요. 그래 내가 이런 거는 하면 좋지 않다고 말이지, 이미 기둥이 다 박혀 있는 건데 이거를 내가 어떻게 설계를 하느냐고. 그런데 그때 황 소장 있을 때니까 황 소장하고도 얘기하고 그래가지고 어떻게 해서 그냥 하기로 됐었어요. (웃음) 하기로 됐는데 보니까, 나중에 소문 들으니까 그 사람이 유명한 사람이더구먼. 난 몰랐지. 건축가 사이에 잘 알려져 있는 그 사람을 내가 잘 몰랐어요. (웃음) 잘 몰랐지. 뭐 처음에는 대접을 아주 잘하고 뭐 자기 집에도 초대하고 꽹장히 아주 그러시더라고. 그런데 클라이언트가 나한테 뭐 조그마한 거 이래라저래라, 이거 다시 해라, 이런 것을 해본 적이 없거든요. 대부분 미국에서도 미국에 제일 중요한 그 클라이언트의 태도라는 것도 '건물을 지을 때는 아키텍트를 하이어(hire)하면 아키텍트를 하이어하는 거지, 디자인을 사는 것이 아니다' 이런 것이 그래도 어느 정도 다 이해가 되어가지고 건축가가 어… 그렇지 않다고 그러면은, 건축가를 잘못 하이어한 걸로 생각하지 디자인을 갖다가 바꿔서 좋은 디자인을 이 사람한테서 빼내겠다고 그렇게 생각하지 않을 거예요. 그게 큰 차이예요, 클라이언트의. 그런데 한국에선 그게 아니라, 디자인을 산다고 생각한다고. 그러니까 아이디어가 건축가를 갖다가 그냥, 뭐라고 그러나, 계속 쪼아내면 좋은 디자인이 나온다고 그렇게 오해를 하고 있어요. 그러니까 자꾸 시키고 이것도 해봐라, 저것도 해봐라 뭐 이렇게 하면 좋은 게 나오는 줄 그렇게 생각한다고. 그러니까 그 사람이 그렇게 해왔던 거 같애. 자기

본부를 갖다가 윤승중 씨가 설계했잖아요. 그런데 김영호 씨 얘기는 (웃음) 자기가 설계하고, 그리고 윤승중 씨는 뭐 워킹 드로잉 정도 했다 뭐 그런 식으로 나오더라고.

최 회장실 옆에 이렇게 제도판이 있고 제도사가 있었다고 들었어요.

김 그렇게, 그렇다고. 그래 도저히 일을 못 하겠어요. 그래서 내가 관두겠다고 말이지, 그래서 포멀리(formally) 편지 쓰고 위드드로월(withdrawal)했죠. 그랬더니 뭐냐면 한국에선 스키메틱 디자인 피(schematic design fee)를 먼저 주잖아요. 그렇죠? 20퍼센트였나? 아무튼 그래요. 뭐 많은 돈이 아니지만, 그런데 그거 다 내놓으라고 그러더만. 그래서 그거 못 한다고 말이지, 우리 한 건 한 것이고, 그랬더니 아니 이 사람이 우릴 수(sue)를 했어. (웃음) 그래 우리는 미국에⋯. 한국에도 지금 있어요? 라이어빌리티 인슈어런스(liability insurance)란 게 건축가들이 있습니까?

전 없을 것 같은데요.

김 그래요? 우린 다 있거든요. 이런 걸 그러니까 누가 수(sue)하면은 그걸 갖다 커버하는 라이어빌리티 인슈어런스. 그러니까 우리 인슈어런스 컴퍼니(insurance company)한테 얘기했더니 "Find the best lawyer in Korea" 그래. (웃음)

전 '되겠다' 이거죠. 자기네들이.

김 우리한테. 그래서 그러고 보니까 김&장이 제일 크고 어디 인터내셔널 로(international law) 같은 거 이런 거니 잘 아는 모양이더만. 그래가지고서람 인슈어런스 컴퍼니에서 돈 다 대주거든요. 로 피(law fee) 같은 거 전부. 카운터 수(counter sue)했죠. 그래갖고 결국 우리가 이겼어요. 하여튼 그런 일도 있었어. 아마 김영호 씨가 한국에선 한국 건축가들한테는 그렇게 당하지 못했을 거야. 감히 한국에서는 건축가들이 그렇게 못 하죠. 그거 한 번 하면은 거기서 프랙티스 못 하지 클라이언트한테 그렇게 한다고. 하여튼 그런 일화도 있었습니다. 내 사실 프랙티스 할 때 미국에서 뭐 100여 개 이상 했지만, 한 번 주택해가지고 수(sue)당한 적 있지만, 한 번도 없고, 그러니까 한국에서 그렇게 당한 적이 있어요. 김영호 씨한테. (웃음)

전 그 비용이 얼마나 됩니까? 보험료가.

김 보통 보험료가 1년에 요새 생각하면 한 4만 달러?

전 자기가 얼마만큼 일을 하고 있는지 관계없어요?

김 저기 그로스 인컴(gross income)에 [전: 아~ 그로스 인컴으로.] 따라서 1퍼센트 정도예요. 1퍼센트 정도를 인슈어런스 차지(insurance charge)한다고. 그렇지만 과거에 수(sue)한 예가 많았느냐, 없었느냐 이런 거에 따라서 그 인슈어런스가 많이 차이가 나는데 아마 4, 5만 달러 할 거예요.

센트럴 시티

8. ‹Central City Phase I› (2000).

9. 신선호(申善浩, 1947-): 율산 그룹 회장. 현 센트럴시티 회장.

아마 7, 8년 했을 거예요. 한국에 사무실을. 7, 8년 했는데, 그때 마지막으로 한 게 ‹센트럴 시티›.[8] 그 일은 교보에 있는 이강한이라는 부회장이 나를 율산 신선호 씨에게 소개해줘서 하게 됐어요. 신선호[9] 회장. 그런데 이것도 뭐 처음부터 시작한 게 아니라 이미 그 허가를 받으셨더라고요. 그러니까 그런데 이제 미관 심의를 들어가야 하는데 외부 디자인을 해가지고, 하여튼 매싱(massing) 같은 거 보면 얼마만큼 큰 거고 어느 정도 높이, 어느 정도는 허가를 받아가지고 외부를 설계해가지고 미관 심의를 받았죠. 그런데 그분도 참 보통 사람이 아니에요. 어저께도 얘기했지만 젊었을 때부터 비즈니스하고 그랬던 사람이지만, 하여튼 이분이야 말로 정말 내가 디자인을 그리고 그러면, 이래라저래라 한 마디도 안 해요. 한 마디도 안 해요. 그냥 하면 하는 대로 "어, 좋다" 그러고. 교보의 신용호 씨는 그냥 돌이니 벽돌 색깔 하는 거 이런 거 하나까지도 자기가 직접 나하고 가가지고 이게 어떠냐, 저게 어떠냐 이래가지고서람 결정하고 그러거든요. 일본까지 가가지고는 일본에서 벽돌을 수입을 허느니, 직접 건물 가서 이게 어떠냐 이러고 그랬던 분인데, 이 사람은 어느 정도인고 하니 이 건물 외부가 다 미국 돌이거든요. 전부 미국돌인데 세 가지 색깔이 있어요. 그런데 거기 그 하나는 텍사스 오스틴 근처에서 나오고, 뻘건 돌은. 또 흰 돌은 북쪽의 미네소타에 있는 콜드 스프링(Cold Spring)에서 나오고 그러는데 나보고 가서, 선생님 가서 보고 좋은 거 선택해서 알려만 달래.(웃음) 그런 사람이에요. 그래 오히려 내가 놀랬던 것이 호텔 인테리어는 LA에 있는 아주 좋은 인테리어 디자이너한테 맡겼어요. 그러니까 나보고도 좀 와서 회의하고 하면 참여해달라고 해서 LA 가고

‹센트럴 시티› 모형과 배치도. 2001
©TSK Partners LLC

그러잖아요, 다 이렇게 준비 잘… 뭐 그러니까 경험도 있고 프로페셔널이니까 준비 아주 잘해가지고 프레젠테이션도 잘하고 그랬죠. 어… 내가 이 사람 성격을 아니까 그 앞에서 이래라저래라 하지 않고 나중에 브레이크(break)할 때 이거는 조금 이상한 거니까 이거는 이렇게 이렇게 바꾸는 게 어떠냐고 말이지, 그렇게 얘기하시는 게 어떠냐? 그랬더니 이 사람이 "아… 그건 그냥 놔두십쇼. 사람이 잘 아는 사람이니까 하는 대로 하자"고. 이런 사람이에요. 그러니까 내가 오히려 건축가로서 (웃음) '야, 이런 사람도 있구나', 내가 그렇게 생각했어.

전 지금 말씀하시는 건 〈센트럴 시티〉인가요?

김 〈센트럴 시티〉. 네. 〈메리어트 호텔〉 인테리어 디자인하는, 하는데 조금도 바꾸지 않았어요. 그대로더라고. 그런 사람이 있었어요.

전 그게 안 지어지지 않았나요?

김 뭐요? 지어졌죠.

최 〈메리어트 호텔〉.

김 〈메리어트 호텔〉 지어졌죠.

최 〈센트럴 시티〉.

전 알아요. 아~ 그게 여기서 했던가요?

김 네, 네.

전 그런데 여기 지금 목록에… 목록에 안 나와 있어서요.

최 〈메리어트 호텔〉….

김 〈센트럴 시티〉, 〈메리어트 호텔〉.

전 전 옆에 빈 땅, 그 지금 고속터미널 쓰는 그 빈 땅에 계획안을 하신 줄….

김 아니에요.

전 그 계획안이 아까 있지 않았었나요?

김 네, 있어요. 있죠.

전 아~ 그 계획안도 하셨지만.

김 원체 그 신세계 백화점하고 중간에 쇼핑몰하고 지하하고 호텔하고 그런 거 다.

전 지금 신세계 백화점 들어가 있는 그 건물은 김병현[10] 선생이 또 안 했던가요?

김 아니에요. 우리가 다 했어요.

10. 김병현(金秉玄, 1937-): 1960년 서울대학교 공과대학 건축공학과 졸업. 무애건축연구소, KIST, 미국의 A.C. Martin Associates 등을 거쳐 1989년 종합건축사사무소 장 설립. 2006년부터 2013년까지 창조건축사사무소 대표 역임.

전 그런데 그렇게 큰 건물이 왜 여기 안 나왔나요?

김 거기 나와 있어요. (TAI SOO KIM PARTNERS SELEC-
TED WORKS를 바라보며) 그때만 해도 계획으로, 제일 뒤에
보세요. 아니 사진은 안 나왔고.

우 목록이요?

김 네, 뒤에. 제일 밑에 나와 있잖아요. 그게 몇 년도로 나와 있어요?

전 지금 2001년도로 쓰여 있네요.

최 당시에 김정곤 교수님 자주 뵈어가지고 그때 얘기 들었어요.

전 저는 김병현 선생님이 이걸로 한 번 발표하시는 걸 들었어요. 계
획안을. 김병현 선생님이 한국에 오셔가지고 [김: 그래요?] 그때
만 해도 완전히 귀국 안 하셨을 땐데. 터미널에 뭐를 어떻게 해
야 된다, 그래가지고 몰 이걸 갖다 발표를 한 번 하신 적이 있어
요.

김 몰라. 일찍 계획할 때 하셨는지 몰라. 그럴 수도 있었겠죠. 이미
내가 참여할 때는, 뭐라고 그러죠? 허가를 받았고 내가 이제 미
관 심의 들어가는 거부터 참여를 했으니까 매싱(massing)은 이
미 정해져 있었어요.

전 아~ 매싱(massing)은 이미 정해져 있었다고요. 음~

김 그렇죠. 매스(mass)는 이미 정해져 있었어요.

우 그런데 호텔이 여기랑 다르고 뒤쪽으로 가 있지 않습니까? 여기
는 (모형 사진을 가리키며) 앞에 붙어 있는데.

김 이게 호텔이에요.

우 위치가….

전 위치는 비슷한데.

김 사실은 이게 처음에 미관 심의 하는데 27층으로 받았거든요?
그런데 워킹 드로잉(working drawing)하는 중간에 어떻게 무
슨 수를 냈는지 이게 38층으로 올라갔어요. (웃음)

우 여기보다 좀 뒤쪽으로 좀 가 있는 거 같아요.

전 뒤쪽이면 이쪽 말하는 거죠. 오른쪽으로.

우 네, 네.

전 지금 그렇죠. 오른쪽으로 좀 더 붙어 있죠. 지금 현재는. 음… 이
게 여러 사무실이 관계가 되었군요.

김 그렇죠. 그러니까 이 사람도 결국은 여러 사무실을 거쳐가지고

허가를 받는 거까지 해놨는데 미관 심의를 하는데 어떻게 하면 좋으냐, 이렇게 얘기하니까 아마 교육보험 부회장이 김태수 만나서 한번 얘기해봐라, 그래서 만나게 된 거예요. 그래가지고서는 이 사람도 첫 번 디자인 하는데 딱 그만 억셉트 해가지고 진행을 해나갔어요. 그래서 서울 사무실에서 이걸 오래했죠, 계속해서. 그래가지고는 이게 끝날 때쯤 되어가지고, 물론 큰일들은 서울 사무실에서 거의 다 했고, 그때 그러니까 이것은 시공에 들어가고 ‹국민생명›도 시공으로 들어갔었고, 럭키 ‹연수원›은 뭐 내가 가끔 가거나 했지 결국은 창조건축에서 워킹 드로잉도 하고 시공도 맡아서 하고 그랬기 때문에 일이 그렇게 좀 줄기 시작할 그럴 때예요. 그리고 내가 여행 자주 왔다 갔다 하니까, 한 근 7, 8년 하고 나니까 불면증 그런 거에 걸렸어요. 그래가지고 의사가 나보고 여행 그렇게 자주하면 안 되겠다고 말이지 나한테 그러더라고요. 하여튼 갔다 오면 한 2주까지 잠을 못 자가지고서람 미국에 돌아와서 일을 할 수가 없어요. 잠을 못 자서. 그래서 결정을 했죠. 나는 이제 손 떼겠다고. 그때 황두진 씨가 소장이었거든요, 그래서 넘겨줬어요. 그게 몇 년도인지 모르겠어. 한국에 왔다 갔다 하면서 미국에서 사무실의 프랙티스를 보면 한 50퍼센트는 한국 일이고. 한국에 사무실은 있었지만 역시 디자인이니 스키메틱 디자인은 여기서 하고 그랬거든요. 또 반의 프랙티스는 미국 프랙티스고 그랬는데 그때 ‹유니버시티 오브 하트퍼드› 하고 나서는 여러 군데 대학 건물을 하기 시작했어요. 그 후에 눈에 띄게 한 것은 그 ‹코네티컷 칼리지›(Connecticut College)인가? 코네티컷 칼리지의 ‹사이언스 센터›,[11] 그때 아마 콜게이트 유니버시티[12] 했을지도 몰라. 연도가 확실히….

전 네. 코네티컷 칼리지의 ‹사이언스 센터›가….

김 몇 년도예요?

전 93년, 95년이에요.

김 어, 그렇지. 콜게이트 유니버시티 ‹올린 홀›(Olin Hall)….

최 콜게이트가 94년에….

전 ‹올린 홀›은, ‹올린 라이프 사이언스 센터›(Olin Life Science Center)는 88년, 92년입니다.

미국 대학시설 프로젝트

11. ‹F. W. Olin Science Center›, Connecticut College, 1995.

12. ‹Olin Life Sciences Center Expansion›, Colgate University, 1988/1992.

‹콜게이트 유니버시티, 올린 라이프 사이언스 센터›, 1992
©Robert Benson Photography

‹콜게이트 유니버시티, Persson Hall›, 1994
©Courtesy of the Frances Loeb Library.
Harvard University Graduate School of Design

김 어, 그래, 그래, 그래요. 그럴 거 같아. 그래서 이제 미국에서도, 프랙티스하는 것도 많이 변했어요. 옛날에는 1980년도 그땐 말이죠, 그때는 그냥 인터뷰라고 그러면 가가지고 자기가 뭘 했는지 자기 경력이나 얘기하고 그런 것이 통례로 되어 있었거든요. 그런데 어떻게 1980년 중반이나 후반부터는 이 클라이언트들이 약아서 그런지 어쩐지 항상 아이디어 있으면 얘기 좀 해달라는 그런 식으로 나와요. 그런데 그것이 어떤 면에서는 나한테 유리했었다고. 왜냐면 아까 얘기한 거와 같이, 내가 건축에서 제일 중요한 것은 가서 사이트를 봐가지고 사이트에서 보고 여러 여건을 생각하고 나면 일찌감치 어떤 아이디어를 [전: 종합적으로…] 종합적으로 생각할 수 있는 그런 능력이 있다고 생각하니까. 예를 들어, 그 하트퍼드 대학교만 생각해도 라이브러리(Library)[13]하고 센트럴 라이브러리(Central Library), 유니버시티 센터(University Center)[14] 이렇게 지을 때 내가 얘기하기에 아이디어가, 보세요.

 (TAI SOO KIM PARTNERS SELECTED WORKS 87쪽 배치도) 다이어그램을 그린 게… 여기 있네. 그러니까 여기 조그마한 건물이 있었거든요. 그러니까 여기에 큰 몰 같이 오픈스페이스가 있는데 이 캠퍼스의 어떤 중심이 없다. 그래가지고 U자 형태로 정말 클래식 캠퍼스의 아케이드를 만들어서 이렇게 하면 좋을 것 같다, 벌써 처음에 인터뷰했을 때 그렇게 얘길했었어요. 다이어그램을 그려가지고 이런 스케치 같은 걸 그렇게 해가지고, 잡을 딴 거고. 그 사람들이 생각해서 '어이, 이 친구 좀 좋은 아이디어를 갖고 있었구나' 그러고. 그리고 콜게이트 유니버시티에 가서도 같은 식으로 해가지고서람 첫 번 잡을 땄어요. 그러니까 그러면서 미국에서 점점 더 클라이언트들이 인터뷰 오라고 그러면은 아이디어 좀 있으면 프레젠테이션에 포함시켰으면 좋겠다, 그런 요구가 와요. 그런데 건축가들한테 좋지가 않은 건데 뭐 컴피티션(competition)은 아니지만 인터뷰 전체에 그런 것을 포함시켜서 듣기를 원한다고. 그러니까 물론 인터뷰를 받는 것만 해도 중요한 것이 뭐냐면 미국에서 그 건물들을 지으려면, 좀 중요한 걸 지으려면 또 인스티튜션(institution)에서 컨설턴트를 하이어(hire)합니다. 그러니까 크

13. ‹Mortensen Library›, University of Hartford, 1987.

14. ‹Gray Cultural Center›, University of Hartford, 1987.

171

15. ‹Ross Commons Dining /
LaForce Residence Hall,
Middlebury College›, 2002.

뉴잉글랜드 건축계와
건축 성향

16. TAC(The Architects
Collaborative): 1945년에
그로피우스와 건축가 일곱
명이 미국 캠브리지에 설립한
설계사무소.

리틱이나 예를 들어서 전 교수를 하이어해가지고 그러면은 다섯 명의 쇼트 리스트(short list)를 만들어달라. (웃음) 그래가지고 그러면 이제, 건축가에 대해서 잘 아시잖아, 딱 그 클라이언트보다 아무래도. 그래가지고서람 인바이트(invite)해서 앉혀 놓고, 그러니까 어드바이저(adviser) 역할을 하는 거죠, 일을 하는 거죠. 그러니까 클라이언트들도 마음이 놓이는 거죠. 어떻게 해야 하는지. 그래서 그때 여러 가지 대학 건물을 많이 했는데 여기 미들베리 칼리지(Middlebury College)¹⁵라고, 버몬트(Vermont)에 있는 좋은 대학이에요.

이 작품도 이건 뭐 인터뷰도 안 하고 프로젝트가 세 개가 있는데 어드바이저가 누구누구 건축가 세 사람한테 하나하나씩 줘라. (웃음) [전: 하나씩 하라.] 그래가지고 쉽게 가가지고 난 인터뷰하는 줄 알았더니 아니야. [전: 아~ 설명하실 줄 알았는데.] (웃음) 뭐 그런 일도 있었고. 그런데 돌아다니면서 보면 아시겠지만 뉴잉글랜드(New England)에서 프랙티스하는 데 힘든 것이 뭐고 하니, 이게 다 미국인들에게 소위 트래디셔널(traditional)한 것을 많이 밸류(value)하잖아요. 네. 1950년대 소위 ‘현대건축’이라는 미스 스타일이니 그렇지 않으면 발터 그로피우스니 뭐⋯ TAC¹⁶니 이런 사람들이 한 현대건축들이 캠퍼스에 많이 지었는데 그것들이 좋지 않아요. [전: 네. 좋지 않죠. (웃음)] 그러니까 사람들의 인식이 어떻게 현대건축만 하는 것이 맞지 않고 그래서 자꾸 트래디셔널한 것을 가미한 것을 요구하는데 그때 무슨 포스트모더니즘도 1980년대 그러니까 그거하고 겹쳐가지고 그런 풍이 굉장히 많이 돌아왔어요. 80년대 내 프랙티스(practice)할 때. 내가 그런 걸 원치 않았는데도 어떤 클라이언트는 너무나 디맨드(demand)를 하기 때문에 자기 캠퍼스가, 뭐 콜게이트 대학교 같은 경우는 완전히 돌로 만든 건물이고 슬레이트 루프가 되어 있고 그러니까 그거는 기븐(given)이에요. 외부는 돌, 루프는 슬레이트. 그러니까 그런 구속 속에서 안 하면 좋겠지만 안 할 수는 없고. 그런 구속 속에서, 어⋯ 자기가 정말 하고 싶은 작품이 아니래도 할 수밖에 없었던 거죠. 건축가의 그저 약점이 그거 아닙니까? (웃음) 내가 꼭 한 번, 워크 어웨이(walk away), 그만둔다 한 적은 한 번

172

‹하트퍼드 대학, 모텐슨 라이브러리› 스케치, 1987
©TSK Partners LLC

173

‹미들베리 컬리지› 모형 ⓒTSK Partners LLC

‹미들베리 컬리지›, 2002 ⓒTim Hursley

있어요. 건축을 설계했는데. 보드 오브 트러스티즈(board of trustees)에서 "노"(No) 하고, 자기네 트레디셔널 한 건물을, 그런 걸로 하라고 해서 나는 못하겠다고 그래서 워크 어웨이 했어요. 꼭 한 번 있어요. 그런데 건축가로서는 아주 레어(rare)한 거고 아예 그 레슨(lesson)은 뭔고 하니 그런 거를 먼저 알고 어… 그런 데는 파티시페이트(participate)를 하지 말아야 해요. 한 번 파티시페이트 하고 나서 빠져나온다는 건 굉장히 문제거든요. 레퓨테이션(reputation)한테도 좋지 않고. 나중에 그 미국에서는 레퍼런스(reference) 그게 굉장히 중요합니다. 그러니까 잡 하고 나면은 레퍼런스를 달라고 그러거든요. 그러면 전화번호 등을 남기는데 그 레퍼런스들이 나쁘면 안 돼요.

전 건축가들한테 그걸 요구하나요?

김 그럼요.

전 그래서 그쪽 건축주한테 물어보나요?

김 그렇죠, 다 물어보죠. 어떻게 했나, 만족하느냐, 일하는 태도가 어떤가, 다 물어보죠. 뭐 아시겠지만 1970년부터 여태까지 45년을 프랙티스를 했으니까 미국도 변화가 굉장히 많습니다. 초기에는 내가 그런 클라이언트에게 가질 않았죠. 인바이트나 하면 갔고, 또 1980년대에 바빴을 때는 내가 무슨 뭐 시크 아웃(seek out)하지 않았기 때문에 그런 걸 많이 느끼질 않았었는데 한 80년대만 하더라도 그때부터 좀 학교도 조금씩 하기 시작했어요. 미들베리(Middlebury)에 상 받고 나서. 그냥 공립학교죠, 퍼블릭 스쿨(public school). 그런데 미들 로우 클래스(middle low class), 워킹 클래스(working class), 백그라운드(background)가 있는 타운이 있지 않습니까? 그런 데 가면 커미티(committee)들이 좀 교육이 얕은 사람들이에요. 컨스트럭션 컴퍼니 오너(construction company owner)니, 뭐 인슈어런스 컴퍼니(insurance company) 이런 사람들. 거기 가면은 느껴요. 뭐냐면 어느 정도 레이셜리 언컴포터블(racially uncomfortable). 그러니까 레이셜 바이어스(racial bias), 인종적 편견이 있어서. 결국 건축을 얘기한다는 것은, 건축가를 하이어한다는 건 결국 메리드(married)한 거나 마찬가지예요, 3-4년간은 결혼한 셈이지요. 그러니까 아무래도 그 백인들이 볼 때

불편한 거예요. 뭐 액센트도 있고 잘 모르고 그러니까. 들어가
보면 느껴요. 그런 데서는 내가 잡을 얻는 게 거의 드물어요. 내
가 안다고, 벌써. 부유한 타운에 가면 무슨 스탬포드(Stamford)
니 여기 페어필드(Fairfield)니 미들베리(Middlybury)니 이런
데. 이런데 가면은 커미티(committee)들이 다 대학 졸업하고 그
런 사람. 그런 사람들은 확실히 컴포터블하죠. 내가 얘기해도
그런 거 없고, 그 사람도 동양 사람이라고 해서 이상하지 않고.
그래 뭐 코네티컷에서 건축가로서는 그래도 이름 있는 사무실
들 보면 백인 아닌 사람이 나 하나밖에 없거든요. (웃음) 하나밖
에. 아프리칸 아메리칸(African American)도 없고 히스패닉도
없고 다 백인들이죠. 나 하나죠 동양 사람은. 그래도 그러한 타
운에 가면은 바이어스(bias)가 있는 것 같지 않고 서로들 컴포
터블하고. 특히 대학교 같은 데는 그런 문제없고, 그런가 하면
프랩 스쿨(prep school, preparatory school)들 있지 않습니까?
프라이빗 스쿨(private school)들. 그런 데는 그런 바이어스 같
은 게 있는 건 아니고, 서로들 컴포터블하고 그래요. 네. 여기 프
라이빗 스쿨 여러 군데 했지만 미스 포터스 스쿨이니, 폼프렛[17]
이니 이런 데서, 초트[18]니 이런 데서 다 일했는데. 그게 한 20년
전보다는 지금 훨씬 나을 거예요. 낫더라도 역시 그런 그 아까
얘기한 것처럼 미들 로우 클래스 타운(middle low class town)
같은 데 가면은 걔네들이 얘기는 안 하지만 얼굴에 그리는 게
"Why should I give a job to you?" (다 같이 웃음) 그런 그 안색
이 보인다고.

전 아~ 오히려 그렇군요.

김 그렇죠. (웃음)

전 에듀케이티드(educated)된 퍼슨(person)들이 더 오픈되어 있
다는.

김 더 오픈, 그렇죠. 그러니까 결국은 그런 사람들을 퍼스웨이드
(persuade)하기 위해서는 여러 면에서 훨씬 나아야죠, 백인보
다, 같은 컴퍼니(company)보다. 그래야지만 어느 정도의 선을
오버컴(overcome)할 수 있죠. 그래서 90년대에 한국 일들이 거
의 없어지다시피 하고 사무실 관두고 그랬을 때 미국 프랙티스
에 훨씬 컨센트레이트(concentrate)했어요. 제가 우리 사무실

17. ‹Student Union and Athletic
Center, Pomfret School›,
2004.

18. ‹Remsen Hemenway RInk,
Choate Rosemary Hall›,
2004.

에 오래 있던 친구들 두 명을 파트너로 만들고. 리처드(Ryszard Szczypek)하고 위트(T. Whitcomb Iglehart). 리처드는 나하고 거의 40년을 있었고 위트도 한 25년 있었고 그랬어요.

전 스펠, 스펠링이 책에 나오나요?

김 네, 거기 있을 거예요. I.G.L.E.H.A.R.T.

전 92년에 두 사람을 같이 파트너로 해서.

김 어이, 같이 했지. 이름을 'TAI SOO KIM PARTNERS'로 바꿨죠. 네.

전 파트너로 하면은 어떻게 지위가 달라지는 건가요?

김 파트너라고 하는 것은 미국에서 이제 사무실 하면은 혼자 했을 때는 100퍼센트 자기가 오너(owner)지 않습니까. 그렇지만 이제 파트너를 만들면 예를 들어 우리 사무실의 주를 100개를 만듭니다. 100개. 그래가지고 파트너한테 20퍼센트, 20퍼센트씩 니가 사라. 그래서 주를 팔지요, 내가. 걔네들이 무슨 자기 돈 내서 사는 게 아니고 그런 방법이 미국에서 아주 잘되어 있는데, 이 사무실의 밸류(value)를 갖다가 이밸류에이트(evaluate)하는 방법이 다 있어요. 인컴(income)이 얼마고 이익이 얼마고 이런 것을 갖다가 다 종합해가지고. 예를 들어 사무실 내는 데 밀리언 달러다, 밀리언 달러면 한 주가 만 달러 아닙니까? 만 달러니까 20씩, 20만 달러씩을 내가 파는 거죠. 그럼 걔네들이 5년 동안에 보너스를 받는, 그러니까 이익의 20퍼센트를 갖고 가는 거 아닙니까? 그 20퍼센트의 이익을 갖고 가는 돈을 갖다가 5년 동안에 천천히 나한테 줘요. 그렇게 하면 5년 후면 20퍼센트씩 각각 주를 각각 갖게 되는 거죠. [전: 그렇죠.] 그래서 그것을 계속하게 되면, 여기서 얘기하는 게 리타이어(retire)하게 되면, 혹은 슬로우 다운(slow down)되면 자기네 그 파운더(founder)가 자기 밸류(value)를 빼내가지고 리타이어드 할 수도 있고. 그렇게 방법을 비즈니스 스무드 트랜지션(smooth transition)을 할 수 있도록 만들어 놓는 거죠.

전 한국에서 이게 큰 문제거든요. 한국에서 주식회사라고 해놨는데, 지금 이제 정림도 그렇지만, 이렇게 다음 제너레이션으로 넘어가야 되잖아요.

김 그렇죠.

전 그런데 이게 상속이 되면, 예를 들어서 그게 그 명목상으로 잡혀있는 가치가 크잖아요. 그 가치를 상속하게 되면 세금을 많이 내잖아요. [김: 그렇죠. 많이 내죠.] 많이 내는데 과연 설계 사무실이 지금과 같이 어려운 상황에서 해마다 인컴(income)이 있는 게 아니라 오히려 로스(loss)가 있다, 그런데 주식의 가치는 어느 정도 있다, 그럼 그 상속세를 내고 이러고 나면 빚을 떠안으면서 돈을 내나, 뭐 이렇게 지금 그런 얘기들이 있더라고요.

김 그러니까 미국 시스템이 뭔고 하니, 세금은 결국은 돈을 받는 내가 내요. 내 인컴(income)이 된 거 같이. [전: 그렇죠.] 그러니까 주를 받는 사람은 택스(tax)를 안 냅니다.

전 받는 사람은 안 내고, 주를 판 사람이 낸다는 거죠?

김 그렇지. 그러니까 예를 들어서 아까 얘기한 거와 같이 밀리언 달러인데 한 주가 만 달러씩이다 그러면 20만 달러를 5년 내려면 일 년에 5만 달러씩, 4만 달러씩 자기 보너스에서 날 줄 거 아니에요. 그 4만 달러는 걔가 택스를 내는 게 아니라 내가 마치 인컴이 있는 거와 같이 그래가지고 내가 택스를 내도록 되어 있어요. 돈 받는 사람이 여유가 더 있는 거니까 내가 택스를 내는. 그러니까 5년 후에 20주를 받으면 걔네들은 택스 안 내고 20주가 자기 것이 되는 거예요. 재산이 되는 거예요. 그래가지고 지금은 현재로 점점 해가지고 이번에 3단계로 되가지고 거의 내가 마져리티(majority)가 없어지는 그런 단계로 들어가고 있어요. 그래 내가 얘길하기를 아마 내가 한 5년만 더 하고… (웃음) 리타이어(retire)한다고 그랬는데 하여튼 두고 보자고 그랬어요. (웃음)

전 여전히 파트너는 그렇게 두 분이고요?

김 네, 네. 그러니까 이때까지는 한 10년 전만 해도, 7, 8년 전만 해도 일을 내가 전부 거의 다 하다시피 했어요, 디자인은. 주로 지금 파트너들이 프로젝트 매니저로 해가지고 하는데 한 4, 5년 전부터는 중요하지 않은 작품들은 내가 손을 뗄 수 있으면 안 대려고 그래가지고 현재는 그 중요한 작품이 될 수 있는 일들만 제가 전적으로 참여하고 파트너들이 많이 클라이언트 릴레이션(relation)이니 뭐 하다못해 디자인 같은 것도 나한테 그냥 컨설팅(consulting)만 하고, 그렇게 해서 [전: 맡아서.] 테이크 오

프(take off)할 수 있는 그런 단계를 만들고 있는 거죠. 그러니까 1990년부터 프로젝트를 한 것들이 어떤 것들이 있는고 하니 우리가 스테이트(state) 일들을 많이 했어요. 스테이트에 유니버시티들. 유니버시티 오브 코네티컷에 있는 프로젝트니….

전 그건 주립 대학이죠?

미국과 한국의 건축
실무 환경

김 네, 네. 센트럴 유니버시티(Central University)에도 지금 현재 큰 프로젝트 두 개를 하고 있고, 콜게이트(Colgate) 계속 일하고, 그리고 그 우리 파트너들이 두 파트너들이 퍼블릭 스쿨에 대해서 많이 알아요. 잘 알아요. 그래서 우리 퍼블릭 스쿨을 많이 해요. 어떤 면에서 퍼블릭 스쿨 하는 게 참 재밌다고요. 프로세스도 쉽고 빠르고 대학 같은 이런 데는 아까 얘기한 것과 같이 자기네 맥락적 아키텍트, 아키텍처를 디맨드(demand)하고 많이 그러는데, 퍼블릭 스쿨들은 그런 것이 없으니까 컨텍스추얼 이슈 같은 것이 적고 그리고 디자인을 리뷰하는 그런 커미티(committee)들이 뭐 크지 않으니까 어떤 때는 더 자유로운 거 같아요. 자유롭고, 물론 버짓(budget)이 좀 타이트하지만. 그러니까 학교를 많이 했어요. 소학교를 퍼블릭 스쿨만 한 열 개를 했을 거예요, 코네티컷에. 중학교가 이제 커지죠. 중학교를 서너 개 하고 또 고등학교는 그렇게 많지가 않으니까 프로젝트가. 그런데 최근에 하나 큰 길퍼드(Guilford)라는 타운에 거의 헌드레드 밀리언(hundred million) 달러 되는 프로젝튼[19]데, 헌드레드 밀리언이면 얼맙니까?

19. ‹Guilford High School›, 2014.

전 어… 어떻게 되죠? 밀리언이 십억이니까 천억짜리네요. 천억.

김 천억까지 안 될 걸?

전 밀리언이 십억이잖아요. 그러니까 헌드레드 밀리언이니까….

김 아니, 밀리언이…. 그렇죠, 십억이죠.

전 네, 밀리언이면 십억이에요. 그러니까 헌드레드 밀리언이면 백억, 천억이에요.

김 (웃음) 그래요?

전 엄청나죠.

김 고등학교가 그렇게 들어요? 헌드레드 밀리언.

전 우와~ 선생님, 이게 면적당 공사비 이런 걸로 치면 어떤 수준인가요? 대략. 대학교하고 고등학교, 중학교, 소학교가 대개.

‹센트럴 코네티컷 주립대학교 학생회관› 계획안, 2016
©TSK Partners LLC

‹센트럴 코네티컷 주립대학교 식당› 계획안, 2016
©TSK Partners LLC

20. 1평=약 35.6 스퀘어피트.
1달러를 1천 원으로 잡으면
500달러/스퀘어피트는 1,780만
원/평.

김 보통이요, 소학교는 스퀘어피트당 한 300달러에서 350달러, 대학교 건물들은 한 500달러 쳐야 합니다. 스퀘어피트당 500달러. 그다음 고등학교 같은 경우는 한 400달러, 450달러도 들죠. 그러니까 내가 보니까 한국의 두 배더군요. 두 배 조금 더 되더라고요, 미국 컨스트럭션 코스트(construction cost)가. 현재는 한국도 뭐 컨스트럭션 코스트(construction cost)가 보통 높은 게 아니에요.

전 스퀘어피트당이랑 평이랑 어떻게 계산되는지 모르겠지만[20] 대학 같으면 한 700, 800만 원? 평당. 네, 일반 소학교 같으면 400, 500 그러지 않을까….

김 네, 그러니까 한 200달러네요. 대학교가 200달러가 좀 안 된다는 거예요.

전 그런가요?

김 그렇죠.

전 평당 가격이라는 게….

김 스퀘어피트당, 그러니까 반이 좀 안 되는 거죠. 그런데 뭐 요새에 건물들은 들어가는 게 너무나 많아졌어요. 한 20, 30년 전하고 아주 달라요. 일렉트로닉이니 IT니 굉장히 복잡하게 들어가니까 거기 돈이 뭐. 옛날에는 건축 공사비, 건물을 지을 때 건축 부분이 60, 70퍼센트였거든요. 다른 거 구조하고 전기하고. 지금은 50퍼센트도 안 돼요, [전: 그렇죠.] 딴것들이 그렇게 많이 늘어났기 때문에, 기계 컨트롤 시스템이니 뭐 그런 것 때문에.

전 설계비는 대개 공사비의 몇 퍼센트로 이렇게 받게 되나요?

21. 한국과학기술연구원(Korea Institute of Science and Technology).

김 그렇죠. 그러니까 아무래도 공사비의 크기에 차이가 있지만 한국의 피(fee) 보면 놀라서 못 하죠. (웃음) 한번 예가 있었지만 누가 돈을 KIST[21]에 도네이트(donate)를 했더래요, 건물을 지어달라고. 한국 사람이래요. 한국 기업가래요. 그렇지만 그 돈을, 그 사람이 돈을 낸 것을 국고로 들어가 가지고 이제 모든 것을 국가 내에서 매니지(manage)해야 하는 모양이에요. 도네이트를 했지만 마음대로 못 하고. 그런데 그 사람이 LG 지은 것 보고 김태수한테 좀 맡게 해달라고 그랬대요. 그래 KIST의 영선과 그런 데서 연락이 왔어요. 그래 얘기했더니 피가 뭐 2.5퍼센트라나. 뭐 그렇게 큰 건물은 아닌데, 그래 못 하겠다 그래가지

181

고 그렇게 네고시에이트(negotiate) 되어가지고 한 3.5퍼센트까지 나오고 그랬어요. 그런데 이건 내 추측인데 이 영선과에 있는 친구가 몹시 못마땅해 하더구먼. 내가 기꺼이 받아드리지 않고 이런다고. 그래가지고 내가 커뮤니케이션 할 때 몇 번 한국말로 하고 그러다가 여기 있는 사람한테 영어로, 내가 없을 때니까 영어로 좀 커뮤니케이트(communicate), 어떻게 어떻게 써서 내가 보내줬더니, 아니 이 친구가 편지가 왔는데 영어로 이렇게 와가지고 우리가 이해도 못 하겠고 이런 식으로 하면 일 못하겠다고. (다 같이 웃음) 그래서 아이고 이건 싹수 노랗다고 말이지. 그래서 손 뗐어요. 그런 적이 있어요. 우선 피가 너무 낮다고 그러고. 난 우리나라 관청하고 일한 적이 없어요. 물론 미술관은 관청이지만 [전: 그렇죠. 특별한 프로젝트니까.] 특별한 프로젝트니까 사무장이 뭐 절대로 그야말로, 한국 건축가 치고 한국에 가가지고 항상 밥을 클라이언트한테 얻어먹은 건 나밖에 없다고. (다 같이 웃음) 나는 아주 밥을 산 적이 없어. 클라이언트를. 어떤 클라이언트든지 나한테 밥을 샀지. 그러니 관청 사람들이 좋아할 리가 있습니까, 날? (웃음)

전 여기선 공사비의 몇 퍼센트 정도인가요?

김 그러니까 소학교 같은 게 아무래도 제일 낮아요. 한 6퍼센트! 한 6퍼센트고, 고등학교는 조금 복잡하니까 7, 7.5퍼센트 정도고, 대학교 건물들은 우리가 다 한 10퍼센트 받습니다. 10퍼센트.

전 아~ 주택의 경우는 어떻게 되나요?

김 주택은 한 12퍼센트에서 어떤 때에는 15퍼센트까지 받아야죠.

전 네. 그런데 이 구체적인 것은 그때그때 계약에 따라서….

김 그렇죠. 계약에 따라서 네고시에이트할 때 있고. 어… 미국도 블루 북(blue book)이라는 게 있었어요. 1970년 말까지. 그게 뭐냐 하면 AIA에서 그 건축가의 피(fee)를 갖다가 레귤레이트(regulate)하는 책이 있었어요. 그런데 그 미국 법무성(Justice Department)에서 수(sue)를 했습니다. AIA를. AIA에 이건 안티 트러스트(anti-trust)다. 니가 어떻게 일률적으로 건축가들한테 이런 피를 차지(charge)하라고서람 얘기할 수 있느냐고 말이지. 그래가지고 수(sue)해가지고 졌어요, AIA가. (웃음) 그러고 나서 피 가이드라인이 없어졌어요. 그렇지만 대강 프랙티스

‹길퍼드 하이스쿨› 실내, 2014
©Robert Benson Photography

22. KPF(Kohn Pedersen Fox):
1976년에 설립된 뉴욕에
소재하는 대형 설계사무소.

하는 데에 정해져 있죠. 이렇게 자동적으로 어느 정도 언스포큰 룰(unspoken rule)이 있죠, 건축가들도 프로포절(proposal) 하고 그럴 때. 그래도 역시 미국도 피가 적기 때문에 건축사무실이 그렇게 부유하지 못해요. 아주 큰 사무실, SOM 같은 데는 이익이 그로스(gross)의 뭐 10퍼센트, 20퍼센트까지 넘어가는 예가 많답니다. 그러니까 그로스가 상당하죠. 그러니까 뭐 파트너들이니 이런 사람들이 뭐 어떤 때 좋은 해에는 밀리언 달러도 갖고 가고 그런대요. SOM 이니 큰 사무실들은. KPF[22] 이런 데들. 그렇지만 보통 미드 사이즈(mid-size), 우리 사무실 같은 데는 한 7퍼센트, 8퍼센트 정도 나면 잘 나는 거예요. 그 정도입니다.

내가 맨날 그러거든요. 저기 파트너들이 피 좀 적게 프로포절하려고 그러면 내가 못 하게 한다고. "You shoot your own foot." 잡을 얻어가지고서도 결국은 건축 프로페셔널을 해치는 것 아니냐고 말이지. 그래서 이 제일 그 내가 항상 언컴포터블하게 생각하는 게, 건축가의 월급이 얇거든요, 비기닝(beginning) 월급이. 이게 앞으로의 문제예요, 이게. 미국에도 정말 특별히 건축을 하고 싶어 하는 아이들은 돈에 대해서 그렇게 관심을 안 갖지만 딴 프로페셔널 하고 비교해보면 너무 얇거든요. 그러니까 안 갈라고 그러지. 특히 내가 예일에 소위 그 보드 멤버(board member)거든요. 그러니까 뭐라 그러나? 딘스 카운실(dean's council)이라고 해가지고, 딘(dean)이 한 열댓 명 되고 그래요. 그런데 흑인이 굉장히 적어요. 그래 딘한테 "너 말이지 흑인이 이렇게 적어가지고…." 그전 학교에는 두 명인가 세 명밖에 안 되었대요, 흑인이. 그래 이렇게 해가지고 어떻게 하든 인크리즈(increase)해야 되지 않느냐 했더니 이 로버트 스턴[23] 이야기가 뭐라고 그런고 하니, 자기네들이 되게 애쓴대요. 그런데 흑인들이 건축과에 올 만한 아이들이면 다 로스쿨도 갈 수 있고 파이낸스 스쿨도 다 갈 수 있으니까 건축가 비기너 샐러리(beginner salary)가 얼마인지 알면 안 온대요. 그러니까 앞으로의 전체적인 아키텍트 레벨의 퀄리티에 큰 문제가 있는 거죠. 그러니까 한국도 마찬가지죠. 그렇죠?

23. 로버트 스턴(Robert A. M.
Stern, 1939-): 미국 건축가,
교수. 현재 Robert A. M. Stern
Architects 대표이자 예일대학
건축대학 학장.

전 그렇죠. 갈수록 지금 그렇게 되어가고 있죠.

김 이게 전체적으로 큰 문제가 될 거예요.

전 아까 그 예일에 흑인에 대한 부분은, 건축 대학이 그렇다는 말씀이신 거죠?

김 네, 그렇죠. 동양 사람은 너무 많고. (다 같이 웃음)

전 그래도 건축가들을 지켜주면 좋은데 일을 따기 위해서 저가로 오퍼(offer)하는 사람들이 많지 않은가 보죠?

김 왜, 있죠. 있으니까 문제가 되죠.

전 네, 특히 디벨로퍼랑 붙어 있을 때.

김 우린 디벨로퍼하고 일하는 게 거의 없어요. 공공 프로젝트만 있지. 디벨로퍼랑도 몇 번 일해봤지만 참 힘듭니다. 디벨로퍼 일하는데, 돈 못 받고….

전 네. 그래서 이제 80년대를 정리하자면, 80년대의 한국의 일을 본격적으로 하시기 시작하면서 양쪽, 그다음에 거의 동시에 미국에서 여기서 대학교 건물도 거의 같은 시기에 83년에….

김 그러니까 내가 한국 큰 프로젝트 한 덕을 본거죠. 그런 큰 프로젝트가 없이 사실 미국의 대학 건물에 들어가기가 힘들거든요.

전 두 개를 같이 시작되면서 여기 일도 커지고 한국의 일도 커지고. 그래서 90년대가 제일로 바쁘셨을 때인 거예요.

김 그렇죠. (웃음)

전 그래서 결국….

김 그렇죠. 90년서 90년, 1980년 중반서부터 한 90년 말까지 한 15년이 굉장히 바쁠 때죠. [전: 굉장히 바쁠 때.] 내가 생각하면, 그때에 우리 자식들이 어떻게 컸는지도 모르겠어. (웃음)

전 아~ 그럼 그때는 주말도 계속 일을 하시고….

김 그렇죠. 내가 보통 하트퍼드에서 이 사무실에 있을 때, 레일로드 스테이션(railroad station)이나 거기 있을 때 내 루틴(routine)이 어떠냐 하면, 하루 종일 일하고 나서 집에 와서 밥 먹고 나면 밥 먹고 한 30~40분 있으면 스윽 집에서 나오는 거예요. 그래 가지고는 사무실에 가가지고는….

전 도로 사무실로 나오시는 거예요? (웃음)

김 사무실로 다시 나와서 나 혼자서 뭐 11시까지도 일하고 일주일에 한 평균 3일은 그렇게 했을 거예요. 그리고 보면 그때 우리 와이프가 이래라저래라 한 기억이 안 나. 그런 거 보면 정말 다

행이지. (웃음)

전 어저께 댁을 가다보니까 그 콩코드(Concord)가 내내 파밍턴에 붙어 있더라고요.

김 네, 네.

전 그러니까 사무실하고 댁하고 많이 가까웠던 거 같아요.

김 뭐 한 5분 정도였어요. 하트퍼드 쪽에 있었으니까.

전 차로 5분.

김 차로 5분. 그래 거 가가지고서는 혼자 일하고 그러니까 그때는 그게 가능했던 것이 이 손으로 그리는 때 아닙니까? [우: 네.] 그 러니까 워킹 드로잉도 내가 막 그리고 그랬다고, 다.

전 네. 50대네요.

김 그렇죠.

전 50대, 60대 초반.

김 그렇죠. 그때가 누구든지 제일 프로덕티브(productive)할 때 아 닙니까. 50대, 60대.

우 반성을.

전 아휴. 네. 갑자기 반성을 하게 되는데요.

김 아하하하.

전 저도 밤늦게까지 일을 하는데 그렇게 뭐 프로덕티비티(produc-tivity)가 이렇게 있는 것 같지는 않은데요.

김 (웃음) 그래 미국에 뭐 얘기가 있어요. 딴 건축가들도 미국 내 이 혼율이 제일 높다는 거 아닙니까? 건축가들. 여자들이 그걸 감 당 못 해, 받아들이질 못하니까. 그런데 이건 뭐 사적인 얘기지 만 옛날 내가 그 대학 졸업 맞고 나의 롤 모델들이 미국 건축가 중에 폴 루돌프, 그 친구도 결혼 안 했죠? 이 사람도 게이입니 다. 필립 존슨도 결혼 안 했죠? 그 사람도 게이고, 루이스 칸도 결혼은 했지만 혼자 살았었고, 온리 노멀 매리지(Only normal marriage)하던 사람은 사리넨 하나밖에 없어요. 그러니까 뭐 그때 내가 그렇게 느꼈던 건 아니지만 건축가로서 그런 사람들 이 롤 모델인데 다 그런 생활을 하고 있으니까 내가 결혼을 하 고 나서 상당히 '야, 내가 잘못 하는 거 아냐?' (다 같이 웃음) 그 래가지고 그 영향도, 그런 영향도 없지 않아 있어서 아마 결혼 일찌감치 되는, 상당히 컨플릭트(conflict)도 많았어요. 서로 그

어드저스트(adjust)하려고 말이지, 우리 와이프도 이러려면 왜 결혼했냐는 식으로 자꾸 얘기하고. (웃음) 그러니까 건축가들이나 예술가들의 문제죠. 어떻게 자기의 결혼 생활을 유지하면서 자기 일에 정말 집중적으로 할 수 있는지. 그런데 그런 걸 받아줄 수 있는 사람이어야 가능하지, 그거 받아주지 못하는 사람은 안 되죠.

최 밤에 11시까지 작업하시고 그럴 때 혼자 하셨다는 거는 직원들은 다 퇴근하고.

김 그렇죠. 미국에서는 보통 아무리 늦어도 5시, 6시면 다 퇴근하니까 그때 나 혼자 가서 일을 하는 거죠.

전 출근 시간은 몇 시죠?

김 어, 8시죠.

전 8시. 8시에 보통 5시, 6시까지 하는, 네.

김 그런데 뉴욕에는 건축 사무실에 컬처(culture)가 좀 다른데요. [최: 네.] 늦게까지 더 일하고, 7시, 8시까지.

최 저도 한 번 사무실을 다녔었는데 대개 11시, 12시가 일반적이었어요. 퇴근하는 시간이.

김 그랬어요? 그런데 사실 우리 한국 사무실에서 보면 늦게까지 일하는데 프로덕티브하지가 않아요. 밤늦게 있으면 괜히 가서 저녁 먹으러 왕~ 나가고 가지고서 1시간 반 이상 소비하고 들어와서 또 잡담하다 그러면 밤에 한두 시간 하는데, 일하면 11시에 가면 또 그다음 날 아침에 오면 또 고단해가지고 또 이러고. 내가 보니까, 그러니까 한국 사무실 하면서도 내가 그러지 말라고. 이게 프로덕티브한 게 아니라고.

최 한국은, 꼭 건축 사무실뿐만 아니라 일반 회사들도 야근이 있으니까, 어차피 야근할 거 낮 시간에는 집약적으로 일을 안 하고요, 그런 문제점이 벌어지는 거 같은데요.

김 그래, 그래가지고서람 좋은 프로덕트(product)가 못 나와…. 왔을 때 집중해가지고 일해서 하는 게 훨씬 낫지.

전 사회 전체의 문화가 좀 달라서요. 예를 들면 근무 시간에 한국 같으면 친구가 그냥 오잖아요. 오면 또 친구와 잡담도 좀 해야 되고, 만나도 줘야 되고, 미리 약속을 하고 오든지 업무 관계로 오든지 안 그러면 친구는 사실 퇴근 후에 만나야 되는데 그런

것들이 딱 명확하게 잘 안 되어 있는 거 같아요.

　　그래서 94년에 'KBS 해외 동포상' 받으시는 것도 그때 텔레비전에서 하는 것도 본 것 같아요.

김　네. 그게 코네티컷에서 아마 어… 한인회인가 코네티컷 한인회에서 추천을 해가지고 보내라고 어플라이하라고 그랬더군요. 그래서 내 기억나는 것이 그때 내가 신문이니 잡지니 많이 퍼스널(personal)이 나왔거든요. (웃음) 얼굴도 크게 나오고 막 이랬는데 그러니까 그런 거 집어넣으니까 한국에서야 임프레스(impress)됐지. (웃음) 건축가가 되어가지고서람 코네티컷에서 활약하면서 했다고. 그래가지고서는 첫 번에, 그게 2회던가? 2회예요. [전: 2회. 네.] 그렇게 해서 됐어요. 그거 하기 위해서 한 너댓 명인가가 KBS 촬영진이 와서 여기에서 일주일이나 있었어요. 코네티컷에 일주일이나 있으면서 사무실 그때 사무실, 그때가 하트퍼드 파밍턴에 있을 때니까 거기서 찍고 뭐 공사장 몇 군데 가서도 찍고 집에서도 좀 찍고. 뭐 건축가로서는 뭐 처음 받는다고 그러던가? 뭐 그러더군요. (웃음)[전: 그렇죠.] 그게 지금도 있습니까?

전　지금은 모르겠습니다. 그다음에 우규승 선생님도 한 번 받은 것 같은데요.

김　그래요. 몇 년 전에 받았어요.

전　네, 네. 거기 건축가는 그렇게 두 분 받으신 것 같아요. 여기 관할하는 영사관이 보스턴입니까, 뉴욕입니까? [김: 뭐가요?] 여기 한인회 같으면 여기 같으면….

김　어… 여기는 아마 뉴욕….

전　뉴욕이 영사관인가요?

김　음… 내가 모르겠는데.

전　코네티컷이 아마 뉴욕일 거예요. 뉴잉글랜드를 다 보스턴에서 하는데 코네티컷이 아마 뉴욕하고 가까워서 할 거예요.

김　네, 네. 그럴 거예요.

전　선생님 지금 영주권자세요? 시민권자세요?

김　시민권이에요.

전　언제 받으신 거예요?

김　시민권을 받은 게, 그러니까요 내가 라이선스를 미국 라이선스

를 뉴욕에서 하트퍼드에 올라와가지고 1967년인가 8년인가 받았어요. 시험을 쳐가지고 다행히도 한 번 쳐가지고 금방 됐는데….

전 코네티컷 라이선스를 먼저 받으신 거예요?

김 그렇죠. 먼저 스테이트에 시험을 쳐가지고 라이선스를 받으면 그것이 NCARB[24]라고 해가지고 그 내셔널(national)할 수 있는데 그중에 하와이하고 캘리포니아하고 유타하고는 안 돼요. 거기는 지진 관계가 있기 때문에 또 하나 그쪽 계통의 시험을 쳐야 해요.

24. NCARB(National Council of Architectural Registration Boards): 미국 전역의 건축 등록 협회의 총체.

전 거기는 추가로 시험을 봐야 돼요?

김 네, 그거를 받고 나서 10년 내에 시민이 돼야 해요. 그렇지 않으면, 시민이 안 되면 박탈당합니다.

전 아~ 그런가요?

김 네. 그래서 그러니까 67년이니까 76년인가 시민이 됐겠죠.

전 네.

김 10년 기한을 주는 거예요.(웃음)

최 그 'KBS 해외 동포상' 받으셨을 때, 그때 귀국하셨을 때, 서울대학교 오셔가지고 강연해주셨는데요.

김 그래요? 그랬던가요?

최 그때 제가 들었는데요.

김 그때 학생이었어요?

최 네. 그때 이제 마지막에 해주신 말씀이 건축 말고 다른 생각, 다른 거 할 생각 있으면 건축 하지 말라고….

김 (웃음)

최 그러셔가지고요, 건축에 미치지 않고서는 이런 일 할 수가 없다고. 제가 그때는 50퍼센트는 영화를 생각하고 있었기 때문에 뜨끔했었는데요.

김 (웃음) 그렇지요. 한국에서는 더 힘들지 않아요? 미국보다 건축한다는 것이. 우리 동기 중에서도 건축 프랙티스하는 아이가 30·40명 내에 너댓 명도 안 되거든요. 그런데 보통 다 그렇죠. 각 기마다.

전 조금 다른데요, 저희 기 같은 경우는 한 열 명….

김 어, 그렇지.

전 그러니까 많으면 한 열 명 정도 되고요, 적은 기수는 아닌 게 아니라 두세 명? 둘, 셋. 기마다 차이는 있는데 그런 정도 되는 것 같습니다. 매우 힘든. 재능도 있어야 되고, 체력도 있어야 되고요. (웃음) 요즘 같으면 경제력도 좀 있어야 되고 참 힘듭니다.

김 미국도 마찬가지지만 그래도 미국엔 여러 가지가 있죠, 건축가가 되는 방법이. 물론 대학 졸업하고 유명한 사람 밑에 가서 5-6년 받고 이제 어떻게… 내 루트가 그 길이지. 그래가지고 아는 사람하고 붙든지 어떻게 지방 같은 데서든지 어떻게 해가지고 자기 프랙티스를 [전: 독립을 하고.] 시작을 해가지고 항상 얘기가 프랙티스를 하는데 5년에서 10년 걸린다는 얘기거든요, 어느 정도 시작을 하려면. 5-10년을 버틸 수 있는 능력이 있어야 한다는 거죠. 경제적인 능력이. (웃음) 어떻게든지. 그러니까 하면은 자기가 노력하고 재주가 있고 그러면은 한 10년 후에는 이제 뭐 생긴다. 그러고 보면 내 타이밍이 상당히 그러네요. 대학교 졸업하고 나서 5-6년 필립 존슨 밑에서 일했고 프랙티스를 1970년에 해가지고 80년서부터 프랙티스가 좀 테이크 오프(take off) 했으니까, 10년 후에. 그래가지고 80년, 90년, 한 20년 동안 활발히 프랙티스하고 그랬는데. 그런 방법이 하나 있고 또 하나는 미국에는 한국도 마찬가지지만 큰 설계 사무실이 많이 있으니까. 큰 사무실에 대학교 졸업 해가지고 바로 들어가는 사람이 많습니다. 뭐 우리 아들 클래스만 해도 걔 얘기 들으면 한 열 명 정도가 이제 첫 번 코스를 택하고 한 스무 명 정도는 큰 사무실에 간대요. 큰 사무실에 가가지고는 오랫동안 있으면서 이렇게 올라가는 거죠.

25. corperate architect:
대형사무소 직원 건축가.

전 코퍼레이트 아키텍트(corperate architect).[25]

김 그럼 코퍼레이트 아키텍트로서, 그거야 아주 편한 일이지. 자기가 그런 거 뛰어댕기고 할 필요가 없으니까.

전 그렇죠. 그런 식으로 안 해도 되니까요. 네.

김 잡(job) 얻으려고 생각 안 하고. 큰 사무실 같은 경우는 이스태블리시드(established)되면 뭐 이미 굉장히 이스태블리시드되어 있으니까. 그런데 그게 어느 정도 리스크가 많은 게 그 코퍼레이션(corperation)에서 어디에 (웃음) 어떤 슬롯(slot)으로 들어가는지는 모르는 거죠.

최 하트퍼드 지역에서 어느 정도 규모인가요?

사무실의 구성원과
지역적 위상

김 우리가 아마 셋째로 클 거예요. 큰 사무실이 한 60-70명 되는 사무실이 하나 있고, 또 뭐 40-50명 되는 사무실이 있고, 우리만 한 사무실이 한두 사무실 돼요. 한 25-30명 되는 사무실이. 그리고는 상당히 작은 사무실들이에요. 뭐 한 열 명이 안 되는 사무실. 항상 우리 경쟁을 하게 되면 로컬 잡(local job)때는 얘네들하고 서너 개에서 경쟁하게 된다고요. 우리는 아무래도 여기서 디자인의 레퓨테이션이 높이 있으니까 무슨 그 클라이언트가 이 프로젝트가 '디자인이 굉장히 중요하다' 그러면은 우리가 항상 유리하게 일을 딸 수 있죠. 디자인을 중요하게 생각하는 커미티 같은 경우 우리한테 유리하고, 그냥 서비스 주로 서비스 잘하고 이런 거를 위주로 할 때는 우리가 그렇게 유리하지 않고.

전 네. 직원들은 주로 어느 학교, 어느 지역에서 주로 많이 충원되나요?

김 예일 졸업한 사람이 네 명 있고 하버드 졸업한 아이가 하나 있고, 시라큐스 졸업한 사람이 둘 있고, 유펜 졸업한 아이가 하나 있고. 그리고 뭐 터키에서 온 애가 둘이 있는데 아주 유능해요. 터키에 좋은 대학 졸업한 아이들이예요. 터키에서.

전 그럼 여기에서 대학 교육을 안 받고 터키 교육을 받고 왔나요?

김 어… 하나는 받았어요. 터키에서 졸업하고 예일 와서 받은 그런 아이가 하나 있고. 좋은 학교예요.

전 어디, 이스탄불 공과대학인가요?

김 어… 이스탄불에 무슨 테크….

전 테크니컬 유니버시티.

김 그래, 그래. 하나 걔하고.

전 그 학교가 좋죠.

김 그러게, 좋다고 그러더라고. 또 하나는 어… 여자 아인데 내 걔는… 수도가 어디죠?

전, 최 앙카라.

김 앙카라 무슨 대학 나왔다고 그러더군요, 그랬다가 예일 와가지고 예일에서 마스터하고. 다 좋은 대학 나온 애들이에요. 뭐 유니버시티에도 건축 학교가 있거든요? 유니버시티 오브 하트퍼

191

드에.

전 아~ 네.

김 거기 졸업한 아이도 두 명이나 있고. 내가 유니버시티 오브 하트퍼드에 많이 도와주고 있어요. 거기 스칼러십(scholarship) 같은 것도. 그리고 트래블 펠로십(travel fellowship)도 하나 만들어서 일 년에 '베스트 스튜던트'(Best Student) 트래블 하도록 6천 달러씩 줘가지고서람 졸업한 중에서 제일 디자인 잘하는 아이들. 그리고 지금 내가 프레지던트 오브 더 딘스 카운실(president of the dean's council)을 하고 있어요.

전 아~ 하트퍼드에서요.

김 네. 유니버시티 오브 하트퍼드의 '아키텍처 스쿨'(Architecture School).

26. 오바마 대통령의 정책.

전 네. 타운 미팅(town meeting)을 강화하라고 그러더니[26] 타운 미팅을 지금 선생님이 주로 많이 기여를 하시는군요.

김 네.(웃음)

전 각 대학마다.

김 네. 그러니까 내가 여기서 아무래도 기여하는 것이 예일에도 졸업하면서 덕 봤다고 그래서 예일에도 조그맣게 스칼러십(scholarship), 내 이름으로 스칼러십 하나 만들어서 돈 주고 있죠. 딘스 카운실(dean's council)에서 서브(serve)하고 유니버시티에도 마찬가지이고. 유니버시티 학생들도 마찬가지이고. 서울대학도 조그맣지만 하고.[27] (웃음)

27. T.S.K Fellowship이라고 하며, 매년 설계 강사 두 명에게 5천 달러씩 격려금을 주고 있다.

전 아… 굉장히 큽니다. 사실은.

김 내가 가장 프라우드(proud)하는 거는 그 서울의 그 트래블 펠로십(travel fellowship)이 이미 25회인가 4회가 그래요. 이제 이스태블리시(establish) 되고 거기 그 받은 사람들의 몇 명이 한국에서 솔로 프랙티스(solo practice)도 하고 그런다고 해. 잘하고 있다고 그러대. 한국의 그저 젊은 사람들 좀 스카우트 하던지 이렇게 도와주는 그런 역할을 하는데… 그러니까 항상 그렇습니다. 내가 한국의 관계라는 것은 가끔 내가 만약 한국에 돌아갔으면, 그때 1970년대 결심하고 한국에 있었으면 어떻게 됐을까. 그런 생각을 가끔 하죠. 그러니까 그 뭐냐면 항상 건축가로서 한국에 대한 리스폰서빌리티(responsibility)를 느끼고 또

192

김태수 여행장학제 20주년 축하 행사, 2010
©T.S.Kim Architectural Fellowship Foundation

뭐라고 그러나 내가 어느 정도 그 로열티를 오우(owe)했다고 할 수 있나. 그런 거 있어요, 항상. 내가 한국에 어떻게든지 기여를 해야 되지 않나. 뭐 어떤 지금 현재로서야 할 수 있는 것이 금전적으로나 할 수 있지 다른 거는 뭐 할 수 없으니까. (웃음)

전 그럼 대개 이렇게 해서 오늘은 90년대 정도까지 말씀이 정리가 좀 되는 거죠.

김 네, 네. 그럼 나가죠.

전 그러실까요?

김 이건 (녹음 장비) 놔두시고 나가가지고 그 몇 개나 볼 수 있는지 모르지만 하여튼 대강 대강 빨리 보고, 건물들 열두 개나 내가 적어놨으니까.

전 네.

김 그리고 여기로 와가지고 시간 있으면 더 했다가요, 저녁 늦게 바로 요 타운에 한국 음식점, 거기 스시 같은 거 잘하는 데 있어요. 거기서 저녁 같이 하고요, 그렇게 오늘은 끝내도록 하죠.

전 네. 그러시죠. 그렇게 하고 돌아와서 2000년대 하면, 네.

김 그러시죠.

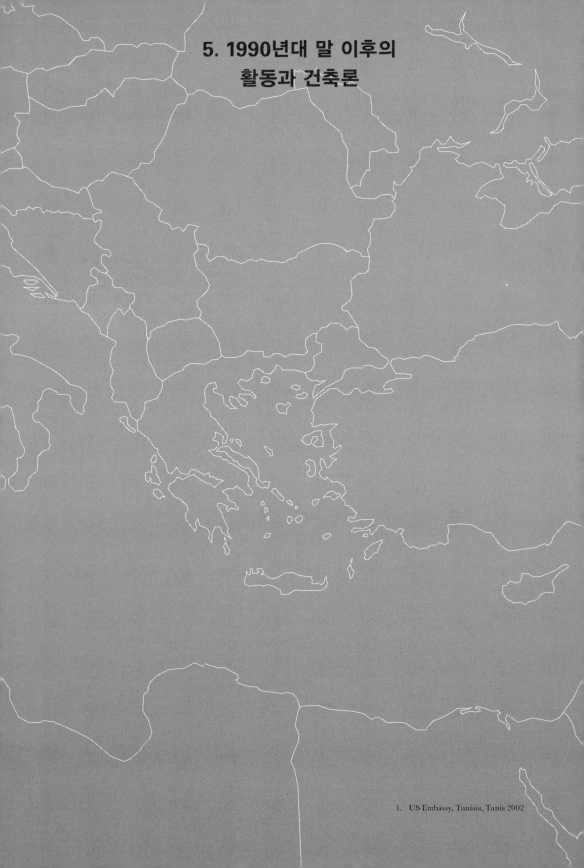

5. 1990년대 말 이후의
활동과 건축론

1. US Embassy, Tunisia, Tunis 2002

전　서울 오피스 닫은 것은 날짜는 기억이 나세요?

김　어… 내가 체크를 해봐야 해.

전　네. 그 지금 정확하게 언제 끝났는지는 잘 모르겠지만 지난번까지 해서 대개 저희들이 90년대 말씀까지 거의 들은 것 같거든요. 이제 서울 활동을 좀 접으시고 여기에서 또 다른 활동이 굉장히 많아지시는 것 같은데요, [김: 네. 그렇죠.] 그 말씀부터 네, 해주시면 되겠습니다.

김　그럴까요?

전　네.

튀니지 미국대사관(2002)

김　아마 내가 가장 기억나는 것은 어… 그러니까 1990년대 후반긴가 그렇게 되겠군요. 그런데 미국 국무성(State Department)에서 연락이 왔어요. 스테이트 디파트먼트에서 연락이 와가지고 다섯 명 중에 한 명 캔디데이트(candidate)니까 와서 인터뷰하라고. 그런데 그 스테이트 디파트먼트는 오랫동안 건물을 많이 지어왔기 때문에 건축가에 대한 상황을 잘 안다고요. 그러니까 그 치프 아키텍트(chief architect)니 이런 친구들이 건축가에 대해서 잘 아니까 인바이트(invite) 해가지고 워싱턴 D.C.에 갔죠. 그래가지고는 인터뷰를 했더니 조금 후에 연락이 왔는데 우리를 선정을 했다고 그러더군요. 그러니까 이 스테이트 디파트먼트의 앰버시(embassy)가 튀니지(Tunisia)인데 튀니지 앰버시¹인데, 그 볼륨이 상당히 커요, 달러 어마운트(dollar amount)가~ 그러니까 그때 금액으로 내가 알기에 한 80밀리언 달러(million dollar) 정도 됐으니까. 네, 상당히 큰 편이었죠. 그러니까 저… 챈서리(chancery)라고 그 오피스 메인 빌딩만 짓는 게 아니라 그 근처에 인프라스트럭처, 뭐 웨어하우스, 뭐 하우징 이런 것까지 다 하는 거니까. 그래가지고 사이트를 하러 갔죠. 그런데 이제 그렇게 하게 되면 항상 그 우리가 로컬 아키텍트를 하이어(hire)해야 합니다. 가서 로컬 아키텍트를 인터뷰해가지고, 그 이름이 하심 만무드라고 그러는데. 그런데 거기서 가장 이름 있는 건축가예요. 그게 내가 물어봤더니 그 튀니지나 그런 데가 다 터키가 오랫동안 점령한 데 아닙니까? 그러니까 자기가 터키에 뭔가 후손이래요. 이제 터키가 와서 튀니지 룰링(ruling) 했을 때 아마 거기 룰링 클래스(ruling class) 중 하나였겠죠. 아

1. ‘US Embassy, Tunisia’ (2002).

198

주 잘살더라고요. 아주. 난 그렇게 튀니지에 부자들이 잘사는 줄 몰랐어. 바닷가 앞에 멋있게 집 지어놓고. 그리고 우리가 거기의 컬처를 잘 알아야 하니까, 설계하기 전에. 스테이트 디파트먼트에서도 잉커리지(encourage) 한다고요. 거기를 투어를 많이 하고. 그 친구가 아주 그랜드 투어를 해줬어요, 튀니지에. 또 자기 별장이 남쪽에 있더구먼. 거기 가서 자고. 튀니지가 그렇게 컬처럴리 리치(culturally rich)한지 몰랐어요. 아랍 국가 중에서도. 그게 불란서 지배에 하도 오래 있었기 때문에, 한 300년 있었어요. 불란서 그때 그래가지고 불란서의 그 뭔가 컬처의 굉장히 영향을 받아가지고 도시니 뭐 이런 게 아주 좋으면서도 히스토리컬하게 잘 프리저브(preserve) 되어 있어요. 아시겠지만 튀니지가 그 로마 시대부터 로마가 점령해가지고 오래 있었잖아요. 카테이지(Carthage)라고 그 뭡니까, 로마하고 전쟁한 거, 한니발!

전 카르타고.

김 그 근거지라 그때의 유산이니 많아요.

　　이제 거기에 있는 스테이트 디파트먼트에서는 또 하는 방법이 호텔에서 진을 치고, 스태프들하고. 그러니까 스테이트 디파트먼트의 스태프들이 다 아키텍트들이거든요, 그 디자인팀의 아키텍트들. 그러니까 걔네들하고요, 아이디어를 세 개를 내야 합니다. 건물은 아니고 사이트 플랜 세 개를. 그래가지고서람 세 개를 냈죠. 가만있어봐, 가서 한번 보시겠어요? 아직도 있어.

우 좋죠.

(다른 실로 이동하여 모형 세 개를 바라보며)

김 이 세 개를 갖다가 이렇게 디자인을 해가지고 그 자리에서 회의를 해가지고 (웃음) 뭐 좋다, 나쁘다 어느 게 좋다 그래가지고서는. 이게 챈서리 빌딩(chancery building)이거든요. 그러니까 한 아이디어는 이렇게 와가지고 이걸 축으로 해가지고 이렇게 하는 거고, 또 하나 이거는 입구가 그냥 이렇게 들어오는 거고, 그렇죠? 이건 그 반대쪽으로 이렇게 나가지고 이렇게 하는 거. 그러니까 세 개의 딴 방향으로 이렇게 놓는 이런 아이디어를 그

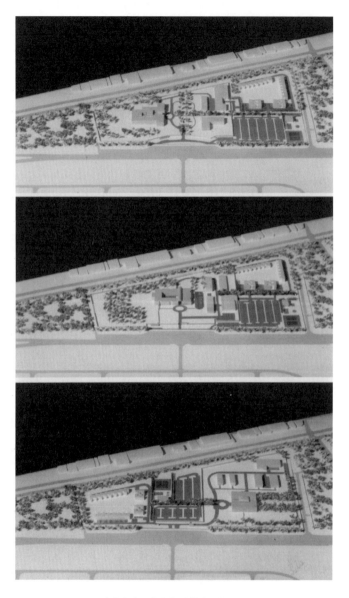

‹튀니지 미국대사관› 계획안 3안, 2002
ⒸTai Soo Kim Partners LLC

〈튀니지 미국 대사관〉 스케치, 2002
©Tai Soo Kim Partners LLC

자리에서 제시해서 선정해서 한 거죠. 그러니까 이쪽을 이렇게 들어와서 이렇게 하는 걸로.

전 여긴 앰배서더(ambassador)가 아니고 챈서리(chancery)라고 하는 거예요?

김 그러니까 건물의 메인 빌딩을 챈서리라고 그래요.

전 아~ 빌딩을. 사람을 챈서리라고 하는 게 아니라요.

김 사진 보셨죠? 여기 대사관 있는 거, 여기. 그러니까 이쪽으로 오시면….(벽에 걸린 사진을 가리키며)

우 아~ 이거.

김 대사관의 지침이 뭔고 하니. 대사관을 설계할 때 지침이 그 나라의 건축의 컬처, 컬처를 갖다가 리플랙트(reflect)도 하고 아너(honor)함과 동시에 미국의 데모크래틱 소사이어티(democratic society)의 오픈, 그러한 정신을 갖다가 봬줘야 한다는 것이, 그것이 저기의 지침입니다. 그러니까 Honor their host country's uh… culture and architecture heritage while celebrating American democracy and freedom. 그게 그 사람들의 지침입니다. 그러니까 거길 돌아댕기면서 디테일 같은 것도 많이 보고 그래서 많이 본 만큼 아이디어도 거기서 많이 받았는데, 제일 중요한 것은 그 튀니지의 큰 그 맨션들을 보면 인테리어 코트야드(courtyard)들이 아주 예쁘게 잘 되어 있어요. 여러 개가 있어요. 큰 관저들, 집들의 그런데 그 아이디어를 해가지고 엔트리 코트(entry court), 메인 코트(main court), 프라이빗 코트(private court), 이렇게 세 개를 하니까 그 대사관의 펑션(function)하고 아주 잘 맞더라고요. 그러니까 엔트리 코트에서 컨트롤을 해야 하고, 그리고 메인 코트에서는 퍼블릭 같은 거 와가지고 파티도 하고, 프라이빗 코트는 앰배서더가 있는 그 방 옆에 있어 가지고 그야말로 중요한 사람 외엔 못 들어가는 그런 거여 가지고, 그래서 그런 쓰리 코트야드(three courtyard)를 만드는 그런 아이디어를 하고 했더니 하여튼 거기도 스테이트 디파트먼트의 아키텍처 리뷰 보드(Architecture Review Board)라는 게 있습니다. 다 그것도 건축가들로 되어 있는데 그 앞에 가서 프레젠테이션 해서 그냥 쉽사리 통과됐어요. 뭐 거기 그 헤드가 아주 잘했다고 그러고 칭찬 많이 하고. 그래 한국

여행하고 나서 뭐야, 여행 좀 덜 하려고 했더니 그만 또 이걸로 튀니지를 그때 한 열 번은 갔었을 거예요. (다 같이 웃음)

전 그게 99년 아까 설계로 되어 있는데, 그러니까 그전에 97-8년부터 하셨나요?

김 그렇죠. 그런데 스테이트 디파트먼드가 그 관청 아닙니까? 그러니까 그 지침이 있는데 뭐 5천 마일 이내는 비즈니스 클래스를 못 타게 되어 있어요. 그리고 5천 마일이 넘으면 비즈니스 클래스를 태워줘요. 5천 마일이 안 되거든요, 여기가.

전 그런가요?

김 네, 튀니지가. (웃음) 그래가지고 내 사실 한국 갈 때 항상 편하게 왔다 갔다 했는데, 튀니지 갈 때는 아주 고생했죠. 딴 사람하고, 우리 사무실 아이들하고 가는데 나만 비즈니스 탈수 있어? 못 타지.

전 5천 마일이 안 되는군요.

김 네. 그래도 인조이(enjoy)했어요. 로컬 아키텍트가 가면은 아주 참 잘해주고, 튀니지 사람들이 아주 좋고 그래서. 공사 시작할 때도 미국의 지침이, 미국에서 살 수 있는 재료는 미국에서 사 써야 해요. 그러니까 실링 타일이니 모자이크 타일이니 하다못해 시트락(sheetrock)까지도 여기서 실어갑니다. 그런데 내가 저… 그 스페시파이(specify)한 거, 인테리어에 우리가 퍼스널리(personally) 디자인을 했거든요, 타일을. 여기서 패턴 만들고. 거기가 그 모자이크 타일이 유명한 데예요, 튀니지가. 그래서 그 로컬 아키텍트가 "너 여기서 뭐든지 그리면 그거 그대로 다 만들어낸다." 아주 대단해요. 우리 했더니 사람들이 손으로 다 그려요. (웃음) 이렇게 하나하나씩. 그 타일을. 수천 개나 되는 타일을. 그래요. 기계로 하는 것도 아니고. 그래도 미국 공장에서 나오는 타일보다도 더 싸.

전 그건 거기 현지서….

김 그러니까 여기 미국에서 살 수가 없으니까 프라이빗 프리 디자인드 타일이니까, 그래서 내부에 타일을 많이 썼어요. 그래가지고 했는데. 그리고 돌은 스페인에서 왔구나. 주로 스페인에서 오고, 좀 빨간 돌은 터키에서 왔는데… 그랬죠. 그래도 비교적 빨리 한 1년 반인가 뭐 2년도 안 걸려서 지었어요. 로컬 컨트랙

터가 다 하고, 그리고 CM은 미국 사람이 해요. 컨스트럭션 매니지먼트(construction management)는 미국 회사가 보고, 실제로 일하는 것은 로컬 컨트랙터들이 다 했다고요. 거기서 리딩 해서 다 해가지고. 그런데 이제 미국 대사관의 어떤 부분은 어… 못 해요. 예를 들어서 커뮤니케이션 센터라든지 대사의 비밀의 방이라던지 이런 것들은 미국 컨트랙터가… 우리도 못 들어가요. 거기. 그러니까 그냥 방만 하면 그다음에는 "You, out!" 걔네들이 와서 다 해요. 그러니까 내부에 일렉트로닉 시스템이니 뭐니….

전 기밀 사항이네요.

김 그렇죠. 누가 또 버그(bug)[2] 같은 거 집어넣는다 이거야. 그러니까 좋은 예가 있지 않습니까? 모스코바에 미 대사관 지을 때 프리캐스트[3]를 갖다가 했었는데 그 러시아에서 프리캐스트 만들었다잖아요. 그러니까 나중에 보니까 (웃음) 그 프리캐스트 안에 버그(bug)를 다 집어넣었대요, 러시안들이. 그래서 거의 다 지은 걸 다 부쉈어요. 어떻게 할 수가 없어서. 그런데 그 후부터는 중요한 데는 절대로 (웃음) 로컬 컨트랙터가 못 들어가게 되어 있습니다.

전 설계도면 자체는 그럼 그냥 공개를 하나요? 그것도 기밀 아닌가요?

김 지어야 하니까 기밀로 할 수야 없죠. 기밀로 할 수 없지만, 예를 들어서 여기서 무슨 퍼블리케이션(publication) 하는 거 검열받고 그래요. 평면 같은 거 뭐 흥미 있습니까? 내가 갖고 올게.

전 여기에는 안 나와 있죠?

김 안 나와 있죠. 그 후니까.

전 네. 여기 큰 거만 나와 있어요.

(구술자 잠시 자리 비움)
(구술자 자리로 돌아와 파일 철을 열어보며)

김 그러니까. 섹션이 이렇게.

전 (단면을 바라보며) 여기서부터 엔트리.

김 그렇죠, 그렇죠.

2. 도청장치.

3. 프리캐스트 콘크리트(precast concrete).

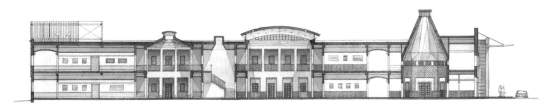

‹튀니지 미국대사관› 단면, 2002 ⓒTai Soo Kim Partners LLC

미국 국무성의 건축가와 함께 〈튀니지 미국 대사관〉 앞에서
ⒸTai Soo Kim Partners LLC

전 여기가 메인, 여기가 프라이빗, 이렇게. 네.

김 (타일 프린트를 소개하며) 이렇게 다 타일을 저희가 디자인 해가지고.

전 네. 부분별로 어디다 쓸 건지….

김 네, 네. 네. 이게 다 그래가지고 타일을 디자인한 걸 갖다가 맨들었죠.

전 네. 타일 할 때는 사모님의 도움을 좀 받으셨나요?

김 모르겠어요. 했는지 모르지.

(구술자 잠시 자리 비움)
(다른 파일 철을 소개하며)

김 내부가 좋습니다. 이런 것도 있고….

전 여기가 프라이빗 코트인가 보죠? 이게?

김 그렇죠. (평면도를 소개하며) 이게 이거예요. 이게 이거고. 이게, 이게 이 코트고, 엔트리 코트(entry court)고 이게 (내부 사진을 소개하며) 이제 이 코트고.

전 파티 열 수 있는….

김 네, (내부 사진을 소개하며) 엔트리 코트가 이렇게. 보셨어요?

최 네.

김 (평면도를 지시하며) 이게 여기 보시면 알지만 이거는 퍼블릭이 액세스(access)할 수 있는 거고. 이거는 이제 비자(visa) 같은 거만 하는 데니까 이것도 퍼블릭에 들어가고 이건 이제 서포트에, 이거는 퍼블릭이 들어가지 못하는 그런 거죠. 그러니까 이게 코트를 쓰리 코트를 하는 아이디어가 펑션하고 아주 잘 맞게 되어 있다고요. 그래 완성을 했을 때 이제 오프닝 하는 데 갔었죠. 그랬더니 나 소개하고 그러고 나니까 한국 대사도, 거기 대사도 와 있더구먼. 그 대사가 와가지고 아주 굉장히 프라우드(proud)하다고 (웃음) 그러고, 나한테 얘기도 해….

전 한국 대사관 기회가 왔으면 좋았을 텐데요.

김 글쎄, 그 얘기 좀 할게요, 내가. (웃음) 그래 그 후에, 그 후에 또 시리아! 시리아 대사관 짓는 잡이 나왔는데 인터뷰는 안 하고 나한테 줬어요. 이거 잘했다고 그래가지고. 그래가지고 어… 좋

앉죠. 그건 훨씬 더 큰 프로젝트니까. 원 헌드래드 밀리언(one hundred million)이 훨씬 넘는 그런 휴지(huge)한 프로젝트여서 아주 좋아했는데. 그래 사이트에도 그곳 시리아에 갔다 왔어요. 터키를 통해가지고. 그런데 이 사람들이 어떻게 했었냐면 그 옛날의 다마스쿠스(Damascus) 내부가 아니고 좀 떨어져서 외곽의 아주 허허벌판인데 이게 디파트먼트(department) 앞으로 짓는 그런 대지를 갖다가 크게 해가지고 사막 같은 덴데 잘라가지고 이렇게 만들어놨어요. 그래서 가서 보고 오고. 그러고 그래 뭐 그랬더니 시리아하고 미국 관계가 나빠졌잖아요. 그래가지고는 그게 한 7, 8년 전일 거예요. 10년쯤 됐나? 그래서 뭐 홀드, 홀드, 홀드 하다가 이젠 뭐 저렇게 됐으니까. (웃음) 그래 기대를 할 수가 없죠.

이제 한국 대사관 얘길하셨으니까 한국 대사관 잡이 나왔어요. 그때. 그래서 또 나도 캔디데이트(candidate)로 됐죠. 그래가지고서람 뭐 스테이트 디파트먼트 사람들이 많이 파밍턴에 있는 사무실까지 찾아오고 그랬어요. 어… 그런데 그 프레젠테이션 할 때 내가 실수를 한 게 아니라 그 사람들도 잘 알겠지만 뭐 내가 한국 사무실도 있었다, 한국 건축가들 많이 알고 그러니까 밀접한 관계가 있다는 식으로도 얘기하고 그랬더니, 나중에 들은 얘기로 보니까, 그 사람들이 디베이트(debate)를 많이 했는데 날 줘야 한다, 뭐 어쩐다 그러고, 전화하니까 또 반대편에서는 너무 그렇게 한국 사회하고 가까운 사람한테 이런 잡을 주는 것은 나중에 무슨 문제가 생길 수가 있다. (웃음) 뭐 이래가지고 결국은 마이클 그레이브스에게 갔어요. 마이클 그레이브스하고 나하고 마지막 둘이 붙었는데 마이클이 돼가지고 마이클 그레이브스가 설계했죠. 콘셉트 디자인. 경기고녀[4] 자리. [전: 그렇죠.] 생각나세요? [전: 네, 네.] 반대를 하도 하니까 못했지, 경기고녀 자리. 옛날 궁 자리라고 하면서. 그러니까 황두진이가 나한테 그러데. "김 선생님, 정말 안 하길 잘했습니다."

우 네, 안 하길 잘하셨어요.

김 (웃음) 만약 그거 해가지고 한국에 왔으면 아주 그냥 망신 톡톡히 당할 뻔한, 젊은 애들이 일어나가지고 욕지거리 하다시피 하고 그러는데 다행이라고 그러더군. (웃음)

4. 경기여자고등학교의 전신.

우 다행이네요.

전 그다음에 새로운 사이트가 정해졌는데 그거는….

김 그 아직도 대사관은 시작 안 했어요.

전 네. 설계가 그럼 아직 안 정해졌나요?

김 내가 알기에는 2017년부터 디자인 같은 것을 생각한다고 하니까 이제 두고 봐야죠. 어떻게 날 인바이트를 해줄라는지 아닌지.

전 이번 자리는 좋습니다.

김 글쎄, 거기. 거기 뭐 공원을 한다는데 시작했습니까?

전 그것도 아직 안 했죠. 그게 미군이 나가야….

김 아직 안 나갔나요?

전 아직 안 나갔죠. 그런데 평택에 지금 나갈 데는 많이 지었어요.

김 어~ 그러니까 거기 완성되면….

전 그게 완공되면 이게 나가고. 공원 하면서….

김 그러니까 시간이 훨씬 걸리는구면.

우 다시 지금 사령부는 서울에 있어야 된다고….

전 연합사만, 연합사령부만.

김 아~

전 참모부만, 참모부는 그렇게 크지 않으니까요.

김 그렇죠. 그래서 대사관 일 때문에 몇 년 아주 바쁘게 지냈죠. (웃음) 거기 있는 사람들하고도 잘 지내면서. 그런데 어… 조지 부시가 대통령 된 이후에 디자인 프로세스를 바꿨어요. 리퍼블리컨(republican)이라.

전 그러면 클린턴 정부 때.

김 어, 그러니까 클린턴 있을 때 내가 일한 거거든요. 이거 다. 그래 이제 조지 부시가 되고 나서 한 중간쯤부터 뭐 어떻게 했냐면, 리퍼블리컨 정책이라는 것이 모든 것을 프라이빗 엔터프라이즈(private enterprise)들이 하면 모든 게 이피션트(efficient)하다고 그렇게 했잖아요. 그래가지고는 어떻게 했냐면 대사관은, 웬만한 대사관은 아주 중요한 거는 빼놓고 웬만한 대사관은 다 디자인 빌드(Design-Build)[5]를 해버렸습니다. 자기네들이 스탠다드 디자인이 있어가지고, 아키텍트를 선정을 안 하고 컨트랙터, 디벨로퍼를 선정해가지고 니가 아키텍트를 선정해가지고 와서

5. Design-Build: 설계와 시공을 한 업체가 담당하는 방식. 한국의 턴키(turn key) 방식.

사이트 플랜을 이걸 어떻게 하려는지, 이래가지고서는 아주 패키지 딜(package deal)로, 건축가 비, 뭐 컨스트럭션 비 전부해서 서미트(submit)하라고. 그걸 갖다가 쭈욱 그렇게 해왔어요. 그런데 요새 다시 변한다고 하는데 두고 봐야죠. 그래서 거기는 난 참여 안 했어요. 결국은 건축가가 컨트랙터 밑에서 일하게 되는 거니까, 디자인 빌드로 해가지고. 그러니까 그 90년대. 그때 상당히 바빴죠. 90년 말, 2000년 초에 그때.

전 〈동양그룹 본사〉도 있어요. 건물도 90년대 말이에요?

김 네, 네. 저거 컴피티션한다고 한국 좀 왔다 갔다 하기도 하고.

전 아~ 현상으로 되신 거예요?

6. 현재현(玄在賢, 1949-): 1971년 서울대학교 법대 졸업. 동양그룹 회장 역임.

7. D.D: Design Develop의 약자, 본 설계.

김 네, 네. 네. (웃음) 현 회장[6] 있을 때.

우 네.

전 그런데 현상으로 당선만 되고….

김 아니요. 해가지고 우리가 D.D[7]까지 다 하고. 우리가 그때 LG가 창조하고 일하고 있었기 때문에 창조에서 실시설계 해가지고 그래가지고 땅까지 파고 기초까지 했어요. 내가 현장에 가서 땅 파가지고서 기초까지 한 걸 봤는데, 그런데 무슨 생각이 났는지 이 사람이 중간에 스탑을 시켜가지고요, 뭘 바꿨냐면 헤드쿼터니 오피스를 짓지 않고 호텔 뭐 복합을 또 하겠다고 그렇게 했어요. 그렇게 해가지고 중간에 바꿨어요. 현 회장이.

전 기초를 놓은, 공사한 채로요.

김 그런데 그 후에 어떻게 됐는지 모르겠는데 그 딴 건물이 선 것 같더구먼. 그런데 아마 내가 듣기로는 그래가지고선 그 땅하고 그 디벨롭 라이트(develop right)를 갖다가 누구한테 팔았대요. 그러니까 아마 벌써 그때 경제력 사정이 좋지 않았는지 어드바이저들이 이런 헤드쿼터 이렇게 크게 짓는 거 좋지 않다고 그랬는지, 팔았대요. 그 사람이, 현 회장이 옛날에 교수 했던 사람이라던데 회장 되고 나니까 굉장히 인설러(insular)한 사람이더구먼. 남하고 이렇게 대화하는 거 좋아하지 않고. 네.

전 교수가 아니라 검사….

김 검사예요?

전 검사인가 판사인가 그렇죠. 네. 검사일 겁니다.

김 그러니까 뉴욕에도 동양 사무실이 있었거든요. 크진 않지만 그

210

뭐야 어… 트윈타워에 있었어요. 거기도 내 가서 미팅하러 가기도 하고. 이 사람 와 있으면 포 시즌스(Four Seasons) 제일 비싼데 와서 머물러 있고, 뭐 몇 주일이나 머물러 있고 그러더라고.

전 검사 출신이 그 집의 사위가 된 거죠.

김 그렇죠. 사위가 돼가지고 네. 정말 안됐어. 감옥도 갔어요? 그렇지 않으면 아직도 재판 중이에요?

전 잘 모르겠어요.

김 (웃음) 그때 대학 건물을 많이 했죠. 미들베리 칼리지, 이거 하고 이게 버몬트 북쪽에 있는, 멀리 떨어져 있는 학교인데 아주 미국에서 좋은 학교예요. 콜게이트 유니버시티니 뭐 윌리엄스 칼리지(Williams College)니 이런 거 하고. 맞대주는. 이 저기 아까 얘기한 것처럼 그냥 세 명 선정해서 잡을 하나씩 주더군요. 그래서 아주 쉽게 해서 디자인을 했죠. 이것도 보시면 아시겠지만 버몬트의 그… 캠퍼스 자체가 굉장히, 돌로 되고 오래된 그런 캠퍼스예요. 그래 이제 보시면 알지만 이렇게 커브된 것이 그 버몬트에 보면 이렇게 둥그런 지붕의 반(barn)들이 많지 않습니까? 이제 뭐 그런 걸 갖다가 좀 리플렉트(reflect) 한다든지. 돌도 좀 새롭게 썼습니다. 그래서 돌을 깎는 게 아니라 그냥 돌을 스플릿(split) 해가지고 러프하게 나온 거, 그냥 러프하게 나온 거 그대로 표현을 해가지고 그래가지고 스톤을 갖다가 스플릿 한 걸 갖다가 쭉 쌓아 올려가지고 했는데, 아주 재질이 재밌고 좋아요. 그리고 다이닝홀 스페이스가 아주 좋아가지고 뭐 요새도 들으면 제일 다이닝룸 셋 중에 제일 인기가 좋다고 그러데.(웃음)

전 그래서 그 이후에 어저께 저희들이 본 것들도 있지만 그 이후에 한 것들이 조금 더 뭐라고 그럴까요, 형태적으로 좀 풍부해진다는 느낌을 받는데요. 대학이라서 그런 건가요?

건축설계론의 변천 김 네. 그러니까요, 글쎄 아무래도 내가 보기에 세 스테이지로 내 디벨롭먼트를 볼 수 있는데, 첫 단계는 결국은 셀프 디스커버리 프로세스(self-discovery process)라고 그럴까? 그러니까 내가 뭐를 할 수 있는지, 내 건축의 방향이 어떤 것이 맞는 건지 그걸 갖다 찾는 그런 프로세스라고 그래서, 보시면 알지만 굉장히 그… 난 항상 건축 생각할 때 어떤 스트럭처 같은 걸 먼저 생각하거든요. 그런데 물론 내가 얘기한 거와 같이, 예일 그거…

211

떼시스(thesis)에 아주 상당한 영향을 받아가지고, 보시면 아시겠지만 어떤 그런 그 체커보드(checkerboard) 같은 그런 시스티메틱한 그런 아이디어에, 사이트 플랜에, 건물 자체도 마야 템플(Maya temple) 레이아웃, 코트 야드의 레이아웃, 건물 자체도 이렇게 슬로핑(sloping)된 것이 이렇게 나와 있는. 그러니까 이런 굉장히 시스티메틱한 그런 심플 아이디어를 발전시켜나가는 거. 뭐 내 집도 마찬가지로 아이디어 자체가 아주 심플한 데서 시작하는 그런 아이디어, 학교도 마찬가지고요. 어저께 보신 ‹스미스 스쿨›이라는 거, 제일 먼저 했다는 거. 그런 것도 결국 아이디어 자체가 뭐를 좀 만들어봐야 하는데 뭐냐, 그러니까 그리고 레드 스퀘어(red square)를 갖다가 리피트(repeat)하는 그런 아이디어에서 시작했다고 얘기할 수 있어요. 그러니까 그때 퀘스트(quest)들이, 어떤 면으로 보면, 작품 자체로 보면 상당히 스트롱(strong)하다고 볼 수 있어요. 왜냐면 훨씬 퓨어(pure)하니까, 퓨어하고, 모든 아트 중에서도 그렇게 비기닝이라는 것이 항상 참신하고 재밌는 거거든요. 비기닝이라는 게. 그러니까 내가 봐도 그때 내가 뭘 찾으라고 그리고 애쓰고, 시작이고, 이런 것들 보면은 벌써 그 기본적인 아이디어가 클리어하고 프레시하게 그렇게 나타난다고요.

그래 이제 자신이 생겨서 이제 어… 80년대에 들어와 가지고는, ‘I can do what I want.’ 이제 그런 생각이 들어가지고. 그러니까 좀 더 내 능력에 자신을 가져가지고 일을 시작하는 것들이 ‹미들베리 엘리먼트리 스쿨›, ‹미술관› 어저께 보신 ‹유니버시티 오브 하트퍼드› 프로젝트. 내가 그때 느꼈던 것은 뭐냐 하면, 건축이라는 것은 물론 그 기본적인 아이디어를 고수해야 하지만 그 사용과 그 장소에 맞는 것이 좋은 건축이라는 것을 느꼈던 것이, 그 결과들이 아마 그럴 거예요. 예를 들어서 미술관에 갔을 때에는 ‘아, 어떻게 하면은 산을 갖다가 해치지 않고 산에 조화되는 그런 건물을 만드느냐’ 그래가지고 거기서 시작한 거고. 어떤 시스템이나 어떤 건축적인 아이디어로 생각한 게 아니고. ‹유니버시티 오브 하트퍼드›는 역시 마찬가지로 ‘어떻게 하면 이 캠퍼스의 중심을 만들어 주느냐’ ‘그런 센트럴 스페이스를 만들어주느냐’ 그런 거라던지. ‹미들베리 엘리멘터리 스쿨›

은 '어떻게 하면은 모던 스쿨을 하되, 뉴잉글랜드 지방의 히스 토릭 컨텍스트를 갖다가 임포트(import) 해가지고 할 수 있나' 그렇게 해가지고, 뭐라고 그럴까, 내가 자신이 생겨서 건축, 내가 뭐를 하면, 뭐든지 하는 방향을 갖다가 결정지으면 내가 건물을 만들 수 있다는 자신이 생겨서 아마 그렇게 한 거예요. 그리고 한국에 와서 미술관 그거 하니까 누구야 김인석이가 그러더구먼. "당신은 그 미국에서 박스의 아키텍트로 알려져 있는데 왜 둥글둥글하게 해서 이렇게 힘들게 만들어놓냐"고 (웃음) 그러더라고. 그러니까 내가 뭐 난 모르겠어요, 잘한 건지, 뭐 한 건지. 하여튼 박스라는 데에서 시작을 했는지는 모르지만, 거기서 해방이 됐다고 할까, 그렇지 않으면 이탈을 했다고 할까, 그런 경과를 갖다가 지낸 걸 거예요.

전 셀프 컨피던스(self-confidence)의 시대라고 할 수 있겠네요.

김 그러니까… 그렇죠. 네. 그런데 뭐 또 그때 사회적인 건축이라는 게 사회적인 백그라운드의 영향을 받지 않을 수 없지 않습니까? 그러니까 얘기한 것대로 그 80년, 90년 그때가 포스트모더니즘 시대이고 사회 전체에서도 현대건축이 기여한 것이 결과가 좋지 않다는 인식이 넓혀져 가지고 좀 더 주위의 환경과 조화되는 그런 건물을 지어야 한다는 그런 것이 많이… [전: 네, 반성도 많이 되고.] 그래서 캠퍼스 같은 데 가서 프레젠테이션 하면은 그것을 설명하지 않을 수가 없게 되어 있거든요. 그러니까 아무래도 그 디자인 프로세스도 그런 경향을 띄게 되는, 그러니까 ‹미스 포터스 스쿨› 같은 거 보면 어… 현대적이고, 디테일 같은 건 미스의 디테일 같은 거 있지만 결국은 설명을 할 때는 이것이 참신하고 그런 건축이지만 주위 환경에 맞는, 그런 그, 콜로니얼 아키텍쳐(colonial architecture)[8]와 조화가 되는 그런 건물이라는 것을 설명 안 할 수가 없어요. 그건 아무래도 그런 방향으로 나가게 되는 거죠. 그런데 난 항상 생각했던 것이 물론 그런 것에 뭐라고 그럴까, 타협을 했다고 하면 이상하지만 어느 정도 그렇게 얘기를 할 수가 있겠죠. 사회의 프레셔(pressure)가 있으니까.

그렇지만 가장 중요하다고 생각하는 것은 건축의, 어디든지 가가지고 건물을 봤을 때 난 건물은 프레시(fresh)해야 한다

8. colonial architecture: 미국 식민지 시대에 지어지기 시작한 건축 양식으로, 17-19세기에 유행. 영국, 프랑스, 스페인, 독일 양식 등 다양한 양식이 있음.

‹올린 아츠 & 사이언스 빌딩, 미스 포터스 스쿨›, 1997 ⓒ전봉희

고 생각합니다. 항상 프레시하다. 무슨 참신하다고 그러나, 참신해야 한다고 그러는데, 그게 뭐냐면 건물이 어떻게 보면 사람하고 비슷하다. 그러니까 건물도 우리가 가서 보면 이렇게 보지 않습니까? 사람도 이렇게 만나서 얼굴을 보고 얘기를 하면 참신하고 항상 만나도 새로운 것 같고 그런 사람들이 있거든요. 그런가 하면 몇 번 만나면 지겨운 사람이 있고. (웃음) 그리고 타이어링 (tiring), 그런 사람이 있고. 나는 건물도 마찬가지라고 생각해요. 건물도 좋은 건물은 가서 보면 매일 매일 새롭고 즐겁게 느끼고 그 얘기한 거와 같이 그… 그 느낌이래는 것은 항상 환영을 한다는 느낌이니까, 그러니까 건물이 크게 보이는. 난 아주 절대적으로 느끼는데 어떤 건물이든지 좋은 건물은 조그마해도 가서 보면 아주 자기한테 크게 이렇게 보이는 건물이 이건 뭐 아주 좋은 건물이에요. 아주 큰 건물도 좋지 않은 건물은, '아이 크구나' 그렇게 느끼는 건물은 좋은 건물이라고 생각 안 해요. 난 많은 건물을 본 그 경험에 의해서 그런데, 그럼 그 참신한 건물이 어떻게 참신하냐 그러면, 이건 참신한 건물은 스타일리스틱(stylistic)한 게 아니고 그야말로 파르테논이 지금 가서도 보면 참신해 보이거든요. 그리고 웰커밍(welcoming)하고. 그게 뭐냐면 건축이라는 것이 어느 정도의 인벤티브니스(inventiveness)가 있어야 된다고. 조그맣더라도 새로운 것을 갖다가 인벤트(invent)하려는 그런 노력이 들어가 있으면 참신하다는 데 많이 공헌을 한다고 생각해요. 그러니까 이 참신하다는 것의 인벤티브니스하고 연결은 뭐 이것이 새로운 재료를 새롭게 썼다든지, 그 디테일 자체를 새롭게 했다든지, 뭐 어… 여러 가지가 있는데 그렇기 때문에 내가 생각하기에는 건물 자체에 어떤 건물을 보면 좀 그 히스토릭 레퍼런스가 너무 많은 건물도 있고. 그렇지만 내 져지 (judge)는 이 건물이 참신하게 계속 사람을 대해주느냐, 안 하는 거냐, 뭐 그런 거가 가장 중요한 져지가 되지 않나 그렇게 생각합니다. 왜냐하면 보시다시피 50년 프랙티스(practice)에서도 벌써 몇 번이나 그 풍이 지나갔습니까? 그쵸? 제일 먼저 내 그때 있을 때는 사리넨, 처음 시작할 때. 내 전에는 그야말로 미스, 뭐 그로피우스 같은 그런… 나 있을 때는, 내가 공부하고 그럴 때는 사리넨, 루이스 칸, 폴 루돌프 그런 거 한 그다음에 포스트모더

215

니즘 나와서 있고, 요새는 그야말로 뭐라고 그러나 비주얼 판타지 월드인가. (웃음) 이렇게. 그러니까 이게 그 스타일이나 이런 것이라는 것이 오래가는 것이 아니니까, 100년이나 지나고 나면은, 사실 좋은 건축이라고 해서 남는 것은 스타일에 의해서 남는 것이 아니라고 봅니다. 물론 히스토리안(historian)들에 의하면 얘기를 쓰기 위해서 이 건물이 이런 스타일을 시작하기 위해 만들어놓은 이런 건물이란 것으로서 이제 스타일의, 그때 시대의 스타일을 설명하는 데 중요한 역할을 하니까 자꾸 얘기를 하겠죠. 그렇지만 사실 건물 자체를 갖다가 놓고 볼 때 중요한 것은 스타일이 아니라고 봐요. 네.

전 세 번째 시기는 어떻게 봐야 할까요?

김 (웃음) 세 번째 시기.

전 네. 아까 두 번의 시기, 세 번의 시기를 보셨는데 대개 이제 처음에 셀프 디스커버리(self-discovery)의 시대가 있었고 두 번째 조금 셀프 컨피던트(self-confident)한 때가 있었고 그리고 한 번 더 나뉜다면….

김 이제 뭐 그러니까 한 라스트 피프티 이어스(last 50 years)라고 그럴까요? 그럴 때는 어….

전 대개 한 2000년 전후, 90년대 말….

김 그렇죠. 2000년 전후요. 그러니까 아무래도 자기가 자기 경력을 갖다가 룩 백(look back) 안 할 수 없죠. 그러니까 내 머추어 피리어드(mature period)에 나 자신도 크리티시즘(criticism) 없지 않아 있는 것이 아까 조금 얘기한 거와 같이 초기의 작품 보면 훨씬 아이디어가 클리어하고 그리고 스트럭추얼리 머치 모어 스트롱(structurally much more strong)하고, 그런 면에서 이제 머추어 피리어드(mature period)에는 그것이 너무 힘이 약하게 보이는 것 같아서 그 조그만 프로젝트들 자신이라도 어떤 다시 심플한 아이디어지만 아이디어가 스트롱한 그러한 그 방향을 갖다가 추구하려고 굉장히 애를 씁니다. 그러니까 다시 아주 다시 심플리시티(simplicity), 그리고 한 아이디어가 스트롱하게 나타나도록. 조그맣지만… 그러니까 클리어 아이디어가 도미넌트(dominant)한 그러한 그 프로젝트를 퍼수(persue)하려고 노력했어요. 조그만 건물들이지만 뭐 예를 들어서 저런 라이

216

‹햄든 미들스쿨›, 2005 ⓒTai Soo Kim Partners LLC

‹밀 리버 파크 파빌리온›, 2012 ⓒTai Soo Kim Partners LLC

브러리 같은 거 (벽면의 그림을 가리키며) 심플 쓰리 핑거(simple three finger). [전: 네. 그렇죠.] 쓰리 핑거가 유리로 해서 나오는 데 저게 뭐냐면 어반 세팅(urban setting)에 하트퍼드 저쪽에 히스패닉 커뮤니티 있는 데에 있어요. 그래서 라이브러리 자체가 하나의 아웃도어, 뭔가 벤더(vendor)와 같은 그런, 그러니까 히스패닉 커뮤니티의 그 캐리비안 사람들이 다 목판 내놓고 물건 팔고 그러지 않습니까? [전: 네, 네.] 그런 아이디어죠. 이게. 쓰리 핑커(three finger)가 나와 가지고서는 심플하게 그런 거니. 이쪽 그다음 이런 거니 〈유니버시티 오브 코네티컷〉(University of Connecticut)에 심플하게 건물보담도 우드 펜스 같은 것이 이렇게 나온다든지. 조금 가볼까요? 일어나 보세요.

(구술자, 채록자 자리에서 일어남)

김 (벽면의 모형을 보며) 이런 그 뭐라고 그러나 그래픽한 아이디어 심플리시티한 그런 거. 어… 너무 스타일 같은 데 치중하지 않고 이 아이디어 자체가 그렇게 하도록, 이건 〈햄든 미들 스쿨〉(Hamden Middle School)인데 보시면 알지만 하여튼 그 전체적인 리듬이라든지 그런 거에 한다든지. 이 아이디어는 〈밀 리버 파크〉(Mill River Park) 파빌리온인데 이건 돌로 전부 해서 심플한 원 피스(one piece) 돌이고, 이건 전부 유리로 해가지고 [전: 나무로. 네.] 나무로 이렇게 한다든지. 투 컴플리틀리 콘트라스팅 펑션(two completely contrasting function)에 닿아서 그런 거. 그러니까 보면은 뭐든지 뭐라고 그럴까 어떤 그 뮤지컬 리듬이 있고 그 심플 아이디어를 푸시하는 그런… 저기 보시면… (이동하여) 이거는 내가 제일 먼저 한 건데. (벽면의 모형을 가리키며)

전 〈마틴 루터 킹〉(Martin Luther King).

김 〈마틴 루터 킹〉 그거지. 이거는 어… 뭐라고 할까 굉장히 기하학적인 그렇지 않습니까? 〈블룸필드 마그넷 스쿨〉은 최근에 한 건데 결국은 언뜻 보면 아이디어가 비슷한 거 같지만 이건 훨씬 더 뮤지컬하고 리드미컬한 그런 거. 이거 각 하나 하나가 교실이거든요? 그러한 거.

또 뭐 이거는 지난, 이런 부분은 상당히 클래식한 그런 오가니제이션(organization)에서 시작했다고 얘기할 수 있죠. (잠시 이동하여 다른 모형을 가리키며) 이건 ‹길퍼드 하이스쿨›인데 짓고 있어요.

전 아, 지금 공사 중이라고요?

김 네, 네. 네. (이동하여) 이건 (모형을 가리키며) 지금 ‹다이닝 홀›(Central Connecticut University Dining Hall) 설계하고 있는 건데 식당.

전 이게 대학인가요?

김 센트럴 코네티컷 대학.

전 이건 기존 건물이고요?

김 기존 건물이고요. 네. 뭐 이것도 심플하게 서비스 코어가 있어가지고 유리로 쫙 이렇게. 그러니까 이게 내가 (‹버슨 하우스›(Berson House) 모형을 가리키며) 아주 비기닝에서 시작한 것 아닙니까? 초기에? 이게 초기 아이디어가 뭐냐면 이런 이런 옛날에 성과 같은 것이 루인(ruin)이 된 것에 모던 메탈 박스가 이렇게 슬라이드 인(slide in)한 아이디어로서 심플하면서도 조각적인 그런 게 나타나는. 뭐 이제 다시 비기닝(beginning)으로 돌아갈 수는 없지만 그렇지만 내가 중간 피리어드(period)에 뭐라고 그러나, 훨씬 더 리치(rich)했던 그런 아키텍처(architecture) 보캐뷸러리(vocabulary)에서 다시 내가 시작했던 그러한 그 심플리스티(simplicity)하고 싱귤러(singular) 아이디어, 싱귤러 아이디어가 중요하지. 싱귤러 아이디어에서 그걸 갖다가 너무나 디베이트(debate)하지 말고 그걸 갖다가 어떻게 디렉트(direct)하게 표현을 할 수 없나, 재미있는 재료 같은 것을 이용해가지고. 그런 것을 노력을 했고, 하려고 그럽니다. (웃음)

전 그래도 첫 번째 단계하고 큰 차이가 지금 나는 게 첫 번째 가치 그 부분에서는 공통적인데 그러니까 그 하나의 아이디어를 다른 기능이라든지 구조라든지 만족시키면서 일부 유지해나가는 그 부분은 똑같지만 초기의 것이 그때의 생산 방식이랑도 관계가 있겠습니다만, 좀 더 박스들 중심이었고 45도 선 정도, 대각선 정도만 썼다면 지금은 훨씬 더 자유로운 각도에서 모듈,

‹마틴 루터 킹 하우징›, 1969 ©Tai Soo Kim Partners LLC

‹블룸필드 마그넷 스쿨›, 2010 ©Tai Soo Kim Partners LLC

220

‹길퍼드 하이스쿨›, 2014 ⓒTai Soo Kim Partners LLC

‹센트럴 코네티컷 유니버시티, 다이닝 홀›, 2016
ⓒTai Soo Kim Partners LLC

221

⟨버슨 하우스⟩, 1974 ⓒTai Soo Kim Partners LLC

곡선 이런 것들이 사용되어가지고 똑같은 싱귤러 아이디어라고 해도 전이랑 비교할 수 없을 정도로 형태가 풍부해졌던 그런 느낌을 받거든요.

김 네, 네. 그러니까 내가 중간 피리어드(period)에 여러 가지 복잡한 건물들을 많이 해봤으니까 어느 정도 아이디어만 스트롱하게 생기면 엑시큐션(execution)하는 건 내가 자신 있다고 생각하는 거죠. 그러니까 I'm not afraid of any shape and form. (웃음) 아이디어가 있다면. 그런 면에서 더 건축하는데 뭐 리치(rich)해졌다고 할 수 있을까.

전 네, 좀 자유로워지셨다는 말씀이신 거죠.

설계 진행 및
사무실 운영 방식

김 자유로워진 거죠. 그리고 또 하나는 우리, 이렇게 나이 드니까 뭐라고 그러나, 꼭 작품을 좋은 걸 해야겠다, 그렇게 말이죠, 정말 야심은 너무나 크게 안 갖는 것이 오히려 I feel free! 이렇게 해가지고 어느 정도 클리어하고 그러면 Ok, I can do it. 누가 뭐 내 태도나, 어떤 작품은 잘될 수도 있고 어떤 때는 잘못될 수도 있고 그러니까 That's a fact. (웃음) 그러니까 그냥 좀 더 프리하다고 생각해요. [전: 그런 것 같아요.] 프리하고 이제 그러한 걸로. 그리고 뭐 이런 것도 있습니다. 건축가라는 것이 그 뭔가 야심 없고 젤러시(jealousy) 없고 이래가지고 안 되거든요. 그것이 결국 드라이버니까. 야심하고 젤러시하고, 이런 것들이. 그런데 젊었을 때는 그게 아무나 다 굉장히 강하죠. 그렇지만 불교에서 얘기하다시피 그런 야심이나 젤러시가 결국은 They're gonna eat you up. 그렇죠? 사실 그래가지고 정말 허트(hurt)당하는 걸 난 너무나 많이 봤어요, 건축가들이. 그러니까 어느 정도 자기의 사정을 알고 (웃음) 그리고 어느 정도 야심하고 젤러시를 가져야지, 그렇지 않고 하면은 결국은 셀프 디스트럭티브(self-destructive), 그렇다고. 그러니까 그걸 모르면 It's little foolish. 풀리시(foolish)해요. 나도 알지만 결국은 내가 스타 아키텍트가 아니고, 요새 소위 얘기하는. 이렇게 그리고 히스토리안 있으니까 다 알지만은, 결국은 20세기에 히스토리컬리 건축가로서 남을 수 있는 사람은 미국에서는, 내가 보면 프랭크 로이드 라이트 하고 루이스 칸, 미국 사람으로서. 그 후에 누가 히스토리로 몇백 년 후에 남을 사람이 있을 거 같지가 않아. 사리넨도

9. 프랭크 게리(Frank Gehry, 1929-): 재미 캐나다 건축가. 서던 캘리포니아 대학교 건축대학 졸업. 1967년 다른 젊은 건축가들과 함께 설계사무소 설립. 1970년대 말부터 탈구축주의 건축의 기수로 인식됨. 현재 컬럼비아 대학교 건축대학원 교수 역임.

내가 보니까 뭐 작품들 계속 자꾸 보니까 그렇게 히스토릭하게 남을 거 같지도 않고. 뭐 폴 루돌프도 한두 개 있지만 그렇고, 그렇거든요. 물론 미국의 프랭크 게리[9]는 정말 이름이 남을 그런 건축가고. 그러니까 너무나 주책없이 크게 셀프…. 뭔가 뭐라고 그러나, 자기 자신을 과대 뭐라나. [우: 과대평가.] 과대평가 하는 것이 물론 너무 과소평가하는 것도 좋지 않지만 너무 과대평가하는 것이, 좋지 않다고 생각해요. 네. 그러니까 Somewhere inside I am in peace with myself. (웃음) 그러니까 몇 년을 내가 더 일할지 모르지만 하는 데까지 그 뭐냐 내 마음에 맞게 편안하게 일을, 그러기에 이제 다시 돌아가고서 사무실에서도 그런 것이 생길 수 있을 거면 이건 내가 하겠다고. 그리고 딴 뭐 학교니 뭐 이런 에디션(addition) 같은 건 난 안 하고 니들이 하라고. 그렇게 운영을 하고 있어요, 요새요. 앞으로도 애들이 자립할 수 있는 길을 갖다가 만들어 주려고 한 것이 이미 한 5-6년 전부터 시작하고 있어요. 내가 전에는 모든 걸 내가 다 챙겼거든요, 하나 같이. 디자인하고 딴 아이 시키더라도 다 갖고 와서 내가 고치고 다 그랬는데 이제는 저….

전 두 파트너 말씀하시는 거예요?

김 네, 네. 이제는 안 그래요, 내가. 마음이 훨씬 편해요. 한번 니가 하라고 그러면 난 보지도 않는 것. (웃음)

우 그게 연도로 말하면 언제부터….

김 한 5-6년 전부터예요. 네. 그러니까 내가 전혀 도면도 참견 안 하고 시공할 때도 가보지도 않고.

전 선생님, 요즘 사무실에서는 작업을 다 캐드로 하시죠.

김 다 캐드로 해요. 그 불편이 많습니다, 나한테는.

전 선생님은 어떻게 그러면 체크하고 할 때는 프린트 해오라고 그런 다음에.

김 그렇죠. 그렇죠. 그리고 이제 뭐 도면, 잠깐만 계세요. 지금 내가 일을 프로젝트 조그마한 걸 시작했는데 지금 내가 예를….

(이동하여)

김 (트레싱지를 펼치며) 뭐 예를 들어서 콜게이트에 무슨 커뮤니

‹콜게이트 유니버시티› 스케치
©Tai Soo Kim Partners LLC

티 센터 같은걸 짓는다고 이걸 부숴버리고 이거 짓는다고 그러
니까 내가 갔다 오면 상당히 아이디어 같은 걸 갖다가 거기 있
을 때 거기 있을 때 거기 내가 사이트에 가서 생각한 거죠. [전:
체크하시고, 네.] 거의 뭐 사이트에서 난 아이디어가 서요. (수
첩을 펼치며) 그다음에 이게 건물이 아니고, 여기 쭉 아래 길이
기 때문에 건물이면 안 되겠다. 그리고 이거는 랜드스케이프 솔
루션(landscape solution). 그렇게 해야겠다고 해가지고 제일 먼
저 스케치한 것이 이겁니다. 여기에 좋은 나무들이 많거든. 이
좋은 나무들을 최대한으로 살린다. 그러면은 아키텍처 콘셉트
(architecture concept)라는 것은 뭐냐면 나무를 살리고 시리
즈 오브 스톤 월(series of stone wall). 이게 힐(hill)이 이렇게 올
라가기 때문에. 그래가지고 로우 빌딩(low building)으로. 그래
서 조금 더 좀 해보고 건축 콘셉트는 이런 거죠. 시리즈 오브 월
(series of wall)이 이렇게 올라가는 거. 평면도 좀 한번 테스트
해보고, 섹션 좀 테스트해보고, 이게 사이트에서 한 거예요, 이
게. 사이트에서. 사이트에서 이렇게 해가지고 와가지고 사무실
와서 이제 우리가 여러 가지를 해봤지만 내가 연필로 대강 이렇
게, [전: 아직도 I자를 가지고….] 이렇게 그렸습니다, 이렇게. 이
거 평면. 평면 레이아웃을 다 해가지고 이런 스케치를 하면 콘
셉트 스케치가 썸싱 라이크 댓(something like that). (벽면의 스
케치를 가리키며) 이렇게 아래 있는 거 같은. 그래 그린 루프 전
부 만들어가지고, 그래가지고 이제 이걸 아이들한테 줘가지고
모형도 만들어보고 스터디를 시작하게 되는 거죠, 네.

전 네. 굉장히 빨리 작업하시는 편이죠?

김 빠르죠. (웃음) 네.

전 그렇죠?

김 네, 아이디어는 빨리. 그러니까 벌써 이 콘셉트. 요것이(수첩의
스케치) 키 다이어그램.

전 여기서부터 저기까지 가는 데 한 3일이면 가는 건가요?

김 그렇죠. 이게 키… 첫 번에 그냥 끄적끄적 한 것이 키 아이디어.
그러니까 나무, 시리즈 오브 월(series of wall). 물론 그렇지만 평
면을 갖다가 만들어 보면 이 아이디어가 딴 방향으로 이제 이것
이 두 개의 바 빌딩(bar building)이 생기는 그런 걸로 하고 이것

226

〈콜게이트 유니버시티 학생회관〉 아이디어 스케치와 계획 단계 평면, 2014
©Tai Soo Kim Partners LLC

은 낮은 빌딩이고 이건 높은 빌딩으로 이렇게 되는 걸로.

전 그리고 디맨션을 한번 살펴보고 [김: 그렇죠.] 이걸로 현장에다 올려보고….

김 그러니까 이제 스케치 한 것들이 평면들이 조그만 도면으로. 이 걸로 스케치를 퀴클리(quickly) 해본 거죠. 이렇게 프리핸드로. [전: 올라가나. 네.] 그래가지고 이제 그다음에 여기다 한 번.

전 자 대고 한 번 그리고.

김 네, 자 대고 한 번 그리고. 그러면 딴 아이들이 참여를 합니다. 여기서 [전: 그렇지. 네.] 여기서부터.

전 네, 네. 작품이 굉장히 지금 많잖아요.

(인터뷰실로 이동하며)

김 뭐 우리 사무실에 크고 작고 이것저것 프로젝트들이, 먼데이 (Monday)마다 아침에 사무실이 굉장히 오픈 시스템이에요. 먼 데이에는 사람이 많지 않으니까 먼데이 아침 8시에 다들 모여 서 회의합니다. 여기 다 와가지고 모이면 [전: 월요일 아침에.] 우 리 딴 파트너 아이가 잡(job) 하나하나씩 죽 하면서 그 프로젝트 매니저한테 뭐 "Any issue or any problem?" 해서 계속 다 사무 실의 사람들이 모든 프로젝트가 what's going on 하는 것을 알 게 되죠. 그러니까 한 이것저것 지저분하게 한 스물두 개 하고 있거든요. [전: 현재 돌아가고 있는…] 현재 돌아가고 있는 게 한 스물두 개 프로젝트가 있거든요…. 그중에는 아주 큰 것도 있지 만 조그마한 것도 있고. 그러니까 현재 하고 있는 것들이 큰 것 은 코네티컷, 센트럴 코네티컷 유니버시티(Central Connecticut University)에 그 ‹스튜던트 센터›(Student Center)하고 ‹리버럴 아트›(Liberal Art) 건물 하는 것을 얼리 스테이지(early stage)를 시작하고 있고. ‹캠퍼스 다이닝 홀›(Campus Dining Hall) 하고 있고 코네티컷 유니버시티(University of Connecticut)에도 스 토스 캠퍼스(Storrs Campus)에 무슨 거기 사이언스 빌딩 관계 된 새 건물 하나 하는 게 있고, 그리고 계속하고 있는 것이 그 코 트, 어저께 잠깐 보신 것. 거기 전체 리노베이트 계속하고 있고. 하트퍼드 라이브러리하고 계속 일하고 있는데 새 라이브러리

는 파크 스트리트(Park Street)에다가 짓는다고 그러고. 그리고 뭐 시공하고 있는 게 건물이 한 너댓 개 되고 그래요. 〈길퍼드 하이스쿨〉(Guilford High School), 엘리먼트리 스쿨(elementary school) 시공하고 있고 두세 개 시공하고.

전 아까 현장에서 스케치하고 돌아와서 라인 드로잉하고 고르고 난 다음에 이제 스태프가 달라붙어서 모형 만들고 이렇게 프로세스가 된다고 그랬는데요. 그게 이제 빠른 경우는 뭐 이틀, 삼 일이면 될 것 같은데 안 나올 때도 있나요? 그게 시간이 오래 걸릴 때도 있나요?

김 그렇죠. 안 나올 때도 있죠. 안 나올 때도 있죠. 그러니까 뭐 그러니까 It can be a wrong idea. 그렇지만 이제 두고 봐야죠. 이게 어떻게 발전되냐. 이제 만들어놓으면 시작까지는 딴 아이하고 얘기 안 해요. 이거 모형도 만들어놓고 어느 정도 테스트하고 이렇게 해가지고 놓은 다음에, [전: 후에.] "어떻게 생각하느냐." 그때부터 대화를 시작한다고. 그래 저… 건축 만드는 것이 루이스 칸이 얘기한 것 중에 하나가 "Believing is becoming a reality"라고 그랬는데 뭐냐면 네가 첫째, 믿어야 한다고. 뭐 믿어야 한다고 말이죠. [우: 그렇죠. 네.] 그런 걸 확실히 느껴요. 그런데 건축가들이 그걸 많이 못 합니다. 그러니까 우선 처음에 자기가 무슨 아이디어가 있으면 강하게 믿어야 돼요. 이게 좋다. "It could be wrong." 그러길래 건축가들이 많이 얼리(early) 누가 자꾸 크리티사이즈(criticize)하는 것을 자꾸 싫어하는 것이 그게, 자기 믿는 것이 무너지기 시작하면 그거 아무것도 아니거든요. (웃음)

　　그런데 미국에 아이들. 예를 들어서 우리 파트너도 그렇고 다 얘네들이 공부 많이 한 사람들 아닙니까. 뭐 엑스터(Exeter)[10] 졸업하고, 예일 언더그래듀이트(undergraduate)하고 졸업하고, 아까 저기 있는 아이는 무지하게 공부했어요. 그러니까 쿠퍼 유니온 나오고 그리고 나서는 보자르, 에콜 데 보자르[11]에서 공부하고 또 예일 마스터(Master)도 하고 그런 친구예요. 그런데 어떤 면에서 보면 지식이 많고 이러면 좋긴 좋은데 거기도 핸디캡이 없지 않아 있다고 봐요. 왜냐하면 너무나 애널리티컬(analytical), 너무나 Try to balance everything. There's no

10. Phillips Exeter Academy: 미국의 명문 사립 고등학교.

11. 에콜 데 보자르(Ecole des Beaux-Arts): 17세기 프랑스 파리에 설립된 미술 및 건축학교.

229

such thing as balancing everything. [전: 아하.] 그런데 너무나 그 인텔렉추얼(intellectual) 그 프로세스를 택하게 되면 아이디어가 스탠드 아웃(stand out)한 아이디어가 거의 없어, 이게. (웃음) 그런 경우 뭐 내가 자랑이 아니라 어… 어렸을 적에 배운 것도 많지 않고, 한국에서 계속 그런 것도 모르고 이미 백그라운드에서도 내가 인텔렉추얼 디베이트(intellectual debate) 같은 거에 뭐 이긴다고 그렇게 생각하지도 않고 그러니까 좀 어… 그 좀 그 딴 사람들이 보면 풀리실리 스터본(foolishly stubborn). (다 같이 웃음) 그렇지만 그런 것이 있어야 돼요. Something is foolishly stubborn. 어떤 어… 건축가들…. 내 전에 파트너들 이렇게 보면 They cannot make decisions. 애쓰면서 그래가지고 이렇게 뭘 갖다가 확 해가지고 이거다, 이렇게 하는. 아이디어가 한 아이디어가 가장 좋다는 게 아니거든요. 아이디어는 여러 개가 있을 수가 있어요. 그런데 그걸 갖다가 얼마만큼 자기가 믿어가지고 정말 어떤 그 예술이 될 수 있는 경지를 끌어올릴 수 있냐 그게 문제지, 아이디어라는 것 자체는 좋고 나쁜 아이디어가 없습니다. 이걸 갖다가 어떻게 정말 자기가 믿어가지고, 철통같이 믿어가지고 밀어나가서 하나의 뭐를 만들어가면 그것이 좋게 되는 거지, I can have this idea, can have that idea, can have this idea. 그렇지만 다 이렇게 믿어가지고 "내 아이디어입니다" 이렇게 해가지고 이게 좋은 게 될 수가 없지.

전 네. 선생님 초기에 그 아이디어 내신 것 있으시잖아요. 그것이 마지막 작품까지 몇 퍼센트 정도 가는 것 같으세요?

김 그러니까 내 생각에는 기본적인 아이디어는, 예를 들어서 저거를 얘기하면은, 나무를 살린다, 이 슬로핑(sloping) 언덕이니까 [전: 단을 나눈다.] 보통 노멀(normal)한 건물은 맞지 않는다. 그러니까 It's a series of wall. 월(wall)이 있는 중간에서, 월과 월 사이에 큰 나무들이 올라가고 그 지붕을 갖다가 그린 루프를 만든다. 그거는 고수를 해야죠. [전: 갈 거다, 이거죠.] 그렇죠. 그거 예를 들어서 그 사람들이 그 월 아니다 그러면 완전히 무너지는 거죠. 메인테인(maintain), 네.

최 최근 작업에서도 혹시 초기의 굉장히 분명했던 아이디어를 설계 과정을 통해서 "아, 이건 잘못됐다" 해서 바꾸신 적도 있나

요?

김 음… 내 예를 들면 굉장히 드물어요. 네. 내가 아이디어가 잘못
됐다고 생각해가지고 무너졌을 때 내가 아마 딴 사람한테 그럼
네가 하라고 그런 적은 있어요. 내가 다시 하지 않고. 그런 적은
있어요.

최 그런데 초기부터 굉장히 분명한 생각에서부터 시작을 하셔서
쭉 진행을 하시는 것 같은데요. 중간에 그런 작업들을 거쳐서
스태프들이 모형 작업도 해본다고 이렇게 말씀해주셨는데, 선
생님께서 주로 하시는 작업은 대개는 드로잉으로부터 이루어
지고, 모형 작업을 통해서 또 안이 달라진다든가 하는 경우도
있나요?

김 어, 그렇죠. 그렇죠. 그렇지만 기본 아이디어가 내가 옳다고 생
각하면 시리즈 오브 스톤 월(series of stone wall)과 그 사이에
나무가 이렇게 올라가면, 그 아이디어만 옳다고 생각하면 그것
을 메인테인(maintain)하려고 노력하죠. 그러니까 내가 지금 평
면을 퀴클리 드로우(quickly draw) 한 것은 그 펑션 프로그램
을 보고 해보니까 들어가더라고. 펑션이 어느 정도 다 맞게, 크
기니 여러 가지 다 들어가더라고. [전: 그렇죠. 그걸 확인하시려
고. 네.] 그러니까 내 생각엔 '아~ 이게 되는구나'. 그래 이제 내
주 초가 되면 아이들 불러다가 몇 명 해서 넌 모형 만들고 너는
투시도 그리고 스터디 좀 해보자고 그렇게. 그래서 좀 이렇게
되면 회의실 같은 데 사람들 있을 때 내가 놓고서는 설명하고,
"What do you think?"

최 그러니까 건축가들이 작업하는 툴도 굉장히 관심이 많은데요.
만일 초기까지 다 포함을 하신다면 직접 모형을 가지고 만드시
면서 작업을 했던 경우도 있나요? 아니면 대부분 드로잉을 통
해 아이디어들을….

김 내가 옛날에는 내가 직접 모형 만드니까 이렇게 하고 그랬는데
최근에는 그런 적이 거의 없어요. 딴 아이들한테 만들어보라
고, 좀 만들은 다음에 이렇게 뜯어가지고서는 이건 이렇게 바
꾸자고 하고 그러기도 하고 그랬죠. 우리 사무실 아이들이 그러
지, 내가 그렇게 해서 보여주면 "You've done everything. What
are you asking for?" (다 같이 웃음)

전 그렇기 때문에 많은 작업을 하실 수 있었던 거 같아요. 저희들
　 도 건축가들 이렇게 동료들도 보고 위의 선생님들도 뵙고 그러
　 면 이렇게 일하는 스타일이 여러 스타일이 있는데, 많은 일을
　 하시는 분은 선생님처럼 하지 않으면 많은 일을 못하는 거 같아
　 요. 네, 계속 그렇게 뭘 갖다가 밀어놓고 뒤에 조금씩 수정해나
　 가고 보태나가고 이렇게 아이디어를 초반에 딱 안을 정하고, 그
　 러니까 디사이시브(decisive)하게 딱 가야 하는데, [김: 그렇죠.]
　 그런 분은 작업이 1년에 몇 개 안 나오죠.

김 그래 어… 많은 건축가들이 작업할 때 다이어그램, 펑셔널
　 (functional) 다이어그램 그리고요, 평면을 그걸로 해서 만진 다
　 음에 쓰리 디멘져널(three dimensional)한 그런 걸 하고 그러
　 지 않습니까? 난 그런 프로세스 안 해요. 다이어그램 같은 거 절
　 대 안 그립니다. 그게, 그거는 기능 해결하고 다이어그램 그런
　 것은 기본적인 것으로써 그 머릿속에 다 있는 건데, 그런 걸 그
　 려가지고서람 그거를 하고 그러니까. 가장 중요한 것은 사이트
　 나 그런 데 가가지고 해가지고 "What is a basic idea?" "What
　 are you trying to do?" 그것부터 물어야 해요. "What are you
　 trying to do?"

전 여기서 무얼 할 거냐?

김 그렇죠. 무얼 할 거냐. 그래가지고 이 사이트 봐서 읽어와가지고
　 그 앞에서 건물이 보여야 한다고요. 기본적인 아이디어의 건물
　 이 보여야 한다고. 그럼 보이면 OK, I know how to make it.

전 네….

최 선생님 작품 중에 지어진 것 하고요, 계획안에 머무른 것 하고
　 비율은 어느 정도 되나요?

김 거의 80퍼센트 될 거예요. 나는 계획안이 많지 않아요.

최 네. 보니깐 그런 것 같아요.

김 계획안 거의 없어요. 클라이언트한테 가서도 항상 보스팅
　 (boasting)한 게, "Everything I design is built." (웃음)

전 음… and they work. (웃음)

우 아~

전 그게 큰 거 같아요.

김 네, 그래요. 사실. 뭐 몇 개는 있지만, 이런 거니 저런 거니 있긴

있지만 대부분은 디자인한 게 다 빌트(built)됐어요. 그러니까 물론 내가 60, 그러니까 70년대에 파트너가 하나 있었거든요. 잭 달라드 후에도 또 하나 있었어요. 윌리엄 리들리라고. 그때 내가 항상 불평을 한 것이 걔한테 "야, 이거 우리 말이지…". 그러니까 학교하고 그럴 때예요. 〈스미스 스쿨〉. 이렇게 말이지 쥐짜질어지게 적은 버짓(budget) 가지고 이거 일하고 이래서 정말… 걔가 뭐라고 그랬냐하면 "태수, 네가 이런 컨디션 밑에서 일을 시작하는 것이 나중에 너한테 좋은 영향이 올 테니 봐라." 왜냐면 "You're thinking in the tight budget." 어떻게 이 타이트 버짓(tight budget) 안에서도 건물을 짓고 어떻게 그래도 무엇을 맨들 수 있나 이러한 디시플린(discipline)을 하는 것이 굉장히 앞으로도 중요할 거라고. 어느 정도 He has a right word. 워낙 한국에서 프로젝트, 미술관이니, 교보 건물이니 그런 거는 아니지만 계속해서 난 사실 뭐 버짓이 아주 풍부한 프로젝트는 그렇게 있은 적이 없거든요. 항상 베리 타이트 버짓(very tight budget). 그래서 그런 디시플린은 잘 됐어요. 쓸데없이 쓸데없는 데 돈 쓰고 어… 그러니까 어느 정도 내가 추구하는 에스테틱(aesthetic)하고도 맞아 들어간 거죠. 심플리시티(simplicity), 프레시니스(freshness), 그리고 정말 썸싱 어스티어(something austere), 뭐 이런 데서 나오는 미. 장식 같은 거 안 쓰고. 그러니까 옛날 내 60, 70년대 때 할 때 그런 걸 도저히 할 금전적인 여유가 없으니까 프로젝트에, 그러니까 그렇게 할 수밖에 없었던 것이 아마 맞아들어간 것 같아요.

최 최근에 캐드를 사용하게 되면서 혹시 기술적인 유용성이 선생님의 작품 세계에 영향을 준 것도 있을까요? 작업 방식이 좀 변하게 되면서 작품의 경향에도 영향을 미친 게 있는지 해서요.

김 글쎄, 여기 젊은 아이들보고 그럼 실링 트러스(ceiling truss) 같은 걸 한번 해보라 그러고 보면 뭐 요란하게 테스트에 뭐여 지 그재그니 그냥 캐드로 하고 그러니까, 그게 내가 볼 때는 젊은 사람들의 고민이라, 너무 모든 그 패턴 만드는 게 쉬우니까. 무슨 패턴이든 쉽사리 맨들 수 있으니까. 만들어놓고 보면 멋있는 것 같고, 그런 것에 난 영향 안 받습니다. 절대로. (웃음)

전 그래서 아까 그 평면에서 이룬 그 자유로운 각도의 직선 쓰는

것은 캐드 아니면….

김 캐드 아니면 못 하죠. 일종에 그 내 스케치를 복사해서 맨든 것
아닙니까? [전: 그렇죠.] 그러니까 현장에서도요, 그거는 어떻
게 기하학적으로 할 수가 없으니까 GPS 포인터로 했대요. 그
러니까 도면을 갖다 놓고 모든 포인트 개수로 해가지고 그러
니까 실제로 사이트에서 GPS로 그렇게 했긴 했다는데 모르
겠어. 그래가지고서는 대강 잡아놓고는 한번 지오메트리컬리
(geometrically) 해봤겠죠. 그렇게 했대요. 그런데 옛날엔 뭐 내
가 사실 워킹 드로잉도 많이 했거든요, 실질적으로. 그거 내가
못 하지. (웃음) 그게 아주 리그렛(regret)입니다. 파이널 도면을
내가 참견 못 하는 것이. D.D 도면도 그렇고 이제는 어… 그 컴
퓨터로 드로잉이 되고 다, 투시도도 그렇고 그러니까. 내가 전에
는 워터 컬러(water color)로 투시도도 많이 그리고 그랬잖아요?
그런데 이젠 투시도도 뭐 그냥 컴퓨터로 투시도 그리면 보고서
이렇게 바꿔라 이렇게 바꿔라나 하지 저… 그게 큰 영향이 있을
거예요, 앞으로. 자기가 직접 손으로 하는 거 하고 그냥 컴퓨터
로 그려가지고서람 보는 거 하고.

최 손으로 그린 그림으로 프레젠테이션을 하신 게 마지막으로 한
언제쯤이신가요?

김 아니, 요새 가끔 해요.

최 아, 요즘도….

김 네, 네.

전 그 ‹미스 포터스 스쿨›도 손으로 그리신 거 아닌가요?

김 네. 그랬죠. 네. 많이 해요. 예를 들어서 지금 지금 이거 프레젠
트(present)할 때 지금 내 생각에도 아이디어를 갖다가 스톤 월
(stone wall)하고 나무들 이렇게 버티컬(vertical)하고 높은 소나
무들이 있거든요. 하는 거는 손으로 내가 그냥 챠콜(charcoal)
로 그리는 것이 훨씬 효과적이지 않나 생각해요. 컴퓨터로 그
느낌을 내기가 힘들다고. 컬러풀지고 그러면 꼭 망가같이 돼
버려. 네.

최 아까 라인 드로잉(line drawing)으로 이렇게 아이디어 정리하
시는 정도에서 아마 뭐 단면이라던지 공간적으로는 다 생각이
결정이 되시는….

김 그렇죠. 내 머릿속으로 보통 어… 그게 그 잠 못 자는 것도 하나의 이유인데, 예를 들어서 어쩔 때 밤늦게 들어오면 평면 내가 다 그렸으니까. (웃음) 그리고 그 스페이셜 릴레이션(spacial relation)도 머릿속에서 다 생각하고, 그러니까 아침에 와가지고 그린 거예요. 그냥.

최 그리고 재료의 단계까지도 혹시 다 구상을 하시나요?

김 아이, 다 그렇죠. 어… 어디까지 돌을 따라서, 돌이 내부는 어디까지 들어오고 하는 것도 대강 생각하고….

최 사실 그런 측면에서는 전통적인 방식의 그런 과정으로 디자인을 진행하시는 것 같은데 그게 아까 말씀하신대로 훨씬 더 많은 작품들을 빠른 시간 내에 효율적으로 하는 데 좀 더 결정적인 영향을 주는 것 같은데요, 혹시 초기의 글 요거 기억나시나요?「건축을 보는 기본점 7가지」[12]가….

12. 대한건축학회,「건축을 보는 기본점 7가지」, 1965. 7.

김 몰라요. 뭐라고 그랬어요? (다 같이 웃음)

전 좋은 말씀하셨어요.

(우동선이 프린트된 원고를 건넨다)

전 내부 공간이 있는가, 입구가 잘 놓여 있는가, 건물이 어떻게 땅에 서 있나, 어떻게 유리창이 되었나, 어떻게 모퉁이가 되어 있나, 재료는 어떻게 쓰이고 있나, 그다음에 구조, 구조체는 적당히 표현되어 있나. 이렇게 일곱 가지를 적으셨는데요.

김 네. 그러니까 뭐 다 이거 생각할 때 다 생각한 거지. 입구가 중요하니까 입구가 올바른 데 나와 있나, 어떤 형태로 있나, 거기 뭐 내부에 재밌는 공간이 생길 수 있나, 그러니까 입구에서 들어오면서 바로 그 모스트 익사이팅(most exciting)한 스페이스를 볼 수 있나, 뭐 이런 거. 스페이스와 스페이스에 연결하는 데에서 재밌는 릴레이션(relation)이 생길 수 있나, 뭐 그런 거. 재료는….

전 이 글을 65년에 쓰셨거든요?

김 어~ 그래요? (웃음)

전 그러니까 65년에 필립 존슨 사무소에 다니고 있을 때.

김 그땐가요? 그러네.

전 네, 다니고 있을 땐데… 이번에 이제 인터뷰하시는 도중에 필립

‹대한교육보험 연수원› 스케치, 1987
ⓒTai Soo Kim Partners LLC

존슨 사무실에 다니시면서 뭐 배웠던 부분에 대해서 잠깐 언급을 하셨지만 그 부분 조금 더….

김 필립 존슨 사무실에 제가 62년부터 일했죠, 가을에. 처음에 들어가니까 무슨 잡일 같은 거 많이 시키고 그러니까 뭐 한 1년 정도 이것저것 잡일들 좀 하고 모형도 좀 만들고 그랬어요. 시키면 맨들고 그랬는데, 한 1년쯤 지내고 나니까 그 프로젝트 매니저 에드워드 도버라는 친구가 어… 날 잘 봐가지고 워킹 드로잉 갖다가 시키기 시작하는데, 거기 하나 어… 대학교도 안 간 아이인데 워킹 드로잉을 기가 막히게 그려요. 연필로 그리는데. 걔한테 많이 배웠어요. 아주 젊은 아인데, 대학교도 안 가고 그런 앤데. 전문학교나 댕겼다는데. 그래가지고 거기서 정말 워킹 드로잉을 제대로 잘 배웠습니다. 그러니까 도면 자체를 갖다가 어떻게 오가나이즈(organize)하나, 워킹 드로잉 도면을 어떻게 하나, 시스티메틱(systematic)하게 어떻게 하고, 그러면서 거기 있으면서도 내가 디자인 컴피티션(design competition)을 바로 많이 했죠. (웃음) 그래서 64년인가 이스트 리버 디자인 컴피티션(East River Design Competition) 해가지고 메리트 어워드(Merit Award) 받아서 사무실에서 인정받고.[13]

13. 『TAI SOO KIM PARTNERS SELECTED WORKS』에는 1963년으로 표기되어 있음.

김 그건가요?

최 (프린트물을 건네며)

김 이거예요. 이스트 리버(East River). 그리고 뭐 이것도 프로포절…. 이것도 하고 컴피티션하고 하여튼 내가 부지런했다고 할 수밖에…. 이거 할 때 제가 처음에 뉴욕 가가지고 컬럼비아 근처에서 친구 방 곁에서 살다가 [전: 네, 그러셨다고. 네.] 브루클린(Brooklyn)으로 갔어요. 브루클린으로 가가지고 한 클린턴 애비뉴(Clinton Ave.)라는 데 한 일주일, 아, 1년 살았는데 하여튼 밤에 모형을 맨들려면 작업을 해야 하잖아요. 아무래도 소리가 나잖아. 뭐 자르고 그러면…. 아래층 여자가 와가지고선 문을 두들기면서 "Young man! What are you doing at night?" (웃음) 그리고 조용히 좀 하다가 조금 있다가 땅! 땅! 땅! "What are you doing, making such a noise?" (웃음) 그 하여튼 그것 때문에 혼났어요. 하여튼 그 노인이 올라와서. (웃음) 그런 그 컨디션 속에서 내가 뭐 이렇게 큰 모형도 만들고 혼자서. 그렇게 했

어요, 몇 번을. 그래 64년에 결혼을 해가지고 그때도 이제 컴피
티션을 거기 있는 사무실에 있는 아이 하나가 내가 이런 상 받
고 그러니까 다른 아이들도 '이 친구가 재주가 있구나' 그래가
지고 내가 야, 너 같이 하려느냐고, 와서 도울래 그러면 와서 한
다고, 그래가지고 우리 웨스트 사이드(West Side) 아파트 밤중
에 뭐 12시까지 둘이서 모형 만들고 그 짓 했죠. (웃음)

전 아~ 그러니까 결혼하셔가지고 웨스트 사이드로 이사를 하셨
다고요?

김 네. 맨해튼(Manhattan)으로 이사했는데 거기 그 베드룸 하나
있는데 우리 와이프는 베드룸에 들어가 있고, 오밤중에 그 사
람들은 나무도 만들고 그랬지. (웃음) 그래서 하여튼 필립 존슨
에서 제일 배운 것은 건축을 배운 것보다, 그때는 그 사람 하는
건축을 좋아하지 않았으니까, 그렇지만 건물을 어떻게 올바로
풋 투게더(put together) 하는지, 그리고 워킹 드로잉을 어떻게
하는지, 그리고 컨설턴트 하고도 어떻게 일하는지 이런 걸 다
잘 배웠어요. 지금 생각해도 정말 그 내가 행운이었다고 생각해
요. 그런 퀄리티가 높은 사무실에 프로젝트 매니저도 잘 만나가
지고 내가 큰 건물을 한 세 번쯤은 그렇게 워킹 드로잉(working
drawing)을 from the beginning to end까지 했어요. [전: 아.] 네.
그러고 나니까 무슨 건물이든지 풋 투게더 할 수 있다는 자신
감이 생기더라고요.

최 예전부터 그건 궁금했었는데요, [김: 뭐가.] 필립 존슨 작품 풍
하고 다르니까.

전 끝까지 영향이 안 나오죠. (웃음)

최 꽤 달라서요.

김 네.

전 그래서 무엇을 배우셨는지를 궁금했습니다.

김 그러니까 내가 제일 싫어하는 것이 필립 존슨의, 물론 아키텍트
자신과 워킹 프로세스(working process)도 물론 그렇지만 재료
쓰는 거니 그리고 결과적으로 뭘 만들려고 하는 거니, 뭐 그 사
람 뭐 그냥 돌 같은 거 써도 트라바틴(travertine)이라고 아시죠?

전 네. 비싼….

김 트라바틴 뭐 마블(marble), 브론즈(bronze), 어… 실링(ceiling)

같은 데는 골드 리프(gold leaf)니 이런 거, 전혀 내가 취미에 안 맞거든. 그리고 건물 자체도 너무나 포멀리스틱(formalistic)하고 리지드(rigid)한 그런 건축. 물론 영향이 없지 않아 있을 거예요. 그렇지만 나한테도 어느 정도 그 포멀리스틱한 그러한 게 없지 않아 있거든요. 건축을 볼 때 베이직 클래식(basic classic)한 콘셉트(concept). 베이스(base), 칼럼(column), 프론탤러티(frontality), 루프(roof) 이런 것이 이제 클리어리 디파인드 아키텍처(clearly defined architecture). 이게 다 베리 클래식 아키텍처(very classic architecture)의 기본적인 그런 거에 없지 않아, 거기 영향을 안 받았다고는 할 수 없을 겁니다. 그렇지만 원체 내가 필립 존슨의 퍼스낼리티(personality)를 싫어하고 그러기 때문에. (웃음) 그 사람의 취미라던지 테이스트(taste). 그 사람의 건축은 어떤 아이디어라기보다도 일종의 테이스트입니다, 테이스트. 그래서 자주 그 사람은 게이이기 때문에 그런 말을 할지 모르지만 제일 내가 싫어했던 말인데, 가끔 잘 이래. "Ah~ this is very pretty." (인상을 찡그리며) "This is pretty?" 그 말을 아주 자주 써요. "It's very pretty." 내 속으로 '짜식아, 건축가가 어떻게 말을 프리티(pretty)라고 그러냐'. 그렇게 속으로. (다 같이 웃음)

전 네. 그래서요, 나머지는 대개 이해가 되는데 '재료가 어떻게 쓰고 있나' 이 항목에서 '감각적 영원성(感覺的 永遠性)' 이런 표현을 썼는데요, 이게 무슨 뜻인지요?

김 어, 그러니까 내가 트레이닝 받는 것이 결국은 미스, 그로피우스 다음에 루이스 칸 그때 시간의 영향이 많지 않습니까? 말씀드렸던 것과 같이 내가 첫 번에 하여튼 젊은 학생으로서 굉장히 그 가슴이 뭉클했던 것이 루이스 칸의 ‹예일 아트 갤러리›(Yale Art Gallery)를 사진을 딱 보니까, This is something different from Mies or Gropius. 느꼈던 것이 There is a sense of permanency in here connecting to… 과거에 우리 5천 년, 헤리티지(heritage)를 연결해주는 그러한 것을 갖다가 맨들었는데도 굉장히 컨템포러리(contemporary) 하면서도 It gives me that sense. It's not a singular object. It's a connecter. 그러니까 내 생각엔 그때도 건축이라는 것은 This is establishing not

only a building but also its linkage. 타임을 링키지(linkage)라고 그렇게 생각한다고. 그때는 그렇게 생각을 안 했지만. 그때 제가 생각한 건 내가 왜 그렇게 가슴이 뭉클했냐, 그것은 결국은 그것을 느꼈기 때문에 그렇거든요. 그러니까 미스나 그로피우스에 그렇게 만족을 못 했고 어딘지 모르게 루이스 칸 같이 묵직하고 어두우면서 그래도 퍼머넌시(permanency) 하고 연결성, 커넥팅(connecting), 커넥터(connecter) 그런 거… 그런 것이 항상 내 마음에 있습니다. 그렇게 생각한다면 모뉴멘탈리티(monumentality)가 없을 수 없죠. 모뉴멘탈리티를 나쁘게 설명하는 게 많은데 최근에든지 뭐 그게, 난 건축 has to be monumental, therefore it's lasting. 모뉴멘탈(monumental) 안 하고서는 라스팅(lasting)하지 않거든. 난 모뉴멘탈리티(monumentality), 시메트리(symmetry) 이런 것이 나쁘다고 생각하지 않아요. 뭐 예를 들어서 루돌프가 얼마나 시리어스(serious)하게 생각해서 이야기하는지 모르지만 자기 얘기는 "Modernity is beating the symmetry". 거의 그래가지고 그 사람이야말로 어떻게 하면 시메트리를 비트(beat)하나 그걸로 작업을 한 거거든요. [전: 그렇죠.] 그런 거 생각하면 루이스 칸은, He was not afraid of symmetry, he was not afraid of monumentality.

전 서현[14] 교수한테 그 얘기했다가 되게 뭐라고 그러던데요. 제가 서현 교수한테 "아, 나는 대칭도 괜찮다" 그랬더니 뭐 진짜로 그렇게 생각하느냐고 막 공격을 하던데요.

김 (웃음)

전 잘못 가르치신 것 아니에요? (웃음)

김 That's wrongheaded. (웃음)

전 그다음에 그 같은 글에서 마지막에 '구조물은 어떻게 적당히 표현되었나' 이러면서 굉장히 구체적으로 일본 건축 예를 들고 비판을 하셨어요. 일본, 이게 아마 단게 겐조(丹下健三)[15]나 이런 사람들을 염두에 두고 하신 말씀이신가요? 그때? 65년에. 그러니까 일본 사람들은 현대건축을 하는데 지나치게 뭐 이렇게 기둥이나 보를 강조하고 막 그런다. 건축이 그게 아니라….

김 아, 그 이야기는 단게 얘기일 거예요. 단게가 그 구조체를 갖다

14. 서현(徐顯, 1963-): 1986년 서울대학교 건축학과 졸업. 동 대학원 석사 및 컬럼비아 대학교 석사학위 취득. 한양대학교 건축학부 교수.

15. 단게 겐조(丹下健三, 1913-2005): 일본의 건축가, 도시계획가. 2차 세계대전 후 일본의 국가 프로젝트에 많이 관여함.

가 스타일리스틱(stylistic)하게 표현하는 그런 거에는 취미 없다는 그런 얘기일 겁니다. 그러니까 그때 단계가 결국은 코르뷔지에한테서 와가지고서는 소위 자기의 일본의 건축을 표현을 하려니까 결국은 그 사람이 일본 고전 건축의 기둥이니 뭐니 이런 서까래니, 그런 얘기 많이 해가지고 그걸 갖다가 콘크리트로 만들어가지고 장식적으로 그걸 표현했잖아요. 거기에 대해서 크리티사이즈(criticise)한 거죠. 구조체를 가지고 어떤 장식적으로 표현하는 데는 흥미 없다는 그런 얘기일 겁니다. 그러니까 건축이라는 것은 볼륨(volume). Most important thing is container. Architecture is container or volume, space.

최 거기서도 공간이 훨씬 중요하고 [김: 그렇죠.] 구조체가 너무 드러나선 안 된다고.

공간, 볼륨으로서의 건축

김 그렇죠. 나는 그렇게 생각해요. 너무 구조체를 갖다가 익스프레시브(expressive)하게, 익스프레셔니스트(expressionist) 식으로 표현하게 되면은 결국은 그거 자체가 하나의 오브젝트(object)가 되면 정말 코어(core), 아키텍처(architecture)의 코어 아이디어(core idea)의 스페이스, 볼륨이 약해진다는 겁니다. 네, 그런 얘기죠.

전 그러면은 두 번째가 ‹서울 마스터 플랜›.

최 잠시 하나만 더 여쭤 볼게요. 스페이스, 볼륨이 그러니까, 건축에 있어서 커뮤니케이트(communicate)하는 수단으로서 건축의 가장 중요한 랭귀지는 스페이스와 볼륨으로 설정을 하고 계신 거죠. 구조체의 표현 같은 것은 부차적이고요. 그런데 선생님 작품들 보면은 이 구조적인 상황들이 클리어하게 드러나는 거는 잘 드러나는 것 같거든요. 아무튼 건축의 표현의 수단으로서 사용할 수 있는 랭귀지들이 굉장히 많을 텐데요. 선생님께서는 일단 스페이스와 볼륨의 언어로써 [김: 그렇죠.] 소통하는 것이 가장 중요하다고 생각하시는 거죠?

김 네, 그렇게 생각해요. 그러니까 물론 여건에 따라서 틀리지만 제일 중요한 것은 결국은 건물이라는 것이 뭐 바깥에서 보고 그러지만 입구에 들어가서, "와~ That's architecture!" "The space is greeting you." 그리팅(greeting) 해가지고서람 이 들어가서 느끼는 볼륨(volume), 느끼는 그 스페이스. 그것이 가장

중요한 거지, 그러니까 다른 모든 것이 그것을 서포트해줄 수 있는 방향으로 해야겠죠. 물론 내 작품에서 항상 언세티스파이드(unsatisfied)한 것은, 그 미국의 건축들이, 특히 동쪽 여기서는 스틸 구조를 갖다가 다 써야 하거든요. 콘크리트를 쓰는 것이 극히 드뭅니다. 너무나 돈이 비싸고 그런 걸 할 수 있는 크래프트맨(craftsmen)들이 여기 없고 말이죠. 그러니까 스틸 칼럼(column)이란 것은 하고 나면 다 감춰진다고요. 그래서 I'm not happy with that. 그렇지만 거기에 대해선 좀 불만족이죠. 어떻게 하면 그래도 구조가 데코러티브(decorative)한 익스프레션(expression)이 아니래도 구조 자체가 어떻게 이 건물이 세워졌나를 갖다가 얘기해주는 것만은 굉장히 중요한 거죠. 예를 들어서 그 ‹미스 포터스 스쿨 체육관›(Miss Porter's School Gymnasium) 같은 데 가보면, This is very clear. 아웃, 바깥에서도 칼럼이 어떻게 서 있고 내부에서도 칼럼이 다 익스프레스되어 있고 구조체가 어떻게 되어서 이 스페이스가 만들어졌다는 이런 것. 그런 것을 갖다가 컴플리트(complete)하게 설명해주는 건축이 좋은 건축이라고 생각하죠. 그런데 많은 경우에 그냥 감춰지게 되니까. 언포츄니트(unfortunate).

최 어제 선생님 작품을 둘러보니까 거의 다 구조적인 진실성이 다 읽혀지는 구조더라고요. 공간 안에서 그게 이렇게 드러나진 않지만, 텍토닉(tectonic)하게 읽고자 하자면 모든 걸 읽을 수 있는 그런 구성들이어가지고요. 그래서 저는 초기에 그러니까 어떤 이 스페이스(space)를 위해서 구조는 물러난다고 말씀을….

김 글쎄 그 말이 아마 잘못… 물러나는 건 아니고, 결국은 그때 아마 단게 얘기가 그때 그 일본 시대에….

전 과도하게 이렇게 되니까….

김 그렇게 기둥이니 뭐 빔을 익스프레스해가지고 이것을 갖다가 재패니즈 뉴 아키텍처(Japanese New Architecture)라고 얘기하기 시작하는 거에 대해서는 좋지 않은 방향이라는 의미에서 했을 겁니다. 그러니까 I was right. (웃음) 그 조금 지나고 없어졌잖아요. 일본서도, 그렇죠? 단게가 그 몇 번 한참 그거 할 때 다른 사람들도 다 콘크리트로 빔 만들고 그랬지. (웃음)

우 왜 일곱 가지라고 말씀하셨어요? 왜 일곱 개만.

‹미스 포터스 스쿨 체육관›, 1997 ⓒ전봉희

‹미스 포터스 스쿨 학생회관›, 1997 ⓒ전봉희

16. 존 러스킨(John Ruskin, 1819-1900): 영국의 평론가, 미술평론가. 중세 고딕 미술을 찬미하였으며, 주요 저서로『건축의 일곱 가지 등불』(The seven lamps of architecture, 1849), 『베니스의 돌』(The stones of Venice, 1851) 등이 있다.

김 모르겠어. 일곱 개. 한 번 나열해보니까 일곱 개만 생각이 났던 모양이지. (웃음)

우 저는 이렇게 존 러스킨[16]이나 이런『일곱 가지 등불』이나 이런 걸 염두에 두신 게 아닐까 그런 생각을 했어요.

김 그런 게 있어요? 일곱 가지, 다른 사람도?

우 아, 그럼요. 백 년 전에도 있죠.

김 그 사람들이 일곱이라고 그랬어요?

우 네, 네.

김 (웃음) Surprise!

전 두 번째가 ‹서울 마스터플랜›으로 그러면 이야기를 넘어가는데요, ‹서울 마스터플랜›은 70년에 발표를 하셨어요. [김: 네, 네.] 그리고『동아일보』에도 70년 1월 17일 날 소개가 됐으니까. 69년. 그러니까 그때가 선생님 이제 한국 방문하시고.

‹서울 마스터플랜›(1970)

김 방문할 때 그때예요. 그때예요.

전 아, 해서 그때 발표하셨어요? 그럼.

김 네, 네.

전 그때 한국에 한 4개월쯤 여행하셨다고 하셨죠.

김 어, 한 3개월 있었죠. 그때. 그때.

전 아 참, 일본이랑 홍콩을 가셨고, 한국에선 3개월 계셨는데 그럼 3개월 있으신 동안에 발표를 하셨다고요?

김 그렇죠.

전 준비는 언제 하셨는데요? 미국에서 해서 가져오셨어요?

김 그러니까 내가 한 2년 전부터 그때 김인석 씨가 미국에 왔어요. 그 사람도 이민을 올까 그래가지고 가족은 한국에 있고 자기 혼자서 먼저 캐나다에 왔어요. 캐나다로 이민을 왔는데 자기가, 캐나다에서 잡(job)을 못 구하더라고요. 그래서 내가 하트퍼드로 오라고, 내가 잡 구해줄 테니까. 그래 하트퍼드에 68년인가 왔습니다. 68년인가… 어. 그래가지고서람 내가 소개해가지고서는 잡을 구했어요. 그 일을 여기서 혼자 살면서 일을 하면서 어… 뭐 나 사는 데하고 가까운데, 그러니까 그때는 기 쓰리 데커 하우스(three decker house)[17] 그 위층에 살았어요, 제가. (웃음) 그때 미경이를, 우리 딸아이를 막 낳았을 때지. 그때 서울의 마스터플랜 같은 것이 나왔다는 얘기를 들었어요.

17. 미국 뉴잉글랜드 지역의 대중적인 목조 주택 형식.

전 김인석 씨를 통해서요?

김 네, 그렇지. 그래서 그 마스터플랜 나온 것을 어떻게 구했죠. 그 책을. 그런데 그때만 해도 내가 한국을 들어갈까 말까 하고 생각하면서 헌팅턴 다비 달라드에서 일하면서 ‹마틴 루터 킹›(Martin Luther King Housing) 그 디자인 설계하고 그리고 어저께 아파트 본 것 있지 않습니까? 그것도 그런 거.

18. ‹Immanuel House Senior Housing›, 1972.

전 임마뉴엘(Immanuel).[18]

김 그런, 임마뉴엘 설계하고 있을 때니까, 저녁 때는 시간이 났어요. 한국에 가려고 해도 내가 할 일이 있어야 가지. (웃음) 그래서 이걸 갖다가 그러면 해야겠다. 그렇게 생각했는데 아마 그 내 아이디어의 시작은 내 대학원 저… 논문, [전: 석사 논문.] 석사 논문하고도 연관이 있어요. 그때 그 잘 아시겠지만 역사 하시는 분이니까. 서울시 일을 갖다가 하기 위해서 태조가 누군가 뭐 거기 이름이 다 나와 있는데 여러 사람을 보내가지고 지금 이 근처를 갖다가 여러 번 조사를 했어요. 새 서울을 옮기는 것. 그래가지고 마지막 두 사이트가 나온 게 현재 있는 서울이 한 사이트고 또 한 사이트가 이쪽, 그러니까 (자료집을 가리키며) 여기요. [전: 안산.] 여기가 한 사이트고 이게 사이트고, 지금 그렇게 두 사이트로 나왔었어요. 그래서 그때 벌써 얘기가 장점, 단점들을 얘기했죠. 이게 장점은 여기 우선 보시면 있겠지만 잘 싸여 산이 사방으로 있어서 그러니까 적을 갖다가 그거 하는데 유리하다. 그리고 이 여기는 위험한 것이 강이 있기 때문에 강을 타고 적들이 들어오면 이걸 막는 데 참 문제가 있다. 그렇지만 또 하나, 그때만 해도 벌써 서울이 앞으로 큰 도시가 될 때 이건 너무 비좁다. 이걸 단점으로 얘길하고 [전: 그렇죠.] 여기는 굉장히 늘어날 수도 있다. 이런 얘기도 하고 그래서 그때 내 크리티시즘(criticism)도 물론 이게 아름답고 그렇겠지만 그때 서울을 여기로 잡았으면 오히려 좋지 않았나. 그 의견이 내가 의견이 그랬어요. 거기서 아마 아이디어를 시작해가지고 그러니까 그때만 해도 지금 서울과 같이 여기 있죠. 원, 원… (자료집을 살펴보며)

전 원래 계획안도 있습니다.

김 저, ‹서울 마스터플랜› 없어요?

(자료를 찾으러 잠시 자리 비움)

전 봤는데, 내가. 있어요. 원래 서울 것도 어디에 나왔냐면, 『건축과
환경』[19]인가에…

최 (자료집) 뒤에 다시 나올 때.

전 어, 뒤에 다시 나올 때 서울 것이 나와. 특집처럼 나왔는데. 『건
축과 환경』. 여기 있네. 찾았다고 알려 드려야지.

(‹서울시 마스터플랜›을 소개하며)

김 1965년에 퍼블리시드(published)했네. 서울의 어드미니스트레
이션(administration)에서.

우 네.

전 어, 선생님 찾으신 모양이네요.

김 네.

전 저희도 찾았어요. 저희도 좀 있더라고요. 네.

김 그러니까 이거 이 마스터플랜이 이거였다고요.[20] [전: 네. 그러니
까요.] 특별한 아이디어가 없이 이렇게 해가지고 이렇게, 이렇
게 해가지고 티피컬리(typically) 이렇게 이렇게. 이러한 거였어
요.

전 제가 안 그래도 신문 기사에서 소책자가 있다고 그랬는데 그 소
책자가 어디 있나 했더니 이게 그 소책자네요. 하나밖에 없으세
요?

김 하나 드릴까요? 그러죠. 더 있어요. 그러니까 이것이 다이어그
램이 그러니까 역사적으로 이것이 원체 서울 그리고 이것이 얼
터너티브(alternative) 아이디어고. [전: 그렇죠. 네.] 이렇게 해가
지고 이 축은 내가 그린 거고, 그러니까 내가 여기서 보길 축을
본 거죠. 보면 여기 산 해가지고, 그래서 이제 그 축을 기본으로
해서.

전 (Comparative study of cities, SEOUL, BRASILIA,
WASHINGTON, NEW YORK 그림을 가리키며) 선생님 이
거 같은 스케일로 그리신 거죠?

김 같은 스케일이에요. 이게 얼마만큼 큰가. [전: 그렇죠.] 이 스케

일이. 그러니까 아마 그때만 해도 내가 얘길, 그때 이 마스터플 랜 얘기가 인구 700만?

전 700만, 800만.

김 Something like that. 그런데 보니깐 이 스케일(SEOUL)로 볼 때 여기서부터 여기 길이가 훨씬 이거(BRASILIA)보다도 여기서(SEOUL) 맨해튼에서 브루클린(NEW YORK)으로 가는 이 거리 아닙니까. 이거. [전: 그렇죠. 네.] 워싱턴 D.C.는 요거밖에 안 된다고.

전 그리고 이 모형을 만드셨죠?

김 만들었죠. 전부 콘타(contour)까지 싹 해서. (다 같이 웃음) 크게, 아마 이만하게 만들었을 거예요.

전 아니, 이게 없어졌다고요?

김 없어졌어요.

전 있어야 되는데….

김 글쎄 말이에요.

우 다시 만들어야….

김 (웃으며 Master plan of mass transit system 계획을 가리킴) 그러니까 이제 베이직 아이디어(basic idea)가 이제 한국의 그때만 해도 이 항구하고 연결해야 국제적인 도시가 된다. 세계의 큰 도시들이 다 항구를 끼고 있어야 이게 플로리시(flourish) 되는 거 아닙니까? 여기 운하를 파가지고 이렇게 들어오는 거니, 그리고 트래픽(traffic) 그것도 심플리시티(simplicity), 이것도 키 아이디어죠. 여기서부터 한 선으로….

전 현재 운하가 이 자리쯤 되나요?

김 아니에요. 여긴.

전 더 지금 하신 거랑 비슷한가요?

김 비슷해요. 여기 영종도가 여기 아니에요? [전: 그렇죠.] 그러니까 고속도로가 이렇게 오는 거죠.

전 그렇죠. 그거 따라서 지금 만들었으니까.

김 그렇죠. 고속도로. 영종도가 여기 있어가지고. 그때 비행장은 내가 여기에 서제스트(suggest)를 안 했네. (웃음)

전 도로는 만드셨는데요.

김 그렇죠. 다리는 만들었죠. 연결시키는 거.

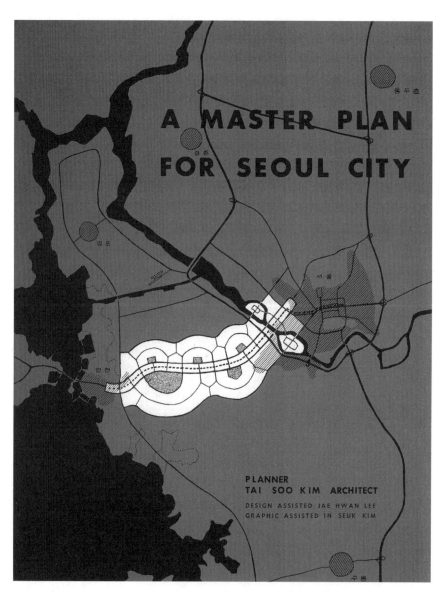

『서울 마스터플랜』, 1965 ⓒTai Soo Kim

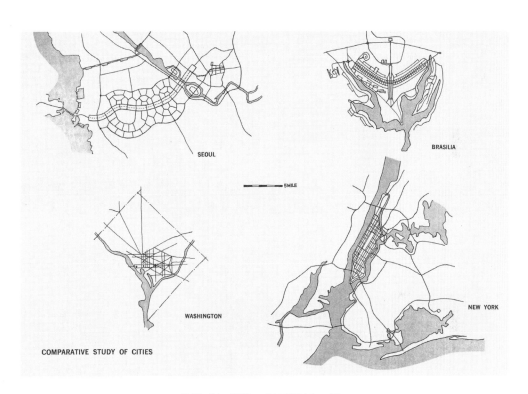

SEOUL

BRASILIA

5MILE

WASHINGTON

NEW YORK

COMPARATIVE STUDY OF CITIES

『서울 마스터플랜』, 1965 ⓒTai Soo Kim

전 네. 이거는 역사적인 자료라고 난 생각해. 선생님 이거 꼭 주십쇼.

김 네. (건네며) 지금 여러 권 있어요.

전 네. 이거 재단에서 분명히 달라고 할 텐데.

전 (앞표지를 살피며) 디자인 어시스트(design assist)가 있네요. 이재환.

김 이재환이라고 아시지요? 이재환이라고 국민대학의 교수 오래 했어요. 그 친구가 누군고 하니 내가 미국 가기 전에 그 김수근 씨가 여기 엉뚱한 친구가 하나 있으니까 한번 만나보라고 그래요. 김수근 씨가.

전 그러니까 미국 가기 전이라는 게 언제를 말씀하시는 거예요?

김 그러니까 60년. 아, 59년인가 그 때죠. 네, 만나봤더니 그 친구가 문리대, 서울대학교 문리대를 졸업했대요. 그런데 자기 건축을 공부하러 불란서를 간대. (웃음) 그래서 이재환이라고 만났어요. 그래가지고는 그때 잡지하고, 『현대건축』잡지 한다고 뛰어 댕기고 그럴 때거든요. 그때도 좀 도와주고 그랬어요. 그 친구가. 그렇게 만난 다음에 이재환이가 불란서 가가지고 에콜 데 보자르를 졸업하고 내가 그 거기 있을 때 하버드에 공부하러 마스터(master), 어번 플랜(urban plan) 하러 왔어요. 59년. 그래가지고는 그 자주 왔다 갔다 했죠. 그 사람이 이제 내 아이디어 같은 것도 크리티사이즈(criticize)하고 둘이서 좀 아이디어 하고 김인석이도 돕고 그래서 그 이름을 붙인 겁니다. 그래가지고…

전 인쇄도 여기서 하트퍼드에서 하신 거예요?

김 그렇죠. 여기서 했죠. 우리 와이프가 그때 프린팅 컴퍼니 그래픽 디자이너였어요. 그래서 그 컬러 세퍼레이션(color separation) 같은 걸 하고 그랬죠.

전 아… 대단합니다…. 이게 분명히 같은 스케일로 그리고 스케일이 바 스케일이 있었을 거 같은데….

김 그래요, 맞아요.

전 그다음 어디 옮겨 놓은 것들에는.

김 스케일이 안 맞나요?

전 네, 스케일이 아니 빠져 있더라고요.

김 어….

전 다른 잡지에서는 스케일을 빼고 해서.

김 그래서 이제 한국에 저거 책을 만들어 가지고 한국에….

전 갈 때 가져가셨나요?

김 그때 가져갔죠.

전 네.

21. 김현옥(金玄玉, 1926-1997): 경남 진주 태생. 1947년 육군사관학교 졸업. 1966년부터 1970년까지 서울특별시 시장을 맡은 후 1971년부터 1973년까지 내무부 장관을 역임.

김 그전에 연락을 해가지고 그 그때 김현옥[21] 시장 비서가 있었는데요, 그 비서가 우리하고 아는 사람이에요. 그래서 연락을 했더니 자기가 면회를 시켜주겠다고. 그런데 뭐 그때만 해도 벌써 김현옥 씨 소문이 자자한 것이 불도저 뭐 어쩌구 그러더라고요. 그래 가서 그래도 한 시간쯤 그 사람이 듣더라고요. 나하고 앉아서….

전 아~ 면담을 하셨어요?

김 그럼요. 다 설명하고 그랬더니 그때만 해도 아직 강남을 개발을 하지 않았을 때예요. 그런데 여의도를 갖다가 어떻게 개발하겠다는 그것을, [전: 그렇죠.] 비행장 옮기고 여의도를 하겠다는 그게 그 사람 아이디어예요. 하려고, 밀어붙이려고 여의도를. 그래 그래서 했더니 뭐 한국 그런 사무실 있냐고. "엇, 이거 좋습니다. 미국 가지 말고 여기 좀 남아서 우리 좀 일 좀 같이 하자"고 말이지. 그래요. 뭐 하여튼 듣고 나서 나중에 비서가 나한테 그러더구먼, 듣지 말라고. [전: 아…] 뭐냐면 벌써 그 강남에 말이죠, 강남 그 길도 나기 전에 거기 다 센 사람들이 땅 다 사놨대. 그렇다고 이거는 100퍼센트 잘린다고 말이지. 강남 거기에 개발 시작하는 거는 바꿀 수 없대. 정말 레짐(regime)이 체인지(change)되기 전에는. 그러더라고 나한테.

전 선생님 굉장히 중요한 말씀인데요. 아니 여기 그러니까 그게 69년이잖아요.

김 69년이죠.

전 아, 69년인데 강남 개발에 대한 걸 이미 [김: 땅들은] 그 실세들한테는 그 권력의 실세들한테는 소문이 다 나서….

김 그럼, 벌써 그렇게 한다고 생각해가지고 그 사람들이 땅 큰 것들 다 사들여 간 거지.

전 네.

김 그래가지고 내가 갔을 때 그 무슨 서울대학교 교수들이니 뭐 철학과 있는 사람, 여러 사람 뭐 무슨, 무슨 포럼이니 그런 게 있

더라고요. 그때. 그런데 가서도 좀 발표하고 몇 군데 가서 발표하고 그랬어요. (웃음)

전 아, 그래서 그런 것들이 기회가 돼서 『동아일보』에.

김 아, 그랬었어요?

전 네.

김 기억은 안 나네.

전 『동아』죠?

최 네. 70년 1월….

전 네. 『동아일보』 70년 1월 17일 자에 소개가 됐어요.

김 어, 그랬어요? <서울 마스터플랜>에 대해서?

전 그런데, 네. 못 보셨어요? 저는 이거를…

김 I don't know.

전 이게 『동아일보』입니다.

김 (신문지면을 보며) 어….

전 70년 1월 17일에 재미 건축가 김태수 씨 해가지고 [김: 그랬어요.] 나왔어요. 그런데 엉뚱하게 사진은….

최 사진이 잘못 나왔어요.

전 공간에서 한, 김수근 씨가 한 여의도 안이…

김 저, 여의도. 그러니까 이게 여의도가 이렇게 개발하려고 해놨던 거야.

전 네, 사진은 그걸로 놓고.

김 그때 얘기한 것처럼 이 사람의 아이디어는 여의도를 개발하는 것 그걸로 되어 있었다고.

전 네, 네.

김 그래서 난 그때 김현옥이 그런 분들하고 한국에서 일한다는 것이 가능하지 않은 거 아닙니까? 뻔한 것 아니에요? (웃음) 그 비서도 어드바이스(advice)가 괜히 말이지, 이런 것 그러지 말라고. 그래서 끝장난 거죠. 뭐.

전 이때 그 특징적인 게 원 웨이 벨트(one way belt)잖아요. 자동차 하이웨이를. 그러니까 이제 그러고 지하철도 같이 말씀하셨죠? [김: 그렇죠.] 지하철도 두 가지로 그렇게 하자고 말씀하신 거죠?

김 그런데 그때만 해도. 뭐 지금 보면 트래픽(traffic), 페디스트리언(pedestrian) 이런 건 다시 생각해보면 어반 디자인에 맞지가 않

죠, 현재의 콘셉트에서 보면. 그때 루이스 칸이 그 필라델피아에 그 트래픽 디자인하고 그러지 않았습니까? 그런 거에 영향을 받았는데 정말 그런 식으로 해가지고는 좋은 어반 스케이프는 만들 수 없죠. 너무나 자동차 위주로.

전 그다음에 또 하나가 난지도에 올림픽촌을 말씀하셨는데 올림픽 이야기도 정말 빠른 거 아니에요? 어떻게 보면….

김 (웃음) 한 번은 해야 될 거 아니에요.

전 아~ 언젠간 할 거다.

김 그렇죠. (웃음)

전 난지도가 지금 저기 된 건 아시죠? 공원이랑 골프장이랑.

김 글쎄 뭐 골프장이랑 알죠. 네.

전 역시 그럼 이것도 동경올림픽 64년에 한 것, 그런 것들이 인풋이 되어 있으니까.

김 뭐 있으니까~

전 한국도 한번.

김 아, 해야죠. 한국도.

전 전혀 사실은 그때 정부랑은 올림픽 전혀 아직 생각하지 못하고 있을 때일 텐데….

김 그렇죠. 그런데 재미있는 것이 뭐 그때 하고 나서는 그렇게 한국에서 학생들이니 뭐 관심을 안 갖더니 오히려 요새 가끔 나한테 연락이 와요.

전 아~

김 어? 자기가 뭐 석사를 쓰는데 이거를 지금 자기가 연구하고 있다고. (웃음) 몇 사람한테. 하다못해 동경에서 공부하는 누구도 연락이 오고 그러더라고. 자료를 좀 보내줄 수 있냐고.

전 네, 상당히 앞선 기록이 될 만한 이야기 같아요.

김 앞으로 한국도 발전하려면 그쪽으로 아마 이미 이렇게 늘어났지만 또 하려면 그쪽을 좀 더 시스티메틱(systematic)하게 연결하는 선상(線上) 도시로 밀어지면 참 좋을 거 같아요. 지금이라도. 이제 운하 파 놓았죠. 전철 있죠. [전: 전철 있죠. 네.] 그러면 그걸 갖다가 좀 더 시티 플래닝(city planning)을 제대로 해가지고서는 연결하면은 그야말로 서울시하고 하나의…. 자꾸 이렇게 남쪽으로 풀어주지 말고.

전 자, 시간이 지금 꽤 돼서 잠깐만 쉬었다가….

김 오늘 말이죠.

전 네, 네.

김 서머 하우스로 오세요.

전 아~ 네.

김 구경도 하실 겸.

전 네, 네.

김 내가 어떻게 지내나, 한 25년 전에 그 집을 샀습니다, 제가. 그런데 뭐 바닷가에 바로 있는 집인데 내가 그 서울에서 수영을 좋아했어요. 한강에 가서 수영도 하고 내가 수영을 잘해서 한강도 막 건너갔다 오고 우리 친구들하고. 그래서 항상 물을 좋아했는데 그래서 집을 하나 바닷가에 사야겠다고 해서 25년 전에 여기서 제일 그러니까 편리하게 갈 수 있는 데가 거기예요.

전 가까운 바닷가.

김 네, 45분이면 가니까 어… 조그만 바다 앞에 있는 집인데 주말엔 주로 우리, 난 거기 갑니다. 여름에는 쭉. 그래서 수영도 하고. 그리고 내 레크리에이션(recreation)이 가끔 나와서 피싱(fishing)도 하고, 조그마한 배가 있어서. 그래서 내가 어떻게 위크엔드(weekend)를 지내는지 좀 보시죠. (웃음)

전 감사합니다. 네. 저희들이 그런데 한 세 시간은 더 해야 되겠죠? 두세 시간.

김 그럼 거기 가서 하시겠어요? 그래도 되고.

전 선생님은 일정이 어떠세요? 오늘.

김 오늘….

전 일을 하셔야 되나요?

김 아니, 아니에요.

전 아~

김 이거 해야죠. 또.

전 네, 여기서.

우 여기서 좀 더 하고.

김 그래, 그러세요.

전 네, 한 번 더 했으면 좋겠는데요.

김 그럼 좀.

전 제 말씀은 한 10분만 쉬자는 말씀이었습니다.

김 그래, 그러세요. 네. OK.

전 그리고 식사를 조금 늦게 하더라도 조금 더 하고 부족한 걸 더
 하더라도. 네. 잠깐 쉬겠습니다.

김 네.

6. 한국 건축계와의 교류/
사무실의 파트너들

1. 「韓國建築家? 建築家 金泰修」,
『공간』1977년 2월 호;
「特輯 在美建築家 金泰修의 近作 5点」,『공간』1979년 2월 호;
「特輯 在美建築家 金泰修의 近作 7点」,『공간』 1981년 11월 호.

한국 건축계와의 교류

전 자, 뭐 이제 이어서 저희들이 질문을 좀 드리겠습니다.

김 네.

전 칠십 어… 77년부터 그 79년, 81년 그래가지고 세 번에 걸쳐가지고 2년 간격인데요,『공간』에서 선생님 특집을 세 번을 다뤄요.¹

김 네, 네.

전 그것도 굉장히, 사실 어떻게 보면 조금 이례적인 일인 것 같기도 하고 그래서 지난번에 말씀하신 부분에서 잠깐 말씀하셨지만, 선생님의 그 활동과 선생님의 위상, 지위 같은 것들이 이렇게 '재미(在美) 건축가' [김: 음.] 이런 것으로 묘하게 한국사회에서 이미 〈현대미술관〉 하기 전에 네, 〈현대미술관〉은 83년이니까요. 이렇게 자리를 잡아나가시는 것 같아요. 그래서 그 부분에 대한 말씀을 좀…. 어떻게 그러니까『공간』에는 누구랑 연락을 하셨어요?

김 아 내가 김수근 씨를 미국 가기 전에 한 두 번 만난 적이 있어요. 안면이 있는 건 아니고 그래가지고 그러니까 한국에 들어왔을 때 70년대 그때 여러 번 만났어요.

전 69년에 들어오셨을 때.

김 (고개를 끄덕이며) 69년에. 뭐 나 술도 사주시고, 뭐 바(bar)에 가니까 보니까 저기 마담이 나중에 들으니까 그분의 미스트레스(mistress)다, 그러고 그러는데. 그분이 뭐 무지하게 활동할 때죠. 내 생각에도 그분이 날 아주 좋아했던 것 같아. (웃음) 그랬으니까 기생집에도 날 데려가고 막 그랬다고. 내가 느꼈던 건 김수근 씨가 그 사람이 자기가 역할을 해야 하잖아요. 김수근 씨가 자기가 그런 역할을 하긴 하되 건축가로서는 그렇게 행복한 게 아니라는 것을 갖다가 나한테 뜸질하고… 그렇게 얘길해, 술 취하면 그러면 말이 그렇게 얘길하시더라고. 이게 뭐 내가 하고 싶어서 하나. 뭐 이렇게 이게 꼭두각시 노릇하는 거다 말이지. 그러시더라고요. 미국에 와서 우리 집에도 오고 그랬었어요. 김수근 씨가 방문 와가지고 우리 집에 놀러오고. 아마 김수근 씨가 많이『공간』잡지에 그렇게 하는 것도 밀었을 거예요, 내 추측인데. 그런데 그리고 뭐 일본 잡지의 세계 100명 건축가 중에 뭐 내 이름도 들어가고 그랬대나, 그러면서 잡지도 내주고 그랬어요. 이 '신칸세키'인가 거기에 나왔더라고.

258

『신겐치쿠』(新建築): 일본
신건축사에서 1925년부터
발행된 건축 월간지.

전 『신건축』[2] 이요?

우 신겐치쿠. 네.

김 『신건축』인가 어디에 나왔어요. 나한테는 뭐 대단한 거, 아니 그
거야 백 명이고 천 명이고 그거 그런데 김수근 씨는 일본 사람
잡지에 그렇게 나왔다는 것이 [우: 중요하게. 네.] 상당히 중요하
게 생각하셨던 거야. 어~ 이거 말이지. 그래서 많이 밀어주신
것 같아요. 그리고 나중에 얘기지만 〈미술관〉 그 내가 하고 나
서, 당선이 되고 나서, 그때 벌써 그분이 아프기 시작할 때예요.
[전: 아….] 아프시기 시작할 때 그때 그러면서 진실로 그러시는
거 같아. 나한테, 딴 사람이 받았다면 화내지만 김태수가 한다
고 그러니까 자기는 반갑다고 말이지.

전 아, 〈현대미술관〉 할 때도요.

김 어, 그래 그러니까 결국은 윤승중 씨는 기권하고 우리 둘이서
붙은 거거든. (웃음) 그런데 그랬던… 그러니까 아마 한국에서,
그때만 해도 뭐 난 한국에 있진 않았지만, 젊은 사람들 사이에
내가 그래도 한국에서 석사까지 하고, 그리고 미국에 처음 건
너가서 딴 데도 아니고 예일에 들어가 가지고 이렇게 하면서 컴
피티션(competition)에 상도 타고 PA에 상도 타고 그러니까 I
guess 한국에서는 일종의 롤 모델이 된 거죠. (웃음) 젊은 사람
들한테서 '한국 사람도 저렇게 가서 할 수 있구나' 그런, 그런 거
로서 굉장히 흥미를 느낀 거죠, 내가 어떻게 뭘 하는지. 계속
연락이 오더라고요. 네.

전 바로 연락하셨나요?

김 (고개를 끄덕이며) 그러니까 『공간』에서 나한테 작품 소개 해달
라고 글 써달라고 자꾸 연락이 오더라고요, 나한테. 민현식 씨
얘기도, 자기도 그때 공간에서 일하고 그럴 때거든요. 민현식
씨가 그럴 때 자기가, 자기 꿈이 나도 김태수 같이 한번 세계의
무대에 나가서 딴 건축가하고도 경쟁했으면 하고, 그게 자기 꿈
이었다고 그렇게 나한테 얘기하더라고요. (웃음)

전 그 당시에 그러니까 70년대요. 70년대 한국에 있는 건축가랑 이
렇게 그래도 꾸준하게 연락하셨던 분은 특별히 있으셨나요?

김 그렇게 뭐 있지 않았어요. 그리고 뭐 내가 친한 친구가 김인석이
가 있다가 들어갔어요, 한국으로 다시.

전 그때 아까 68년에 하트퍼드에 오셨다가….

김 하트퍼드에 있었다가 자기 한국에 들어가겠다고. 미국하고 자기는 보니까 미국에 있으려면 미국서 공부도 하고 학위도 하고 영어도 제대로 하고 그래야지, 이게 어떻게 되지, 자기 같은 경우에 지금 대학 들어갈 수도 없고 그래서 한국 가는 게 좋겠다, 그래서 뭐 들어갔어요. 내가 뭐 여러 사람하고 연결하고 그런 성격이 아닙니다. 그래서 누구하고 뭐 연락이 그렇게 많이 있거나 그렇진 않았어요. 뭐 친구 김인석이 하고 몇 명 그랬지, 그렇게 연락이… 이런 잡지 같은 것을 통해서 연락이 오면 뭐 글도 쓰고 그랬지만, 사실 뭐 건축이라는 게 글도 몇 번 쓰고 그러면 할 말 다 했으면 그만이지 뭐. (웃음)

전 네. 그러면은 69년에 귀국하시고 난 다음에, 그다음 귀국은 언제세요? 그다음부턴 자주 하셨어요? 안 그러면?

김 그다음이 한 그때가 80년 조금 전일 걸? 전시하러 갈 때.

전 82년.

3. 1982년 6월 25일부터 6월 30일까지 문예진흥원 전시실에서 개최.

김 82년인가요? 그때.[3]

전 두 번째 귀국이에요?

김 그게 두 번째 귀국일 겁니다. 그러니까 이미… 그렇지, 두 번째 귀국이죠. 그게 아마 김정곤 교수가 사무실을 벌써 왔다가 들어간 건가?

전 아닐 거예요.

김 아니죠? 그전이죠?

전 네, 김정곤 교수가 유학 간 게 82년, 83년에 졸업했을 거고요, 대학원을. 그러고 난 다음에 갔을 테니까.

김 아~ 글쎄 그 전이로구먼.

전 84년, 5년에나 갔을 거예요, 네.

김 그래서 그 전시회 아이디어가 어디서 났는지 모르지만 아마 내가 그냥 한번 해보겠다 해서 했을 거예요. 그래가지고 그때 모형 같은 건 들고 갈 수가 없고 사진만 여기서 만들어가지고 한국에서 그걸 판에다 다 붙여가지고.

전 그럼 여기서 필름을 가지고 가셨어요?

김 아니에요. 여기서 프린트를 해서.

전 프린트까지 해서 말아서 가져가셨어요?

김 말아가지고서람 가서 어….

전 판넬만 거기서 하시고.

김 그렇죠. 거기서 판넬 해가지고 김정곤 교수하고, 또 우리 여러 몇 명 젊은 사람들이 많이 도와줬어요. 내 기억은 안 나는데 그래가지고 전시를 했는데 어… 내 놀라웠던 게 뭐 막 화환이 있고 그러면서 나도 놀랐어요. 호응이. 그렇게 아주 좋았기 때문에. 그것도 역시 아마 그런 그『공간』잡지에도 여러 개 나고 그래서 그랬는지 젊은 사람들도 굉장히 많이 오고 그러더라고. 그때 도대체 이놈이 어떤 사람이길래. (웃음) 그랬나.

전 혹시 그때 자료 좀 있으세요? 무슨 그때 팸플릿 같은 걸 만드셨어요?

김 어~

전 그때의 방명록은 어저께 봤죠.

김 네, 어… 자료가, 뭐 조그만한 거 몇 개 있을….

전 현장 찍어놓은 사진 같은 것도….

김 글쎄 거기 누구하고 찍은 게 있긴 있는 것 같은데 한번 찾아봐야겠어요.

전 네.

김 전시장에서~ 몇 개 사진이 있는 거….

전 혹시 그때 무슨 작품에 대해서 반응이 제일 좋았는지….

김 그러니까 쭉 그때까지 사진을, 건물 사진은 그 ‹미들베리› 전일 걸 아마? ‹미들베리›는 없었을 거예요. 아마. 있었는지도 모르겠다. ‹미들베리›가 몇 년이에요? 81년에 완성했나요?

최 82년.

김 82년에.

4. 「在美건축가 金泰修씨 작품 소개」,
『건축사』1982년 8월 호.

전 그런데 82년 8월에『건축사』[4]에도 이게 전시와 겸해가지고 소개를 했는데요,『건축사』에는 세 개를 소개를 했거든요? 그래서 하나는 ‹스미스 스쿨›, 하나는 ‹임마뉴엘 하우스›, 하나는 ‹사우스버리 퍼블릭 라이브러리 에디션›. 이렇게 세 가지로.

김 그러면 ‹미스 포터스› 아니 어… 그 전이로군요. 그러니까 ‹미들베리 스쿨› 전이에요.

전 그런가본데요.

김 그러니까 그때 중심 작품들이 ‹마틴 루터 킹 커뮤니티› 작품이

«김태수 건축 작품전» ©Tai Soo Kim

전시작품목록
1. 1962 YALE 대학졸업작품 (집단주택)
2. 1968 서울시 도시재개발(300만 인구를 위한 계획)
3. 1971 VIENNA 교외도시계획(20만 인구를 위한 위성도시)
4. 1970 JOHNSON 주택(HARTFORD 교외에 있는 주택)
5. 1970 VAN BLOCK 연립주택(HARTFORD 시내에 있는 120동의 연립주택)
6. 1972 FERGUSON 주택(HARTFORD 교외 산턱지에 있는 주택)
7. 1974 SMITH 국민학교(WEST HARTFORD에 450명의 학생을 수용하는 국민학교)
8. 1974 MORLEY 학교도서관 증축(기존건물에 도서관을 증축한 학교)
9. 1975 김태수 자택(WEST HARTFORD의 오래된 주택지구에 집에서 벗어나 화폭 내에 이룬 집)
10. 1978 HARTFORD교통센터(HARTFORD의 옛날 철도역사를 종합 교통시설로 재구성한 작품)
11. 1979 NEW LONDON 해군잠수함 훈련학교(해군기지의 잠정덕에 자리 잡은 시설)
12. 1980 GROTON 노인회관(GROTON시의 노인들의 오락시설 복지를 위하여 이룬 회관 시설)
13. 1980 ROCKY HILL 조병소(ROCKY HILL 시에 있는 조병본부)
14. 1981 BERSON 주택(HARTFORD 교외 산턱지에 있는 주택으로 완성 되어가고 있다.)
15. 1981 MIDDLEBURY 국민학교(MIDDLEBURY에 있는 600명을 수용하는 국민학교로 완성 되어가고 있다.)
16. 1981 K 주택(WEST HARTFORD의 기존 주택지역 풍진에 남아있는 분위에 어울릴 주택)
17. 1982 NEWPORT 해군성형병대(NEWPORT에 창고들을 개조한 시가는 행정대타로자)

金泰修建築作品展

(1962 - 1982)

6 . 25 - 6 . 30. 1982.

韓國文化藝術振興院 美術會館

경 력

1936 12월11일 만주 하르빈출생
1955 京畿高校졸업
1959 서울大學校 工大建築科 졸업
1961 서울大學校工大建築科 大學院졸업
1961 渡 美
1962 석사(YALE)대학교建築科 석사학위
1962-1967 필립존슨(PHILIP JOHNSON)사무실근무
1967 미국건축사 자격시험 합격
1970 건축사무소 하트포드 디자인그룹(HARTFORD DESIGN GROUP)을 HARTFORD에 설립
1970 미국건축가 협회회원
1972 미국건축 건축설계 심사위원 위촉
1972 커네티카트(CONNECTICUT)주 동 건축기념회 설계상심사위원
1979 동 건축가 협회 설계현상회 커네티카트심사위원
1979 커네티카트(CONNECTICUT)주 동 건축가협회 설계상 심사위원
1979 객원(YALE)대학 초빙 설계지도비원
1980 메사추세츠(MIT)대학 초빙 설계지도비원
1982 객원(YALE)대학 설계 방문교수

연락처
HARTFORD DESIGN GROUP
292 SOUTH MARSHALL ST. HARTFORD,
CT. 06105 ,U.S.A.
TEL: (203) 547-1979
빙롱동지배 TEL: 762-6224
공림관경빈구소입건 TEL: 591-7490

수 상

1963 • NATIONAL DESIGN COMPETITION MERIT AWARD
뉴욕시내 1,300동주택의 동 최우현상설계3등
1969 • PROGRESSIVE ARCHITECTURE MAGAZINE AWARD
VAN BLOCK 연립주택, 동 잡지에서 1969년 최우수주택
연립주택상으로
1970 • AIA/HUD AWARD
VAN BLOCK 연립주택(지난 10년내 동 전국에서 선정된 10개의 집단주택중 가장 우수한 주택)
1971 • ARCHITECTURAL RECORD AWARD OF EXCELLENCE
VAN BLOCK 연립주택
1977 • CSA/AIA HONOR AWARD FOR DESIGN EXCELLENCE
SMITH국민학교 (CONNECTICUT주) 가장 우수한 건물 3개중 하나
1978 • CSA/AIA HONOR AWARD FOR DESIGN EXCELLENCE
김태수 자택(CONNECTICUT주)내가장 우수한 건물7개 중에 하나
1980 • FEDERAL RAILROAD ADMINISTRATION AWARD
HARTFORD교통센터(미국교통시설 신축중 가장우수한 시설3개중 하나)
1981 • AIA/LIBRARY AWARD
MORLEY학교도서관증축(미국내 지은 도서관중 가장 우수한 설계 5개중하나)
1981 • CSA/AIA HONOR AWARD FOR DESIGN EXCELLENCE
NEW LONDON 해군잠수함훈련학교(CONNECTICUT주내 가장 우수한 건물 8개중 하나)
1982 • DEPARTMENT OF DEFENSE, DESIGN AWARD PROGRAM NEW LONDON 해군잠수함 훈련학교, 미국방부 국방시설 선발된 8개중 가장 우수한 건물

건축잡지발표

1968 / 6월호 ARCHITECTURAL FORUM-VAN BLOCK 연립주택
1969 / 1월호 PROGRESSIVE ARCHITECTUE - VAN BLOCK 연립주택
1971 / 1월호 AIA JOURNAL - VAN BLOCK 연립주택
1971 / 1월호 NEW ENGLAND ARCHITECT - VAN BLOCK 연립주택
1972 / 5월호 ARCHITECTURAL RECORD - VAN BLOCK 연립주택
1973 / 봄 BUILDING GUIDE - FERGUSON 주택
1975 / 가을 BUILDING GUIDE - BUSHELL 주택
1973 / 10월 建築과 都市(日本) - VAN BLOCK 연립주택
1977 / 8월 建築 - 작품소개
1977 / 11월 PROGRESSIVE ARCHITECTURE - HARTFORD 교통센터
1977 / 11월 新建築(日本) - 미국 젊은 건축가 50명중 한명으로 소개
1978 / 7월 PROGRESSIVE ARCHITECTURE - SMITH 학교
1979 / 5월 空間(한국) - 작품소개
1979 / 7월 HOUSE AND HOME - 김태수 자택
1979 / 10월 AIA JOURNAL - 김태수 자택
1980 / 1월 PROGRESSIVE ARCHITECTURE - BERSON 주택
1980 / 9월 PROGRESSIVE ARCHITECTURE - 김태수 자택
1981 / 8월 ARCHITECTURAL RECORD - NEW LONDON 해군잠수함 학교 GROTON 노인회관
1981 / 10월 空間(韓國) - 작품소개
1982 / 5월 INDUSTRA DEUE CONSTRUZIONI (이태리) - GROTON 노인회관
1982 / 특별호 AIA JOURNAL - NEW LONDON 해군잠수함 학교
1982 / 여름 HAUS(독일) - 김태수 자택
1982 / 가을 ARCHITECTURAL RECORD-ROCKY HILL 조병소

《김태수 건축 작품전》 팸플릿 ©Tai Soo Kim

랑 그 <네이비>랑 <그로톤 시니어 센터>, 그리고 학교, 주택 몇 개 그런 작품들이었을 거예요. 그러니까 얼리 피리어드(early period) 작품들이겠죠. 그래도 그 작품들이 하나같이 미국에서 코네티컷이니 뉴잉글랜드 상들 다 받은 작품들이거든요? 그래서 이제 그런 거 선전하고 아마 그랬을 거예요. 아마 그래도 그 전시를 한 결과가 그래도 뮤지엄에 컴피티션에 캔디데이트(candidate)로 오를 수 있는 그런 기회가 됐었을 거예요.

전 그랬겠죠. 네.

김 저기 그 방명록을 보면 누구죠? 어휴 또 이름이…. 관장하신 김…. 조각가.

전 김세중.

김 김세중! 그 사람도 왔었고 그러니까 그때 반갑게 만나보고 아마 그래서 그 사람이 기억했을 거예요. 그러니까 그 사람이 그때 뭐야 위원 중에 하나였으니까.

전 그냥 전시는 자비로 하셨나요?

김 네. 자비로 했죠.

전 네. 그때는 아직 선친께서 생존해 계신 거죠?

김 그럼요. 그 미술관 짓고 난 후에도 쭉 살아계셨어요.

전 네. 그럼 서울 가시면 거기서 머무르셨어요?

김 거기서 머물렀죠. 그러니까 우리 어머니 아버지가 좋아하죠. (웃음) 내가 자주 왔다 갔다 했으니까.

전 미술관 하실 때.

김 그렇죠. 일화를 하나 얘기하면 그때 우리나라 컬처 얘기지만. 미술관 할 때 프레젠테이션을 하는데 그 내추럴(natural), 미술관 내추럴 라이트(natural light)하고 전기하고 그런 거를, 그러니까 위원이 계시더라고요. 전기, 기계 이런 거. 그렇지만 지금은 아직도 혹시 전기 같은 거 맡아서 하신, 지….

5. 지철근(池哲根, 1927-): 황해도 금천 출생. 1951년 서울대학교 전기공학과 졸업. 동 대학원 공학박사. 서울대학교 전기공학과 교수 역임.

전 아~ 지철근.[5]

우 지철근 교수님!

김 내가 지철근 씨한테 배웠거든요. 대학교 댕길 때. 전기 뭐 설비 뭐 그런 거 같은 거.

우 저희 때도 가르치셨어요.

전 네.

김 그래요? (웃음) 그래 이제 프레젠테이션을 이렇게 했죠, 내가. 지철근 씨가 몇몇을 갖다가 지적을 하시더라고요. 이 전등이 각도가 어떻고 그런…. 그래 이제 난 미국식이지. 그러니까 지적을 하니까 지적에 대한 답을 해야 하거든, 알겠지만 나는 이런 이런 이유 때문에 이렇게 이렇게 했습니다, 했더니 별안간에 안색이 변해가지고, 어우 좀 뭐라고 하는 식으로 나오더라고. 그런데 내가 또 잘못 대답을 했어. 거기에 그냥 가만히 있었으면 되는데 또 답을 한 모양이야. 미팅이 끝났어요. 그랬더니 김인석이가 나보고 와가지고 말이죠, 큰일났대. (웃음) 그렇게 답하는 게 아니라는 거지. 심사위원이 얘기하면은 잘 알겠습니다, 그렇게 얘길해야지. 그랬더니 나중에 들어봤더니요, 정말 그 사람이 노여워했대요. 내가 답을, 그렇게 대응을 했다고. 그렇다고 나보고 가서 사과를 하라는 거야. (웃음) 그래 내가 김인석이한테, 아니 난 그분 대접을 하려고 발언한 거지, 그 사람이 틀리다고 그러는 게 아니고, 그러니까 미국식이라는 거지. 디스커션(discussion)을 하려면 누가 질문을 해야 답을 할 것 아닙니까? 답을 그냥 옳습니다, 그러면 답이 되요, 그게? 안 되지. 그러니까 자기가 왜 그렇게 했는지를 설명해주고 그렇게 해야지. 결국은 내가 찾아가지는 못하고, 전화를 해가지고서는 내가 사과를 했어요. 미국에서 잘 몰라가지고 괜히 공식 석상에 교수님한테 잘못해서 정말 죄송하다고. 그거 정말 재밌는 일화죠. 한국식의, 아마 이제 변했죠? 그거. 아직도 안 변했어요? (웃음)

전 아직도 좀 그렇죠.

김 네~? 아직도 좀 그래요?

전 네. 아직도 공식 석상에서는.

김 글쎄 말이에요. 누가 교수가 뭐라고 지적하면 가만히 있어.

전 이제 "더 검토해서 하겠습니다". [김: 그렇지.] 네. 이렇게 답하고 사석에 나중에 찾아가서 이렇게 "이렇게 한 겁니다" 하고 설명을 해야죠.

김 그렇죠. (웃음)

전 그런 것 같습니다.

김 그래요, 지금도 그렇다니 말이야. 거 참. 거기에 그런 그 큰 컬처 차이가 있는 거예요. 그치요? 네. 미국에서 괜히 그랬다가는 (웃

으며) '저 멍청한 친구 저거 무슨 소용 있나?' 그러니까 오히려 질문한 사람도 말이죠, 그렇게 생각할 거 아니에요? 그렇지만 내가 한국에서도, 미국에서도 항상 인터뷰 가가지고는 준비를 해가지고 자기의 그 프레젠테이션을 해야 할 것 아닙니까? 그리고 또 작품 같은 걸 해도 퍼블릭(public) 앞에서, 여기에서는 그 학교 같은 걸 하면 큰 타운 퍼블릭(town public) 앞에서 프레젠테이션을 해야 하거든요. 준비하고 그래서. 그래서 그런지 한국에서 프레젠테이션을 하면은 김인석이 얘기가 그런데 내가 그렇게 프레젠테이션을 잘한대요. 공식 석상에서 논리적으로 딱, 딱, 딱, 딱 짜가지고. 우리가 여기서 일 하려면 그거 트레이닝이 잘되어 있거든요. 프레젠테이션이. 한국에서 그게 건축가가 그런 걸 하는 기회가 많지 않으니까 트레이닝이 잘 안 돼 있죠.

전 그러면은 한국 사람으로서 사무실 사원이 된 것은 김정곤 교수가 처음인가요? 첫 번째 한국인인가요? 직원이?

김 아니에요. 어… 나 씨.

전 나우천.[6]

김 나우천이. 그 친구가 처음이에요. 그 친구가 미시간 졸업하고 [전: 미시간 졸업했죠. 네.] 여기 우리 사무실 온 게 굉장히 일찍이에요. 나우천이 다음에 김정곤이 하고.

전 둘이 동기 아닌가요? 동기 같은데. 나우천 소장이 먼저 왔다고요?

김 먼저, 먼저 왔어요. 네.

전 그러면 나우천 소장은 <현대미술관> 일을 했나요? 그다음인가요?

김 어… 그다음일 거예요. 네.

전 그러니까 <현대미술관>을 하면서 자주 한국을 왔다 갔다 하시기 전에는 겨우 두 번 오신 거네요. 그러니까.

김 그럴 거예요.

전 69년에 한 번.

김 네, 네.

전 82년에 한 번. 그런데 두 번 오시는 게 다 한 번은 그 <서울 마스터플랜> 안을 갖고 오셨고 한 번은 전시회를 하셨고.

김 그렇죠. 그렇죠. 그냥 그러니까.

전 놀러 들어오신 일은 없었네요. (다 같이 웃음)

김 그렇진 않았던 모양이죠. 놀러 가더라도 뭘 하나 계획을 해서

6. 나우천(羅又天, 1958-): 1982년 서울대학교 공과대학 건축학과 졸업. 미시간대학교 건축학과 졸업. RAC건축사사무소 대표.

의미 있게 방문을 해야겠다, 그렇게 생각을 했던 모양이죠.

전 그런 것 같습니다. 네. 반성이 많이 됩니다. 지금.(다 같이 웃음)

김 뭐 젊었을 때 보면 딴 사람도 다 얘기하겠지만 내가 에너지가 많았어요. 그래 우리 별명이 아주 고등학교 때 친한 친구들이 있었어요. 다섯 명이. 어… 걔네 얘기를 안 했나? 내가 공부 잘 못하고 그랬다는 거.

전 네. 첫 번째 서울에서 하실 때 조금 말씀하셨습니다.

김 그래, 했죠? 술도 많이 마시고 그랬는데 우리 내 별명이 악바리고,(웃으며) 놈은 뭐 한다면 꼭 한다는 그런 별명이 있었어요.

사무실의 파트너들 전 네, 그러면 크게는 다음 질문인데요, 이제 그 사무실 운영이랑 관련된 말씀인데요, 처음에 그러니까 하트퍼드에 올라오셨을 때에는 약간 일을 독립적으로 하셨지만 남의 사무실이었잖아요. 그러다가 이제 70년에 하트퍼드 디자인 그룹 생기면서부터 자신의 작업인데, 70년, 그다음에 76년에 이름을 TAI SOO KIM으로….

김 아니에요.86년이에요.

전 86년에, 86년에 태수 김으로 하고. 86년에 TAI SOO KIM Associates하고 그다음에 이제TAI SOO KIM PARTNERS 한 것은?

김 92년인가 그때 TAI SOO KIM PARTNERS.

전 파트너스, 네.

김 어, 만들었죠.

전 네, 뭐 그렇게 선생님 이름이 정면으로 드러나는 거 이후로는 확실한 그걸 알겠는데, 그 하트퍼드 디자인 그룹 할 때에 그 파트너십은 어땠어요? 그때도 여전히 선생님이 주도하셨나요?

김 그러니까 잭 달라드하고 나하고 파트너로 시작했거든요. 그리고 두 어소시에이트(associates)가 있었고, 젊은 아이가. 그랬다가 우리하고.

전 둘이 그러니까 프린스펄(principal)이 두 명, 어소시에이트(associates) 둘. 네.

김 그러니까 하나는 예일 졸업한 아이, 그 윌리엄 리들리라고 예일 졸업한 아이이고, 또 하나는 닐 테이티(Neil Taty)라고 여기에서 있던 아인데 한 73년인가 달라드가 나갔거든요. 그래서 인제

267

나 혼자가 됐지 않습니까? 그래서 윌리엄 리들리 보고 이게 내가 누가 필요하니까 니가 내 파트너같이 해 달라. 그래가지고 나하고 윌리엄 리들리하고 둘이서 파트너 같이 했어요.

전 73년부터는요?

김 어, 73년부터.

전 네.

김 그래가지고 그것이 73년에서 아마 73년 말까지. 73년 말 그러니까 79년! 79년까지 그 친구가 그렇게 있었어요. 그런데 그 친구가 얘기했지만 디자인이니 그런 거는 내가 다 하고, 그러니까 딴 일들 보고 사이트 나가고 그런 건 그 친구가 하고 그랬거든요. 그런데 또 뭐 집안에 걔가 디보스(divorce)를 해가지고 그래가지고 아이들하고 부인이 캘리포니아로 가버렸어요. 그러니까, 애도 자기도 캘리포니아로 가겠대. 그래가지고 1979년 그때 캘리포니아로 떠났어요. 그런데 그때만 해도 우리가 좀 일이 있을 때거든요. 아마 그때 스태프가 한 열 명은 됐을 거예요. 그중에 하나 아주 유능한 친구가 짐 롤러라고 제임스 롤러, L.A.W.L.E.R.이라고, 제임스 롤러(James Lawler).[7] 그래서 걔 보고 내가 그럼 니가 말이지, 좀 정식으로 파트너는 아니고 파트너같이 좀 해달라고 했어요. 그래서 걔랑 해가지고 그때 이제 일을 많이 했죠. 그때 ‹레일로드 스테이션 레노베이션› 하는 거 끝내고, ‹미들베리› 그것도 시작하고 그리고 뭐 라이브러리 에디션 같은 것도 두 개하고, 그리고 ‹그로톤 시니어 센터›도 하고 그럴 때예요. 그래서 걔하고 많이 인터뷰를 가죠. 인터뷰 갈 때도 역시 나 혼자 가기는 좀 안 되거든요. 아무래도 그때만 해도 내가 영어가 짧고 그러니까, 누굴 데리고 가야지 그래도 클라이언트들도 볼 때 아, 이놈은 디자인은 재주 있지만, 얘 미국 아이를 믿고 하지 않습니까? 그래야 한다고, 그러니까 그렇게 콤비네이션을 만들어야죠. 그래서 만들고 했어요.

전 그런 거군요. [김: 그렇죠.] 왜 자꾸 파트너를 한 사람을 놓냐는 게, 그걸 컴펜세이트(compensate) 하기 위해서.

김 그렇죠. 물론이죠.

전 네.

김 아무래도 이 큰돈을 만지는 건데 그러니까 클라이언트가 컴포

7. 제임스 롤러(C.James Lawler, 1943-): 하트퍼드 디자인 그룹에서 1978년부터 1982년까지 약 5년간 근무함.

268

더블(comfortable)해야 하지 않습니까? 그래도 누가 옆에서 미국 사람 잘 알고 그런 것을 갖다가 매니지(manage) 할 수 있는 사람이 하나 있어야죠.

전 있어야 하니까 미국 사람을 항상 하나씩.

김 하나 파트너 같이 데리고 있죠.

전 네. 그러면 처음부터, 70년 시작할 때부터도 디자인 주도권은 선생님이 갖고 계셨어요?

김 그렇죠.

전 달라드랑 할 때도요?

김 그렇죠. 그러니까 거기서 잭 달라드하고 좀 프릭션(friction)이 생긴 거죠.

전 아~

김 (웃음) 걔도, 잭 달라드도 굿 디자이너(good designer)였어요, 걔도. [전: 아~ 그 자신이.] 그런데 이제 같이 일하고 아주 친하긴 친하지만 내가 디자인한 게 항상 상도 받고 그러니까 거기에 문제가 생기게 됐죠. (웃음) 그래 그 짐 롤러가 아주 앰비셔스(ambitious)한 아이예요. 네. 그때. 그래가지고 얘가 코네티컷 소사이어티 아키텍트(Connecticut Society Architect)에 프레지던트(president)를 하더니 그다음엔 내셔널 오피스(national office)도 또 해가지고 걔가 내셔널 AIA의 프레지던트까지 했어요. [전: 아~ 그래요.] 그랬었어요. 그런데 이 친구 주로 그런 데 흥미가 있어가지고 [전: 대외 활동에….] 사무실 일은 안 하고 대외 활동만 자꾸 하네. 그래서 하루는 너 말이지 안 되겠다고 나가라고 그랬죠. 그래서 내보냈다고.

전 언제에요?

김 그게 85년, 4년인가 그 정도 됐을 거예요.

전 그럼 그때 내셔널 AIA의 프레지던트를 하고 난 다음이에요, 안 그러면 그다음에요?

김 걔가, 프레지던트는 그다음이었죠. 그렇지만 이미 벌써.

전 활동을 열심히 하고 다녔어요. 네.

김 이제 그러니까 스테이트 프레지던트(state president)하고 나니까 얘가 그런 데에 흥미가 있어가지고 내셔널에 가가지고 뉴잉글랜드 프레지던트를 하더니 그다음엔 내셔널 바이스 프레지

던트(national vice president)가 되고 그랬어요. 그래 이거 안 되 겠다고. 그때는 이미 우리가 어느 정도 체계가 잡혔었어요. 예를 들어서 리차드(Ryszard Szczypek) 있죠? 여기. 얘는 나하고 40년을 일한 친구거든요. 걔가 1974년인가 사무실에 들어왔어요. 들어와 가지고는 나하고 쭉 있으면서, 있다가 1년인가 케빈 로치(Kevin Roche) 사무실에 갔다가 다시 돌아왔어요. 그래서 나한테, 그러니까 그때만 해도 이제 난 짐 롤러가 없어도 된다고 생각해가지고 내보냈지, 걔를. 그때도 아마 스태프(staff)가 20명은 됐을 때예요. 이제 체제도 잡히고, 리차드가 파트너는 아니지만 어소시에이트(associate)로 하고 그러니까 1984-85년 서부터 87년 동안, 1994년 동안은 파트너가 나 혼자밖에 없었어요. 그리고 리차드하고 또 하나 어소시에이트가 있다가 1990년 초기에 파트너로 리차드하고 윗을 파트너로 만들었어요.

최 잠깐 처음에 설립하셨을 때 그 어소시에이트가 윌리엄 리들리 외에 또 한 분이 누구죠?

김 닐 테이티. 닐. N.E.I.L. [최: 네.] 테이티. T.A.T.Y.

최 네, 네. 선생님, 달라드 씨는 그 선생님께서 존슨 사무실에 계실 때는 헌팅턴 다비 달라드 [전: 달라드.] 하고 계셨던가요?

김 그렇죠.

최 졸업 후에 바로….

김 그러니까 내가 그거 관두고 헌팅턴 다비 달라드에 조인을 했다고요. [최: 네.] 거기서 이제 잭 달라드 파트너로 있으니까 걔네들이 잡(job)을 날 따로 줘서 거기서 두 개의 잡을 했죠. 그러니까 68년인가 69년 그 사이에 ‹마틴 루터 킹 커뮤니티›하고 ‹임마누엘 하우스›하고 했어요.

전 그런데 그렇게 해도 그때 ‹마틴 루터 킹› 같은 상을 받았는데 선생님 이름으로 상을 받았어요?

김 아니, 거기 이름이 다 있을 거예요. 그 이름 밑에.

전 그때는 그 사람들 이름도?

김 아니, 헌팅턴 다비 달라드라고 하고서람, 내 이름하고 내 얼굴하고 잭 달라드 이름하고 둘이 따로 아키텍트로 나왔죠. 그리고 컴피티션 할 때도 ‹이스트 리버› 컴피티션도 마찬가지로 걔 이름하고 나하고 했지만 결국 걔도 안을 하나 내고 나도 안을 하

나 내고 그랬었어요. (웃음)

전 네. 윌리엄 리들리랑 일할 때부터는 그 이슈는 없었고요? 그 디
　 자인 이니셔티브에 대한….

김 그렇죠. 그러니까 그때부터 이제 나도 알기를, 디자인을 셰어하
　 거나 나하고 컴피트(compete)하거나 그러면 이게 문제가 된다.
　 그래서 파트너를 항상 비즈니스하고 그런 거 서포트하는 그러
　 한 파트너여야지만 한다고 해서 항상 그렇게 했죠. 디자인 파트
　 너는 없었어요.

전 네. 이건 그냥 궁금해서 그러는데요, 제임스 롤러는 그렇게 나
　 가서 어디로 갔어요?

김 그냥 사무실에서 하는데 좀 잘하더니, 요새는… 모르겠어요.

전 독립했어요?

김 독립해 나갔어요. 그래서 자기가 하던 일 주고 좀 그랬죠. 가서
　 하라고. 그래서 독립해서 좀 잘했어요. 한 15년 동안. 요새도 항
　 상 어디 회의 같은 데서 만나고, 맨날 나한테 그런다고. 니가 없
　 었으면 내가 이렇게 됐냐고 말이지. (웃음) 그리고 아주 나이스
　 하게. 가족하고도 또 잘 알고 그 부인이 도자기를 해요. 짐 롤
　 러의 부인이. 그래가지고 우리 집사람이 그 뉴욕에서 올라오니
　 까 뉴욕에서 뭘 했냐면 그 텍스타일 디자인을 했거든요? 그런
　 데 텍스타일 디자인이 그때는 어떻게 했냐면 이런 데다가 디자
　 인을 그려가지고 그 오피스에 갖고 가서 오피스에서 그걸 모아
　 났다가 이제 클라이언트가 오면 보여줘 가지고 클라이언트가
　 뽑아서 사고 그래요. 그래서 여기 하트퍼드 오니까 그런 건 없
　 기 때문에 여기서도 좀 했어요, 그걸. 뉴욕에 보내주고 그러니
　 까 돈 좀 받고. 되게 힘들다고요, 그렇게 하는 게. 사무실에서 일
　 하면서 하는 게 아니고. 그래가지고는 이 사람이 처음에 우리
　 돈 없어서 고생하고 그럴 때 그래픽 디자이너로도 일했다고요.
　 프린팅 컴퍼니에서. 이것저것 일 많이 했지. 프린팅 컴퍼니에서
　 도 일하고, 포토그래픽 컴퍼니에서 터치 업(touch up)하는 것도
　 하고. 그러다가 이제 내가 프랙티스가 괜찮아지고 그러니까 어
　 린 애들도 커지고 그래서 일하는 것 관뒀는데, 그 짐 롤러 부인
　 이 세라미스트(ceramist)라 웨슬리 칼리지(Wesley College)라
　 고 웨슬리언 유니버시티(Wesleyan University)가 여기 있는데

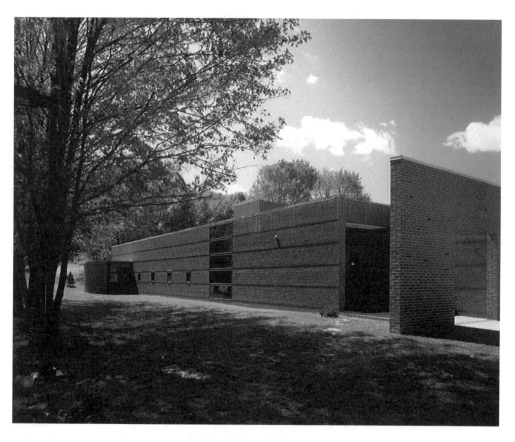

‹사우스버리 퍼블릭 라이브러리›, 1981
©Courtesy of the Frances Loeb Library. Harvard University
Graduate School of Design

거기 세라믹 아트 스튜디오 큰 게 있어요. 거기 댕기면서 세라믹을 했는데 그 친구도 열심히 했죠. 또. 내가 사무실 안 나오는 날에는 자기가 가서 밤중에 일하고. (웃음) 그래 어떤 날은 내가 밤중에 가보면 항상 없어. 그 사람도 밤중에 가서, 낮에는 못 하니까 어린애가 있으니까, 그러니까 내가 사무실 안 올 때 자긴 밤중에 거기 가서 일하고 그랬어요. 그래가지고 아주 잘했다고요, 여기서 상도 여러 개 타고, 세라믹도. 뮤지엄에도 몇 개 많이, 이 근처 뮤지엄에도 들어가 있어요. 작품이.

전 네. 그때 세라믹 디자인을 그쪽으로 들어갈 때 제임스 롤러 부인 도움을 줬다고요?

김 그러니까 소개를 했죠. 처음에 이런 거 한다고. 데려가고 그래가지고 그래서 아주 친해요, 둘이서. 그래가지고.

전 네, 아닌 게 아니라 프랙티스가 조금 나아져서 경제적으로 안정이 된 게 어느 때 정도?

김 그러니까 내가 제일 경제적으로 고생했던 때가 1970년에 시작해서 처음에 이제 그러니까 잭 달라드가 자기 프로젝트들이 갖고 온 게 있으니까 [전: 그렇죠.] 한 3년 동안 먹고살았죠. 그런데 걔가 떠나고 나서 나하고 윌리엄 리들리하고 둘이 있을 때, 그러니까 74년, 5년, 아마 6년까지 한 3년 굉장히 고생했어요. 수입이 거의 없다시피 하니까요. 조그만 주택이나 하고 앉았으니 말이에요. 이게 뭐 수입이 됩니까? 주택이나 하고 있으니. 그러다가 〈스미스 스쿨〉을 할 때, 웹스터 스쿨(Webster School) 세 개를 갖다가 한꺼번에 얻었다고요. 〈스미스 스쿨〉, 〈몰리 스쿨〉 그리고 뭐 또 하나 새 건물을 짓는다고 그래가지고 그러니까 빅 브레이크스루(big breakthrough)죠. 그거 받고 나서 숨통 트인 거죠. 네. 그거 하면서, 이제 하니까 어… 다 얘기한 거 같이 그거 짓고 나서 다 상을 받았거든요? AIA상 받고 그러니까 이제 건축가들이 알게 되어가지고 이제 〈네이비〉도 하게 되고 〈그로튼 시니어 센터〉도 하게 되고 라이브러리도 조그마한 거 두 개나 하게 되고 〈퍼트넘 라이브러리〉(Putnam Library), 〈사우스버리 라이브러리〉(Southbury Library) 뭐 이런 것도 하게 됐고. 그러면서 또 웨스트 하트퍼드에 있는 수퍼인텐던트(superintendent)가 미들베리에 가가지고 날 끌어들여서 그거

하게 됐죠. 그래서 피기 시작한 거죠. 그러니까 정말 그 사무실이 성황기 때는 미드 에이티즈(mid-eighties). 그러니까 그때 벌써 잡 큰 건을 두 개를 얻은 거니까. 미술관하고 교보하고. [전: 연수원, 네.] 그때는 내가 파트너 없이 혼자 할 때예요. 80년 중반에서부터 얼리 나인티즈(early-nineties).

지금 생각해서도 그걸 내가 어떻게 했는지 모르겠어요. (웃으며) 한국 잡, 여기 잡을 갖다가 그냥 이랬다 저랬다, 한국 왔다 갔다 하고. 그래서 이제 그러니까 90 몇 년에 파트너 둘 들이고 정식으로 이제 그렇게 하니까 사무실이 뭐라고 그러나 내 옛날 사무실의 체제가 아니고 이미 올머스트 언 오가니제이션(almost an organization) 된 거죠. (웃음) 그때 할리도 들어오고. 할리도 벌써 20년이 지났어요. 우리 사무실에 하여튼 좋다가도 어떤 때는 좀…. 20년 이상 된 사람이, 여러 명, 여러 명이니까, 할리 걔가 20년 이상 있었죠, 나하고. 그러니까 90년 초에 왔으니까 그래서 오피스 매니저, 걔는 뭐 한 30년 있었어요. 나하고. 로라 고든(Laura L. Gordon) 리차드 40년 있었죠. 나하고. 루시안 25년, 20년 있었죠. 그리고 인테리어 디렉토리 그 아이도 한 25년 있었죠. 그리고 랜드…. 걔도 20년 있었죠. 20년 있었던 아이들이 거의 열 명이나 돼요. 어떻게 보면 그게 좋지 않은 점도 있어요. 왜냐하면 뭐라고 그러나….

전 정체되나요?

김 네, 그런 게 없지 않아 있어요.

전 사무실이 80년대에는 너무 잘되기 시작하셨잖아요. 80년대 중반부터 굉장히 바빠지고. 그때 사무실을 뉴욕이거나, 뭐 이렇게 조금 다른 큰 도시로 옮기실 생각은 전혀 안 하셨어요?

김 그런 생각이 있기도 했겠지만 어… 그 결국 건축가라는 것이 자기의 지반이 있어야 한다고.

전 기반이!

김 기반이. 기반이 있어야 하는데 결국은 미국의 잡들은 그래도 이 기반을 기준으로 하기 때문에 감히 그런 생각은 못했죠.

전 네. 로칼 일들이 항상 그게 어느 정도 그게 있어야 하는 거니까.

김 네. 그러니까, 그렇죠.

전 한국 일 커졌다고 그래서….

김 그랬죠.

전 여기서 그런데 한국 다니시기만 해도 아닌 게 아니라 힘드시잖아요.

김 조금 힘들죠. 그렇죠. 네. 그러니까 글쎄 그런 생각도 없지 않아 있긴 있었는데, 이게 아무래도 아무래도 디스어드밴티지(disadvantage)도 없지 않아 있어요. 인터뷰 가고 그러면 나한테 그런다고. "Why are you in Hartford?" (웃음) 그런다고.

전 뭐 보스턴이라든지, 보스턴 가까운데… 네.

김 그러니까 내셔널(national)하게 알려져 있는데 왜 하트퍼드에 있느냐. 그런 면에 있어서 내가 좀 뭐랄까, 어그레시브(aggressive)하지 못한 것 같아요. 좀.

전 음, 페임(fame)에 대한 것.

김 페임에 대한 거에 대해서 좀 소극적인 것 같애. 그런 점, 빅 리스크 테이킹(big risk-taking) 같은 걸 안 하고, 자기 하고 있는 거에 대해서만 너무 집중해서 그런 거에 그냥 만족하고. 그런 데에서 아마 내가 좀 어그레시브하지 않다고 생각할 수 있죠.

전 그때는 사실은 굉장히 큰 기회였죠.

김 그렇죠.

전 80년대 중반이라고 하는 거는.

김 그럴 수가 있었죠. 그럼요.

전 연세도 이제 50대로 들어가고.

김 그렇죠. 만약 뉴욕으로 옮겼었다면, 그때 그러니까 내가 그 잡지 같은 데도 아주 자주 나오고 내 프로젝트 할 적마다 나오고 그럴 때니까 [전: 그렇죠. 네.] 뉴욕 같은 큰 데 갔으면 어떻게 됐을지 모르지. (웃음) [전: 모르죠.] 마켓이 크니까 뉴욕은. 그렇죠.

전 이랬을지, 저랬을지 모르지만 아무튼~ 네.

김 (웃음) 그렇죠. 나는 뒤돌아보는 사람이 아닙니다. 항상 오늘 할 거 최대한으로 하고 Tomorrow. yesterday, forget it. (웃음)

전 네, 다음에, 있어요? 최원준 선생님?

건축과 미술　최 시기적으로 그게 초기 이야긴데요. 그러니까 선생님께서 아까 왜 세 가지 설계 단계 중에 첫 번째 시기 〈스미스 스쿨〉이나 〈네이비 트레이닝 센터〉나 〈그로튼 시니어 센터〉 보면 반복적인 패

8. 「나의 건축 태도」, 『공간』1977년 2월 호.

9. 솔 르윗(Sol LeWitt, 1928- 2007): 하트퍼드 출신의 미국 미술가. 미니멀 아트나 개념미술 등의 예술 활동으로 유명함.

10. ‹The Helen & Harry Gray Court, Wadsworth Atheneum›.

11. 리처드 마이어(Richard Meier, 1934-): 미국의 건축가. 1957년 코넬 대학교 건축학과 졸업. SOM, Marcel Breuer 사무실 등을 거쳐 1963년에 개인 사무실 개소. The New York Five의 일원.

턴을 가지고 있고 [김: 그렇죠.] 엄밀한 질서를 가지고 있었습니다. 그때 77년에 「나의 건축 태도」[8]라는 글에서 이 예전에 66년에 쓰신 글 이후에 처음 쓰셨는데 이때 거의 내용이 같은데 '반복의 미'라는 게 추가가 되더라고요. 건물들 이미지 보면 뭐 솔 르윗(Sol LeWitt)[9]이나 이러한 작가들 그런 이미지하고도 유사한 것 같은, 그러니까 어떤 영감이 있었을 것 같았는데, 마침 선생님 댁에 가보니까 솔 르윗 책도 있었고요. 그다음에 어제 ‹워즈워스›[10] 가보니까 뮤럴(mural)을 솔 르윗이 그렸다고 하셨잖아요. 그 작품 활동 하시면서 이런 예술계와의 교류라든지, 영향 받는 교류가 있었나요?

김 어… 내가 솔 르윗는 알게 된 것은 그 뮤럴하고 후에 하면서 알게 됐지, 그전엔 알지 못했어요. 그러니까 우리가 여기서 프랙티스 하는데 결국은 핸디캡이 뭔고 하니 사실 이 미국 사회에 교류가 거의 없거든요, 내가. 뭐 프로페셔널 연결 이외에 뭐 누구를 하이 소사이어티(high society)에 많이 아는 것도 아니고, 그리고 아티스트들하고 교류가 많은 것도 아니고, 그렇다고 해서 예일 1년 반 댕겼지만 대학교에 연결로서 아는 것도 아니고. 그러니까 그런 데에 핸디캡이 대단하죠. 특히 딴 거하고 틀려서 건축이라는 것은 하이 소사이어티에서 연결이 되어가지고 커미션이 나오고 그러는 건데, 그런 연결이 난 전혀 없는 거니까 (웃음) 전혀 없는 거니까. 그리고 또 어… 무슨 여기서 나서 언더그래듀에이트(undergraduate)도 하고 그러면 그 자기 동창들 사이에도 있고 또 아티스트 라이프 그런데도 연결하기 쉽고. 그런데 나는 그런 기회가 전혀 없었으니까. 그런 게 큰 핸디캡이죠. 우리 같은 사람이 여기서 프랙티스를 했다는 것이. 큰 핸디캡이죠. 보면 뉴욕에서 석세스풀(successful)한 사람들 보면 다 그 패밀리 커넥션이 대단해요. 필립 존슨 얘기했지만 그 뭐야, 록펠러 패밀리하고 다 알고 그 마이클 그레이브스나 리처드 마이어(Richard Meier)[11]도 굉장히 그 뉴욕 쥬이쉬(jewish) 커뮤니티에 아주 부유한 집 아이들이거든요.

전 네. 그야말로 얘네들도 레주메(resume) 쓰는데 고등학교 때부터 쓰더라고요.

김 그렇죠. 그게 고등학교 커넥션이 대단한 거예요.

전 네. 보딩 스쿨(boarding school) 어디, 필립 엑스터 나왔다고. 뭐….

김 그럼요. 네, 그런 거예요.

전 저번에 KPF 사장이 레주메를 주는데 자기가 필립 아카데미 나왔다고 그러고. (다 같이 웃음) 야, 그래서 얘네 고등학교 무지 따지는구나….

김 우리 파트너 월도 엑스터 나왔는데~ (웃음)

전 어우! 또~ 네.

김 그런데 그게 일단 자기 자신이 능력이 없으면서 그런 게 있는 거는 뭐 아무것도 아닌데, 능력이 있고 그런데 누가 연결시켜주고 푸시해주고 그러는 데에는 굉장히 큰 도움이 되는 거죠.

전 그래서 그것 때문에라도 학교에 강의를 좀 가지 않나요? 사실은? 학교에 강의 가면 아무래도 [김: 그래. 그렇죠.] 아카데미 소사이어티도 있고. 큰 도움이 안 되나요?

김 큰 도움이 안 돼요. 오히려 여기서 보면 한번 학교에 티칭을 들어가면 미국서도 프랙티스를 못 해요. 물론 유명해져서 들어가는 건 다른 얘기고.

전 네, 젊었을 때 들어가면.

김 그렇죠. 그런데 백그라운드 보면 프랭크 게리만 정말 자기가 자성한 사람이에요. [전: 아~ 그런가요?] 네. 이 사람은 가난한 백그라운드에 토론토에서 나와 가지고 여기저기서 일하다가 LA에 잠시 있는데도, 정말 바텀 업(bottom up)한 사람이에요. 정말 자기 실력으로만 완전히…. 거기에 큰 역할이 거기서 아티스트를 많이 알아가지고 LA에서 그래가지고 배킹(backing)을 많이 받았다고 그러더구만, 자기 얘기가. 유능한 아티스트들하고 친해가지고. 그러니까 누구든지 부자들이 아티스트도 알고 아티스트를 갖고 있잖아요, 그러면 다 그런 부자들이 자기 집 지으려고 그러면 "What do you think of Frank Gehry?", 그러면 아티스트들이 치켜 올려주고 그래가지고선…

최 캘리포니아의 자택, 그 왜 프랭크 게리 집 있지 않습니까? 필립 존슨이 와서 자고는 괜찮다고, 키워줬다고 그러던데요. (웃음)

김 그래요, 그래. 그 필립 존슨이 소위 그 왕초 노릇, 오야붕(親分)12 노릇 하느라고 뉴욕에도 어… 한 달에 한 번씩 트웨니 센

12. 일본어로 두목, 챙겨주는 윗사람 등을 뜻함.

277

추리 클럽(Twenty century club)이라는 아주아주 익스펜시브(expensive)한 레스토랑에 젊은 아이들, 그때 다들 말이죠, 뭐 마이클 그레이브, 찰스 과스메이, 리차드 마이어 인바이트(invite) 해가지고 점심 먹고, 그래 이제 아주 이 친구가 약은 거지. 자기가 그렇게 함으로써 오야붕 노릇을 할 수 있게끔. 그래서 아주 오야붕 노릇을 오래 했죠. 그 친구. (웃음) 누구 스카우트하고. 그래 우리 사무실에 있으면 전화가 많이 오면, 뭐 그러니까, 뭐 좀 잡(job) 하려냐고 그러는 거지. 그럼 이 친구 하는 얘기가 아이 지금 내가 말이지 너무 바빠서 못하겠지만, Why don't you call I. M. Pei? 그런다고. 그래서 He's a fine young man. (다 같이 웃음) Why don't you call somebody? 이런다고. 그러니까 뮤지엄 디렉터도 하고 그랬으니까 다들 건물 같은 거 짓고 그러면 다 [전: 많이 보러 온다 이거죠.] 그러니까 레코멘드(recommend)니 뭘 하든 해달라고 그러면 그렇게, 왕초 노릇 한 거예요. 잡 디렉터(job director) 해가지고. (웃음)

김 개인적으로 미술 쪽에 관심이 많이 있지 않으신가요?

김 어~ 있죠. 내가. 얘기한 거와 같이 대학교 때 건축 학교에 그렇게 가히 관심이 없어서 3, 4년을 맨날 이봉상 씨 스튜디오에 갔었거든요. 그림 그리고. 그러니까 한국에 있는 화가들도 많이 알죠, 내가. 거기서 있었던 사람들 다 아니까 친하게 지내고. 내가 만약 한국에서 프랙티스를 했었다면 그 사람들하고 친하게 연결해가지고서람 건축계하고 미술계하고도 많은 연결할 수 있는 그런 역할을 했을 거예요. 아마. 네.

최 그 〈현대미술관〉에서도 특정 작품이 어느 정도 결정이 된 상태에서 공간이 설계되었는지도 궁금했었는데요, 그런데 지난번 말씀해주시기에 굉장히 좀 빠르게 급하게 진행되었다고 말씀해 주셨는데, 저는 사실 가운데 로툰다 부분에 있는 그 백남준 씨 작품이 처음부터 거기에 있었다고 생각했는데 아니더라고요. [김: 아니에요. (웃음)] 네, 그때도 뭐 어떤 이 작품이 들어오면서 이 계획, 논의가 있었다든가, 그런 거는?

김 전혀 없었어요. [최: 전혀 없으셨나요.] 네, 난 그거 놓은 거는 아주 반대해요. [최: 네.] 공간이 오픈하고 홀이 이게, 이게 꽉 차가지고. 그래 뉴욕에서 백남준 씨하고 점심 같이 한 번 하는데 아,

김태수 씨. 자기를 위해서 이런 퍼펙트한 스페이스를 (다 같이 웃음) 만들어줬대. 그래 내 아무 말도 안했어. (웃음) 그래 내 관장님 볼 때마다 치워버리라고 그러거든. 이번 정… 무슨? [전: 정형민 관장님.] 정 관장한테도, 그분도 좋아하지 않더라고요, 그거 거기 있는 것. 이제 티비도 디스플레이스(displace)되는 게 없대요. [전: 티비를 못 구한대요.] 쓰질 못하고 전기도 나가고 몇 번씩이나 관장님들이, 저번 관장들도 없애버리려는데 반대가 심해가지고 못해요, 관장들이. 그 폴리틱컬리(politically) 감히 그걸 제거를 못 하더라고. 네. 이 문화부 같은 데서 이게 꽝장히 심볼이고 한국의 최대 미술가의 작품을 낳는데 그걸 어떻게 치우냐고 그런 식으로 나온 모양이지.

전 현재도 그럴 겁니다. 현재 상태에서 우리나라 작가… 뭐 우리나라 작가라고 볼 수 있는지 모르겠습니다만, 외국 미술관에, 주요한 미술관에 컬렉션 되어 있는 작가가 백남준 말고는 아직….

김 히스토리가 중요한 작가니까. 네.

우 조금 더 옛날로 가서 선생님 석사 논문 지도 교수가 이균상 교수님하고 또 김희춘 교수님 [김: 그래요. 네.] 두 분으로 되어 있는데요, 그 사정은 왜 그런 건가요?

김 아~ (웃음) 이광노 씨가 그러더라고요. 그러니까 김희춘 씨, 아니 이균상 씨가 날 좋아하지 않았잖아요. 2학년 때 내쫓으려고 그랬기 때문에. 그렇다고 석사를 받으려면 그때만 해도 꼭 그 그러니까 과장님의 파이널 사인이 있어야 했던 모양이죠? 그래서 이광노 씨하고 의논을 했었어요. 그랬더니 내가 해도 좋은데 아마 과장님한테 가서 해달라고 하면 좋아할 거라고 말이지, 그래야지 아마 일이 쉬울 거라고, (웃음) 그래서 내가, 그래서 했어요. 그러니까 다 돌아가신 얘기고 이런 거지만 그 내 어렸을 때, 학생이니까 어린 사람 아닙니까? 그 어린 사람이 과장님 쫓아가 집에 찾아 간다, 가가지고 찾아갈 적마다 케이크 같은 거 사들고 들어가고 말이죠. 갈 적마다 뭐 사들고 들어가고. It's so humiliating. 내 그 어렸을 때에도. 이게 말이야. 이게 무슨 교육이 이런 교육이 있냐 말이야. '이런 데로 들어가 가지고 어떻게 자기 생각하나.' 내 그렇게 생각했었어요. 그때는 계속 한국 사정이 그러니까 그렇게 해야 한다는데 어떻게 해. 그러니까 그거

받기 전에 한국 떠났죠. 1월 달에 떠났으니까. 그러니까 5월 달인가 뭐 그때 나온 거니까.

전 그 조형에 대해서 사실은 말씀을 많이 해주셔가지고 제가 질문을 좀 준비를 해왔다가 그 대답은 아까 오전에. 오전에 대답이 거의 나온 상태인데요, 그 피셔(Thomas Fisher)[13]가 선생님 작품 평을 한번 하면서 뭐라고 얘길했냐면 합리주의와 경험주의의 [김: 음.] 조화라고 했는데 그 평에 대해서 어떻게 생각하세요?

김 네, 고거를 그 답하기 전에 조금 내가 일찌감치 느꼈던 것은, 어디 글에도 나왔을 거예요. 그 내가 한번 디자인 컴피티션하는데니 이런 거 할 때도 해보니까 나는 그 조각적인 건축가가 아니에요. 내가 일찌감치 느꼈던 것이 나는 코르뷔지에 같은 건축가가 아니다, 이걸 아주 느꼈어요. 그러니까 나는 어떤 시스티메틱(systematic)하게 뭘 생각해가지고 어떤 그 건축의 언더스트럭처(understructure) 같은 것을 머릿속에 만들어서 거기다가 살을 붙이는 이런 그 작업을 하는 것이 나한테 맞는다는 것을 상당히 일찌감치 결단을 내렸다고. 그래서 아까 뭐야 최 교수가 얘기했던 거와 같이 '내 능력의 리미트(limit)가 있다'라는 것을 해서 그러니까 쉬운 것이 레피티션(repetition), 리피트(repeat)한다던지, 어떤 리듬이라던지, 그리드라던지, 이런 아주 베이직한 것, 조형의 가장 베이직한 것으로부터 모든 것을 시작하면은 그건 내가 어떻게 할 수 있을 거라고. 그렇게 해가지고 추구를 한 거죠. 그러니까 보면 알지만 아마 일찌감치 그렇게 생각해가지고 추구하니까 몇 작품이 성공한 걸 보고 그렇게 했기 때문에 톰(Thomas Fisher)이 얘기한 거와 같이 굉장히 난 합리적인 사람이에요. 지금도 그렇지만 합리적이지 않은 것은, 난 그렇기 때문에 내가 요새 내가 많이 자하 하디드[14]니 그런 건축가도 싫어하는 것이 내가 생각하는 합리적인 것에서는 완전히 떨어지니까, 뭐 예를 들어서 이번에 자하 하디드의 조각적이고 재미는 있지만 그 들어가보면 램프로 꼭대기 올라가는데 아무것도 아닌 참호 같은 램프가 올라가는데 What is this? 그런 것은 도저히 그냥 억셉트(accept)할 수가 없다는 거죠. 그런 점으로서 그 성격상으로나 뭐 여러 가지…. 그리고 아마 다 사람이 그렇지 않습니까? 집안 교육이라든지 그 백그라운드, 그런 데서 학자 집에서

나왔으니까 아버지가 맨날 공부하시는 거 보고 집에서도 (웃음) 밤늦게까지, 네. 그리고 그러니까 그런 성격상에도 합리적이면서도 정직하고 무슨 그 뽐내지 않고 이런 것이 결국은 가정의 교육이겠죠. 거기서부터 시작했다고 얘기할 수 있을 거예요.

전 네, 글쎄 저도 합리주의라고 하는 점은 뭐 쉽게 이해가 되고 또 계속 어제께 본 실물들을 봐서도 계속해서 이해가 되는데, 확인이 되는데 경험주의는 무슨 뜻으로 설명한 건지는….

김 경험주의라는 것은 그러니까 내가 어떤 띠어리(theory)가 있어가지고 무슨 아이젠만(Peter Eisenman)[15]이니 이런 사람 같이 띠어리가 있어서 프루브(prove)하게 해서 만드는 어… 그런 건축가가 아니고, 내가 한 작품 했다. 이게 좋다. 그러면 이걸 갖다가 어떻게 좀 그다음에 어떻게 발전시키느냐, 어떻게 해가지고 내 작품을 기반으로 둬서 경험을 통해가지고 한 단, 한 단 발전시키는 그런 작업의 태도를 가진 건축가란 그런 얘기라고 난 생각됩니다. 그러니까 사실 내가 다른 사람의 작품을 갖다가 카피하거나 그렇게 영향을 받은 것도 아니고, 받으려고 안 그러고, 결국은 내가 이때까지 걸어온 것을 하나하나씩 걸어오면서 점점 발전시키는 그런 단계로, 그러니까 그것이 돌아와서 학교에서 폴 루돌프가 얘기한 거와 같이 그때 건축한다는 것은 무슨 익스페리먼트(experiment)에서 시작하는 것이 아닌, 무엇을 배우는 게 아니라 진실로 느끼는 속에서 아는 한도 내에서 스텝 바이 스텝, 자기의, 자기의 연장! 그러니까 그 친구 그때 얘기하는 게 그거예요. 건축가는 자기의 연장을 가져야 한다. 그러니까 목수가 특히 자기 특별한 연장이 있듯이 건축가도 자기 연장을 만들어야 한다. 그런데 아마 내 첫 단계가 끝나기, 1970년 마지막 정도에 내 생각에나마 '난 연장을 가졌다' 그렇게 생각할 수 있을 거예요. (웃음) 여러 가지의 일을 해가지고, '아, 이제 난 연장을 가졌으니까 내가 어떤 생각하고 느끼면 이 연장 가지고 뭐든지 내가 맨들 수 있을 거다.' 아마 그렇게 생각한 면에서 아마 경험을 토대로 한 그런 작업을 하는 사람이라고 이렇게 이야기했죠.

자, 어떻게 점점 늦어지는데 점심을 간단히, 어떻게 하시겠어요? 그리고 서머 하우스(summer house)로 내려오세요.

전 네. 그렇게….

김 저녁을 거기서 먹어요. 내가 랍스터 해줄 테니까.

전 네. 기대가…. (웃음)

김 어떻게 하시겠어요? 저쪽에.

전 그러면은 네. 점심은 간단하게 하시죠. 뭐. 어떻게, 어떻게 할까
 요? 얼마나 더 하면 되겠어요?

김 지금 호텔로 다시 가야 합니까?

전 그럴 필요는 없습니다.

김 그래요? 그럼 짐 싸가지고 가면 됩니까?

전 네.

김 어, 그래요. 그러면.

전 그러면 저희들 조금 있다가 가죠. 뭐 지금부터 서머 하우스에,
 선생님 언제 내려가실 거예요?

김 지금 나도 여기서, 난 집에 전화를 해봐야겠어요. 그 사람은 자
 기 차를 가지고 어… 내주일은 거기 있겠다고 그러는데 한번 전
 화 걸어보고, 어떻게….

우 그럴까요?

전 네. 잠깐 쉬겠습니다.

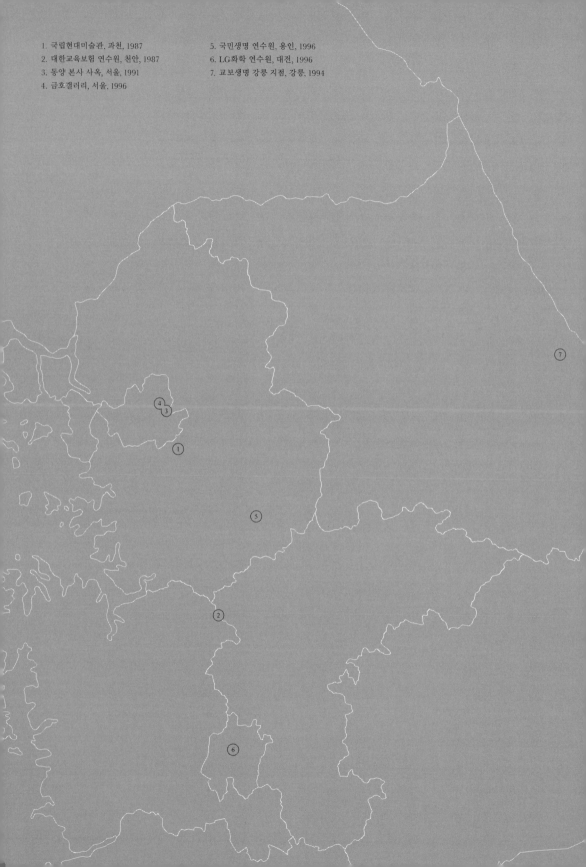

1. 국립현대미술관, 과천, 1987
2. 대한교육보험 연수원, 천안, 1987
3. 동양 본사 사옥, 서울, 1991
4. 금호갤러리, 서울, 1996

5. 국민생명 연수원, 용인, 1996
6. LG화학 연수원, 대전, 1996
7. 교보생명 강릉 지점, 강릉, 1994

④ ③

①

⑤

②

⑥

⑦

1. Martin Luther King Housing Hartford, Connecticut 1971
2. Immanuel House Senior Housing Hartford, Connecticut 1972
3. Morley School West Hartford, Connecticut 1975
4. Smith School, West Hartford, Connecticut 1977
5. Kim Residence, West Hartford, Connecticut 1978

6. Groton Senior Center, Groton, Connecticut 1979
7. U.S. Naval Submarine Training Facility, Groton, Connecticut 1979
8. Southbury Public Library, Southbury, Connecticut 1981
9. Middlebury Elementary School, Middlebury, Connecticut 1982
10. Rocky Hill Fire and Ambul-ance Station, Rocky Hill, Connecticut 1982
11. American Radio Relay League Museum and Visitor Center, Newington, Connecticut 1986
12. Hertz Regional Turnaround Facility, Windsor Locks, connecticut 1986
13. Student Recreation Center, Miss Porter's School, Farmington, Connecticut 1991

14. Dance Barn, Miss Porter's School Farmington, Connecticut 1991
15. Greater Hartford Jewish Com-munity Center, West Hartford, Connecticut 1991
16. The Helen&Harry Gray Court, Wadsworth Atheneum, Hartford, Connecticut 1995
17. Olin Arts & Science Building, Miss Porter's School, Farmington, Connecticut 1997
18. Moylan Elementary School, Hartford, Connecticut 1997
19. Wilton Library,Town of Wilton, Connecticut 2000

전 아무래도 전에, 전에 하고 조금 한국 건축을 보는 눈도 조금 달
라졌고, 시각이 달라졌고. 전에는 좀 뭐라고 그럴까, 한국 건축
이 좋다, 좋다, 이렇게 이것만 너무 얘기하려고 애를 쓰니까 억
지들이 조금 있고 뭐 아무래도 저희들은 그렇게 느끼거든요.
[김: 그렇죠.] 네, 그렇습니다. 저희 제너레이션에 와서는 그것보
다는 조금 편안하게 말하는 것 같아요. [김: 그렇죠.] 네.

김 아니 크리티시즘 없이 뭐가 성장할 수 있어요?

전 그러니까요. 네. 좀 더 객관적으로….

김 우리나라에서 그 건축 크리틱이라는 것이 제대로 자랄 수 있는
그런 컬처가 됐는지 몰라. 그 아는 사람, 다 연관이 되어 있고 한
데 그거 나쁘다고 막 공격하고 그러는 거 됩니까?

전 잘 안 되죠.

김 안 되지? (웃음)

전 네, 네.

김 안 되지. 한국에서. 그게 되어야 한다고요. 그래도 이제 외국에
서 공부하신 분들이 많아서 그런 컬처가 많이 익숙해지지 않았
어요? 이제?

전 물론, 네. 전에 보다는 훨씬 나아졌죠.

(잠시 김태수의 부인과 인사)

전 준비됐어요?

우 네.

전 네, 이제 마지막이고요, 그렇게 길지 않을 거 같아요.

김 네, 네.

금호갤러리

전 저희들 그 작품이랑 쭉 보고 빠진 거만 [김: 그렇죠.] 조금 뭐 여
쮜볼 그럴 생각입니다. 우선 최원준 교수가 여쮜볼래요?

최 한국에서 하신 작품들 중에 보니까 1996년의 〈금호 갤러리〉에
대한 이야기를 조금 빼먹은 것 같은데요.

김 아~ 〈금호 갤러리〉 네. 그 〈금호 갤러리〉 일을 어떻게 하게 됐는고
하니, 그때 회장이 이름이 뭐더라, 내가 이름을….

전 박성용¹ 씨요?

김 박성용 씨.

1. 박성용(朴晟容, 1932-2005):
서울대학교 사회학과 입학. 예일
대학교 경제학 박사. 대통령
비서실 경제담당 보좌관,
금호실업 사장, 금호건설
회장 등을 거쳐 1984년에서
1996년까지 금호그룹 회장 역임.

286

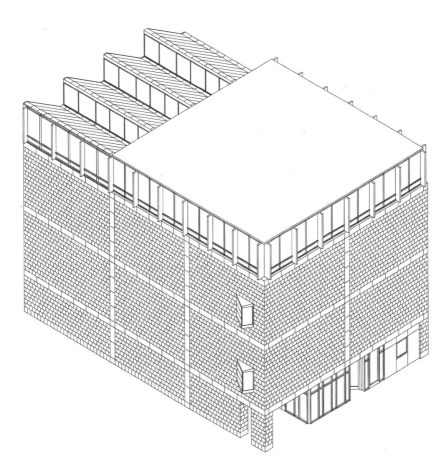

‹금호갤러리› 액소노매트리, 1996
©Tai Soo Kim Partners LLC

전 네, 네.

김 박성용 씨가 그 예일에 댕겼던 분이에요, 경제과에.

전 그렇죠.

김 그래서 내가 기억이 잘 나진 않는데 한두 번 학교에 있을 때도 만났던 적이 있었던 것 같아요. 예일에 갔을 때, 그래 내가 예일 갈 무렵 그 사람 떠난 그런 관계였어요. 그런데 저… 프레드 커터²라고, 커터 앤 킴³이라고 아시죠? [최: 네.] 건축가 사무실. 프레드 커터가 예일의 딘도 하고 그랬거든요. 그런데 박성용 씨하고 그 커터하고 그런 얘기가 있었던 모양이에요. 그랬더니 프레드 커터가 태수 김이 한국도 자주 가고 그러니까 거기 하고 일하는 게 어떠냐고, 그래서 나한테 금호 미술관에서 연락이 왔다고요. 그래서 일을 하게 됐죠. 그러니까 뭐 인터뷰나 이런 게 아니고 그냥 회장이 불러서 만나서 보고 아주 사람이 참 좋아요. 참 젠틀맨이고 그래서 뭐 같이 식사도 하고 그러면서, 자기가 하니까 좀 해달라고 그래가지고 그렇게 해서 맡아서 하게 됐어요. 조그만 건물이지만 장소는 굉장히 중요하지 않습니까? [전: 그렇습니다.] 처음으로 내가 관청 같은 거를 대하는 일을 하게 된 거죠. 그거, 다른 이때까지는 전혀 내가 관청하고 상대하지 않았거든. 이게 뭐 미술관도 그렇고 금호, 아니 LG나 그런 거 말이죠. 이거는 우리가 워킹 드로잉까지 다 하기로 했었으니까. 그래서 서울 사무실에서 했어요. 그러니까 황두진 소장이 많이, 어… 보고서랑 처음부터 끝까지 했죠. 황 소장이. 하여튼 그래서 서울시 뭐 거기 그 어디야, 무슨 미관 심의니 뭐 이런 것이 어떻게 돌아가나 하는 것을 좀 알았습니다, 그걸 통해서. 그런데 제일 그… 힘들었다고 할까, 심적으로 앓았던 것이 딴 잡들은 내가 한국 가더라도 항상 클라이언트한테서 뭐 대접받는 식으로 그렇게 받고 그랬거든~ 웃으면서 항상 클라이언트한테 밥 얻어먹은 게 나라고 그랬는데, 그러니까 뭐 미술관 일이나 교육 보험 일은 창업자가 맨날 데리고 나가서 밥 먹고 그러니까 뭐 밑에 사람들이 아무 말도 없죠. (웃음) 그런데 이 금호 일은 좀 달라요. 그 회장이 그런 거 뭐 관심 있거나 손대거나 그런 분이 아니에요. 그래가지고 거기 건설회사에서 넘어와서 맡게 되었는데, [전: 금호건설에서.] 금호건설에서 맡게 됐는데, 이름은

<div style="position: absolute; left: 0;">

2. 프레드 커터(Fred Koetter): 1963년 오리건 대학교 건축과 졸업. 1966년 코넬 대학 건축 석사. 1978년에 Susie Kim과 함께 Koetter&Kim Associates 설립. 1993년부터 1998년까지 예일 대학교 건축대학 학장 역임.

3. Koetter&Kim Associates: 1978년에 보스턴에 설립된 설계사무소.

</div>

4. 박강자(朴康子, 1941-): 전남 강진 출생. 래드퍼드 대학교 의류학과 졸업. 1989년 이후 금호미술관 관장.

그렇지만 어이, 한국 건설 하는 사람들의 그 태도들이 뭐~ 건축가 뭐 이래라저래라 막 그러고 말이죠, (웃음) 좀 애 많이 먹었어요. 그 조그만 시공할 때도 그냥 뭐 보통 한국에서 시공할 때 보면 현장 같은 데 가고 그러면은 뭐 내가 뭐 그야말로 이거 좋지 않다고 나쁘다고 그러면, 그 자리에서 악의 없이 고치고 그러는데, 아이 금호건설 이 친구들은 "당신이 돈 내시오?" 막 이런 식으로~ (웃음) 그래 좀 한국의 실정을 좀 알았죠, 그걸 해가지고.

그건 무슨 작품보담도 그 여자 동생이 그 박강자[4]라고, 그 사람이 관장 했어요. 그래서 그걸 갖다 처음부터 그분하고 해가지고 했는데, 그분의 요구가 하여튼 맥시멈으로 이그지빗 스페이스(exhibit space)를 만들어 달라는 거. 그냥 심플한 박스에다가 플로어를 이렇게 위로 올려가지고. 그리고 그 사람 요구가 자기 오피스를 제일 위층에 놔가지고, 경복궁 안을 내다 볼 수 있게 하고. 그래서 지하 3층서부터 이렇게 해가지고, 지하 2층에는 수장고 넣고 지하 1층이 인제 이그지빗(exhibit)하고 1층, 2층, 3층, 4층까지 다 이그지빗 스페이스고, 5층, 제일 위가 그 사람들 금호 갤러리의 사무실로 그렇게 되어 있죠. 순조롭게 진행됐어요. 그런데 요새 가보고 그러면은 아주 좀 운영이 형편없어요. 그전에 1층하고 2층하고를 갖다가, 1층에 들어와 가지고 이렇게 밑으로 내다볼 수 있게 그렇게 만들었거든요. 원체 디자인이 그래서 좀 오픈한, 너무나 답답한 거 같아서. 그것도 나한테 얘기도 없이 막아버려 가지고 거기다가 샵을 만들고 말이에요, 그리고 또 제일 위층은 금호 음악실도 만들고 막 그랬더구먼. 그런 거 보면 좀 컬처에 대한 그것을 갖다가 참 제대로 메인테인(maintain)하고 건물도 그 원체 기본적인 아이디어 짓는 것을 좀 리스펙트(respect)하고 그런 게 모자라는 거 같아요.

전 그러네요. 네. 그… 어저께 저희들이 몇 개 건물을 가서 봤는데 놀라운 게 지은 지 40년 된 건물, 오래된 건물들이, 보면 멀쩡해요. 그래서 이거를 과연 우리가 어떻게 봐야 할지 모르겠어요. 이게 말하자면 둘 다 있을 거 같은데요, 이게 디자인 문제도 있고 [김: 물론 있죠.] 네, 크래프츠맨십(craftsmanship)의 문제도 있을 거 같고 [감: 그렇죠.] 그런데 한국에서 그런 건물 보기가 참 힘들거든요.

김 그렇죠. 몇십 년 되면 다 노쇠화되고 그러는데, 그래요, 나도 가
보고 그러면은 건물들이 어… 내가 디테일하거나 그런 거 할 때
내가 자부하는 것 중에 하나가 실용적인 그런 디테일, 같은 것
을 갖다가 많이 쓰고 그리고 필립 존슨에 있으면서 그 배운 것
이 건물을 지으면서 디테일을 어떻게 케어풀(careful)하게 할
수 있나? 그래 결국은 그것이 뭐냐면, 어… 미적인 것도 있지
만 롱저비티(longevity)나 듀러빌리티(durability) 그런 것도 있
는 거거든요. 그런 것을 다른 데보다 상당히 내가 잘 알고 있는
거 같아요. 그리고 미술관을 짓고 여러 해에 있었을 때 한 10
년 후에도 그 사무국장이 나한테 그러더라고요. 어… "〈예술
의 전당〉이니 뭐 딴 데는 막 물이 새고 돌이 이렇게 삐져나오고
뭐 야단입니다만 우리는 그런 게 전혀 없습니다." 그러더라고.
그러니까 그건 일종의 디테일을 갖다가 노하우를 잘 어드밴스
(advance)한 디테일을 조심스럽게 잘했다는 거거든요. 그렇게
생각해요. 네.

전 〈포터스〉 학교 체육관. 그 체육관 보면 이게 높이를 좀 낮추려고
하셨는지 그 꼭대기를 투명한 피라밋을 여섯 개 두셨죠? 하나로
하면 이게 너무 높아지고 그러니까. 그렇게 여섯 개를 두면 이게
사이사이가 다 이렇게 생겨가지고 아닌 게 아니라 뭐 물이 새는
거나 방수나 거기 눈도 많이 올 거 같은데 [김: 그렇죠. 눈 많이 오
죠.] 그런 부분 때문에 고민하셨을 거 같은데….

김 아이, 그거 뭐 좀 카퍼 루프(copper roof)니까, 그러니까.

전 일체로 됐나요? 그렇진 않죠?

김 아니죠. 그러니까 카퍼 루프로 그 그리드를 맨들어가지고 가터
(gutter)같이 이렇게 해가지고 스카이 라이트가 오히려 그 공장
에서 완전히 만들어가지고 하나씩 갖다 놓은 거니까, 오히려 조
립하기가 쉽죠. 큰~ 그러니까 스카이 라이트는 현장에서 다 해
야 하지만. 가터 같이 만든 그 그릴(grille)만 조심히 만들면 괜
찮죠.

전 그다음엔 그냥 온 캡(cap)은 그냥 올려놓는…. [김: 갖다 올려놓
으면 되는 거니까.] 〈미들베리 스쿨〉은 저희가 못 가본 거죠?

김 못 갔어요. 좀 멀어요. 그래서 안 갔어요.

전 〈해리 잭 그레이 센터〉(Harry Jack Gray Center)에서는 처음에

투시도에서는 그 탑이 하나 있었는데, [김: 네. 있었어요.] 네, 가서 현장에서도 보고도 이게 전체 캠퍼스의 중심을 잡아주려면 뭔가 조금 하나 높았으면 좋겠다, 싶어서요.

김 하고 나니까, 그때만 해도 그 탑을 하려니까 거의 2밀리언 달러 버짓(million dollar budget)이 들더군요.

전 그 탑만요?

김 네. (웃음) 설계까지 다 했죠. 우리가.

전 종탑이었어요? 종을 하나 올리기로 했어요?

김 어… 시계, 시계탑.

전 시계를 올리기로 했어요?

김 네. 그랬는데 못 지었어요. 그때 프레지던트가 이거 좀 나중에 하자고. 그 후에 프레지던트가 벌써 세 번 갈렸거든요. 올 적마다 나하고 얘기하면 그거 말하고 그러면 "아휴 그거 내가 노력해보겠다"고 그러는데, 그런데 아마 못할 거예요. (웃음) 하나 있었으면 참, [전: 그러니까요.] 거기에 중심에.

전 그럼 이 건물이 가운데 건물이고 [김: 그렇죠.] 도서관, 전시장, 이게 딱 될 거 같은데요.

김 그러니까 보시면 아시겠지만 그 산마르코의 아이디어, 형태하고도 [전: 그렇기도 하죠. 네.] 비슷하고 그렇지 않습니까? 거기 코너에 타워 있고.

전 그리고 어제 밤에 들어가서 계산을 해봤더니 이게 그 스퀘어 피트 당 몇 달러 드는 거랑, 우리나라에서 평당 몇만 원 드는 거랑. 어저께 말씀하신 금액으로 해봤더니 생각보다 훨씬 더 차이가 많이 나는데요.

김 세 배 나요?

전 맞아요. 세 배.

김 두세 배예요. 두세 배.

전 아~ 보통. 네. 서너 배 조금 더 되는 것처럼 느껴지더라고요.

김 그런 거 보면 역시 한국 건설비가 싼 거죠. [전: 그렇죠.] 아마 한국이 재료는 그렇게 싸지 않을 거예요. 결국 인건비죠. 내가 알기에는 미국에서 따지면요, 건물 지으면 재료비가 한 45퍼센트고 인건비가 55퍼센트라고 그러는데 한국에서는 내가 듣기에 재료비가 한 65퍼센트 되고 인건비가 35퍼센트 된다고 그러더

군요. 그러니까 한국에 역시 건설하는데도 인건비가 훨씬 적게 든다는 얘기야, 싸다는 얘기죠.

전 이제 거의 마지막인데요, TSK 펠로십(fellowship)을 꾸준하게 운영하고 계시잖아요.

김 서울대학 그걸 말씀하시는 거예요?

전 서울대학도 있고 또….

김 트래블링 펠로십(traveling fellowship).

전 네, 트래블, 네. 그랜트(grant)도 그렇기도 하고, 그것들은 한국 건축계한테 오픈되어 있는 거잖아요.

김 그렇죠.

전 이렇게 말하자면 한국 건축계에 꾸준하게 애정을 가지고 계신데요. [김: (웃음) 네.] 그것에 대해 여쭤보고 싶은데요.

김 글쎄요. 그러니까 25년 전이니까 아휴 그 몇 년도인거죠?

전 90년입니다.

김 90년인가요? [전: 네. 25년 전이면.] 그때 항상 그전에도 얘기했지만 내가 한국에 있었으면 어떻게 됐을까, 그런 생각 가끔 하고 내가 한국 건축계에 공헌을 하면 얼마나 할 수 있을까, 그런 게 은연중에 생각이 들어요. 그러니까 한국에서 좀 큰 프로젝트 하면서 돈도 좀 벌고, 그래서 이 돈을 내가 한국에 다시 돌려주는 식으로 공헌해야겠다, 그래서 제가 파운데이션(foundation)을 하나 만들었어요. 여기서도 그런 게 있으면 택스 프리(tax free) 그렇게 될 수가 있거든요. 파운데이션 제도라는 것이 논 프로핏 오가니제이션(non-profit organization)을 만들면, 내가 거기다 돈을 집어넣으면 이것을 갖다가 택스(tax)를 낼 때 디덕트(deduct)를 할 수 있어요. 그러니까 그거는 영원히 파운데이션의 돈이 돼가지고 거기서 이제 택스 안 내고 뭘 쓸 수 있죠. 처음에 아마 내가 6천 달러씩 줬던가, 8천 달러씩 줬던가. 그랬다가 한 5년 후에 만 달러로 올렸어요. 그리고 재단이 돈도 좀 더 있게 되고, 그래서 또 하나 해보면 좋겠다 싶었어요.

그래가지고 서울대학에 태수 김 펠로십(fellowship)을 생각했었죠. 내가 먼저 생각했던 것은 서울대학이 너무 인설러(insular)해서 (웃으며) 정말 교수들도 다 서울대학 졸업생이고 외부 사람을 갖다가 지원해서 이게 섞이는 게 가장 중요하지 않

냐. 그것을 기본으로 생각한 거예요. 그렇게 내가 이래라저래라 할 수 없는 거지만 만약 돈을 내가지고 그런 조건으로 냈으면 될 거 같지 않느냐, 그래가지고 처음에는 내가 한 사람한테 그냥 만 달러씩 [전: 그렇죠.] 주는 걸로 했거든. 그걸로 그렇게 한두 번 한 거 같아. 또 그러면서 조건이 1년은 서울대학 졸업생이고 그다음에는 서울대학이 아닌 사람을 해야 한다. 그런 조건을 붙여서 했어요. 그랬더니 그 후에 그, 어떤 과장인지 하여튼 나한테 연락이 온 것이 자기네 아이디어는 이걸 갖다가 5천 달러씩 나눠가지고 주는 게 좋다고 그래서, 그러면 한 사람은 서울대학 졸업생이고 한 사람은, 논(non-)서울대학 졸업생으로 하는 게 어떠냐 그랬더니 그때 얘기가 서울대학의 그, 그러니까 비지팅 아키텍트(visiting architect)들이 젊은 사람, 좋은 사람 많이 오는데, 이게 정부니까 돈을 제대로 줄 수가 없다고 그러더군요. 그러면서 이런 것이 있으면 정말 뭐라고 그러나, 당당하게 한 학기 와서 모시고 와서 [전: 모시고 올 수 있죠.] 가르치라고 그럴 수 있다고. (웃음) 그런데 아이, 괜찮다, 좋다고 그래서, 그렇게 해서 시작한 거죠. 그런데 모르겠어요. So far, success? (웃음)

전 네, 거기 그것을 받은 사람으로 서울대 교수가 된 사람도 여럿이 [김: 네. 여럿 있죠. 네.] 있습니다. 최두남 교수.

김 최두남도 그렇게 됐다고 나한테 그러더구먼.

전 네, 그리고 지금 현재 선생님들 중에 다른 학교 출신들이 이제 많아졌죠.

김 그래요? 그거 아주 정말.

전 전에 하나도 없었는데 지금 뭐….

김 (웃으며) 성공입니다.

전 네. 최두남 선생뿐만 아니라 전에 말씀드렸던 찰리 최라고 최춘웅, 그리고 이번에 존 홍(John Hong)도 오려고 하고 있고요, 박소현 교수도 있습니다.

김 그 사람들이 다 받은 사람들이에요?

전 아닙니다. [김: 아니죠?] 네, 받은 사람은 최두남 선생이고. 그리고 받은 사람들이 나가서도 지금 다 활발하게 활동들을 하고 있으니까요, 동창회를 한번 해야 되겠네요…. (웃음)

December 22, 1999

Prof. Shim Woo-Gab, Ph.D.
Chair
Department of Architecture
Seoul National University
San 56-1 Shinlim-dong
Kiwanak-gu, Seoul 151 742
KOREA

Dear Professor Shim:

I have revised the critic's stay with an option to extend two years. If you agree with the objectives and the conditions stated below, please sign and return a copy to me.

The objectives are:

1. To inspire the student with broader exposure by inviting prominent practicing architects as visiting critics.

2. To recognize visiting architects in the field of architecture and to further encourage the advancement of the visiting critics.

3. To enrich the school's learning environment by introducing people of diverse backgrounds and ideas.

The conditions are:

1. No age limit for visiting critics, but encourage the invitation of practicing architect at mid-career.

2. Two critics per year will be invited and the duration of the critic's stay will be one year with an option to extend to two years. The visiting critics may be reinvited only after an absence of two years.

3. At a minimum, one critic per year should be a non-Seoul National University graduate.

4. US$10,000 will be sent to the bank account designated by the school at the beginning of school year. Current school year starts February 1, and funding will start year 2000. The full amount of US$10,000 shall be given to the visiting critics.

5. The Foundation plays no part in the selection of the critics. However, the Foundation wishes to see a formal selection process established to ensure impartiality. The resumes of the selected critics shall be forwarded to the Foundation for its records.

6. The Foundation maintains the right to withdraw the funding if the objectives, the conditions, and the impartiality described herein are not met.

The offer of US$10,000 per year will replace the current $2,500 award, and the title of "TSK Fellow" is accepted.

We feel that this is a worthwhile endeavor and encourage others to fund other areas for further development in the school.

Sincerely,

Tai Soo Kim, FAIA
Secretary

Prof. Shim Woo-Gab, Ph.D
Chair

김태수 펠로십과 관련해 서울대학교에 보낸 편지
ⓒT.S.Kim Architectural Fellowship Foundation, 전봉희 제공

5. 장윤규(張允圭, 1964-): 건축가.
 1987년 서울대학교 건축학과
 졸업. 국민대학교 건축대학 교수
 및 운생동, 갤러리정미소 대표.

6. 1992년 제1회 수상자 조영돈,
 1993년 제2회 수상자 장윤규.

김 아~ 전번에 한 번 갔더니.

전 네. 제가 그때.

김 그때 하실 때인가? 내가 기억이.

전 네. 연락을 쭉 해서 같이 한번 점심을 했죠.

김 열 몇 명이 왔잖아요. 아휴 반갑더군요. (웃음)

전 네. 여행 장학금 받은 첫 번째 사람이 장윤규[5] 씨라고.[6] 90년이 에요, 그러면? 90년 아닌 것 같지 않아요?

우 잘 기억이 나지 않는데요.

김 아이, 25년이 거의 됐으니까 80년이겠죠. 아닌가?

전 90년. [김: 90년, 90년.] 네, 맞겠네. 장윤규가 83학번이니까.

김 나한테 리스트가 있어요. 받은 사람들. 그 2년 전인가 내가 가진 못 했는데, 3년 전인가 하여튼 20주년 파티를 했다고요. 모여서 공간사에서 주도를 해가지고 그걸 했어요. 불행하게도 내가 갈 수가 없어서 못 갔죠. 황두진 소장 얘기가 이제 다 뭔가 중년 건축가가 되어가지고 프랙티스하시는 분도 많고 그렇다고 그러대. (웃음) 이건 좀 다른 얘기지만 뭐 딴 데 좋은 아이디어가 있습니까? 또 딴 거를 지원해줄 수 있는 그런, 한국의 건축계를 위해서.

전 저희들이 열심히 생각해보겠습니다.

김 (웃음) 아이디어 있으면 좀 주세요.

전 네. 건축학, 건축 비평이나 학자들을 좀 지원해주시죠.

김 좋죠. (웃음) 사실 그래. 우리나라.

전 네. 건축가도 지원해주시고.

김 그런데 한국 문화부터 바꿔야지 그거 좋은 크리틱만 생기면 뭐 해요. 말 못하는 크리틱 맨들어놓으면.

전 좀, 아까 제가 그렇게 말씀드렸지만, 선생님 생각하시는 것보다는 많이 바뀌었죠. 예전 같으면 굉장히 위계적인 구조였는데 지금은 많이 달라졌습니다.

김 많이 나아졌어요?

전 많이 나아졌죠. 하지만 이렇게 들여다보면 내부에는 여전히 개인적인 관계들에 의해서 그런데, 어떻게 생각해보면 그건 또 어떤 사회라고 전혀 없기야 하겠어요.

김 전혀 없진 않지만 그렇지만 그야말로 학자적인 프로페셔널 크

리틱일 때에는 그런 거 완전히 떠나가지고 할 수 있는 그런 사회적인 문화적인 기반이 되어 있어야죠. 뭐 눈치 보고 그래가지고 어떻게 그게 프로페셔널 스칼러(scholar)가 되겠습니까?

전 현재 학교에서의 문제라고 치면, 우리나라는 너무 학교들의 규모가 작은 채로 수가 많은 상황이거든요. 미국 같으면 모든 대학에 건축과가 있는 게 아니잖아요. [김: 아니죠.] 건축 대학이 아주 큰 대학에 있거나 작은 대학들도 건축 대학이 어느 정도 규모가 되는데 우리나라는 아직 이 부분이 조금 어려운 부분입니다.

김 네. 그걸 어떻게.

전 그걸 어떻게 할지는….

김 그러니까 학교에서 소화하는 건 생각 안 하고 그냥 비즈니스를 자꾸 다 맨들어놔서 말이에요.

전 그러니까 건설 경기가 좋을 때 거기에 나가게 해놓았었기 때문에… 저희들이 조금 앞으로 노력을 해야 할 부분입니다.

김 (웃음) 그렇죠.

우 그 학자 말씀하셨고 또 오전에는 학자 집안에서 가정교육을 잘 받으셨다고 말씀을 들었습니다. 그런데 연관되는 질문인데, 제가 의학사 하시는 분들에게 여쭤보니까 선친께서 의학사에서 굉장히 중요한 위치를 차지하고 계시더라고요. 최초로 통사도 쓰셨고. 그래서 고 말씀을 조금 기억나시는 대로 해주셨으면 좋겠습니다.

김 네, 첫날에 서울서도 이야기했지만, 아버지가 부유한 그런 집안에서 자라나지는 않았거든요. 그런데 일본에서 공부하시면서 다 친구들이 최남선이, 윤일선 씨니 뭐 이런 사람들이 다 한국의 옛날 그 가족들, 재벌의 자식들이고 다 그런 데서 자라나가지고. 그래가지고는 아버지는 그냥 의사가 되셨는데, 그러니까 의사가 되셨는데 자기는 돈만 버는 그런 직업이 된 것 같아서 굉장히 뭐라고 그럴까 어… 친구들과의 사이에 인피리어리티 콤플렉스(inferiority complex)가 없지 않아 있으셨던 거 같아요. 그러기에 프랙티스(practice)를 하시다가 한 십몇 년 하셨대. 15년인가. 그래가지고 나이가 40이 넘으셔가지고 완전히 집어치우고, 그리고 대학의 박사과정으로 다시 들어가신 거거든요. (웃음) 그때만 해도 아이가 일곱이 일곱인가? 여섯인가 있으면서

그 감히 그거 할 수 있습니까? 그거 다 집어치우고 학생이 됐으니 말이야. (웃음) 물론 해방 이후에는 한국에 나오니까 자기 친구들이 한국 학교에 다 높은 자리에 다 있고 그랬잖아요. 총장이니 뭐 다 그랬으니까. 그러니까 아버지가 항상 말씀하시는 게 "나는 공부를 늦게 했으니까 더 열심히 해야 한다"고 말이죠. 그러시더라고. 그러니까 밤 맨날 10시, 11시까지 공부를 하세요. 아버지가 혼자서 맨날. 그러니까 우리 집안 그 분위기가 항상 저녁 먹고 나면은 아버지는 사랑방에 가서 공부하시는 거라. 그걸 본 거죠.

그리고 우리 아버지가 항상 말은 안 하지만, 그 뭐라고 그러나, 도덕적인 그런 것이 굉장히 높으셨던 것 같아요. 서울대학병원장 계실 때니 뭐 이럴 때도 누가 뭐 갖고 오면요, 돌려보내요. 그런 거라든지 그리고 나중에 이제 정리 좀 하시려고, 이제 그러니까 성균관대학교 숙명대학 총장하시다가 그거 내놓고 어… 성균관대학교 뭔가 이사장도 여러 해 하셨거든요? 그것도 어느 정도하고 나서는 이 성균관대학을 위해서는 돈이 있는 재단이 들어와야 한다고 그래가지고 아버지가 그때 그 고향 관계로도 그랬지만 삼성 창업자 이, [전: 병철.] 이병철 씨하고 좀 아신데요. 이병철 씨를 찾아가지고 이걸 갖다가 당신이 맡아달라고 그랬대요. 그랬더니 나중에 이병철 씨가 딴 사람한테 한국에 저런 사람 처음 봤다고 그랬대. (웃음) 와 가지고는, 자기가 이사장 하면서 이거 좀 떠맡아 달라고, 그래서 삼성이 들어온 거 아니에요. 삼성이 와서 그때 아버지 나오시고. 항상 지금도 생각에 아버지 나이가 한 70대가 넘고 그랬을 때 항상 그러셔. "이제는 젊은 사람한테 맡겨야지. 젊은 사람한테 하라고 해야지. 우린 뭐 많이 했으니까." 그러니 단단히 욕심 너무 내지 말라는 얘기거든요. 그런 것도 배우고. 사회 그 공헌하는 것 같은 것은 아버지가 평생을 갖다가 저… 무버블 타입(movable type) 책을 모으셨어요. 그러니까 우리 집에 아주 중요한 그 [전: 활자본 책] 활자, 금속 활자 책들이 많았어요. 그것을 모으는 것을 갖다가 하나의 세컨드 잡(second job)을 해가지고 책도 내시고, 금속 활자, 역사, 한국의… 그래가지고는 내가 미국 오기 전인가, 미국 온 후다. 후에 그것을 다 모아가지고 국립도서관에 기

증하셨어요.

전 국립도서관에요?

김 그러니까 국립도서관에 일산 문고[7]라 해서 따로 있어요. 그래서 나보고 몇 권 이렇게 주더군요. 네 권인가 주는데 이게 이렇게 중요한 거라고. 뭐가 연결이 안 되는 그런 책인데 귀했던 모양이에요. 연도는 높지만. 하여튼 니가 갖고 있다가 말씀하시는 게 이거는 한국으로 다시 갖고 오라고.

전 말씀 나오신 김에 자녀들 말씀도 좀 해주시죠.

김 글쎄, 그럴까요. (웃음)

전 네, 선친 말씀은 좀 하셨으니까요.

김 네, 우리 딸아이는 내가 그때 67년이고, 기를 때 나도 뭐 기저귀도 많이 바꾸고 베이비시터(baby sitter)에 데려가기도 하고 그랬죠. 그리고 가까이 지냈어요. 걔가 어렸을 적부터 피아노를 했습니다. 그러니까 70년대 뭐 그때 바쁘긴 바쁘지만 그렇게 바쁘지 않을 때니 그럴 때 걔하고 앉아서 피아노 치는 거 보고 음악 듣고 그러는 걸 굉장히 즐겼어요. 피아노를 아주 잘 쳤어요. 코네티컷이니 이런 데서 1등상도 여러 번 타고 심포니에 나가서 협연도 하고 그래가지고. 뭐 음악 학교도 갈까 그럴까도 생각해가지고 커티스(Curtis)[8]라고 아시죠? 거기 가가지고 오디션도 하고 그러는데 들어가진 못했어요. 하여튼 그래도 뭐 예선까지 다 되어가지고, 뭐 그 정도로 잘했는데, 그래가지고 이제 대학갈 때 어디를 갈까 결정하다가 제일 좋은 데는 그 어… 컨서버토리(conservatory)[9]가 있는 데 가서, 음악도 하고, 재가 앞으로 뭘 할지 모르니까, 음악도 하고 딴 것도 하고 그러는 게 제일 좋겠다. 오벌린(Oberlin College)[10]이라고 아시는지 몰라요. [전: 네, 못 들었어요.] 오벌린 컨서버토리라고 오하이오에 클리블랜드에서 조금 떨어져 있는데 아주 좋은 학교예요. 그리로 갔어요. 시골 구석인데. 얘가 뭐 주로 집에서 피아노만 치고 누구하고 많이 접촉도 안 하고 그랬는데, 특히 한국 사람은 우리 웨스트 하트퍼드(West Hartford)에서 자라날 때 없는데, 한번 갔더니 오벌린에 그냥 친구라고 막 모여 있는데 다 한국 아이들이야. (웃음) 그래가지고 지들끼리 김치찌개 해먹고 막 그런대. 그래 우린 놀랬어. 거기서 상당히 뭐라고 그러나, 집에서 나와 가

7. 일산(一山): 김두종(金斗鍾) 선생의 호.

8. Curtis Institute of Music: 필라델피아에 있는 1924년에 설립된 음악 학교.

9. conservatory: 음악 학교.

10. 오벌린 대학(Oberlin College): 1833년에 설립된 오하이오 오벌린에 있는 사립 예술 대학.

지고 여러 면으로 오벌린에서 성장한 거 같아요. 그런데 한 3학년쯤, 그러니까 얘는 더블 메이저(double major)를 했거든요, 그래서 음악도 하고 미술 관계도 하고. 피아노 하면서 조각하고 미술하고를 공부했어요. 한 3학년 되고 나니까 자기가 그 퍼포밍 피아니스트(performing pianist)는 안 될 거란 걸 알았던 거 같아요. 그래서 퍼포먼스(performance)쪽은 좀 슬로우 다운(slow down)하고 전적으로 그 미술 쪽으로 전심(全心)을 넣은 것 같아요. 우리 그 졸업식 때 가서 봤더니 얘가 조각을 만들었는데 아주 좋아요. 그래 내가 속으로 '야, 이놈 이상하게 음악뿐만 아니라 조각 같은 데 재주가 있구나' 그렇게 생각했어요. 그래가지고는 이제 그래듀이트 스쿨(graduate school)을 가야 하잖아요. 랜드스케이프 아니면 조각을 하겠대. 그래가지고는 예일 조각학교에 어플라이하고, 그 GSD[11] 랜드스케이프에도 어플라이하고 그랬더라고요. 그런데 그 예일 그 조각과 들어가기가 굉장히 힘들다구요. 미국에서 제일 좋은 데고 다들 제일 들어가고 싶어 하는 데죠. 거기도 억셉트되고 그 GSD도 들어가서, 그래 의논을 했지. 내가 그래서 그랬다고요. "야, 니가 말이지, 퍼포밍 아트(performing art)를 집어치우고 조각을 한다는 것은 조금 이상하다"고. 조각은 더 힘들고 더 리스크가 많은 건데 (웃음) 어~ 그래가지고 의논을 해서 퍼스웨이드(persuade)했죠. 그래서 랜드스케이프 갔다고요. 거기 조각하는 남자 아이가 그러더래. 걔도 예일에 어플라이했는데 억셉트를 못 당하니까 "야 그거 내가 가졌으면 좋겠다"고. (웃음) 그래가지고는 3년 했죠. 그러니까 3년 했는데 그때 그 헬렌 박[12] 있지 않습니까? [우: 네.] 헬렌 박하고 한 1년 반인가 룸메이트까지 했을 거야. 헬렌 박이 나이도 많고 또 그러니까 마치 언니같이 돌보고 그랬던 거 같아요. 방 건너편에 있어가지고, 아파트에 살면서.

전 동급생이었던 건가요?

김 어~ 네, 네. 졸업 같은 해에 했어요. 같은 해에 했어요. 그 헬렌 박은 졸업하면서 아주 베스트 디자인 스튜던트로 건축과에서 졸업하고, 우리 딸이 여러 상중에 베스트 디자이너, 그 상을 받고 그렇게 졸업했어요. 그래 우스운 얘기지만, 그러니까 내가 그때는 벌써 이미 LG에도 일도 하고 여기 하트퍼드의 학교도 하

300

13. 조지 하그리브스(George
 Hargreaves, 1952-):
 랜드스케이프 디자이너. 조지아
 대학 환경 디자인 대학 졸업.
 하버드 GSD에서 랜드스케이프
 디자인 학위 취득. 1983년
 Hargreaves Associates
 설립.

14. Hargreaves Associates.

고 그럴 때거든요. 그러기에 학교 졸업 떼시스(thesis) 하겠다고 그래서 그럼 너 이거 해보라고 해가지고 내가 학교 하고 있는 중정 그거를 하라고 그랬어요. 그런데 아주 잘했어요. 그래가지고 그거 줬죠. (웃음) 아마 학생 작품으로 지은 건 걔밖에 없을 거예요. 그러니까 일찌감치 나한테 덕을 좀 봤지. 졸업해가지고는 얘가 트래블링 펠로십(traveling fellowship) 받는데도 자기가 안 가겠다고 그러고. 조지 하그리브스(George Hargreaves)[13]라고 하버드 대학 교수가 샌프란시스코에 사무실을 갖고 있었어요.[14] 거기에 잡을 얻어가지고 얘가 샌프란시스코로 갔어요. 동쪽에만 항상 있었으니까 캘리포니아도 한번 가겠다. 그래서 거기 가가지고 2년을 있다가 로드아일랜드 스쿨 오브 디자인(Rhode Island School of Design)에 티칭 잡(teaching job)이 오픈됐다는데 뭐 어플리케이션(application)이 170개가 들어왔다나? 그런데 그중에서 얘가 뭐 한 네 명인가 세 명인가 와가지고 직접 자기 아이디어 같은 거니 어떻게 하겠다는 걸 학생들 앞에서 프레젠테이션 하라고 그래가지고 가서 하는데, 나이가 그때 스물일곱밖에 안 됐는데 잡을 그때 RISD에서 받았어요. (웃음) 그러니까 일찌감치 기회가 좋았던 거죠. 그래가지고 거기서 가르치면서 작업을 한다는 게 결국은 내가 주는 일이에요. 그때 LG 안에 가든 같은 것도 거기 다 있지만 세 군데인가 하고, 뭐 딴 학교에 또 소학교 같은 거 하면 가든 같은 것 하고 (웃으며) 내일 받아가지고서람 걔가. 그러니까 그 젊은 아이가 그렇게 프로젝트를 할 수 있습니까? 어림도 없지. 그런 거 가지고 뭐 퍼블리시드(published)도 되고 상도 받고 그래가지고 어… 자기 그 커리어가 정말 툭 오프(took off)한 거죠. 그래 그 RISD에 20년인가 뭐 그래 있었대요.

46세 됐을 때 자기 이제 티칭 좀 그만하겠다고 그러고 그래가지고서는 리타이어를 했어요. 학교에서 놀랬대. 테뉴어(tenure) 있겠다, 월급 많이 받고 특별 대접해주는데 일주일의 풀타임 돈 다 주고 그러는데 일주일에 두 번밖에 안 나가고 그러는데도 자리 내놓고 리타이어해가지고 프로페셔널 아티스트가 됐다고. (웃음) 영기스트(Youngest)! 그런데 프랙티스를 걔가 잘해요. 그런데 항상 얘기하는 게 자기가 피아노 한 것이 핑

장히 중요하다고 말이죠. 피아노 퍼포밍(performing) 하는 거에서 나오는 그런 자기의 감정을 갖다가 그 찾아낼 수 있는 그런 능력이라든지, 뭘 컨센트레이션(concentration)할 수 있는 능력이라든지, 뭐 이런 걸. 한국에도 그러니까 청계천 그 제일 앞에 돌 이렇게 이렇게 된 것 있지 않습니까? 바로 밑에 있는 거. 그것도 걔가 했죠. 그것도 컴피티션해가지고 됐어요. 서울시에서 선택해가지고. LG에 몇 개 프로젝트 했고, 또 그저 뭐야 〈센트럴 시티〉의 〈메리어트 호텔〉에 루프 가든도 있어요. 그것도 하고. 미국에서는 저~ 자기 뭐 작품들 많이 했는데 그 랜드스케이프 아키텍처 잡지에 아주 자주 나온다고요, 얘가. 저번에는 아주 겉장에 나오고 메인 이슈로 해서 인터뷰도 오래 해가지고, 지금 랜드스케이프의 미국 부분에는 젊은 사람으로서는 아마 제일 주목받는 사람 중에 하나일 거예요.

전 지금 그럼 사무실을 하고 있는 건가요?

김 보스턴에 있어요. 미경 김 디자인이라고, 미경 김. 웹사이트 한 번 보시면 일한 게 다양해요. 그런데 걔는 랜드스케이프뿐만 아니라 아트, 아트 인스톨레이션(art installation)을 많이 해요. 그러니까 랜드스케이프가 50퍼센트고 아트가 50퍼센트예요. 미국의 무슨 프로젝트 같은 것들은 조각 같은 거니 이런 거 아트 프로젝트들, 인바이트 해가지고 프로젝트 받아가지고 하거든요. 미국에 열 몇 번 됐나, 비행장 같은 데 뮤럴(mural) 같은 거라던지, 다리 같은 데에 라이트 타워(light tower) 만든다던지 프라다 같은 데 주얼(jewel) 같은 거 한다던지 그런 거.

전 조형 설치한다던지.

김 조형물 설치 많이 해요. 그래서 그런 걸로 더 랜드스케이프 아키텍트들이 굉장히 그 뭐라고 그러나 젤러시하는 모양이에요. 재는 어떻게 해서 저런 거를 하나? 이렇게. 그런데 그러니까 그 전에 LG에서 중정 같은 거 맨들 때 조각 같이 이렇게 만든 것. 그런 것들을 보고서람 인바이트가 시작이 된 거지. 그런 방면으로 문이 열린 거예요.

전 저 자택에 있는 나무 깎아 놓은 건 누가 했어요?

김 그건 내 아들아이 거예요. 우리 딸아이가 한 거는 그 옆에 사각형 돌로 해서 구멍 뚫어 놓은 거.

전 구멍 뚫어 놓은 거, 네.

김 그거는 걔 거고. 요전번 뭐 잡지에 그렇게 나오고 나서부터 더 이제 국제적으로 알려져 가지고 외국에서 인비테이션해서 그 오스트레일리아에 프로젝트 컴피티션도 하고, 그 런던 그거 하는 거 하고 뭐 한다는데.

전 영어 이름은 따로 없나요?

김 네?

전 영어 이름이 없나요?

김 없어요. 미경 김.

전 어떻게 스펠링이….

김 Mikyoung. 네. 재밌는 얘기가 얘가 소학교 2학년 때인가? 1학년 때, 소학교 1학년 때. 우리 웨스트 하트퍼드에 그때 동양 사람이 말한 거와 같이 어… 전교에 한 두 명이나 그 정도로. 그 선생이 1학년 때부터 선생이 그러더래. 미경 김, 이 발음 하도 힘드니까 "Why don't you change your name?" 그랬더니 미경이가 요, 조그만 어린아이가 자기가 그랬대. "I like my name." 그랬대. (웃음) 요새 만약 미국에서 선생님들이 그런 소리하면 쫓겨나요. (웃음) [전: 그렇죠.] 디스크리미네이트(discriminate) 한다고 그래가지고 쫓겨난다고. 얘는 키도 조그맣고 매섭다고 아주. (웃으며) 우리나라 말에 조그만 고추가 맵다고. 이번 그 9월 달에는 인터내셔널 랜드스케이프 컨퍼런스(international landscape conference)가 코모(Como), 이탈리아에서 있대요.

전 네.

김 그런데 거기에서 인바이트해서 가서 얘기한다고 그러대. 걔는 그래서 아주 성공을 한 아이예요. 남편은 의사고, 그러니까 돈도 잘 버니까, 뭐 자기도 돈 잘 벌지. 그 락포트(Rockport)[15] 거기에 집도 아주 좋은 거 살고 있고 아들이 하나밖에 없어요. 걔 이름이 정 씨예요, 정 씨. 맥스 정. 그런데 그놈도 재주가 있어. 컴포지션(composition)을 해요, 어린애가. 작곡하는 건데 잘 한다고 이놈이. 피아노 지 어머니한테 배우면서 하는데 바쁘게 지내요, 그래서 걔가. 뭐 여행을, 미국에도 프로젝트가 주로 뭐 캘리포니아, 텍사스, 뭐 플로리다, 이런 데 있지 보스턴 근처가 아니에요. 맨날 여행하고. 자기가 좋으니까 하겠죠.

15. 매사추세츠 해안의 휴양 도시.

303

전 네, 아드님은 몇 년 생이세요?

김 글쎄 아들은.

전 따님은 67년생이고.

김 걔, 10년, 10년 차이예요.

전 아~

김 76년이에요. [전: 76년이요.] 우리가 둘째를 낳으려고 생각을 안 했는데 어떻게 10년 후에나 생겨났어요. 사실 미경이 낳고 나서 그때가 좀 일 시작하고 막 그럴 때 경제적으로 부유하지 않을 때 거든요. 아휴~ 우리는 둘 안 낳는다고 그래가지고선. 어머니가 그때 자주 오시면서 맨날 하나 더 낳으라고. 뭐 그런 이유도 있겠죠. 그래가지고 10년 후에 낳았어요. 아들 하나를. 얘는 고등학교니, 남자라는 것이 미국에서 그 틴에이저들이 특히 동양 아이들, 이 성숙할 그 시기가 참 힘들게 되어 있는 거 같아요. 왜 그러냐면 그 사춘기 그럴 때 아무래도 동양 아이들 몇 명밖에 없는데, 여자 아이들이니 걸프렌드니 그런 것도 챙기기 힘들고, 뭐 그렇게 집중적으로 공부도 안 하고, 그럴 때 그랬는데, 여기 바드 칼리지(Bard College)라고 있어요. 킵시(Keepsie)에. 좋은 학교는 아닌데 아주 알찬 학교예요. 2학년 때부터 조각을 했어요. 조각을 시작했는데 그때 얘가 셀프 디스커버리(self-discovery)를 한 거 같아. 그래가지고는 맨날 보면, 밤에 전화하면 맨날 밤 12시까지 스튜디오에서 산대. 그냥 일하고. 그래가지고는 걔 졸업할 때 졸업 작품 하는 데 가보니까 아주 잘했더라고요. 아주 대담하게 조각을 그렇게. 졸업해가지고 조각 해가지고 뭐 어떻게 해요. 그러니까 조각 같은 거 공부한 아이들이 뭘 하냐면 여러 유명한 조각가 밑에 가서 어시스턴트(assistant)부터 한대요. 뭐 돈 조금 받고서는 나무 깎고 땜질하고 그런 거 하는 거라고요. 그걸 한 2년 했어요. 하고 나더니 조각에, 조각가에 대한 자기가 다 리스펙트(respect)하던 조각가들이 디스일루전(disillusion)된 모양이죠? 자기가 생각한 거하고 틀리다는 거야. 이 세계가. 이 조각하는 세계가. 그래가지고는 나한테 얘기도 안 하고 어… 그 건축과에 GSD하고 예일하고 어플라이를 해가지고 두 개 다 됐어요. 그래서 나한테 와가지고 이렇게 됐는데 (웃으며) 자기 건축과 가겠대. 내가 기가 차서 너 말이지,

16. 렌조 피아노(Renzo Piano, 1937-): 이탈리아 건축가. 1964년 밀라노공과대학 졸업. 1965년에 스튜디오 피아노 설립. 이후 루이스 칸, 리처드 로저스 등과 공동으로 작업을 하다가 1981년에 렌조 피아노 빌딩 워크숍(Renzo Piano Building Workshop) 설립.

17. 이사벨라 스튜어트 가드너 뮤지엄(Isabella Stewart Gardner Museum): 미술품 수집가인 이사벨라 스튜어트가 1903년에 개설한 미술관으로, 갤러리는 15세기 베네치아의 대저택을 모방하여 디자인되어 있음. 2004년 미술관 증축 설계에 렌조 피아노가 선정, 2012년 완공.

이거 건축이 얼마나 힘든지 아느냐고, 이걸 하려고 그러냐고. 어플라이해서 억셉트까지 받았다는데 어떻게 해. 자기도 그런대, 예일은 가기 싫은 게 그때 내가 아마 티칭하고 그랬을 때일 거예요. 다들 나 아니까 거기 안 간다고. GSD 갔어요. 걔는 3년 반을 한 거 같아, 조각만 계속했기 때문에 다른 과목들이 모자라요, 얘가. 그래가지고 뉴욕 사무실에 그렇게 이름 있지 않은 사무실에 와서 한 2년 일했죠. 일하면서 그 렌조 피아노(Renzo Piano)[16]가 그런 게 있어요. 렌조 피아노가 미국 프로젝트 하도 많으니까 자기도 그 오블리게이션(obligation)이 있어 가지고 1년에 한 명씩 미국에서 저… 대학교 졸업 맡은 젊은 아이들을 트레이닝 하러 자기 사무실로 데려갑니다. 그러니까 거기 있는 어소시에이트(associate)들이 와가지고 인터뷰를 하고 그래가지고. 뉴욕에 와가지고 인터뷰하고 그러는데 그게 됐어요. 그 제노아(Genoa) 있지 않습니까? 제노아 사무실. 아주 멋있는 이렇게 유리로 이렇게 슬로프(slope)된 거. 거기 가가지고 3년 반? 거의 4년 있었어요. 그러면서 거기에 딴 것도 조금 했지만 주로 ‹스튜어트 가드너 뮤지엄›(Stewart Gardner Museum)[17]이라고 보스턴에 있는 거 있지 않습니까? 스튜어트 가드너….

전 아, 네, 가드너 뮤지엄.

김 네, 그거 증축을 했어요.

전 아, 그러던가요? 완공한 거예요?

김 완공했어요. 그러니까 그 일을 죽 한 모양이에요. 했어요. 그러니까 걔가 거기 있을 때 집사람하고 나하고 갔었죠. 구라파 구경할 겸. 뭐 아주 좋은 데서 살면서 일하더구먼. 그래가지고는 지금부터 한 3년 전엔가 3년인가, 4년인가 이제 그 ‹스튜어트 가드너› 건물이 짓기 시작하니까 거기서 "너 미국에 가겠느냐" 그래서 가겠다고. 걔가 여기 와 가지서는 2년 동안을 그거 건물 짓는 걸 쭉 디자인 코디네이터(design coordinator)를 했죠. 이제 한 2년 됐을 거예요, 그거 끝났지. 그래서 자기 너 뭐 할라고 생각하냐 그랬더니, 뭐 어떻게 해서든지 자기 일 한번 꾸려나가 보겠대. 그러냐고 그래서 지금 조그만 방을 하나 얻어가지고 우리 문표 달아주고. (웃음)

전 어디서요?

305

김 보스턴에. 그래서 지 누이가 있는 그 큰 건물이에요. 뭐 방 하나 얻어가지고 우리 이름도 붙이고, 또 자기 사무실 이름도 있어요. 자기 파트너하고. 지금 어떻게 해볼까 하고서는 거기 있습니다. 그런데 뭐 하는 모양이에요. 자기 파트너가 일본 여자 아인데 저… GSD 클래스메이트인데 그 부모가 도쿄에다가 집을 짓는다나, 그걸 디자인해가지고 짓는다고 그러대. 재미있더구먼, 디자인 보니까. 그리고 이제 가드너하고 관계 때문에 여러 가지 자기 일로는 뮤지엄에 인스톨레이션이 조그만 거 있죠. 리노베이션 같은 거 해주는 거 뭐 그런 거 가지고 하는데 두고 봐야죠. 자기가 뭐 할 수 있는지. 우리가 이제 우리 일도 좀 보내고 이거 좀 일하라고. 우리가 월급 좀 주니까, 주면 놀릴 수 없잖아요. (웃음) 일 시켜야지.

전 아드님 이름이 어떻게 되나요?

김 어, 유건. 김유건. 유건 김.

전 음. 스펠이…

김 Yugon. 지금, 어린 애가 지금 손자가 두 살이 좀 안 되는 딸아이가 하나 있습니다. (웃음) 부인은 미국 사람이고, 하버드에서 만난 여자 애예요. 미국 여자애.

전 면허는 땄나요?

김 뭐요?

전 AIA 면허는?

김 아직 못 땄어요. 그, 늦은 게, 렌조 피아노에서 일한 거를 걔네들이 인정 안 해줬어요.

전 안 해줬어요?

김 여기 그 미국 라이선스 있는 데서. [전: 안 해준데요?] 네. 그러니까 조건이 미국 라이선스 갖고 있는 사람 밑에서 일을….

전 아~ 그렇죠.

김 일해야지만 되니까.

전 그렇죠. 그 사람 미국 라이선스 없으니까.

김 우리 밑에서 일하는 걸로 그걸 채워야지. 3년 동안을. 됐을 거예요. 이제 3년이. (웃음)

전 그래도 자녀들도 다 비슷한 분야로 나가셨네요.

김 글쎄, 좋은 건지 나쁜 건지 하여튼 뭐 딸아이는 성공해가지고

저렇게 자기 분야에서는 뭐 만족하게 저렇게 잘 열심히 뛰니까 좋은데, 이제 아들놈은 두고 봐야죠. 우리 사무실에는 오지 않는 게 좋을 것 같다고 난 그렇게 얘기했어요. 그러면서 사람들이 그러면 이제 아들이 테이크 오버(take over)하는 거 아니냐, 그래서 아, 그건 아니라고 그랬어요. 자기도 그렇게 되는 걸 원치 않아요. 자기가 어떻게든지 해서 독립적으로 해야지. 건축이 먹고살기 위해선 그럴지 모르지만 정말 자기가 뭐 하려면 그건 좋은 방향이 아니죠. 뭘 하더라도 자기가 뚫고 나가서 비즈니스도 만들지만, 역시 또 조그마한 거라도 자기가 뭐를 해야지, 그러니까 이제 유건이한테도 얘기한 것이 제일 좋은 것이 너 자신의 랭귀지를 만들어야지, 그러려면 니가 독자적으로 해야지. 렌조 피아노 거기 가지고 벌써 4-5년 그렇게 해가지고 배웠는데, 기초적인 것은 완전히. 그래도 가끔 뭐 예를 들어서 〈길퍼드 하이 스쿨〉(Guilford High school)의 퍼포밍 센터(performing center) 안에 뮤직 홀 같은 거 굉장히 안에 프로페셔널하게 만들거든요. 그런 건 내가 떼어서, 내가 이만치 떼어서 줬어요.

전 네.

우 선생님 저기 상당히 정정하시고, 정정하시다기보다 훨씬 더 건강하신데 무슨 뭐 비결 같은 거….

김 비결? 여보, 내 비결이 뭐요, 건강한 비결이? (웃음)

방령자 Never stop!

우, 최 Never stop.

김 Never stop! That's good.

방령자 하여튼 우리 베케이션(vacation) 갈 때도 일해요. 베케이션이 아니에요.

김 Never stop…. (웃음)

전 네.

김 난 뭐 어디, 몸이 뭐 아프다 뭐 그런 거를 생각한 적이 없어요. 피로하다 그런 거를. 그냥 그러니까 네버 스톱.

전 그러면 그 당시 그때, 불면증 그게 거의 유일한….

김 유일한, 그, 불면증이 거의 유일한데 I may beat that. [전: 아.] 그러니까 말한 거와 같이 운동한다는 건 뭐 딴 게 아니고, 주중에 공원에 가서 아침에 6시, 6시 반에 일어나서 한 30분 걸어요, 빨

307

리. 벌써 한 30년 계속하고, 여름엔 또 여기 와서 바다에 나가서 혼자 나가서 피싱(fishing)도 하고 그러는 게 운동도 되고 리프 레싱(refreshing)도 되는 거 아닙니까? 모든 복잡한 거 다 잊어 버리고. (웃음) '이놈 하나 잡아야겠다.' 그 생각밖에 없는 거야. (웃음)

전 네. 그렇게 여름철에 쭉 오시는 습관이 들면 여기 못 오시게 되면 좀 답답하고 그러시겠어요.

김 글쎄 뭐 그래도 겨울이 되면 여기 와야 뭐 좋지 않으니까 보통 우리가 노벰버(November)정도 되면 셧 다운(shut down) 합니다.

전 11월 정도까지.

김 네. 지금 하나 기획하고 있는 것이, 뒤에다가, 뒤에 마당 있지 않습니까? 거기다 아트 스튜디오를 지으려고 해요. 좀 뭐라고 그러나 좀 슬로우 다운(slow down)하고 세미 리타이어(semi-retire)하면 반은 그림 그리고.

전 아~ 그림을 하시려고요.

김 네, 준비하고.

전 저는 또 사모님 이걸 만들어 드리려고.

우 가마.

김 (웃음) 가마. 사람이 지금 손이 아스라이티스(arthritis)[18]에 걸려 가지고 그래가지고 저거 못, 안 한 지가 10년도 넘어요. 그것이 코발트니 징크니 아주 좋지 않아요. 금속들이 다 그거거든요. 액이라는 것이. 그래서 다른 사람 얘기로도 그거 하는 사람들, 다 손, 아스라이티스가 아주 나쁘대요. 이렇게 다 벌징(bulging) 해가지고, 그런 걸 못 해요.

최 아까 펠로십 말씀하실 때 제가 못 여쭤봤는데요. 한쪽 부분으로 그렇게 여행을 지원해주시는데 선생님께서도 여행, 건축 기행 같은 거를 많이 다니셨나요?

김 네, 많이 갔어요. 난 구라파의 중요한 건축으로서 가서 봐야 한다는 것은 거의 다 봤으니까.

최 네. 어느 시기에 많이 가셨나요?

김 어~ 내가 하나 참 좋았던 것은 한 30년 전 그러니까 어… 1970, 80년 초인가 70년 말 정도에 한 3주일 동안 기차 타고, 그때는

18. 관절염.

308

가족사진, 왼쪽부터 김유곤(아들), 정기영(사위), 방령자(부인),
김태수, 김미경(딸) ⓒ Tai Soo Kim

유로패스라는 게 있거든요. 몇 주일 동안 2주일이고 3주일이고 마음대로 기차로 아무 데나 막 가요. 그게 오히려 요새보다 좋아요. 일등 차에 타면 컴파트먼트(compartment), 딱 있어가지고 식당도 딱 있고. 그러면서 그때 뭐 쭈욱 암스테르담서 파리서부터 마르세유로 해서 그냥 이태리로 해서 어… 스위츠랜드로 해가지고 저머니(Germany)로 해가지고 암스테르담 이렇게 쭈욱 한 번, 그게 제일 재밌었던 거 같애. 그 후부터는 그냥 원 플레이스(one place). 뭐 런던을 간다던지 코르뷔지에 보러 간다던지, 그렇지 않으면 바르셀로나 가고.

최 네. 따로 가실 때는 같이 가시나요, 아니면 혼자서? 가족 분들하고 가시나요?

김 (사모님을 가리키며) 둘이 가요. 그래 내 얘기한 거와 같이 우리 둘이 취미가 맞기 때문에 아주 좋은 것이, 건물 내가 가보자는 건 다 가보니까, 전혀 이의 없이. 우리 둘이 다 건물이나 도시 보는 거 좋아하고 또 거기 가면 반드시 뮤지엄 보는 거 좋아하고 그렇게 두 가지밖에 없어요. 도시, 건물 보는 거 하고 뮤지엄 보는 거 하고.

우 따로 다니시진 않으세요? [김: 아니에요. 같이 가요.] 선생님 쫓아다니려면 뭐 쉽지 않을 거 같은데요.

김 (웃음) 같이 댕겨요.

우 같이 다니세요.

김 다행이죠.

전 혹시 화가 중에선 어떤 사람을 좋아하세요?

김 어, 서양화가요?

전 네, 아니 뭐 동양화가도 괜찮고요.

김 어….

전 누구 작품 있으면 꼭 가겠다, 뭐 이런 거?

김 어, 물론 어… 뭐 중요한 작가로서야 내가 세잔(Paul Cezanne) 같은 사람 좀 보면 좋고, 물론 피카소 놀랍죠. 그 사람의 인벤티브니스(inventiveness)니. 그 앤드리스(endless)한 트릭(trick)은 그건 참 그런 건 많은 사람이 못하니까. 뭐 화가도 좋죠. 그런데 이제 뭐라고 그러나 오히려 미로(Joan Miro) 같은 사람은 내가 그렇게 좋아하지 않는 거 같아. 그리고 또 누구야….

19. 올라퍼 앨리어슨(Olafur Eliasson, 1967-): 덴마크 출신 아이슬란드 예술가. 'Weather Project' 등이 유명하다.

20. 마크 로스코(Mark Rothko, 1903-1970): 미국 화가. 추상표현주의의 대표적 화가.

21. 서도호(徐道濩, 1962-): 설치미술가. 서울 출생. 서울대학교 동양화과 및 동 대학원 졸업. 예일 대학교 조소과 석사.

22. 서세옥(徐世鈺, 1929-): 화가. 대구 출생. 1950년 서울대학교 제1회화과 졸업.

우 그림도 아무래도 합리적인 사람들, 지적으로 생각하는 사람들을 좋아하시는….

전 세잔 좋아하실 거 같은데요.

우 이렇게 분석적이고 뭐 이런 거. [김: 글쎄.] 네.

김 그런데 뭐 요새의 화가들 최근에~ 보면 굉장히 일종의 원 라이너(one liner) 아닙니까? 원 라이너(one liner). 그러니까 정말 새로운 것을 경지를 뚫어냈다고 하지만. 어… 그림 쫙 잇고 말이지, 그것만 리피트(repeat)하니까 자기도 미치는 거지. 이름이 생각이 안 나네. 뻘건 거 둥그렇게 하는 사람 이름이 뭐지? 여보, 그 이름이 누구요?

최 올라퍼 앨리어슨[19]이요?

전 로스코(Mark Rothko)[20] 말씀하시는 거예요?

김 로스코, 로스코. 이렇게 이름이 기억이…. 로스코니, 처음 한 번 봤을 땐 보지만.

전 같은 걸 여러 군데에다~ (웃음)

김 거, 여러 개 쫙 걸어놓으면 색깔도 그렇지만 결국엔 뭐 나중에 그냥…. 그러니까 현대 그런 작가들이 보면 일종의 원 라이너(one liner)에 비하면 어… 정말. 그때 세잔느니 이런 사람이나 뭐 피카소나 마찬가지로 이런 사람도 정말 여러 가지 깊이가 있지 않습니까?

전 그때는 파리 시장에만 팔았는데, 요즘은 서울에도 하나 팔아야 하고 (웃음) 북경에도 하나 팔아야 되고 열 개는 만들어야…. 시장이 달라진 것도 있죠.

김 그런데 난 요새 한국의 미술계를 잘 모르는데 젊은 사람들 활발하게 많이 하는 사람들 있습니까? 한국?

전 서도호[21] 씨 같은 경우는 아주.

김 누구요?

전 서도호 씨.

김 나이가 있으신 분이에요?

전 아니죠. 거기가 서세옥[22] 화백의 아들이죠.

김 아~ 뭐 만드는 사람. 텐트 같은 것을….

전 그것도 했고 그전에 전에 어디 휴스턴인가, 아니 휴스턴이 아니라 시애틀의….

우 시애틀의 SAM[23]에 있어요.

전 저, SAM에 갔더니 이 동전으로, 아니 군번으로 이렇게 조각을 했는데, 그것도 굉장히 좋던데요. 그 사람은 지금 백남준 이후로 한국 사람에 대한 컬렉션이 이렇게 여러 군데 있는 거는 서도호 정도가 아닌가 싶습니다.

김 그분 것은 여기서도 내가 뮤지엄에서 몇 번 봤어요.

전 휴스턴에서도 하나 봤었죠.

김 네, 네. 나는 그림 다 좋습니다. (웃음)

최 저, 작품들을 보거나 아니면 예전 글 보니까 건축 고전에서도 많이 영감을 얻으신다고 그랬는데요, 아마 예일에 오셔서는 스컬리(Vincent J. Scully)는 고전은 안 했을 거 같고요, 강의를.

김 고전은 안 했지만 그 사람도 얘기하는 것이 미스의 얘기할 때 보면 그릭 템플(greek temple)하고 비교하고, 항상 건축의 그 기반이 그 과거하고 완전히 떨어지지 않는다고 그렇지 않는 것이 좋다고 생각하죠.

최 답사 가셔도 여행 중에 이렇게 고전을 많이 보시나요?

김 아우~ 그럼요.

최 현대건축에도 이렇게 많이 보시고 그랬나요?

김 그럼요, 현대건축도 좋은 거 다 보러 가고 구라파 여행은 현대건축보다도 고전 건축 보는 거죠. 정말 첫 번 여행에 로마니 이런 데 보고 기차 타고 스위츠랜드를 갔더니 아휴, 이건 촌이더구만~ 정말. (웃음) 독일 오니까 더 촌이고~ (웃음) 그게 얼마나 어센티시티(authenticity)라는 게 중요하다는 걸 이야기하는 거 같아요. 로마의 그 어센틱(authentic)하고 오리지날 건물의 파워를 보고 스위츠랜드 가서 보니까 좀 뭐 몇백 년 됐다고 그래도 이게 다 카피고 그냥 이러니까, 그거하고 상대가 안 되는 거죠. (웃음) 초라해 뵈기도 하고. 그런데 그 건물이라는 것은 가장 느꼈던 것이 정말 가서 보고, 안에 들어가서 봐야지만 이것이 좋은 건물이고 아닌지를 정말 직감을 느껴야 하는데, 여행, 그것도 한국 건축가들이 그냥 잡지나 이렇게 보지 말고 정말 가서 보면서 그 어떤 건물이 정말 좋은 건물인지 자기 자신이 직접 느끼는 거와 같이 중요한 게 없다고 생각하기 때문에, 여행 장려하기 위해서 한 거지. 특히 그 처음에는, 그때만 해도 돈 있

는 집안 아이들이야 다 가지 않습니까, 외국? 그래서 일종의 그 지침 중에 하나가 좀 금전적으로 그것이 가능하지 않는 사람들한테 도와준다 하는 것을 갖다가 지침을 했는데, 그 지침은 많이 적용이 안 된 거 같아요, 그 후에도. 그러니까 결국은 선정해 놓으면 뭐 백그라운드보다 제일 작품 좋고, 똑똑하고, 앞으로 건축가로서 활동할 수 있는 사람을 주게 되지. 똑같다고 그러면 나는 그걸 항상 얘기했어요. 그렇다면 조금 집안이 있어 가지고 이미 구라파 한두 번 가보고 이런 사람은 주지 말고 못 가본 사람에게 주자.

전 그렇군요.

김 그런 의미에서 제1기 준 것이 아주 의미 있는 것이에요. (웃음)

전 (웃음) 네. 정리 거의 됐죠? 네. 그러면 마지막으로 좀 선생님 후배들에게 대한 당부랄까요? 뭐 예를 들어서….

김 글쎄, 내가 뭐 그런 거 이야기할 게… (웃음)

전 네. 안 그러면 뭐 아드님이 건축하니까 어쩌면 아드님에게 하셨을 얘기 비슷할 거 같기도 한데, 어쩌면 이 글을 저희보다 더 밑에 친구들이 보게 될 거예요.

김 그렇죠. 뭐 이 건축을 한다는 것이 이게 직업이라기보다도 자기 사는 하루하루가 인간의 익스텐션(extension)이니까, 사는 자체를 내 생각에는 참 의미 있게 정직하게, 좋은 사람으로서 삶을 사는 것이 상당히 중요하다고 생각해요. 그렇게 함으로써 그 자기의 건축의 태도도 거기에 나온다고 봅니다. 그러니까 그런 면에서 한국이 힘든 것이 그 한국 사회가 상당히 아직도 커럽트(corrupt)되어 있는 게 많지 않습니까? 그런 백그라운드를 참 빨리 고쳐야 하지 않나. 그러니까 정말 좋은 사람이 되려면 그런 걸 고쳐야 되고, 좋은 사람이 돼서 좋은 건축가가 될 수 있다고 생각하니까, 일단 건축하는 것, 자기 삶, 이것이 다 일치하나, 하나로 되어 있다고 생각해요. 내가 지금 궁금한 게….

전 네, 말씀하십시오.

김 이게 책을 갖다가 어떻게 내… 그러니까 이걸 미디어로도 보관합니까?

전 보관을 하고. 네, 네.

김 그걸 갖다가 에디트를 합니까?

313

전 에디트, 그러니까 아주 어색한 뭡니까, 저희들이 막 연결하고 뭐 이런 데 있잖아요. 그런 거 정도만 빼고는 그냥 그대로. [김: 그냥 그대로.] 이번에 아직 정확하게 저희가 방침은 안 정해졌는데, 로우(raw)한 상태로 재단에 보관을 하면서 [김: 그렇죠.] 열람을 신청한 사람이 와서 보는 걸로. [김: 그렇죠.] 네. 그렇게 보관할 생각이고요, 그다음에 책은 이것을 저희들이 정리를 해가지고 맨 처음에 글로 옮겨 적고 난 다음에 선생님도 한 번 검토하시고요, 저희들도 한 번 검토하고 그래서 뭐 사람 이름, 스펠링 같은 것도 지금 말로만 한 거니까 확인해야 되지 않습니까? 그것도 하고, 그다음에 너무 구어체로 된 거는 읽는 사람이 조금 힘들 수도 있어요. 그건 약간 문어체로 조금 [김: 그렇죠.] 수정하는 정도 해가지고 책을 냅니다. 그런데 책을 많은 부수를 내서 뭐 교보문고에서도 팔고, 교보에는 있던가요?

최 예전에 나온 두 권은 봤습니다.

전 네, 그러니까 시중에 팔기도 하지만, 이게 널리 사 보는 책은 아니거든요. [김: 그렇죠.] 우선은 주요한 건축대학, 도서관, 건축 도서관에 보내고, 그다음에 간혹 연구자들이 있을지 모르니까 큰 서점에만 갖다 놓고 합니다.

김 그러니까 이 성격이 재료를 모으는 성격입니까, 그렇지 않으면 바이오그래피 같이 만드는 성격입니까?

전 재료를 모으는 성격, 그렇죠.

김 그러니까 있으실 때, 전 교수가 바이오그래피 쓰는 거와 같이 자기 의견 같은 거 집어넣고 그런 거 아닙니까? [전: 아니…] 전혀 그렇지 않고 재료를 모으는 것.

전 그거는, 그거는 요거를 가지고 이 다음 사람이 할 거죠. [김: 아, 아~] 이런 것들이 있을 거고 뭐 여러 가지 있을 거 아닙니까? 그래서 저희들이 우선은 지금 더 늦기 전에 빨리 아무튼 머티리얼(material)들을 이게 모아 놔야….

김 그렇죠, 내가 생각해도 참 좋은 생각 같아요. 이런 것이 김중업 씨나 김수근 씨가 없죠?

전 없는 거죠. 없으니까 어떤 때는 좀 지나치게 신격화되어 있고 그렇게 되어 있지 않습니까? 저희들은 그다음 사람들이 어떤 식으로 평가를 해서 어떻게 하는 거는 사실 뒤로 놔두고 우선은

육성을 남기는 거죠. 왜냐하면 그다음에 태어나는 친구들 같으면 아마 직접 못 뵐 테니까. 그렇게 남겨 놓으면 그 사람들이 행간(行間)에서 뭔가를 찾아내겠죠.

김 그렇죠. 하여튼 참 좋은 프로젝트를 하네. 이렇게 해야지만 우리도 그 역사적인 그 토대가 세워지고. 젊은 사람들도. 우리 결국 보기엔 어떻게 봅니까? 우리 세대가 그 현대건축의 2세대입니까? 3세대입니까? (웃음)

전 1세대라고 [우: 1세대라고. 네.] 봐야 하지 되지 않을까요. 네.

김 1세대라고. 그렇지. 길이 컸으니까, 나나 김수근 씨, 김중업 씨, 1세대로 볼 수 있는 거로군요.

전 네, 네.

김 네, 네. 그러면은 내 후에 많이 외국 공부 가신 분들.

전 네. 그게.

김 그게 2세대.

전 네, 그렇죠. 거긴 70년대 돼서 쫙 좀 활발해지지 않습니까?

김 그렇죠.

전 70년대 되면, 그분들이 지금 돌아와서 한국에서 쭉 활동을 많이 하셨던 분들이고. 장시간, 네.

김 네, 감사합니다.

전 감사합니다. 네.

김 네, 내가 쿡(cook)이 됩니다.

(다 같이 웃음)

김 랍스터 쿡!

김태수 약력

인적 사항

구분	연도	내용
출생	1936	
학력	1958	서울대학교 공과대학 건축공학과 졸업, 학사
	1960	서울대학교 공과대학 건축공학과 졸업, 석사
	1962	Yale University – Master of Architecture (예일대학교 석사 졸업)
	2015	University of Hartford, Doctor of Fine Arts, Honorary Degree
활동경력	1962 – 1968	Philip Johnson Office (필립 존슨 사무실 근무)
	1968 – 1969	Huntington Darabee Dollard Office (헌팅턴 다비 달러드 사무소)
	1970	American Institute of Architects Member (미국 건축가 협회 회원)
	1970	Hartford Design Group (하트퍼드 디자인 그룹 설립)
	1979	AIA National Design Committee Member
	1983	Visiting Critic - Yale University, School of Architecture
	1986	Appointed to City of Hartford Design Review Board
	1986	Elected Fellow of the AIA (미국 건축가 협회 명예회원)
	1986	Founder of Tai Soo Kim Associates (태수김 어소시에이츠 설립)
	1992	Partner & Founder of Tai Soo Kim Partners (태수김 파트너스 설립)
	1993	Board of Trustee of Hartford Art School
	1999	Honorary Member of Korean Institute of Architects (한국건축가협회 명예회원)
	2003	Member of Yale Architectural School – Dean's Council
	2004	Board of Regent of University of Hartford

수상 경력

연도	기관	내용
1979	AIA/Housing Magazine Award	Kim Residence, West Hartford, Connecticut
1980	AIA Library Award	Morley Elementary School Library, West Hartford, Connecticut
1981	AIA/CSA Design Excellence Honor Award	U.S. Navy Submarine Training Facility, Groton, Connecticut
1982	Department of Defense - Energy Conservation	U.S. Navy Submarine Training Facility, Groton, Connecticut
1983	AIA/CSA Design Excellence Honor Award	Rocky Hill Fire/Ambulance Complex, Rocky Hill, Connecticut
1985	AIA National Medal of Honor	Middlebury Elementary School, Middlebury, Connecticut
1986	AIA/CSA Design Award	Hertz Turnaround Facility, Hertz Corporation, Windsor Locks, Connecticut
1989	AIA/New England Design Award	National Museum of Contemporary Art, Seoul, Korea
1990	AIA/New England Design Award	The Gray Cultural Center, University of Hartford, West Hartford, Connecticut
1990	AIA New England Design Award	Kyobo Corporate Training Center, Chunan, Korea
1992	AIA/CSA Design Award	Student Recreation Center, Miss Porter's School, Farmington, Connecticut
1994	KBS 해외동포상	
1997	AIA New England Design Award	Persson Hall, Colgate University, Hamilton, New York
1997	한국건축문화대상, 본상	국민생명 연수원, 용인
1997	한국건축문화대상, 대상	LG화학기술연구원
1998	AIA Interiors Honor Award	The Helen and Harry Gray Court, Wadsworth Atheneum, Hartford, Connecticut
1998	AIA/ Connecticut Design Citation	Olin Arts & Science Center, Miss Porter's School, Farmington, Connecticut
2001	AIA Connecticut Design Award	SAND Elementary School, Hartford, Connecticut

수상 경력

연도	기관	내용
2003	서울대학교 공과대학 동문상	
2005	AIA/ Connecticut Design Award,	Ross Commons / LaForce Hall, Middlebury College, Middlebury, Vermont
2006	AIA/Connecticut Design Honor Award	Bristow Middle School, West Hartford, Connecticut
2007	Chicago Athenaeum American Architecture Award	Wilton Library Association, Wilton, Connecticut
2010	AIA Connecticut Design Award	Rogers International Baccalaureate Environmental Magnet School, Stamford, Connecticut
2011	Boston Society of Architects Sustainability Award	Rogers International Baccalaureate Environmental Magnet School, Stamford, Connecticut
2011	AIA New England Design Award	Wintonbury Early Childhood Magnet School, Bloomfield, Connecticut

AIA - American Institute of Architecture
CSA - Connecticut Society of Architecture
New England - New England Regional Council
Department of Defense - State of Connecticut Department of Defense

주요 작품

Martin Luther King Housing	Hartford, Connecticut	1971
Laibson House	Bloomfield, Connecticut	1972
Immanuel House Senior Housing	Hartford, Connecticut	1972
Ferguson House	Bloomfield, Connecticut	1973
Berson House	Avon, Connecticut	1975
Morley School	West Hartford, Connecticut	1975
U.S. Naval Senior Enlisted Academy	Newport, Rhode Academy	1975
Bushell House	West Hartford, Connecticut	1976
Frey House	Bahamas	1977
Smith School	West Hartford, Connecticut	1977
Kim Residence	West Hartford, Connecticut	1978
Groton Senior Center	Groton, Connecticut	1979
U.S. Naval Submarine Training Facility	Groton, Connecticut	1979
Southbury Public Library	Southbury, Connecticut	1981
Middlebury Elementary School	Middlebury, Connecticut	1982
Rocky Hill Fire and Ambulance Station	Rocky Hill, Connecticut	1982
United Technologies Headquarters Master Plan	Farmington, Connecticut	1986
Hertz Regional Turnaround Facility	Windsor Locks, connecticut	1986
National Museum of Contemporary Art	Seoul, Republic of Korea	1987
Gray Cultural Center, University of Hartford	West Hartford, Connecticut	1987
Kyobo Life Insurance Training Facility	Chunan, Republic of Korea	1987
Union Station Transportation Center	Hartford, Connecticut	1988
Capitol Place	Hartford, Connecticut	1991
Student Recreation Center, Miss Porter's School	Farmington, Connecticut	1991
Greater hartford Jewish Community Center	West Hartford, Connecticut	1991
Tong Yang Group Headquarters	Seoul, Republic of Korea	1991
John Dempsey Hospital Chapel	Farmington, Connecticut	1992
Olin Life Science Center, Colgate University	Hamilton, New York	1992

John Dempsey Hospital Addition	Farmington, Connecticut	1994
Kyobo Insurance Company Kangnoong Office	Kangnoong, Republic of Korea	1994
The Helen&Harry Gray Court, Wadworth Atheneum	Hartford, Connecticut	1995
F.W. Olin Science Center, Connecticut College	New London, Connecticut	1995
Persson Hall, Colgate University	Hamilton, New York	1995
Kum Ho Art Gallery	Seoul, Republic of Korea	1996
Kook Min Corprate Training Center	Yongin, Republic of Korea	1996
LG Reserach & Devlopment Park	Daejeon, Republic of Korea	1996
Olin Arts & Science Building, Miss Porter's School	Farmington, Connecticut	1997
Dormitory & Social Hall, Trinity College	Hartford, Connecticut	1997
Moylan Elementary School	Hartford, Connecticut	1997
Daewoo Corporate Headquarters Expansion	Seoul, Republic of Korea	1988
SAND School	Hartford, Connecticut	1998
The Artists Collective Arts Center	Hartford, Connecticut	1998
The Learning Corridor	Hartford, Connecticut	2000
Central City	Seoul, Republic of Korea	2001
Phoenix Gateway/Bridge	Hartford, Connecticut	2001
US Embassy	Tunisia, Tunis	2002
Ross Commons / LaForce Hall	Middlebury, Vermont	2002
Lobby Expansion / Renovation Hartford Hospital	Hartford, Connecticut	2002
McKinley School	Fairfield, Connecticut	2003
Student Union and Athletic Center	Pomfret, Connecticut	2004
New Middle School	Danbury, Connecticut	2004
Colt Gateway Master Plan	Hartford, Connecticut	2004
Hamden Middle School	Hamden, Connecticut	2005
Bristow School	West Hartford, Connecticut	2006
LG Research & Development Group	Daejeon, Republic of Korea	2007
Hartford Botanical Garden Conservatory	Hartford, Connecticut	2007

Anthropology Department Yale University	New Haven, Connecticut	2007
Tokeneke School	Darien, Connecticut	2008
Jettie Tisdale School	Bridgeport, Connecticut	2008
Central City - Phase II	Seoul, Republic of Korea	2008
Wintonbury Early Childhood Magnet School	Bloomfield, Connecticut	2009
Wilton Library	Wilton, Connecticut	2009
Rogers International Environmental Magnet School	Stamford, Connecticut	2009
Great Path Middle College Magnet	Manchester, Connecticut	2009
Chase-Tallwood Science, Math, Technology Building	West Hartford, Connecticut	2009
Math and Computer Science Center	Wallingford, Connecticut	2011
Widmer Wing School of Nursing	Storrs, Connecticut	2012
Lathrop Hall Adaptive Renovation, Colgate University	Hamilton, New York	2012
Hartford Public Library - Dwight Branch	Hartford, Connecticut	2012
Greene-Hills Elementary School	Bristol, Connecticut	2012
Gallaudet-Clerc Education Center, American School for the Deaf	West Hartford, Connecticut	2013
Guilford High School	Guilford, Connecticut	2014
Victoria Soto School, Stratford Academy	Stratford, , Connecticut	2015
Hartford Magnet Trinity College Academy	Hartford, Connecticut	2015
New Dining Hall, Central Connecticut State University	New Britain, Connecticut	2015
Willard & DiLoreto Halls, Central Connecticut State University	New Britain, Connecticut	2015

찾아보기

국립중앙도서관 출판예정도서목록(CIP)

김태수 구술집 / 채록연구: 전봉희, 우동선, 최원준.
-- 서울 : 마티, 2016
p.326 ; 170×230mm. -- (목천건축아카이브
한국현대건축의 기록 ; 6)

ISBN 979-11-86000-29-8 04600 : ₩30000
ISBN 978-89-92053-81-5 (세트) 04600

건축가[建築家]
한국 현대 건축[韓國現代建築]

540.09111-KDC6
720.9519-DDC23
CIP2016003492

목천건축아카이브 한국현대건축의 기록 6
김태수 구술집

초판 1쇄 인쇄	2016년 2월 12일
초판 1쇄 발행	2016년 2월 19일
발행처	도서출판 마티
출판등록	2005년 4월 13일
등록번호	제2005-22호
발행인	정희경
편집장	박정현
편집	서성진
마케팅	최정이
디자인	신덕호

채록연구	전봉희, 우동선, 최원준
진행	목천건축아카이브
이사장	김정식
사무국장	김미현

주소	(03041) 서울시 종로구 사직로 119
전화	(02) 732-1601~3
팩스	(02) 732-1604
홈페이지	http://www.mokchonarch.com
이메일	mokchonarch@mokchonarch.org

주소	서울시 마포구 동교로12안길 31
	2층 (04029)
전화	02-333-3110
팩스	02-333-3169
이메일	matibook@naver.com
블로그	blog.naver.com/matibook
트위터	twitter.com/matibook
ISBN	979-11-86000-29-8 (04600)